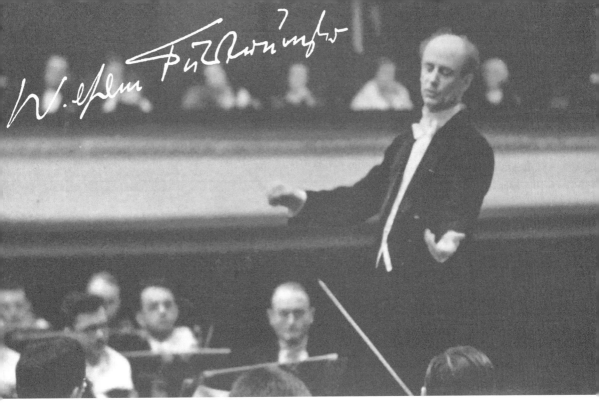

福　特　萬　格　勒

世　紀　巨　匠 的完全透典

blue97

福特萬格勒 世紀巨匠的完全透典

不經瘋魔，不成神佛

我認識 blue97 已經快滿 20 年了，這麼多年來，對於「在聆聽古典音樂的路上能認識 blue97」，我一直視為是於個人而言最有啟蒙性的事。

啟蒙之一，就是 blue97 對古典音樂的執著與認真，少人能出其右。十幾年來，從網路前期到現在，從部落格到臉書，幾乎每日都有最新唱片訊息，與對樂界最新動態的掌握，讓粉絲如我獲益匪淺。他筆耕不輟，幾乎到了苦行僧的地步。這需要毅力，我常常想到戰時的卡拉揚，人家送他一瓶好酒，他可以分裝幾十個小瓶慢慢喝掉，這種克制與續航力，沒有過人的意志與執著，絕難辦到。

啟蒙之二，是 blue97 對老錄音的深入與見解。聆聽古典音樂，老錄音實乃非常非常重要的一環。每個時代都有不同的演奏樣式與風格，那是時間的淬煉，是文化的浸染，絕非一朝一夕之功。樂迷通過了對錄音技術、音質限制的接受與習慣，才算真正進入了音樂殿堂；例如，當你仔細品味早逝的羅馬尼亞鋼琴大師李帕第彈奏莫札特，你方體會何謂「上帝親吻過的手指」，儘管是距今近 70 年的錄音，但比起任何年輕鋼琴家的高傳真演奏，境界之高下，豈可以道里計。

最重要的啟蒙，當然是 blue97 對福特萬格勒的鑽研與熱愛。福特萬格勒是上個世紀最偉大的指揮大師之一，有人喜歡華爾特的溫暖篤實，有人喜歡克倫培勒的堅如磐石，有人喜歡卡拉揚的光輝燦爛，有人喜歡傑利畢達克的綿遠流長，但沒有人不懾服於福特萬格勒的「大宇宙」指揮藝術。福特萬格勒絕對是浪漫主義式的大指揮家，他本身就是浪漫主義的代名詞，其指揮棒下，承載的是歐洲數百年精神文明的金碧輝煌，每個音符都吐露出時代的能量與芬芳。

　　我有時會覺得，福特萬格勒的指揮藝術，如同俄國作曲家史克里亞賓的鋼琴作品《朝向火焰》，像一團火，奔向宇宙無垠的黑洞。別的指揮家常常是大張旗鼓，帶著有限的乘客搭上嘎茲作響的火車，轟隆隆地駛過不怎麼長的山洞，福特萬格勒卻是絕不作聲，帶著大家靜靜駛進宇宙的黑洞，沒有盡頭，又處處是出口。這種聆聽經驗，永生難以忘記。

　　聽古典音樂以來，前輩常常教誨：有些指揮家或演奏家是「你可以不收藏，但不該沒聽過」，福特萬格勒就是最佳範例。「人不瘋魔，不能活」，聆聽福特萬格勒，是個瘋魔的過程，但「不經瘋魔，不成神佛」，在這裡我指的不只是福特萬格勒的指揮藝術，還包括我的好友 blue97 兄。

　　近 30 年的時光，blue97 在收藏與研究福特萬格勒的領域，國內首屈一指，絕不遜於國外任何福氏研究社團。他對福特萬格勒真誠的敬愛與熱情，那種投入與專注，收藏的廣度與深度，資料的搜羅與窮盡，讓自詡為鋼琴大師李希特樂迷的我，自嘆弗如，遠不能及。過去的多年歲月，blue97 感染了很多身邊好友，如今他出書，當更能感染更多的愛樂朋友，相信我，這會是個救贖的過程。

　　我無以為敬，僅以此文，聊表心意，是為序。

資深愛樂人，時任中華民國總統府副秘書　蕭旭岑（簽名）

推薦序 深邃藝境逍遙遊

—— blue97 筆下的福特萬格勒世界

　　對於演奏錄音或版本的研究，這三十多年來雖有長足進步，學界整體
而言仍然不夠重視。要整理分析演奏版本，甚至光是考察單一唱片公司某
一時期的錄音資料，都極其耗時費事，但沒有人會因為爬梳唱片資料而獲
得博士學位。那麼如此苦工，究竟有誰要做？

　　上述意見，來自英國學者利區 — 威金森（Daniel Leech-Wilkinson），
還寫在他 2009 年的著作《音樂之聲的轉變：錄音中的音樂演奏研究方法》
（The Changing Sound of Music: approaches to studying recorded musical
performances）。這的確是有感而發，畢竟他看著「音樂演奏錄音」如何
成為學界的專業領域，如何由邊陲走向主流，深知其中曾遭遇的困難和排
擠。一如另一位著名學者菲利浦（Robert Philip）在其名著《如何從唱片聽
門道 — 錄音時代的演奏藝術》（Performing Music in the Age of Recording）
所言，半個世紀前的英國，老師若要講解樂曲，不是自己演奏鋼琴示範，
就是播放錄音 — 但並不在意更不討論是誰的演奏，重要的只有作曲家和樂
譜。學生只需知道這是貝多芬的《命運》交響曲，至於指揮家是托斯卡尼
尼（Arturo Toscanini，1867～1957）還是卡拉揚（Herbert von Karajan，
1908～1989），樂團是紐約愛樂還是柏林愛樂，這都不在教師的考量之內。
反正只要是同一首曲子，大家的演奏都會差不多吧？不只英國，世界各地
的音樂教育，幾乎也都是如此。

　　但怎麼會差不多！同樣是牛肉，有人可以烹調得軟嫩香甜，有人卻處
理得死硬老乾。食材很重要，廚師也很重要。烹飪如此，音樂亦然，演奏
與詮釋的學問何其深厚，光是基本速度的設定（要多快才是快板？），不
同意見可以南轅北轍，呈現結果更可有雲泥之分。當教師在課堂上播放《命
運》交響曲，學生的確聽到了貝多芬，但那是誰的貝多芬？這不會比作曲
家是誰或作品為何來得不重要。

也因如此，近 30 年來學界終於開始把心力放在「演奏實踐」（performance practice），把錄音當成「文件資料」研究。也從研究之中，我們再次體認到「歷史演進」和「典範影響」的重要。音樂創作與表現一如文學，風格與表現手法皆不斷改變以適應變遷中的美學標準。唯有建立完整的歷史脈絡，才能為各個演奏找到定位，也才能顯現出許多天才超越時代的成就。甚至，若能成為具有強大影響力的一家之言，那麼這些演奏與演奏者還能形成傳統，影響後世對於某一作品的詮釋與處理。比方說霍洛維茲（Vladimir Horowitz，1903 ～ 1989）對許多鋼琴作品的改編與剪裁，影響力直至王羽佳的演奏的《伊斯拉美》（Islamey）。而她錄製的布拉姆斯《帕格尼尼主題變奏曲》雖然和義大利巨匠米凱蘭傑利（Arturo Benedetti Michelangeli，1920 ～ 1995）的詮釋極為不同，在變奏取捨上卻也參考了這位前輩的手法。出生於 1987 年的王羽佳，並沒有現場聽過霍洛維茲和米開蘭傑利的演出，仍舊可透過錄音認識他們的詮釋方式與編輯心得，再一次證明「作曲家－樂譜－演奏者」的關係並不完備：某些名家演奏的影響力可以比美樂譜，而錄音讓這些名家影響力持續延伸。若要真正深入了解現今演奏風格，我們仍需探索過去，特別是鑽研那些具有強大影響力的典範。福特萬格勒（Wilhelm Furtwängler，1886 ～ 1954）正是這樣的指揮大師，是我們無論如何都必須認識的音樂巨擘。

直到現在，他都是音樂家的話題。你可以在訪問中讀到波里尼（Maurizio Pollini，1942 ～）與阿巴多（Claudio Abbado，1933 ～ 2014）如何討論福特萬格勒指揮布拉姆斯《第一號交響曲》，第四樂章法國號出現時的處理手法。法國鋼琴家安潔黑（Brigitte Engerer，1952 ～ 2012）到莫斯科音樂院學習，指導教授竟以福特萬格勒錄製的華格納《崔斯坦與伊索德》為「教材」，用此講解音樂表現之法。別說這些名家，就連我，也時時「被提醒」福特萬格勒的巨大影響，常在現今指揮家的某些詮釋中，

認出那本是福特萬格勒獨有的速度處理或轉折設計。他和顧爾德（Glenn Gould，1932 ～ 1982）、李希特（Sviatoslav Richter，1915 ～ 1997）、卡拉絲（Maria Callas，1923 ～ 1977）一樣，都屬於過世後錄音仍不斷出版，不同轉錄或製作版本互相競爭，演奏家、學者與愛樂者共同參與研究，詮釋形成獨到學問且持續引發討論的大師。他像是最好的文學作品，成為跨時代的經典。

　　研究福特萬格勒，既是鑽研過去也是和當代對話，永遠不會過時，歐美日都有資深且頗見功力的論述。很高興，華文世界也不缺席，頂尖高手就在台灣。隨著這本《福特萬格勒～世紀巨匠的完全透典》問世，我們終於可以見到 blue97 多年專欄的重新整理，透過結集呈現他最精采透徹的福特萬格勒聆賞與評析心得。研究某位演奏家或作曲家，並不表示要將其神格化，完全以其觀點為觀點；唱片收藏眾多，也不表示就必須炫耀家私，非以罕見孤本為珍。作者在此做了最佳示範，不僅寫出屬於自己的路數，對於福特萬格勒錄音版本的爬梳，更有詳盡通透的見解。想以音樂演奏家為研究分析對象，或想知道如何歸納考證錄音版本異同，這本書絕對會帶給你極大的啟發。但最好的是，你可以完全拋開種種研究方法，直接閱讀並享受其中的精彩內容。這是一本愛樂者對愛樂者暢談，充滿分享樂趣的著作。說到底，若不曾被福特萬格勒的音樂感動震撼，絕對無法完成這樣的作品。這是一切心血的源頭，也是最好的寫作理由。

　　感謝 blue97 為我們寫了這本書。現在，就請拿出你最喜愛的福特萬格勒錄音，甚至是任一張福特萬格勒錄音，在樂聲中看 blue97 如何為我們領航導遊，探索這位巨匠深邃美麗、豐富迷人的音樂世界。

倫敦國王學院音樂學博士　

推薦序 生命中的火熱動力

　　實不相瞞，blue 97 是我第一個網友，我也愛聽音樂愛買唱片，但能像他將自己的喜愛源源不絕地寫出來，而且造就出一群追隨者，真是如夢幻般的美麗啊！

　　在第一次和 blue 97 兄見面前夕，我想預習一下這位傳奇到底是怎樣一個人物，於是問了昔日新天新地唱片行負責人林主惟先生，主惟想了想，認真地告訴我：「他是一個將人生價值都放在他的音樂網站的人兒。」嗯，多年相處，世界許多事都變了，但不變的是他對聽音樂這檔事的熱誠，無私的熱誠是生命中最火熱的前進動力，在 blue 97 身上真是隨時展現。

　　最後，我想講一個故事 ── 多年前林及人先生還是《MUZIK》的總編輯時，曾以羨慕的口吻對我說：「你人在高雄真好，不必陪 blue 97 聽音樂……。」他瞧我困惑的眼神，接著說：「你知道他是怎麼聽音樂的嗎？我居然陪他比較福特萬格勒一九四幾年的某一個貝多芬交響曲的錄音，同一個錄音喔，只是先後由四家唱片公司發行，他在比較其中的異同……。」哈，在 blue 97 身上，這種事我見多了，但他可都是嚴肅看待，是真的一回事呢！

　　認識他，是榮幸，我一點也不擔心他會停下腳步。

　　福特萬格勒的故事還沒有結束，搬好板凳，來，請再開講。

高雄南方音響　黃裕昌

推薦序　聆聽的重要

blue97 教大家的事

關於 blue97，我能說的事情不少。他是 MUZIK 雜誌最長壽的主筆之一；他的專欄是 MUZIK 雜誌連載字數最多的；而在過去快十年裡，他所寫作的主題是最為專注的，那就是聚焦在老大師們的歷史錄音中。但我最想要說的，是 blue97 是我認識的人裡面，最認真聽音樂的。

曾有位在大學音樂系任教的老師，在閱讀過 blue97 於雜誌中所寫的專欄後，和我這樣說過，「這個傢伙太有一套了，他聽出了很多東西，是我們這些學音樂的人，在研讀了很多相關的理論之後，才分析得出來的。」是的，這正是 blue97 的特別之處，對於音樂，他花費最多的心力，就是在「聽」這件事情上。

他聽到了樂曲速度的變化、他聽到了樂句的起伏與頓挫、他聽出了強弱、他聽出了休止，然後他聽出了情感、他聽出了想法，最後，他聽出了故事。而透過文字，他把這樣的故事，告訴大家。

說起來很慚愧，有太多的音樂工作者，包括我自己，常常輕忽了聽的重要性。我們閱讀，運用知識，去在樂譜上作分析，我們對音樂的了解常是一種經驗，這個經驗來自於演奏，來自於課堂上學習過的道理，來自於很多的理論。

當然我們也會去聽，只是聽常常變成是輔助性的，是用來印證我們已經知道的，而並非是去發掘那些未知的，所以我們在音樂裡的成長，就變成是知道多少，就到哪裡，而不是聽到多少，才到哪裡了。

這本福特萬格勒專書，是累積了 blue97 數十年來對於這位傳奇老大師的研究精華而來。書裡有非常多珍貴的史料紀錄，以及非常嚴謹的考證研究。但或許更值得推薦的，是那些 blue97 透過自己的雙耳，反覆不斷的聆聽之下，所敘述出的每個錄音版本的特色與差異。

W. ...Fi...Roni...

我希望大家在閱讀完這本書後,除了能獲得寶貴的音樂知識外,更重要的是能夠感受到作者對於音樂的態度,那就是聆聽、聆聽,不斷地聆聽。從中,將會發現音樂所傳達出的無比奧妙。

《MUZIK 古典樂刊》發行人 孫家璁

歷來很少指揮家留下的音樂遺產,能像福特萬格勒那樣,在去世半個多世紀後,依舊能點燃每個世代樂迷的熱情,成為唱片市場追逐的焦點。這些唱片史上的光芒與奇蹟,要歸功於這位德國巨匠的指揮魔法有一股難以抗拒的神秘氣息。小提琴家曼紐因就將福特萬格勒視為「一位由中世紀德意志傳統所薰陶出的神秘主義者。」

福特萬格勒的音樂是「動態的」,在速度上具備強大的動能,可隨音符「戲劇性」地澎湃起伏,在慢的地方充滿沉思與張力,到了激昂處,又可爆發出「衝破屋頂」般的強勁力道。這種劇烈動態的速度感,引領聽者的情緒隨之高昂,而具生動力的表現形式,則活生生傳達出富有人性氣息的感動力。

即興是福特萬格勒另一個更重要的特點,「音樂絕非一開始就製作好的,而是第一小節響出的那一剎那才開始發展的,隨後的部分自此源源而出。」這是 19 世紀浪漫主義時代手法的延續,在當時被視為一種常例,福特萬格勒將它承襲到 20 世紀,注入生命力後,把常例變成一種典型。

福特萬格勒的即興效果在周詳的讀譜和嚴密的排練下完成,雖然經事先的設計,但巧妙處在於讓音樂的流動感自然湧現,因此更接近作品的本質。福特萬格勒的演奏之所以不陳腐刻板,就是因為擁有動態的速度感,和充滿想像力的即興效果,從安詳的減慢行進,推進到結尾一洩千里的急速竄升,最後將聽眾捲入一場驚天動地的音樂漩渦,這種戲劇化的動人張力,至今無人能敵。

福特萬格勒的指揮生涯從未做過一成不變的演奏，每一次的現場演出，都是一次全新的創作，他曾說過：「指揮要對抗的一個首要敵人，就是一成不變。」因此，即便是同一作品、同一樂團只差一天的音樂會，福特萬格勒總是能創造出完全不同的感受，這也是他重要的指揮特質。

福特萬格勒百變的指揮風格，讓他的追隨者有買不完的唱片，根據1997 年的一項統計，他的錄音總數明明只有 481 種，但音源的不同、錄音中的細微差異，加上轉錄手法的差別，無形中豐富他的版本世界。

聽福特萬格勒的唱片，有一種觸電般的微妙感覺，同時心靈還會在隱隱間被撼動，我的聆聽經驗也沒例外。我的第一張福特萬格勒唱片是 1951年在拜魯特音樂節上演的貝多芬第九號，那是數位時代的第一版 CD（CC35-3165，1984 年發行），買這張唱片時，我只知道他是唱片史上的金字塔，唱片中帶有沉思的慢板觸動我的內心，終樂章結尾前突如其來的加速，帶給我很大的震撼。但當時對這位大指揮家的認識還很粗淺。

1990 年代初，Melodiya 唱片引進台灣，這 16 張二戰期間的偉大傳奇，才揭開我瘋狂收藏福特萬格勒錄音的序幕，這趟無窮盡的旅程中，美國廠牌 Music & Arts 的發行豐富了我收藏的廣度，法國唱片公司 Tahra 的崛起，則帶來了收藏的深度。日本各大小廠牌的出版，是我邁向進階收藏的重要轉折，日、德、法等福特萬格勒協會的獨門發行，成為我唱片架上永遠的珍寶，至於日本研究者的整理與解謎，每每開拓了我的視野。

2006 年起，我在《Muzik》的「失落的世界」專欄，開始淺談福特萬格勒的錄音，一寫就是數年，期間需要看遍各種資料，聽遍各種錄音，窮盡各式各樣的轉錄版本，自己先完成一趟深掘之旅，再化為文字，原本有很大的野心，卻受限於時間和能力，但它們絕對是我數十年對福特萬格勒探索再探索的軌跡，有幸這些過往的研究縮影，最終能集結成這本書。

　　想進入福特萬格勒的音樂世界，其實沒什麼訣竅，只需要有一股熱情。同樣的，想聽遍他現存的所有錄音，依照目前所擁有的資源，也比上個世紀簡單多了。然而茫茫碟海，加上複雜而眾多的版本糾葛，你需要一把正確的鑰匙，打開這扇通往福老指揮藝術的大門，我希望這本書可打造這樣的鑰匙。相信我，當你打開大門，接觸到這位 20 世紀最後浪漫主義者的藝術領域，感受到他謎一般的創造性與豐富的音樂性，一切都會很值得。

W. elelm Furtwängler

威廉
福特萬格勒
Wilhelm Furtwängler

大事記

1886.1.25	出生於柏林舍恩貝格（Schöneberg）
1893.6	創作鋼琴曲《動物的小曲》
1902	拜指揮家兼作曲家席林格斯（Max von Schillings）為師
1903	完成最早的交響曲，首演失敗，將目標轉移到指揮

1905	獲聘布雷斯勞（Breslau，德語，現波蘭境內）市立劇院的樂團助理（korrepetitor）
1906	指揮慕尼黑 Kaim Orchestra（現在的慕尼黑愛樂）首次登台，演出自己的作品 B 小調慢版、貝多芬《獻堂式》序曲（Consecration of the House），以及布魯克納第九號交響曲
1906～1907	獲聘蘇黎世市立劇院（Zurich Theatre）樂長兼合唱指揮
1910	擔任史特拉斯堡（Strasburg）歌劇院第三指揮，發表自己創作的《讚美詩》（Te Deum）
1911	接替阿本德洛斯（Hermann Abendroth）成為呂北克（Lübeck）樂友協會指揮
1911.4.5	在呂北克的試驗音樂會，在超過 4000 名的觀眾前登台
1913.4.26	第一次指揮貝多芬第九號交響曲
1915	波坦茲基（Artur Bodanzky）赴美接掌紐約大都會歌劇院，曼海姆（Mannheim）的指揮樂長（Kapellmeister）由福特萬格勒接任

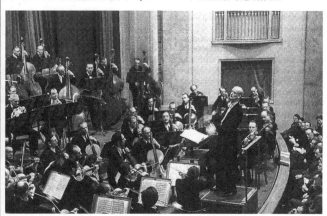

1917.12.14	首次站在柏林愛樂的指揮台，演奏了華格納、理查‧史特勞斯的作品
1922.1.23	指揮家尼基許（Arthur Nikisch，1855～1922）辭世
1922.2.6	在尼基許的追悼會指揮柏林愛樂演出貝多芬第三號交響曲《英雄》
1922	接替尼基許成為萊比錫布商大廈管弦樂團以及柏林愛樂的常任指揮
1922.3.25	第一次指揮維也納愛樂，在布拉姆斯逝世 25 周年的音樂會演出《海頓主題變奏》、《女低音狂想曲》以及第四號交響曲
1922.5.22	迎娶丹麥姑娘倫特（Zitla Lund）
1925.1	首度赴美客席紐約愛樂，在卡內基音樂廳演出 10 場音樂會，包括由大提琴巨匠卡薩爾斯（Pablo Casals）擔任獨奏的海頓大提琴協奏曲
1925.3.5	帝國廣播公司（Reichs-Rundfunk-Gesellschaft mbH，簡稱 RRG）成立
1926.2	第二次造訪美國，演出 23 場音樂會

1926.10	為 DG 唱片公司錄製了生涯第一份錄音 — 韋伯的《魔彈射手》序曲，以及貝多芬第五號交響曲《命運》
1927.2	第三度赴美演出，指揮了 33 場音樂會，這也是他最後一次到訪當地
1930.4	首次帶領維也納愛樂巡迴演出
1930.6.2	生涯最後一次指揮貝多芬《莊嚴彌撒》
1931.7 ~ 1931.8	第一次在拜魯特音樂節登台，指揮了華格納的《崔斯坦與伊索德》
1932.4 ~ 1932.6	帶領柏林愛樂進行迎接創立 50 周年的巡迴演出
1933.3.21	希特勒的納粹第三帝國成立，福特萬格勒在柏林國立歌劇院指揮了華格納的《紐倫堡名歌手》，兩人握手的照片，成為納粹宣傳品
1933.5	在維也納的布拉姆斯百歲冥誕紀念音樂會中，與猶太裔的胡伯曼、卡薩爾斯、史納伯等名家共演雙提琴協奏曲及第二號鋼琴協奏曲
1933.11	就任帝國音樂局副總裁
1934.1	柏林愛樂的旅行演奏在比利時遭到示威抗議，被丟擲瓦斯彈
1934.3.11	指揮柏林愛樂首演亨德密特的《畫家馬蒂斯》
1934.11.25	發表著名的文章《亨德密特事件》（The Hindemith Case），譴責政治干預藝術的做法

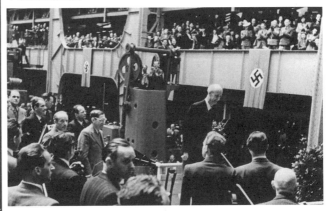

1935.12.5	公開辭去所有公職，隨後遭納粹境管監視
1935.3	與納粹宣傳部長戈培爾（Joseph Goebbels）和解，發表非本意的聲明書
1936.7	在拜魯特音樂節留下傳奇的《羅恩格林》名演
1937.4	率柏林愛樂渡海前往倫敦，在喬治六世加冕大典一系列慶賀活動中，演出貝多芬第九號交響曲
1937.5	在倫敦柯芬園演出華格納的《尼貝龍根指環》

1937.10.26	在慕尼黑指揮柏林愛樂首演他自己的作品 ——《為鋼琴與管弦樂的交響協奏曲》（Symphonic Concerto for piano and orchestra），獨奏者是長年的合作夥伴鋼琴家費雪（Edwin Fischer）
1937.10 ~ 1937.11	為 EMI 錄製貝多芬第五號交響曲
1938.9	歐戰爆發
1938.10 ~ 1938.11	為 EMI 錄製柴可夫斯基第六號交響曲《悲愴》
1940.12	與庫倫肯普夫組成室內樂二人組巡演
1941.3	在瑞士滑雪摔倒，重創右手臂，所幸 9 個月後痊癒復出
1941.12	日本偷襲珍珠港，太平洋戰爭爆發
1942.3.22 ~ 24	Bruno-Kittel choir 創立 40 周年紀念音樂會指揮了貝多芬第九號，並由 RRG 留下錄音，這就是著名的大戰期間貝多芬第九號
1942.3.28	在維也納指揮了生涯唯一一次的舒伯特第三號交響曲
1942.4.7	為 Telefunken 唱片公司錄製布魯克納第七號交響曲慢板
1942.4.19	希特勒生日前夕指揮貝多芬第九號交響曲
1943.6.26	與伊莉莎白·阿卡曼（Elizabeth Ackermann）結婚
1943.11.22	舊的柏林愛樂廳在深夜一場空襲中彈受損
1944.1	在舊的柏林愛樂廳演出貝多芬小提琴協奏曲，獨奏是樂團首席 Erich Röhn，這是在舊愛樂廳最後的一場演出
1944.1.29	柏林愛樂廳毀於空襲

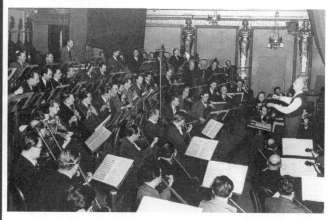

1944.11	母親去世，長子誕生
1944.12	在維也納與維也納愛樂留下著名的貝多芬第三號交響曲錄音
1945.1.23	在定期公演指揮莫札特第四十號交響曲及布拉姆斯第一號交響曲，期間因空襲中斷一個多小時，這是大戰期間與柏林愛樂的最後合作

1945.1.25	前往維也納
1945.1.28	指揮維也納愛樂演出法朗克交響曲及布拉姆斯第二號交響曲
1945.1.30	流亡瑞士抵達邊境
1945.2	在瑞士日內瓦指揮瑞士羅曼德管弦樂團演出兩場音樂會，但遭到示威被迫中止
1945.2.23	在瑞士溫特圖爾（Winterthur）指揮布魯克納第八號交響曲，這是他在二戰期間最後一場演出
1945.4.15	柏林愛樂在卡爾貝姆（Karl Böhm，1894 ～ 1981）的指揮下演出戰時最後一場音樂會
1945.4.30	俄國軍隊挺進柏林，希特勒自殺，納粹第三帝國崩解
1945.5.7	德國向盟軍投降
1945.10.18	完成第二號交響曲
1946.3.9	奧地利政府判決無罪，但不被盟軍承認，盟軍對他的審判延期
1946.12.11	非納粹第一回審判
1946.12.17	第二次審判，滿場一致認定無罪
1947.5.1	收到正式的無罪證明
1947.5.25	重返柏林愛樂指揮台，演出貝多芬第六號交響曲、《艾格蒙》序曲及第五號交響曲

1947.8.10	重返薩爾茲堡音樂節指揮維也納愛樂
1947.8.20	再度於琉森音樂節登台
1947.8.28 ～ 30	戰後頭一次正式錄音展開
1948.3	分別在倫敦、維也納為 EMI、Decca 唱片公司錄音
1948.9 ～ 1948.10	在倫敦指揮維也納愛樂錄製全套貝多芬交響曲，但母帶不明原因遺失

1950.3 ~ 1950.4	在義大利米蘭的史卡拉歌劇院指揮全套《尼貝龍根指環》
1950.5.22	與女歌手芙拉格絲達（Kirsten Flagstad）、英國愛樂管弦樂團合作理查・史特勞斯《最後四首歌》世界首演
1951.7.29	在拜魯特音樂節戰後的揭幕慶典中，指揮貝多芬第九號交響曲，這就是著名的 1951 年「拜魯特第九」
1951.11 ~ 1951.12	在柏林耶穌基督教堂錄製自己的第二號交響曲，以及舒伯特第九號《偉大》、海頓第八十八號交響曲
1952.6. 10 ~ 22	在英國倫敦金斯威廳為 EMI 錄製華格納的《崔斯坦與伊索德》全曲
1952.7	在薩爾茲堡音樂節排練莫札特歌劇《費加洛婚禮》時高燒昏倒，後來耳朵由於服用抗生素的副作用，出現重聽

1953.1.23	指揮維也納愛樂演奏貝多芬第九號慢板樂章時，在指揮台上失神，音樂會被迫中止，原因是過勞
1953.5.14	指揮柏林愛樂為 DG 錄製舒曼第四號交響曲，這是他戰後最偉大的正規唱片之一
1953.5.31	與維也納愛樂留下知名的貝多芬第九號交響曲實況
1953.8.12	在薩爾茲堡音樂節以鋼琴家身分與女歌手舒娃茲柯芙（Elisabeth Schwarzkopf）合作演出伍爾夫的歌曲集
1953.10 ~ 1953.11	在羅馬為義大利廣播電台錄製了全套《尼貝龍根指環》
1954. 2.28 ~ 1954.3.1	指揮維也納愛樂完成生涯最後一次貝多芬第五號交響曲的正規錄音
1954.8	在拜魯特音樂節最後一次指揮貝多芬第九號交響曲
1954.8.22	指揮英國愛樂管弦樂團，在琉森音樂節演出生涯最後一場貝多芬第九號交響曲
1954.9.19	在柏林音樂節指揮柏林愛樂演出自己的第二號交響曲以及貝多芬第一號，這是他最後的公演紀錄

1954.9 ~ 1954.10	在維也納為 EMI 灌錄華格納《女武神》，這套唱片成為他的最後錄音
1954.11.12	重感冒住進巴登巴登的醫院
1954.11.30	辭世，享壽 68 歲
1954.12.4	葬禮在海德堡的聖靈教堂舉行，約夫姆指揮柏林愛樂演出莫札特的《共濟會送葬曲》（Maurerische Trauermusik）K.477，以及巴哈 D 大調第三號管弦樂組曲的第二樂章 Air

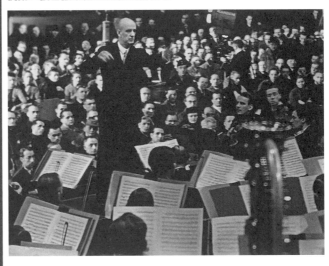

Wilhelm Furtwängler

1 沉睡56年的名演真貌

1951年拜魯特第九實況版曝光

> 「唯有像福特萬格勒這樣的指揮奇才，才能帶給我們這份可視為在文獻上、歷史上、音樂上，都堪稱最有價值、最偉大樂章的拜魯特貝多芬第九號。」
> ──理查·奧斯朋（Richard Osborne），1978[註1]

　　對福特萬格勒而言，貝多芬第九號交響曲猶如交響曲中的王者，在他的音樂生涯裡，指揮第九號時，他總是兢兢業業，慎重其事。音樂學者赫布萊希（Harry Halbreich）曾說過：「福特萬格勒在演奏中，強調第九號與貝多芬前八首交響曲之間的差異，他力圖將此反映在未來的音樂史中。」他還盛讚：「身為樂聖這首偉大作品傑出詮釋者的福特萬格勒，他的演出成為典範，並構築了後人難以超越的鴻溝，福特萬格勒在其中注入的力量與高度水平，宛如米開朗基羅的西斯汀禮拜堂（Sistine Chapel）。」[註2]

　　福特萬格勒對貝多芬第九號交響曲的見解，是來自奧地利音樂理論家申克爾（Heinrich Schenker）的啟蒙，兩人是亦師亦友的忘年之交，福特萬格勒的詮釋手法接受了申克爾的許多建議。申克爾在他1923年的日記中，有這麼一段記載：「福特萬格勒演出的第九相當動人，不過他仍有些缺失，而且第三樂章太慢了。」儘管仍有些許不滿，但申克爾曾明白指出，福特萬格勒是唯一懂貝多芬的指揮家。

魔棒創造傳奇首部曲

　　1913年4月26日，年輕的福特萬格勒在呂北克（Lübeck）首度指揮貝多芬第九，當時呂北克當地的媒體《呂北克報導報》（Lübeckischer Anzeiger），留下這樣的評論：

> 「比起過去傳統的演奏，福特萬格勒個人的音樂特質，讓他以更加重、更激昂的觀點去形塑第九號交響曲。這從他處理第一樂章，就可獲得驗證。」[註3]

> 「其中最令人難忘的一刻，是他將開頭54個小節的渾沌初開，以極為突出的方式去呈現。第二樂章，福特萬格勒也帶給我們一個驚喜的演出，當每個人以自己的方式去感受樂聲之際，音樂似乎便會幻化為我們所

【註1】摘錄自英國《留聲機》雜誌（Gramophone）特刊《歷史百大古典錄音》（The 100 great classical recordings of all time）頁13，1995。

【註2】摘自《Furtwängler or a progressing dream》，Tahra Furt 1103。

【註3】《Furtwängler or a progressing dream》，Tahra Furt 1103。

W. elfun Futraninfo (handwritten signature)

1 1937.05.01
Queens Hall, London
with Berliner Philharmoniker, Philharmonic Choir, Erna Berger (S) , Gertrud Pitzinger (A), Walther Ludwig (T) , Rudolf Watzke (B)

2 1942.03.22-24
Philharmonie, Berlin
with Berliner Philharmoniker, Bruno Kittel Choir, Tilla Briem (S) , Elisabeth Höngen (A) , Peter Anders (T) , Rudolf Watzke (B)

3 1942.04.19
Philharmonie, Berlin (the eve concert of Hitler's 53rd birthday)
with Berliner Philharmoniker, Bruno Kittel Choir, Erna Berger (S) , Gertrude Pitzinger (A) , Helge Rosvaenge (T) , Rudolf Watzke (B)

4 1943.12.08
Stockholm
with Stockholm Konsertförenings Orkester, Musikalista Sällskapets Kor, Hjördis Schymberg (S) , Lisa Tunell (A) , Gösta Bäckelin (T) , Sigurd Björling (B)

5 1951.01.6-10
Wiener
with Wiener Philharmoniker, Wiener Singakademie, Irmgard Seefried (S) , Rosette Anday (A) , Julius Patzak (T) , Otto Edelman (B)

6 1951.07.29 (EMI recording)
Festspielhaus, Bayreuth (the first opening performance of Bayreuth Festival after WWII) Producer/Engineer ; Walter Legge/ Robert Beckett
with Chor und Orchester der Bayreuther Festspiele, Elisabeth Schwarzkopf (S) , Elisabeth Höngen (A) , Hans Hopf (T) , Otto Edelman (B)

7 1951.07.29 (Bayreuth Rundfunk recording)
Festspielhaus, Bayreuth (the first opening performance of Bayreuth Festival after WWII) Producer/Engineer ; Walter Legge/ Robert Beckett
with Chor und Orchester der Bayreuther Festspiele, Elisabeth Schwarzkopf (S) , Elisabeth Höngen (A) , Hans Hopf (T) , Otto Edelman (B)

8 1951.08.31
Festspielhaus, Salzburg
with Wiener Philharmoniker, Wiener Singakademie, Irmgard Seefried (S) , Sieglinde Wagner (A) , Anton Dermota (T) , Josef Greindl (B)

9 1952.02.03
Großer Saal, Musikverein, Wien (Archive from Sendergruppe Rotweissrot)
with Wiener Philharmoniker, Wiener Singakademie, Hilde Güden (S) , Rosette Anday (A) , Julius Patzak (T) , Alfred Poell (B)

10 1953.05.30
Musikvereinssaal, Wiener
with Wiener Philharmoniker, Wiener Singakademie, Irmgard Seefried (S) , Rosette Anday (A) , Anton Dermota (T) , Paul Schöffler (B)

11 1953.05.31
Musikvereinssaal, Wiener
with Wiener Philharmoniker, Wiener Singakademie, Irmgard Seefried (S) , Rosette Anday (A) , Anton Dermota (T) , Paul Schöffler (B)

12 1954.08.09
Festspielhaus, Bayreuth
with Chor und Orchester der Bayreuther Festspiele, Gré Brouwenstijn (S) , Ira Malaniuk (A) , Wolfgang Windgassen (T) ,Ludwig Weber (B)

13 1954.08.22
Lucerne (his last performance of this work)
with Philharmonia Orchestra, Lucerne Festival Choir, Elisabeth Schwarzkopf (S) , Elsa Cavelti (A) , Ernst Haefliger (T) , Otto Edelman (B)

片段

1 1930.06.16 Philharmonie,Berlin (2nd mvt.)
with Berliner Philharmoniker
unreleased (German radio archive before 1940)

2 1932.4.18 or 19 Philharmonie, Berlin
(fragments)
with Berliner Philharmoniker, Bruno Kittel
Chor, Ria Ginster (S) , Dierolf (A) , Helge
Rosvaenge (T) , Bockelmann (B)
unreleased (German radio archive before
1940)

3 1942.4.21-24 (3rd mvt. incomplete, Total
16 minute)
with Wiener Philharmoniker

未出版

1 1949.05.28 Milan (Teatro alla Scala)
with Orchestra del Teatro alla Scala, Choir
of the Teatro alla Scala , Winifried Cecil (S)

, Giulietta Simionato (A) , Giacinto Prandelli
(T) , Cesare Siepi (B)

2 1950.12.20-22 Berlin
with Berliner Philharmoniker, Choir of
Saint-Hedwig Cathedral , Elfriede Trötschel
(S) , Margaret Klose (A) , Rudolf Schock (T) ,
Josef Greindl (B)

排練

1954.08.08 (Total 43 minute)
Festspielhaus, Bayreuth
with Orchester der Bayreuther Festspiele

想。……為了讓慢板樂章表現對生命狂熱的肯定，與終樂章歡慶氣氛能有所區別，福特萬格勒盡全力深入這兩個樂章。即便單純從聲響的層次來看，這場演出都是他這兩年的音樂節期間，最令人印象深刻的盛事。」 [註4]

　　呂北克的登場只是福特萬格勒用魔棒寫下貝多芬第九傳奇的首部曲而已，根據統計，直到他去世的四十多年間，這樣的傳奇共上演了 107 次。他一生中未曾進錄音室灌錄過《合唱》，但錄音技術卻為他留下了許多寶貴的遺產。扣除未發行或失散的演出記錄，福特萬格勒共留下 13 種完整的《合唱》版本。錄音時間囊括二次大戰前、戰爭最慘烈的時期，到戰後的晚年演出，這些珍貴寶藏，從大師年輕細緻的美好年代，轉化為激情、感性奔放的戰爭歲月，到具強烈平衡感的戰後重生年代，幾乎記錄了福特萬格勒指揮生涯的大半精華。

焦點
名演

　　在跨越不同年代的 13 個版本中，1942 年的柏林版、1951 年的拜魯特版、1954 的琉森版，併稱福特萬格勒最具代表性的三個貝多芬第九版本。1942 年柏林版的戲劇化和情感爆發，呼應著二次世界大戰，戰火陰影下的福特萬格勒，尤其最強音在終樂章最後的 330 小節，將第九號帶上最高峰。1951 年的拜魯特版則是最具傳奇色彩的顛峰之作，福特萬格勒的熱情宣敘，帶來豐富的感動力。一直以來，樂迷都以為已經透過唱片聆聽過拜魯特版的偉大，但它的真實面貌，卻整整沉睡了 56 年之久。

【註 4】《Furtwängler or a progressing dream》，Tahra Furt 1103。

沉睡 56 年的名演真相

　　1951 年 7 月 29 日，因戰火中斷 6 年的拜魯特音樂節，在二次世界大戰結束後重新開幕，貝多芬第九號交響曲是慶典首日的重頭戲，這場由福特萬格勒指揮拜魯特節慶管弦樂團（Bayreuth Festival Orchestra）的演出，早就在 EMI 名製作人李格（Walter Legge）盤算下做了錄音的準備。當年不止這場第九號，包括卡拉揚（Herbert Von Karajan，1908～1989）的華格納《紐倫堡名歌手》及《女武神》第三幕，克納佩茲布許（Hans Knapperts-busch）的《帕西法爾》[註5]，都留下珍貴的紀錄。據說福特萬格勒在演出前幾週，曾對場地音效多所質疑，但終究還是被李格說服，開幕首日這場正式演出，於是被完整地保留下來。

**1951 年
拜魯特貝多芬第九
演出陣容**

演出日期	1951.7.29
獨唱陣容	Otto Edelmann、Hans Hopf、Elisabeth Hongen、Elisabeth Schwarzkopf
合唱陣容	Bayreuth Festival Chorus
演奏樂團	Bayreuth Festival Orchestra
錄音地點	拜魯特節慶音樂廳

EMI 當時的錄音陣容

錄音工程師	Robert Beckett
唱片製作人	Walter Legge

　　當時各大唱片公司都各自領著自己的錄音團隊，試圖在這個重要慶典中，留下足以當商業發行的錄音。EMI 當然也在李格的領軍下，大費周章地以最先進的音響設備進行現場收音，這樣大陣仗下完成的錄音，有些被發行了，有些則因故在唱片的出版行列中缺席，而這場慶典首日的貝多芬第九號演出，終究沒能在福特萬格勒生前推出唱片，其原因眾說紛紜，一度令人費解。

開幕日演出，大師落寞

　　種種跡象顯示，唱片沒出版，關鍵在於李格的態度。許多文獻都提到，1951 年拜魯特首日的貝多芬第九號演出後，李格當著福特萬格勒的面批評該次的演出，福特萬格勒夫人伊麗莎白（Elisabeth Furtwängler）事後證實了這個說法。[註6] 當天音樂會後，福特萬格勒從音樂廳返回住處，他一如往

【註 5】卡拉揚與克納佩茲布許的錄音，均已經發行 CD，除了官方的出版外，還有 Naxos 的廉價盤。

【註 6】參考自 Grand Slam 的解說書，該文節錄英國《經典唱片珍藏》（Classic Record Collector）2004 年冬季號的文章，由石川英子譯成日文。

常，仍沉浸在稍早的演出情境中。伊麗莎白回憶說：「看他陶醉的樣子，不知有多麼幸福快樂。當時他整個人正處於放鬆、無防備的狀態下。」

正巧，此時李格先生到訪，伊麗莎白說，福特萬格勒原想聽聽李格對自己這次演出的評價，在見到李格後，福特萬格勒以謙遜的口吻問他說：「這次的演出不怎麼理想吧？」不料，李格竟說：「沒有我以前聽過的演出好。」這句話深深地刺傷了福特萬格勒，他在受打擊後，整個心情跌入谷底。[註7]

「『到底是哪個環節出問題？哪裡出錯了？』當晚，我那輾轉難眠的夫婿，就一直問自己這樣的問題。隔天一早，我們還得參加拜魯特音樂節，我丈夫便順道問了魏蘭德・華格納（Wieland Wagner）說：『昨天的演出如何？』華格納先生回說：『那是場非常了不起的演出。』並不斷地讚美他。儘管如此，福特萬格勒還是覺得相當不安。」

伊麗莎白表示，就在他們開車返家的途中，「他突然要我停車，但下車後，他便不見蹤影，半小時後才回來，然後對我說：『我已經沒事了。』」伊麗莎白認為，他的夫婿經過半小時的漫步沉思後，對李格的批評才逐漸釋懷。

其實，當年演奏會後，福特萬格勒的詮釋是受到樂評的高度肯定，1951 年 7 月 31 日一篇評論表示：「在徹底領悟作品的精髓後，福特萬格勒展現出他的巨匠身價，他透過詮釋，讓樂曲的起伏變化豐富且具有藝術美感，他呈現出的第九號，帶著閃亮的光輝，深深地傳進了聽眾的內心深處。」

錄音石沉大海，最終復活

「終樂章結尾前，福特萬格勒以過去未曾有過的激昂方式來展現，讓聽眾陷入演奏的漩渦中，甚至連呼吸都忘了換氣。…… 在樂曲達到最後的高潮收尾時，全場響起如狂瀾般的掌聲。聽眾都深深陷入音樂的旋律中，在這場演奏所感受到的，就算在時代洪流中，也絕對不會被遺忘。聽眾在歡欣的情緒下，流下了感動的淚水。」[註8]

這是 1951 年對這場音樂會最直接、最貼切的描述，但李格不這麼想，他對這場演出的抨擊，相當程度影響了自己出版這場貝多芬第九的意願。加上當時的唱片公司對發行現場錄音仍有疑慮，因此，原本的出版計劃最後石沉大海。當然，李格仍希望趁著福特萬格勒在世時翻盤，並期待著能安排重錄事宜，1954 年，關鍵的貝多芬第五號已經進錄音室完成錄音，但更重要的第九號仍苦無機會。最後，李格抓住了琉森音樂節（Lucerne Festival）奮力一搏，巧合地錄下了福特萬格勒最晚年的貝多芬第九實況。[註9]

不過遺憾的是，福特萬格勒直到逝世，都未曾進過錄音室錄過貝多芬第九，由於 EMI 唱片公司和李格都很清楚貝多芬第九號在名曲中的地位，

【註7】我合理懷疑，李格所稱的更好演出，搞不好是正式演出前一天的排練。

【註8】引述自 Grand Slam 解說書，該文節錄了 1955 年 11 月號英國《留聲機》雜誌對「拜魯特第九」首版 LP（ALP1286/7）的批評，由石川英子譯成日文。

【註9】這個錄音將在下章詳述。

在不得已的情況下，李格經比較過琉森版以及 1954 年的「拜魯特第九」後，最後敲定發行 1951 年版，並於福特萬格勒逝世隔年，與福特萬格勒的夫人伊麗莎白進行交涉，並取得「拜魯特第九」的發行許可，讓這場名演得以重見天日。

當時的貝多芬第九號交響曲在市面上均以二枚組 LP 製作，二枚中通常收錄三面，而福特萬格勒這個全長近 74 分鐘的發行，卻以四面錄製，第二、三樂章安排在第三面，第四面則收錄終樂章。以成本效益來看，比起同年唱片目錄上的托斯卡尼尼版（比福特萬格勒的演出足足短少了 10 分鐘），也許缺乏競爭力，但唱片推出後，好評如潮，證明了它的價值。

深受好評，邁入世紀名演

1955 年，知名英國雜誌英國《留聲機》雜誌（Gramophone）有如下的批評：「這個演奏毫無疑問地是場名演。像第九這樣龐大的傑作，錄音多少會有些部分是相形平常的。因為每個人的感受不同，而像福特萬格勒那樣主觀類型的演奏，卻沒有令人感到勉強的部分。不過，這個演奏會如此具有壓倒性的誘導力，以及令人感動的美麗，也是很難用文句去形容的。這也就是它成為名演的原因。」[註 10]

《留聲機》也不可免俗地拿福特萬格勒與托斯卡尼尼（Arturo Toscanini）做比較，評論中提到，以德國出生的演奏家為主所組成的樂團，雖具有相當洗鍊的全體性，「可惜的是在詼諧曲部分，弦樂部少了些托斯卡尼尼那樣有韌性的附點節奏處理，而且管弦樂部有時會跑得太快。這個樂章就只少了像托斯卡尼尼那樣的節奏美感，其他倒是沒有少什麼。第三樂章的弦樂（起頭稍有混亂，但也不會太令人在意）有相當好的聲響，木管聽起來也很美。」[註 11]

此外，《留聲機》認為獨唱陣容堅強，是唱片的賣點之一。「他們的演唱沒有什麼瑕疵，也唱得相當有自信，可以令聽眾很放心。」該評論認為，樂團的部分有著不錯的收音效果，整個管弦樂的平衡非常好，唯獨小號問題較大。例如，第一樂章的小號不夠突出，感覺不太像是貝多芬所要的聲響；同樣的樂器在第三樂章就強多了，不過，到了終樂章，小號又太過突出，而顯得刺耳了些。這個錄音最優秀的部分是低音部，當時的錄音工程師極優秀地捕捉到旋律的流動感。「合唱團也不錯，不過，這張唱片的敗筆就是合唱團的錄音部分。」尤其是回音過大，聽起來不是那麼清晰。

疑點重重，剪接傳言不斷

這是雜誌評論界對這個名演最早年的評價內容，「拜魯特第九」最後在唱片藝術的領域裡，站上制高點，成了錄音史上的傳奇，後世的樂評更將它喻為「世紀的絕響」、「空前絕後」，而「拜魯特第九」成了它的特

【註 10】見 Grand Slam 解說書節錄的 1955 年 11 月號英國《留聲機》雜誌評論。
【註 11】見 Grand Slam 解說書節錄的 1955 年 11 月號英國《留聲機》雜誌評論。

定符碼。

然而這個現身於唱片裡的超級名演，真的是拜魯特重新開幕首日的實況演出嗎？過去也許不會有太多這樣懷疑，但種種跡象顯示，這張由 EMI 推出的「拜魯特第九」，存在著李格當年的疑慮，處處可見其動過手腳的鑿痕。

隨著「拜魯特第九」在唱片的經典地位被確認後，許多將此錄音神格化的樂迷，在深入聆聽後，找到了不少難解的疑惑。這些疑點讓他們開始懷疑唱片中所謂「實況」的真實性，甚至開始流傳著 EMI 保留了演出前排練的傳聞。幾個顯著的例子是：

1 錄音有明顯的母帶剪接

2 怪異的曲末和弦

3 von Gott 結束時突然的漸強

4 不同版本的結尾掌聲

5 日本東芝 EMI 的「足音入」版，還有福特萬格勒上臺後還跟團員的對話 註12

1986 年天同出版社出版的《樂壇大師及其 CD》一書就提到，「據說當福特萬格勒一走上舞臺，就提醒團員：『要像從虛無那樣傳來。』」這樣的記載和第 5 項確實相互呼應。而福特萬格勒夫人伊麗莎白聽過日本東芝 EMI 的「足音入」版後，也面露疑惑。從這些跡象顯示，EMI 版的「拜魯特第九」唱片絕非原始的實況版本。

>>>1952 巴伐利亞州廣播電臺
珍藏「真正實況」

大提琴手挖出秘寶

2007 年初，有人開啟了 1951 年「拜魯特第九」的尋根之旅，逐步證實了 EMI 以外的母帶的確存在，這位發現者是巴伐利亞州立管弦樂團（Bayerische Staatsorchester）的大提琴手卡騰朋（Dietrich von Kaltenborn）。卡騰朋從友人處獲知巴伐利亞州廣播電臺收藏這個廣播錄音檔案，於是他帶著 EMI 發行的 CD 和貝多芬第九號的總譜，到該電臺位於慕尼黑的辦公室一探究竟。卡騰朋說，他當下看到的母帶，似乎塵封了多年，當天像是第一次重見天日，上頭記載著錄音工程師和錄音時間「1951年拜魯特音樂節重新開幕的公演錄音」，並有一行「禁止廣播」（NOT FOR

【註 12】參考 WFHC-013 解說書中，Masayuki Nakamura 的說法。

BROADCAST）的字樣。

　　當年的錄音工程師為希德布蘭特（Hildebrandt），音響技術方面由貝斯肯哈根（Bethkenhagen）操刀，在實況廣播之後，就被收進巴伐利亞州廣播電視臺的檔案裡，連電臺都未曾播送過。該母帶的第一卷，收錄了前兩個樂章，第二卷收錄後兩個樂章，演奏的總長度約 74 分鐘。隨著 1955 年 EMI 唱片的推出，這個母帶的存在逐漸被淡忘。儘管如此，關於這個音源保存在巴伐利亞州廣播電視臺一事，在奧爾森（Henning Smidth Olsen）的福特萬格勒唱片目錄第二版，以及何內·特雷敏（René Tremine）的福特萬格勒錄音整理還是被提及，只是從未被證實過。

　　卡騰朋在聆聽比較後表示，從樂曲的開頭，就可聽出廣播檔案和 EMI 唱片的差異，其他的不同點包括，不同的麥克風擺設、第三樂章小提琴提前進場、最後和弦沒有漸強，另外，獨唱以及歌手間的平衡也不一樣。卡騰朋指出，原始版本帶給他一種全新「拜魯特第九」的聆聽感受，這個沉睡了 56 年的錄音檔案，比 EMI 所發行的唱片，有著更多的自由度和緊張感。

音質毫不遜色

　　真相終於大白，「拜魯特第九」確實存在著兩種版本的母帶，包括原始未修正過的錄音檔案，以及 EMI 的修正剪接版，後者可能是以前一天的彩排為主，搭配隔天的演出，而樂迷們在不知情的狀況下，聽了近半世紀的「假實況」，當然對真正的本尊有很深期待。隨著 50 年的版權魔咒的消失，巴伐利亞州廣播電臺這份珍貴的檔案也有了公開的機會。2007 年 7 月，在日本福特萬格勒中心（The Wilhelm Furtwängler Centre of Japan）的努力下，未修正的版本以編號 WFHC-013 正式亮相。

　　日本福特萬格勒中心在 2007 年 6 月的第十四號會報中公布了未修正版的發行計畫，該中心強調：「此版本的母帶來自巴伐利亞州廣播電臺的現場錄音版本，是本中心經由正規手續，向廣播公司所取得，與 EMI 所依據的音源截然不同。」

　　就關鍵音質來看，雖是將廣播公司收藏的音源，原封不動地轉錄成 CD，但和 EMI 官方版本相較，絲毫不遜色，以 1951 年的技術水平來看，這個新發現的檔案，有著絕佳的音質。在如此優異的條件下，如果該中心能考慮像 Orfeo 唱片公司發行小克萊巴（Carlos Kleiber）的貝多芬第七號交響曲（1982 年 5 月 3 日）那樣，以 SACD 的形式來出版，也許會帶來更完整的臨場感。

　　當然，保存了半世紀之久的母帶，未必能盡如人意，偶爾也會出現瑕疵。例如，第四樂章低音提琴和大提琴地奏出「歡樂頌」主題前，就出現

明顯的接縫，此外，演奏前後的觀眾掌聲也在製作時被剪掉，相當可惜。但樂章間的現場實況卻完完整整地保留。

在演奏的部分，未修正版也與 EMI 盤有極大的差異，如果仔細聆聽比較兩個版本，想必對「拜魯特第九」的演奏會有更深一層的理解。

兩版明顯不同

此外，回到未修正版與 EMI 盤存在的差異，也證明了後者是經唱片公司修剪的成果，對照後來編輯過的版本，我們隱隱約約可以觀察到李格對當年實況演出的好惡。從弦樂、管樂、打擊樂器或聲音等各方面來看，未修正版的確能讓聽者深深地感受到現場實況那種緊張氛圍，也呼應著 1951 年音樂會後的評論：「福特萬格勒一開始就掌控了全場聽眾期待心情的緊張氣氛中，這份演奏將這首偉大的作品一步步帶往一個樂章又一個樂章的高潮，由全場聽眾的眼神中，看得出他們極力壓抑著內心高昂的情緒。」[註 13]

日本福特萬格勒研究者檜山浩介就說：「與東芝 EMI 盤（CE28-5577）相較，首先是音質完全不同。就算拿未修正版與透過 1954 年琉森版原始母帶複製出來的 CD 盤相比，也絲毫不遜色，未修正版的音質非常完美。在某些地方，它與 EMI 盤的錄音狀況十分雷同，特別是第三樂章的後半，兩者幾乎完全一樣，但大部分而言，兩者很明顯是不一樣的演出。」他指出，以往我們聆聽的 EMI 盤，大部分是前一天排演時的錄音，「也許有一部分是穿插了正式演出時的錄音版本。」[註 14]

李格在他的自傳《On and Off the Record》一書的「錄音選輯」（A Selected Discography）中，並沒有提到現場以外的錄音，我認為，EMI 盤或許從母帶的製作階段開始，李格就遂行自我意志，控制了音樂的力度，並加入一些奇怪的漸強效果，兩相比較，處處可見 EMI 盤這類花俏的變化。

首樂章的顯著差異

打從第一樂章開始可聽出，未修正版的音色鮮明，EMI 盤則較偏重低音，且第一樂章兩者的音程也不同，其表現的節奏速度也有著諸多的差別。「第一樂章的開頭 42 小節的最後部分突然出現了巨大的咳嗽聲（1 分 45 秒左右）。但接著聽下去，卻又沒有 EMI 盤的觀眾噪音，簡直就像是不同的版本。」[註 15]

EMI 盤的小提琴加入展開部的時間是 5 分 28 秒，未修正版是 5 分 42 秒。未修正盤開頭部分比 EMI 盤的旋律流瀉，並且更為謹慎、持久。再現部結束後，EMI 盤在 14 分 20 秒開始漸快、而未修正版則在 14 分 40 秒開始，且加速方式不同於 EMI 盤。未修正版不但少了 EMI 盤的粗糙感，相較下更加

【註 13】見 Grand Slam 解説書節錄的 1955 年 11 月號英國《留聲機》雜誌評論。

【註 14】參考 WFHC-013 解説書。

【註 15】參考 WFHC-013 解説書。

第一樂章 觀眾雜訊比較	廠牌			
	WFHC-013	1'45（42 小節）	3'20（90 小節）	
	EMI	1'36（40 小節）	2'39 咳嗽音	3'30（103 小節）腳步聲

註：EMI 盤以東芝 EMI 所發行的版本為例

精緻洗鍊。

第二樂章兩者同樣存在相同及不同之處，EMI 盤幾乎沒有來自聽眾的噪音。未修正版則在以下幾處有觀眾咳嗽聲，包括：三重奏的反覆處、小號前有一處、木管的部分有兩處、小號結束前有一處、詼諧曲再現的部分有一處，以上幾處地方都有收錄到咳嗽的聲音。此外，修正版在頭尾部分比 EMI 盤更具推進力，不但節奏穩健，旋律也相當流暢。

聽不到 EMI 盤的漸強效果

第三樂章由進入主題開始，兩個版本就完全不同，未修正版於樂曲進入中庸的行板約 3 分 16 秒處有咳嗽聲，與 EMI 盤差了 3 秒（3 分 13 秒），未修正版 3 分 18 秒處有咳嗽聲，EMI 盤則無。慢板以前，兩個版本還是有一些雜訊上的不同處，相異處整理如下：

第三樂章 雜訊比較											
WFHC-013	3'16	3'18	4'54	7'28	7'40	8'38	9'10	無	無	無	10'47
EMI	3'13	無	4'50	7'25	7'38	無	9'14	9'41	9'51	10'25	10'49

註：EMI 盤以東芝 EMI 所發行的版本為例

兩者在 10 分 47 秒附近的咳嗽聲不一致後，從第 150 小節以後的樂段，咳嗽聲都相同，由此可以推斷之後的部分，應該是同一演奏。此外，未修正版在樂章與樂章間多數是照原樣錄下，我們聽得到第三樂章開始前，演唱者步入會場時的腳步聲，第三樂章結束進入第四樂章前，也有這類的聲響。

進入終樂章的序奏，未修正版在低音域的表現搶眼，音色十分豐富。休止後主題、音量也隨之向上攀升，開始變大，音質也有了變化。男中音艾德曼（Otto Edelmann）在未修正版的聲音伸展性相當不錯，當合唱吟唱到 vor Gott 最後的部分時，EMI 盤的音量迅速拉大，並加入奇怪的漸強效果，這是該盤與未修正版最大的差別。而未修正版在男高音獨唱前的進行曲，木管於 11 分 12 秒處加入，仔細聆聽會發現，木管的吹奏比 EMI 盤（11 分 10 秒）更為鮮明清晰。男高音霍普夫（Hans Hopf）的聲音在未修正版並不像在 EMI 盤那麼突出，而終曲的詮釋兩者也未盡相同。

未修正版整體協調性更優異

檜山浩介比較兩個版本後表示：「未修正版與以往的 EMI 盤相比，感覺像是將旋律粗糙的部分都去除。特別是在終樂章合唱的部分，是有史以來精準度最高的一次。開頭男中音的獨唱帶出男聲部合唱的部分，或是終曲的合唱，絲毫沒有半點的凌亂之感，樂團和合唱團徹底遵循了福特萬格勒手中的指揮棒。而一直以來受到質疑的 von Gott 最後突兀的漸強效果，在此處也沒有出現。就現況來看，或許那個漸強的部分，是後來經過特殊處理的吧？」[註16]

曲終前的最急板，EMI 盤從第 9 小節才開始加速，以致後來像是「失足打滑」，未修正版則從第 9 小節之前即開始醞釀，到了第 9 小節還能繼續維持速度，當樂曲進行到 13 小節後，便與其他樂器一同邁向結尾。也就是，修正版在高度的協調性下，營造出樂曲的精華與高潮，而 EMI 盤則顯得有些凌亂，結尾最後一音甚至有點走調。

從上述的比較可以發現，未修正版與 EMI 盤的差異處，大致上一聽即可分辨兩者是不同的版本。除了第三樂章外，終樂章有一部分，未修正版聽起來似乎與 EMI 盤雷同。

綜觀未修正版的特點，就演奏而言，首先，各樂章間，都有明顯的性格，第一樂章沉重，第二樂章在旋律交互牽引下，宣洩出十分驚人的節奏感，未修正版在第三樂章前半部的樂音，比 EMI 盤更柔和地流動，終樂章則以高度的緊迫感來呈現。

其次，未修正版的協調性比 EMI 盤更為完備，樂曲的鋪陳，由緩漸入緊迫的情緒中，到漸漸築起高潮為止，那種令人屏息的呈現方式，需靠高度的集中力及彼此的協力合作才能達到。在未修正版裡，我們能完全感受到福特萬格勒的現場力量，和其所希望傳達的想法。過去有人對「拜魯特第九」合奏的精密度不夠，歸咎於樂團是臨時組成，真正的實況版本出現後，這個多年來的批評，終於獲得平反。

【註16】參考 WFHC-013 解說書。

版本	第一樂章	第二樂章	第三樂章	第四樂章	備註
WFHC-013	18'05	11'50	19'20	25'00	沒有拍手
EMI	17'44	11'56	19'29	24'56	收錄掌聲

未修正版與 EMI 盤演奏時間比較表

錄音發行

>>>1951 年 7 月 29 日真正實況版

目前有兩種管道可以取得「拜魯特第九」的未修正版，最直接的方式是加入日本福特萬格勒中心，該中心網址為 http://www.furt-centre.com/，網站提供英文版本，不懂日文的樂迷也可透過 e-mail，以英文書信與該中心負責人聯絡，唯一不方便之處在於匯款。^{註 17}

另一個取得此版本的方式是加入法國福特萬格勒協會，法國協會網址為 http://www.furtwangler.net/links，根據該協會新的會報，目前已經開放會員訂購日本福特萬格勒中心所發行的這張獨家 CD，單張價格為 18 歐元，當然購買時必須將運費考慮進去；此外，透過法國協會購買，可省掉匯款的不便。^{註 18}

1951 年「拜魯特第九」的真正實況錄音，在沈睡 56 年後終於被喚醒，一直以來，聲稱原始母帶殘破不堪、聲音品質不及 LP 的說法，也被推翻。而樂迷們聽了數十年的 EMI 盤，可能是以最後彩排為中心的編輯版本，「拜魯特第九」的歷史到此重新改寫。

>>>1951 年 7 月 28 日排演修正版

2004 年起，EMI 盤在版權消失後，在日本掀起一股追求第一版 LP 原汁原味「拜魯特第九」的復刻風，隔年最重要的發行就是 OTAKEN 盤，它選擇英國製首版 33 轉唱片（OALP-1286/7）為音源，這樣的號召力，從 2005 年 5 月 26 日出版以來，該 CD 一直高居日本 HMV 網站銷量排行榜的第一名，就可見一斑。

【註 17】購買兩張（該中心限制會員只能買兩張）加上會員費，大概要花 2600 臺幣。

【註 18】本文完稿後，德國廠牌 Orfeo 也發行了獲得正式授權的實況版，唱片編號為 C754 081B，這是協會盤之外，目前收藏這個版本的唯一管道。

這個被日本網友視為神話的「拜魯特第九」新盤，保留了 LP 的表面噪音，具有強大的訊息量，弱音表現得無比纖細，強音也絲毫無失敗之處。

同年年底，日本廠牌 Grand Slam 也同樣以第一版唱片，重新刻製「拜魯特第九」，Grand Slam 盤驚人的低頻，令人印象深刻，但該盤似乎刻意凸顯這個特色，反倒變得造作不自然，有些福迷就批評 Grand Slam 盤的轉錄偏離原盤過多。

法國 Tahra 緊跟著前兩者的腳步，在 2006 年推出一張收錄福特萬格勒三個貝多芬第九號版本的專輯（Furt 1101-1104），其中也收錄了「拜魯特第九」。音源方面，根據日本福特萬格勒迷的說法，Tahra 聲稱轉錄工程師艾迪（Charles Eddi）是拿 1991 年購自日本的東芝 EMI 盤來翻製，因此很可能是當年兩個重要的出版：TOCE 7534 或 TOCE 6510 之一。但 Tahra 轉錄出來的效果，卻又不及前述兩個發行。

Delta 完成口碑極佳

2007 年底，日本另一個專門復刻福特萬格勒珍品的小廠 Delta，也推出1951 年「拜魯特第九」，根據該廠牌說法，這個新發行，與 2006 年一系列以 LP 直刻 CD 的產品最大的不同，在於它採用「第二代」復刻技術，這個新技術讓以 LP 為音源的轉錄過程，能將唱針的噪音降到最低，並還原過去的復刻中，因噪音而犧牲掉的音色，Delta 確實讓名演被完美地再現。

Delta 負責人柴崎雄一受訪時曾透露[註19]，他們每出版一份福特萬格勒的錄音，都花了近 3 個月的時間進行數位修復，他認為自己的獨門轉錄絕技就是「從頭到尾相信自己的耳朵，不利用轉錄的程式去處理，並保證所有濾掉的訊號全部是由我的耳朵和大腦所決定，唯有這樣才能確保所有不該濾掉的東西。」他表示，早在決定發行一系列福特萬格勒唱片時，就計劃要推出他鍾愛的「拜魯特第九」，但復刻這個名演時，他還是保持平常心，「指揮家依樂譜表達出他認為的作曲家想法，而我是依照我收藏的唱盤，轉錄出我對該場音樂會的想像。」Delta 以這樣的心態去面對轉錄工作，其成果在樂迷間獲得極佳的口碑，就不讓人感到意外。[註20]

2007 年年中，OTAKEN 又以其他音源二度發行「拜魯特第九」，這次的 CD 化，所使用的音源同樣受到關注，但 OTAKEN 硬是沒說清楚，僅在解說書中聲稱音源來自某製作相關人員所持備用母帶的數位拷貝版。OTAKEN這個新發行，收錄了演奏前的腳步聲，按理來講，應該與東芝 EMI 的「足音入」版（TOCE-6510）的音源屬於同一體系，但演奏結束後的掌聲卻不同。在音質方面，OTAKEN 盤與東芝 EMI 盤差異不大，若真要比較，後者的訊息量比前者稍微多了點，但並不明顯。

【註19】感謝「萊茵河堤古典音樂專賣店」的王俊智先生提供這段簡短的訪問內容。

【註20】目前 Delta 由萊茵河堤古典音樂專賣店代理，該店網址為：https://www.facebook.com/groups/1404373786443169/?fref=ts

Naxos 價益比極高

日本以外的地區，除了 Tahra 外，近年也有「拜魯特第九」的發行，其中最受矚目的是 Naxos 盤，Naxos 並沒提供轉錄的訊源資料，僅在解說書內頁記載：

Matrix nos : 2XRA 16 through 19

First issued on HMV ALP 1286 and 1287

由於這張唱片聽不到任何 LP 唱針的噪音，僅有些微的磁帶嘶聲，讓人極度懷疑它不是轉自 LP。這張 Naxos 盤的特色在於名轉錄工程師歐柏頌（Mark Obert-Thorn）的操刀，由於錄音電頻偏低，聆聽時必須比平常加大一點音量。整體而言，Naxos 的轉錄不俗，最重要的是，挾著低廉售價的優勢，讓它在市場上極具競爭力，若以價格和轉錄優劣共同評估的話，該盤有其收藏價值。Naxos 封面那張福特萬格勒的照片，攝於 1950 年義大利米蘭史卡拉劇院，據說是私人珍藏。歐柏頌很貼心地將第四樂章分成八個音軌，方便樂迷聆聽，著實讓人感動。

另外，德國當地也有個奇特的出版，在一本名為《Die Zeit Klassik-Edition : Wilhelm Furtwängler》的書中收錄了德國報紙《Die Zeit》曾登載過的福特萬格勒相關文章、圖片。隨書還附送 1951 年的「拜魯特第九」，根據該專輯解說書的記載，音源應是 EMI 提供。

2004 年後「拜魯特第九」非官方的重要出版

廠牌	編號	出版日期	來源	優點
OTAKEN	TKC-301	2005	OALP-1286/7	音質優異
GRAND SLAM	GS2009	2005	ALP-1286/7	解說書豐富
TAHRA	Furt 101-1104	2005	EMI Japan ?	三種版本比較
NAXOS	8.111060	2006	不明	低廉
DELTA	DCCA-0029	2006	ALP-1286/7	轉錄最優
OTAKEN	TKC-309	2007	備用數位母帶	音質優異

EMI 官方發行

至於 EMI 的官方發行，至今仍停留於「Great Recordings Of The Century」系列、通稱 ART 的再版盤。最新的出版僅見日本東芝 EMI 重發的貝多芬交響曲全集，這套全集中的「拜魯特第九」，採用收錄演奏前腳步聲的「足音入」版，這個新版給人的印象是，在低頻方面動過手腳，好壞

見仁見智。註 21

　　EMI 盤的官方版於 1984 年首度 CD 化，接下來在數位時代的進程裡，這個名演不斷再版，保守估計各式官方的 CD 出版多達 30 種以上（含選曲），2004 年以後，非官方版本掙脫了版權桎梏，掀起一波波追求原音再現的努力，原本樂迷期待的驚喜，可能僅止於第一版 LP 味道的重現，或最原始母帶的再製，沒想到日本盤以外，竟存在著真正的實況。

實況真品 vs. 唱片的「詮釋者」

　　從 EMI 盤和未修正版收錄狀況的差異來看，真正的實況也許有兩種音源，分別被收藏在 EMI 以及巴伐利亞州廣播電臺，只不過，前者捨棄原貌，而後者遭到遺忘。另外，從演奏會的掌聲的不同，以及演奏前「足音入」的有無來看，EMI 盤又包括了英德及日本等不同的母帶，原本錯綜複雜的各式版本，所產生的種種謎團，現在都可以用「編輯」一語帶過。無論如何，真正「拜魯特第九」的終究現身了，讓我們更貼近慶典當天的原貌，並重新檢視 1951 年那場傳奇演出的價值。

　　至於 EMI 盤呢？即便是經過編輯修正，並無損於它的偉大，這張唱片所造就的神話，也不會一夕之間崩解，然而，我們不禁要問，這裡頭的 1951 年 7 月 29 日的實況還剩下多少？更重要的是，它的真正「詮釋者」在哪？是福特萬格勒嗎？還是操刀「剪接」的唱片製作人李格？

【註 21】這個版本臺灣有引進，價格不貴，但販售點不普及。

2 生命終點前的最後戰役

琉森錄音 vs. 拜魯特實況

> 「福特萬格勒所指揮的貝多芬第九號交響曲，可能是他最好的貝多芬作品演奏，他呈現了超越其他同曲演出所必須具備的整體戲劇性、情感力量以及理智洞察力。」
>
> ——英國樂評 彼得‧皮瑞（Peter J. Pirie）[註1]

1954 年，福特萬格勒生命的最後一年，在 8 月份演出了三場貝多芬第九號交響曲，而其中兩場留下錄音。巧的是，這兩場演出正好記錄了兩個極端錄音品質。9 日指揮拜魯特節慶管弦樂團的實況，在福特萬格勒 11 個第九號版本裡，錄音狀況最惡劣。22 日指揮英國愛樂管弦樂團的琉森（Lucerne）公演（21 日的演出沒有錄音紀錄），卻是所有錄音中，最優異的一個。從福特萬格勒所有的錄音版本來分析，他幾乎都選在重要慶典上演貝多芬第九號，晚年這兩場也不例外。

福特萬格勒在琉森的貝多芬第九號，不僅極具意義，且撼動人心，它被視為福特萬格勒的晚年傳奇，也是他詮釋貝多芬第九號的「天鵝之歌」。演完這場音樂會的 3 個月後，福特萬格勒就溘然長逝，而這個最後的《合唱》，在極優異音質陪襯下，讓後世的樂迷更清楚大師對樂譜中每個細節的推敲。

晚年聽力受損的困擾

談這兩場錄音之前，我們先回顧晚年重聽的福特萬格勒，對一位指揮家而言，重聽是致命傷。1953 年 1 月 23 日，他在維也納排練貝多芬第九的慢板樂章時，還曾昏倒在指揮臺，重聽的症狀確實持續困擾著晚年的大師。正因晚年聽力衰退，據說福特萬格勒指揮時，必須要將樂曲結構和樂器間展開得清晰些才能聽清楚，所以這段時間，他演奏的速度比過去緩慢，原因也許在於聽力，不盡然是詮釋的改變，而琉森的演出，也確實比以往慢，且更著重細節的描繪，聽起來更加沉重。

1954 年 8 月琉森演出結束後，福特萬格勒僅短暫幾次現身指揮臺，包括 8 月 25 日在琉森、30 日在薩爾茲堡音樂節上演韋伯（Carl Maria von Weber）的《魔彈射手》全曲[註2]、9 月 6 日在法國貝桑松（Besançon）、19

【註1】摘自《貝多芬分裂的帝國——托斯卡尼尼與福特萬格勒》，Peter J. Pirie 著，陳澄和譯，1979 年 11 月《音樂生活》，頁 87。

【註2】這場韋伯的《魔彈射手》全曲傳聞留下立體聲錄音，是個極具話題性的版本。

日及 20 日兩天在柏林的最後公演。

　　告別柏林的音樂會後，福特萬格勒到訪維也納，帶領維也納愛樂為 EMI 灌錄下華格納的《女武神》全曲[註3]，隨後便前往加斯坦（Gastein）治療聽力，但他從當地回到克拉蘭（Clarens）的家中時，不幸在中途染上感冒，並轉成支氣管肺炎，11 月 12 日住進巴登巴登（Baden-Baden）的艾伯斯坦醫院（Eberstein），直到安詳地去世。

福特萬格勒 1954 年 琉森公演後 演出列表	**8.25 Lucerne** Haydn: Symphony No.88 - Bruckner: Symphony No.7 **8.28 Salzburg** Weber: der Freischütz （Elisabeth Grümmer , Rita Streich , Hans Hopf , Kurt Böhme , Alfred Poell etc.） **8.30 Salzburg VPO** Beethoven: Symphony No.8 -	Great Fugue & Symphony No.7 **9.6 Besançon**（Théâtre municipal）Orchestre de l'ORTF Beethoven: Coriolan, Overture; Symphonies No.6 & 5 **9.19 & 20 Berlin** - BPO （last concerts at the Berliner Festwochen） Furtwängler: Symphony No. 2 - Beethoven: Symphony No.1

　　有人認為，福特萬格勒晚年的演出已經呈現老化的現象，1954 年 9 月在貝桑松那場音樂會，就引來嚴厲的批評：「對福特萬格勒來說，音樂已轉化為肉體，這個主導者垂垂老矣，他昨天的演出證實了一切。因為在過去，貝多芬幾乎可以與他畫上等號，但現在它只是一首樂曲罷了。這真是一個苦修的過程，我們原本期待一位音樂魔術師，但卻只看一名僧侶。他追求完美，宛如為了要被治癒，而在下雪的天候下裸身於西藏神殿中。福特萬格勒的成就，彷彿一個惡夢的修行之旅，……對他來說，音樂已變成一種淨化：像火與冰。在達到藝術高峰後，顯然，他的指揮生涯已到天啟的時刻。」[註4]

　　由於貝桑松的演出目前尚無錄音可循，或許當時大師並非處於最佳狀況，但在琉森上演的最後一場貝多芬第九，成就絕對可以反擊上述的批評。福特萬格勒在琉森的貝多芬九號詮釋，讓人更深入洞察他的偉大藝術，此外，已意識到將不久人世的老大師，似乎也把這場第九號，視為深不可測的「最後聖戰」。

琉森音樂節的常客

　　琉森音樂節與福特萬格勒淵源頗深，他是該音樂節的常客，這個歐洲

【註3】這個福特萬格勒的「天鵝之歌」，由 EMI 發行唱片，在大師過世後，該錄音出現許多八卦傳言。
【註4】摘自《Beethoven's Ninth Symphony by Furtwängler》，Tahra Furt 1101-1104。

主要的音樂節創立於 1938 年，在薩爾茲堡音樂節以及拜魯特音樂節紛紛淪入納粹掌控的年代，讓琉森音樂節有了竄起並建立自己聲名的機會。繼托斯卡尼尼後，福特萬格勒成了音樂節中最響叮噹的人物，從 1944 年到 1954 年間（僅 1952 年因病缺席），他在當地共指揮了 22 場次，演奏作品從德國古典樂派到浪漫樂派，從海頓到理查‧史特勞斯。

　　1944 年 8 月 22 日，福特萬格勒頭一次在琉森音樂節登場，當晚演出布拉姆斯《海頓》主題變奏、舒曼第四號交響曲、理查‧史特勞斯《狄爾惡作劇》、華格納《帕西法爾》選曲及《唐懷瑟》序曲。我們可以想像，在一個沒有空襲威脅或政治紛擾的中立國舞臺上演全系列德國作曲家作品，對福特萬格勒而言，是何等幸福的一件事。

　　二次世界大戰結束，福特萬格勒解除戰犯身分後，於 1947 年重返琉森音樂節，並啟用德國男中音漢斯‧霍特（Hans Hotter）、德國女高音伊麗莎白‧舒瓦茲柯芙（Elisabeth Schwarzkopf）等當時聲名逐漸竄起的歌唱家，演出感人肺腑的布拉姆斯《德意志安魂曲》，那是舒瓦茲柯芙的歌唱生涯裡，開啟國際舞臺的一場重要演出。

　　隔年的 8 月 28 日、29 日兩天，福特萬格勒首次在琉森音樂節將貝多芬第九號交響曲列為曲目。當地的媒體稱讚這場演出是「洋溢熱情、音樂性的非凡演出」。[註5]

　　不過，當福特萬格勒於同一舞臺再度演出第九號時，卻是他最後一次在公開場合詮釋這首名曲。合作的樂團改成 1945 年由 EMI 著名製作人李格創立的愛樂管弦樂團（Philharmonia Orchestra），在此之前，福特萬格勒與愛樂已經有多次公演，包括 1950 年 5 月 22 日與女高音芙拉格絲達（Kirsten Flagstad）為理查‧史特勞斯的《最後四首歌》進行的首演。直到福特萬格勒去世前，雙方的合作都在英國倫敦著名的艾伯特音樂廳（Royal Albert Hall）登場，兩者還共同為 EMI 灌錄了典範級的《崔斯坦與伊索德》全曲唱片。

焦點
名演

>>> 1954 年 8 月 22 日
琉森音樂節實況

　　22 日的琉森公演由位於巴賽爾的瑞士電臺（Schweizer Radio DRS）留下錄音記錄，陣容除了舒瓦茲柯芙外，還網羅了幾年前去世的瑞士著名男

【註5】《The Lucerne Festival》，Tahra Furt 1088-1089。
【註6】《The Lucerne Festival》，Tahra Furt 1088-1089。

高音賀夫利嘉（Ernst Haefliger）、1951 年拜魯特第九登場過的男低音艾德曼，以及瑞士女中音卡佛蒂（Elsa Cavelti），並搭配琉森音樂節合唱團（Lucerne Festival Choir）。

演出後的隔天，瑞士媒體有這樣的評論：「這個夜晚是給愛樂者的獻禮。福特萬格勒帶領這個倫敦樂團，強調出這首交響曲的戲劇性內容，好比他六年前與琉森音樂節管弦樂團所表現的那樣。此外，如同華格納在同一地點曾處理過的那般，福特萬格勒突出作品的旋律性本質，成就更高的緊密性與清晰度。在結尾時，他特別強調出狂喜的特質，彷彿對聽眾宣告『通往更美好世界的途徑』。」註6

當年愛樂樂團的低音提琴手馮恩（Dennis Vaughn）回憶公演的盛況指出：「要演奏出福特萬格勒式的風格，其實並不難。我雖然不認為自己是一位很傑出的低音提琴手，但當時的演奏中，我卻能在終樂章開頭有非常完美的表現。並覺得將自身所掌握的樂器，以最棒的音色表現出來，是件很自然的事情。」註7 名法國號演奏家丹尼斯‧布萊恩（Dennis Brain）註8 也參與了那場演出，並留下高度的評價。

公演結束後，福特萬格勒對自己的詮釋相當滿意，他還當面向演出者一一致謝。儘管福氏認可演出成果，但在他生前來不及同意是否進行商業發行，琉森實況甚至一度被 EMI 列為發行大師貝多芬第九號唱片的首選。可惜，整個出版計劃因部分演出者拒絕授權，最後無疾而終，其原因至今仍是個懸案。

具內省意味的「高級品」

有日本樂評曾表示，如果沒有 1951 年那場拜魯特重新開幕的傳奇，這個琉森版貝多芬第九將是福特萬格勒最偉大的《合唱》錄音。我非常認同這樣的說法，若將「拜魯特第九」視為福特萬格勒戰後指揮第九號傳奇的起點，琉森就是完美的終點。後者在細部的完成度和錄音的鮮明度上，都遠遠超越前者，尤其終曲順暢的定音鼓，沒有 1951 年版凌亂的跡象。此外，可以肯定的是，這場琉森音樂節的實況錄音，不但是福特萬格勒最晚年的力作，也是他現存所有《合唱》錄音中，最為成熟、並帶有許多內省意味的「高級品」。

這首偉大交響曲開頭序奏的「混沌初開」，只有福特萬格勒帶出神秘感。對福特萬格勒而言，引領聽者猶如進入深不可測的世界之中，是他對貝多芬第九的重要觀點之一。速度設定方面，福特萬格勒著重於「稍微莊嚴」（un poco maestoso），他並未死守一種速度，而是隨著音樂的架構、節奏波動讓樂曲往前推進。

相對之下，托斯卡尼尼在速度的變化就顯得節制多了，但福特萬格勒

【註7】參考《フルトヴェングラー鑑賞記》網站，網址為：http://www.geocities.jp/furtwanglercdreview/。
【註8】英國法國號演奏家，被喻為 20 世紀中葉的法國號天才，惜因車禍英年早逝。

不認同托斯卡尼尼的作法，他認為托斯卡尼尼試圖在序奏裡，準確清晰地呈現出樂譜所示，如此一來，反倒是戕害了貝多芬的原始構想。

在經歷重返序奏，到第二次總奏後，木管以清柔音色吹奏的抒情樂段，福特萬格勒營造出他在其他版本所沒有的冷酷宿命，既不像抒情的1951年拜魯特版，也沒有大戰期間錄音的絕望掙扎。定音鼓在這個樂章的表現令人印象深刻，尤其是在以爆發性的音量，奏出開頭主題的樂段，定音鼓的敲擊，猶如熊熊怒火。細聽第440小節處，緊繃的氣氛慢慢增強，節拍即興式地加快，有福特萬格勒一貫的作風，對比先前一波波情緒流洩，為第一樂章做了個完美的總結。

最具活力的第二樂章

進入詼諧曲部分，開頭定音鼓的回擊強而有力，琉森版還蓄意以小號的陪襯來增強力度，這是福特萬格勒其他版本完全看不到的罕見手法，如此的「加工處理」，也使得進入第二樂章顯得更為有活力。獨奏定音鼓與木管樂器對話的樂段，是另一個彰顯福特萬格勒特質的處理，福特萬格勒並未融入一些特殊效果，他只是讓樂器自己說話。

接下來的漸強直到總奏前，福特萬格勒提高小號能見度的神來一筆，得到相當不錯的效果。此外，我們也能在這個樂章的中段，聽到布萊恩精彩的法國號獨奏。整體而言，這個樂章在福特萬格勒的處理下，節奏清透晴朗，在樂曲的終結，有如呼吸起伏般的弦音，十分精采動人。

宛如心靈淨化的慢板

進入徐緩的第三樂章，貝多芬在樂譜標示的是如歌的甚慢行板，也只有福特萬格勒注意到「甚慢行板」，但他不像前東德指揮家赫曼‧阿本德洛斯（Hermann Abendroth）[註9]處理得那麼緩慢，福特萬格勒曾說過：「我的速度指示只對前幾個小節有用，因為別忘了感情與表情應該有它們自己的速度。」他甚至曾表示：「為什麼他們老是要拿我的速度指示來煩我？如果他們是好的音樂家，就應該知道怎麼演奏我的音樂。如果他們不是好音樂家，那麼任何指示也都沒用。」福特萬格勒堅持速度指示的見解，並沒有讓音樂的流動因而流失一絲一毫的旋律線，這正是大師獨特的魅力所在。

我認為，1954年琉森版的第三樂章是整個演出最好的一部份，福特萬格勒用比起過去的演出更為壓抑的手法，讓淨化心靈凌駕在浪漫式的情感表現上。琉森大廳的麥克風擺設很靠近木管以及小號，因此這些管樂器聽起來就更突出，尤其在這個慢板樂章最為顯著。

小提琴與中提琴奏出如天堂般的第二主題，琉森版聽起來異常的緩慢，

【註9】阿本德洛斯也留下數種版本的貝多芬第九號錄音，他的演出極具個性，但大好大壞。

像是祈禱，又像是極富感情的歌詠。延續到第一變奏與支撐它的強勁撥奏，可以感覺到愛樂管弦樂團的弦樂部分比起 1951 年拼湊成軍的拜魯特節慶樂團更為優異，綿長的旋律線也很有味道。我們可以聽到琉森版的情感波動，但卻沒有 1942 年柏林愛樂版那般徹底的宣洩，這是大師晚年追求平衡感的一次完美呈現。第一變奏到第二變奏一直維持相同的徐緩速度，而兩次管樂激烈呼喚的樂段，琉森版的小號特別強勁，但第一次和第二次的強度差異不大，這點與 1942 年版及 1951 年拜魯特版不同，尤其後者，福特萬格勒還刻意凸顯兩次音響的落差。

狂喜動人的極端化處理

終樂章是貝多芬第九號全曲的重心，也是福特萬格勒詮釋此曲的終極挑戰，他曾如此描繪他心目中的終樂章：「促使貝多芬選擇加入人聲的動力，無疑是推動前面樂章的誕生，將最末樂章的主律律激發了這個主題、人聲、與循環的模式。在音樂史上，幾乎沒有其他例子，能如此將純粹抽象音樂的可能性，清楚地表達出來。在此種構思下，樂曲中充分地表達出貝多芬的內在良善，以及他投入音樂的力量。」[註10]

美國知名樂評阿杜安（John Ardoin）在他的《福特萬格勒的指揮藝術》一書中也提到，終樂章在福特萬格勒的處理下「成為生動的戲劇」[註11]，在他的錄音中，的確證實了這些特點。但琉森版的戲劇張力不若 1942 年柏林版是事實，它也不像 1951 年拜魯特版那般生動。

終樂章開頭的齊奏、定音鼓加上管樂鳴響的狂亂狀態，晚年的福特萬格勒表現得十分壓抑、克制，由大提琴與低音提琴群所營造的旋律線，也只有福特萬格勒能讓聲響充滿力度地爆發出來。同樣的，當樂器群奏出的「歡樂頌」主題，福特萬格勒再度讓這些樂器展現其驚人的力量。琉森版有個特別之處，當合唱團唱完「上帝面前」後，其延音比起 1942 年版明顯短促許多，如果細聽極端的 1942 年版，可以感受到定音鼓驚心動魄的重重一擊，但琉森版的定音鼓聲響，未被刻意凸顯，而是淹沒在合唱當中。男高音獨唱在進行曲式的伴奏下，帶領男聲合唱達到該樂段的最高潮，獨唱之後到裝飾奏結束的最急板，福特萬格勒並不像 1942 年版那樣緊迫盯人、飛快加速（這是 1942 年柏林版在這個樂章最大的特色之一），而是嚴謹地按照節奏，一步步讓樂曲前進。

曲終的激情最急板是福特萬格勒詮釋下的貝多芬第九號最重要特色，也只有福特萬格勒能把結尾處理得如此狂喜、動人，這樣的激情落幕，可能是福特萬格勒一生對第九號樂譜研究的領悟，也可能來自華格納的傳承，有趣的是，憎惡華格納的申克爾，居然也推薦這種極端的拍子。

【註 10】《Beethoven's Ninth Symphony by Furtwängler》，Tahra Furt 1101-1104。
【註 11】見《福特萬格勒的指揮藝術》（The Furtwängler Record），John Ardoin 著，申元譯，1997 年世界文物出版社出版。

>>>1954 年 8 月 5 日
拜魯特音樂節實況

　　福特萬格勒晚年留下的另一場《合唱》錄音，在琉森版的數周前上演，這是福特萬格勒戰後二度在拜魯特音樂節上演貝多芬第九號交響曲。拜魯特慶典無疑是上演華格納作品的特定場合，但有個例外就是貝多芬第九號交響曲。

　　1872 年 5 月 22 日，華格納在拜魯特音樂節慶劇院奠基的日子演出《合唱》，讓這首偉大交響曲與拜魯特結下不解之緣。而華格納對第九號交響曲的詮釋觀點，也深深影響後代跟隨他腳步的指揮家。彼得・皮瑞所撰寫的〈貝多芬分裂的帝國〉一文，主要在分析托斯卡尼尼與福特萬格勒兩位不同風格的指揮大師，所詮釋的兩種不同的貝多芬世界。他以前者承襲自威爾第歌劇的傳統，後者孕育自華格納歌劇，來為整篇文章定調。他認為：「福特萬格勒對貝多芬的觀點，是在華格納歌劇傳統裡修飾而成的。」[註 12]正因如此，拜魯特、貝多芬第九與福特萬格勒 3 個元素相成，其化學效應絕對是驚人無比。

　　然而並非每屆拜魯特音樂節都有《合唱》交響曲的演出，根據資料，從 1933 年直至 2001 年，僅 6 次以第九號交響曲揭開慶典的序幕。包括 1933 年由理查・史特勞斯指揮、1951 年由福特萬格勒指揮、1953 年由亨德密特（Paul Hindemith）指揮、1954 年福特萬格勒再登場、1963 年由卡爾・貝姆（Karl Böhm）指揮，以及 2001 年由提勒曼（Christian Thielemann）擔綱。這裡頭，福特萬格勒就佔了兩次之多。[註 13]

　　1954 年 8 月，福特萬格勒趁著 6 日、10 日演出莫札特歌劇《唐喬凡尼》[註 14]的空檔到拜魯特音樂節指揮第九號交響曲。8 月 9 日這場最後的拜魯特公演，在 1951 年傳奇演出的光芒掩蓋下，失色許多，其中一個重要的原因在於它未被妥善地錄音保存。1971 年，沃夫岡・華格納（Wolfgang Wagner）寫給丹麥福特萬格勒協會會長的信中就指出：「很遺憾，福特萬格勒博士 1954 年的演出在當時被禁止錄音（據說是福特萬格勒下的令）。這個演出，比起大師死後唱片化的 1951 年拜魯特版優秀許多。」[註 15]據沃夫岡・華格納的談話可以發現，這個演出並未留下官方錄音，因此有人推測由私人錄音的可能性極大。

錄音品質惡劣

　　據說，1954 年福特萬格勒過世後，EMI 高層一度將 1954 年拜魯特錄音列入發行唱片的考慮版本之一，但由於找不到正式母帶，最後只好放棄。

【註 12】〈貝多芬分裂的帝國——托斯卡尼尼與福特萬格勒〉，Peter J. Pirie 著，陳澄和譯，1979 年
　　11 月《音樂生活》，頁 87。

【註 13】參考《南方音響》網站，網址為 http://www.southaudio.com.tw/。

但也有研究者持不同的見解，他們從該演出留下的珍貴照片尋找蛛絲馬跡，在照片中，樂團演奏者的身旁確實擺設了麥克風，由此推斷當時還是所謂的「正規」錄音被進行。無論真相如何，現存的錄音音質很不理想。

究竟音質有多差？譬如，這個錄音樂器間的解析度以及平衡感相當糟，齊奏總是糊成一團，音量常忽大忽小，偏離它錄製的年代所該具有的錄音水平。然而，第一樂章依舊充滿震撼，福特萬格勒所營造的力度不減，但聽起來不若琉森版緊湊有力，有結構鬆散的毛病。阿杜安就認為，兩個晚年的貝多芬第九，並不是處在同一水平。

第二樂章詼諧曲開頭的力度依然強勁，它沒有琉森版蓄意凸顯的小號，手法也不見琉森版那般精細。第三樂章仍維持福特萬格勒一貫的美感，但卻比過去的演出更為深沉，氣質上接近琉森版，只是稍嫌粗糙了些。

終樂章的氣勢凌人，因麥克風的擺設相當靠近獨唱者，凸顯了男低音和男高音宏亮的嗓音。著名華格納歌手溫特嘉森（Wolfgang Windgassen）的獨唱在水準之上，比琉森版的賀夫利嘉更具威力。相較下，男低音韋伯（Ludwig Weber）就唱得粗枝大葉。此外，合唱的聲音混濁不清，許多樂段常因失真而降低了不少聆聽的興致。結尾的猛進漸快在惡劣音質的影響下，失去動人的戲劇性。

排練版本受樂迷矚目

比起 1954 年最後的拜魯特演出，前一天的第三、四樂章排練，似乎更吸引福特萬格勒迷的注意。這場即興式的排練，從第三樂章的第 54 小節開始，持續到整個終樂章，時間長達 43 分鐘。福特萬格勒排練時的話不多，第三樂章中間有幾個小節是中斷的。終樂章的排演同樣斷斷續續，並在多處重複修正、再排練，例如，男低音的《歡樂頌》主題沒唱完，男高音的獨唱部分也多演練了一次，激情的結尾也是草草結束，最後還聽得到現場與會者嘻笑、對話，甚至掌聲，可以想見，當時整場排練，是在極為輕鬆的形式下完成。

這樣一個正式演出前排練錄音，確實頗具歷史意義，但它並不能充分傳達福特萬格勒排練貝多芬第九號最後兩個樂章的具體細節，因為大師在這個片段的文獻中，帶給樂迷的訊息並不多。

【註 14】6 日演出的《唐喬凡尼》留下了完整錄音。

【註 15】《Notes on the recording of Beethoven's 9th Symphony》，Henning Smidth Olsen 著。

錄音發行

黑膠時代

　　福特萬格勒兩個最晚年的貝多芬第九號錄音，都在 1970 年代以後才發行唱片。1954 年琉森版唱片在 1972 年登場，由日本的私人廠牌推出 33 轉 LP（MF 18862/63），一般認為 MF 盤是以日本福特萬格勒同好之間流通的帶子做為音源。對這張初出盤的音質，樂迷們有褒有貶，有人認為聲音不很穩定，但音質還算可以；有人卻認為其聲音狀況很糟，據說，同年同廠牌推出的 1951 年 10 月 29 日的布魯克納第四號交響曲（MF 18861）也有同樣聲音不穩的問題。

　　此外，MF 盤還使用 1951 年拜魯特版的演奏，來修復第一樂章結尾部分。七年後，義大利著名廠牌 Cetra 跟進發行唱片（LO-530，3LP），美國華爾特協會也在 1980 年掛上 Discocorp 的名號出版琉森版第九（RR 390）。有日本研究者指出，Cetra 與華爾特協會盤，似乎針對母帶進行修正，雖然有擾人的雜音，不過整體的音色厚實。

　　截至 CD 時代來臨前，共有 8 個不同廠牌發行過琉森版，其中包括 1977 年法國福特萬格勒協會發行的選輯，這個出版（SWF 7701）僅收錄第一樂章從第 427 小節起到樂章結束的片段，它搭配的是 1942 年福特萬格勒與鋼琴家紀雪金的舒曼鋼琴協奏曲。

1954 年琉森版 LP 一覽表
- ▶ Private Record MF 18862/63
- ▶ Cetra LO 530
- ▶ King Record K19C 21/22
- ▶ King Record K17C 9422
- ▶ Discocorp RR 390 (Bruno Walter Society of America)
- ▶ Nippon Columbia OB-7370/71-BS
- ▶ French Society SWF 7701 (1st movement's coda only)

　　1954 年拜魯特版在唱片市場出現，則遲至 1986 年才發行唱片，由日本廠牌 Kawakami 拔得頭籌（W 16），它也是 LP 時代唯一的發行。至於第三、四樂章的排練錄音，在 1980 年代末期由同樣屬於罕見廠牌的 Tanaka 推出 33 轉唱片（AT 07/08）。

CD 發行

>>>1954 年 8 月 22 日
琉森音樂節實況

CD 時代來臨後的 1984 年 9 月，日本 King 唱片公司推出琉森版貝多芬第九的 CD（K35Y 41），首度將它介紹給正張開雙臂迎接數位新紀元的樂迷。與 LP 唱片相較，K35Y 41 回聲變得比較甜，且有疑似立體化的處理。有一種說法認為，K35Y 41 音色不錯，可惜將音高弄成降 E 大調。另有研究者推斷，K35Y 41 用的拷貝帶條件不佳，既非原始母帶，也不像是廣播電臺錄音。義大利 Hunt 版（CD LSMH 34006）跟著 King Record 腳步，在 1987 年現身，只是這個出版並不起眼，而且還將錄音時間誤植為 1954 年 8 月 21 日。

日本 King 版在 1990 年初再版（KICC-2290），當時該廠發行了一系列珍貴的福特萬格勒傳奇演出，琉森版也在其中，KICC-2290 被讚許頗具臨場感，並有著溫潤的樂器音色，一如這個演出的錄音特色，麥克風因靠近管樂，使得這些樂器的聲音特別顯著，相對之下，弦樂器的聲音因距離被拉遠而不突出。

1989 年，來自德國的小廠牌 Rodolphe 也推出琉森版（RPC 32522/24），這是個重要的出版，它的母帶來自福特萬格勒夫人的私藏。這張 CD 同時也揭開了琉森版正規發行的序幕。然而，最強的授權版在 20 世紀最後的 10 年，才剛要登場。

Tahra 版經人工「漂白」

1994 年，法國廠牌 Tahra 誕生，推出 FURT1003 一鳴驚人，還獲得 1995 年的葛萊美獎（Grammy Awards）。這個正規盤的解說書就有福特萬格勒夫人的親筆簽名，但音源是來自瑞士電臺，Tahra 的出現，讓樂迷得以重新認識琉森版，甚至有研究者表示，無論細部的完成度，或錄音的鮮明度上，都超越了 1951 年拜魯特版。日本樂評家宇神幸男就極力推薦 Tahra 盤，他表示：「在 20 世紀末突然出現一張擁有鮮明音質的 Tahra 版（FURT1003），再度引爆了一股福特萬格勒熱。」我們可以說，Tahra 就是靠 FURT1001（北德版布拉姆斯第一號交響曲錄音）及 1003 的發行得以建立其名聲。的確，我當年初聽 FURT1003 時，第一印象就是震驚，沒想到福特萬格勒竟留下錄音這麼好的貝多芬第九號。

後來，Tahra 承認進行數位重製時，加入了人工殘響，因此以 96kHz / 24bit 的混音方式重發新版（FURT1067-1070），聲稱去掉了人工化的部分，可是 FURT1067-1070 收錄的琉森版，聲音反而比 FURT1003 更糟。

在吹起回歸 LP 原始聲音的復古風潮帶動下，有些福特萬格勒迷對「動過手腳」的不自然轉錄，開始不以為然，有人甚至揶揄 Tahra 版的聲音像被「漂白」過。[註16]

近來，琉森版仍不斷有非授權的小廠發行 CD，包括 Archipel（ARPCD-0214）、以及日本私人盤的 CD-R，其中後者（編號：SD-1319）是以 1980 年 King Record 發行的第一版 LP（K19C 21/22）復刻，但不易取得。

除了上述兩種出版，Tahra 在 2005 年還推出一套結合大師三個最佳《合唱》版本的專輯（編號為 Furt 1101-1104），其中也包括琉森版（另收錄 1942 年柏林版及 1951 拜魯特版）。這套專輯大家的目光聚焦於另兩個第九號的新轉錄（這也是 Tahra 的賣點之一），但實際上這個再發行的琉森版，悄悄地回歸 FURT1003 的原貌，其聲音質素與 FURT1003 相近，也許第一版相較上有些許粗糙，但整體的差異並不大。

<hr>

OTAKEN 盤表現自然

堪稱新一代琉森版典範的 OTAKEN 盤（TKC307），在 2006 年 11 月推出。OTAKEN 是一家專門以 SP、LP 復刻再版 CD 的日本小廠，但這次 OTAKEN 並非以老唱盤進行再版，而是透過來自瑞士電視臺的音源 CD 化。並以重現五十多年前演奏會場景，做為該唱片的宣傳基調，還聲稱這份得來不易的音源，並未採用往常慣用的數位化再製手法，也沒搞那些半調子復刻花招，而是在不扭曲原始聲音的情形下進行再版。

我認為，OTAKEN 盤的確達到自己設定的目標，它的成果可算是廣播音源再製成 CD 的翹楚。儘管因當年場地麥克風擺設的問題，管樂的聲響仍大，但弦樂部分被鮮明再現，整體平衡感仍相當良好。它像是脫掉「朦朧美」的 King Record 盤，抑或拿掉加工外表的 Tahra 盤。若它與 FURT1003 相較，可以明顯感受到，聲音自然與不自然之間的差異。

廠牌	編號	
Tahra	FURT 1003	FURT 1054-57
	FURT 1067~70	FURT 1088-89 [註17]
Rodolphe	RPC 32522-4	
King Record	K35Y 41	
OTAKEN	TKC307	

1954 琉森版重要 CD 發行一覽

<hr>

【註 16】參考《フルトヴェングラー鑑賞記》網站，網址為：http://www.geocities.jp/furtwanglercdreview/。

【註 17】這套名為「Wilhelm Furtwängler Live in Lucerne」的專輯收錄琉森版第九的片段。

>>>1954 年 8 月 5 日
拜魯特音樂節實況

相較於琉森版在 CD 時代的盛況，同樣屬於最晚年演出的 1954 年拜魯特版，CD 的發行就少得可憐。1990 年 Disques Refrain 首度將此錄音 CD 化，但因取得管道有限，在上個世紀末因物以稀為貴，一度是福特萬格勒迷口耳相傳的謎樣版本。Disques Refrain 盤應是以 Kawakami 所發行 LP（W 16）進行轉錄。

稀有的 Disques Refrain 盤絕版十多年後，1954 年貝魯特第九在 2003 年底露出再版曙光，那年，日本福特萬格勒中心成立，而該協會所頒佈的第一份自製 CD，就是這個 1954 年拜魯特音樂節的錄音（WFHC-001/2）。次年 1 月，美國唱片公司 Music & Arts、德國的 Archipel 也先後發行 CD，讓這個晚年拜魯特版的 CD 出版數量，頓時暴增。

兩廠牌日期大搞烏龍

Archipel 盤和 Music & Arts 盤聲稱運用最新的轉錄技術，創造出有更優質化的音質，像日本福特萬格勒協會就力挺 Music & Arts 盤的出版，在會員方案裡，推廣該版本。我發現，這兩個轉錄與 Disques Refrain 盤相比，我發現，彼此的差異並不大，所謂新的技術，似乎只是讓這個錄音母帶原有的擾人電瓶雜訊變小而已。唯一的不同，在於終樂章結束後，Music & Arts 盤持續好了幾秒的掌聲，至於 Music & Arts 盤哪裡找來的母帶，該廠牌並沒有交代。

至於日本福特萬格勒中心所發行的 WFHC-001/2，據說母帶有所不同，但同樣是個謎，它和前面所述的版本，在音質方面的差異僅在分毫。此外，Archipel 盤和 Music & Arts 盤，都將演出時間誤記為 8 月 8 日，同年發行，還同時搞烏龍，也是一絕。

8 日的排練錄音，被 CD 化的數目更少了，Disques Refrain 盤（DR-920033）是初 CD 化的版本，它的轉錄源頭據查是來自 Tanaka 盤（AT 07/08），日本福特萬格勒中心的 WFHC-001/2 是唯一將 8 日排練和 9 日全曲演出規劃在同一套 CD 的發行。日本 VENEZIA 則將這場排練出版在「Wilhelm Furtwängler At Bayreuth」專輯（V-1024），搭配的是 1931 年福特萬格勒在拜魯特錄製的《羅恩格林》第三幕片段。

一場不可思議的神聖儀式

1934 年 10 月，德國音樂學家湯姆絲（Johanna Thoms）預言般地指出：

1954 年 拜魯特版 CD 發行一覽	廠牌	編號
	Disques Refrain	DR 910016
	Music & Arts	CD 1127
	The Wilhelm Furtwängler Centre of Japan	WFHC-001~02 (2CDs)
	Archipel	ARPCD 0309
	M&B	MB-4501 (2CD-R)

1954 年 8 月 8 日 第三、四樂章 排練錄音 CD 發行一覽	廠牌	編號
	Disques Refrain	DR 920033
	The Wilhelm Furtwängler Centre of Japan	WFHC-001~02(2CDs)
	Venezia	V1024
	M&B	MB-4501 (2CD-R)

「……福特萬格勒引導我們肯定生命,進入人類的靈魂深處。我們在此刻歷經內在更溫柔的顫動,感受不同程度的強大力量……。透過音樂,他帶領我們從宇宙混沌中走向光明,從混亂雜聲中找到和平安寧。」福特萬格勒指揮的貝多芬第九號,用的就是這種過人的強大力量。那終樂章最急板超絕的澎湃怒濤,所製造的想像世界,讓聽者留下的印象確實非常強烈。

　　福特萬格勒自嘲自己是個悲劇作家,他的浪漫特質,造就了處理音樂時的誇張性格。曾任福氏秘書的蓋爾斯瑪(Berta Geissmar)就說過,每次指揮貝多芬第九號交響曲,對福特萬格勒而言都像是完成一場場神聖的儀式,福特萬格勒也為了每一場的神聖儀式,不斷燃燒自己的能量,即便到生命結束前的最後演出,仍不斷地修正對這首偉大作品的見解和詮釋手法,1954 年拜魯特版是謝幕前的步伐調整,老大師在琉森的最後禮讚中,讓貝多芬第九綻放永遠的光芒。[註 18]

【註 18】相關唱片出版參考資料:《フルトヴェングラー劇場》,以及清水宏編撰的《Furtwängler Complete Discography》2006 年。

3 傳奇巨作外的名演

與維也納愛樂共演的《合唱》

> 福特萬格勒之聲最令人著魔的地方在於，他的每
> 一次演出都有不同的新發現，即便僅相差一天，他
> 帶同樣的樂團演奏同一曲目，依舊可以帶給聽眾與
> 前一天完全不同的領悟和感受。

在福特萬格勒跨越不同年代的所有貝多芬第九號版本中，1942 年的柏林版、1951 年的拜魯特版、1954 的琉森版，並列為福特萬格勒最具代表性的 3 大版本。這 3 大版本無論是知名度或所創造的傳奇性，讓這位指揮大師帶領維也納愛樂（Wiener Philharmoniker）所留下的另 6 場貝多芬第九號實況，在市場的能見度上相形失色。但這樣的現象並不代表維也納愛樂版完全無可取之處，這 6 場演出，在福特萬格勒的貝多芬第九號版本中，仍佔有一定的份量，尤其有許多場是福氏在薩爾茲堡音樂節留下的重要足跡。

福特萬格勒生涯指揮維也納愛樂的次數，據統計達 460 次之多，1927 年秋，福特萬格勒剛好在音樂季開始的第二次演奏會到維也納愛樂履新。這時的福特萬格勒，是以新人的姿態出現在團員面前，當時他才 41 歲，以音樂家來說，也正值所謂的黃金期。曾任維也納愛樂首席小提琴手的史托拉沙（Otto Strasser）就回憶道：「在我們長達 27 年的『婚姻』關係裡，最初並不輕鬆。」等到適應福特萬格勒之後，就覺得在他的領導下，「好像是在另一個樂團演奏的感覺。」在不知不覺中，奏響起屬於福特萬格勒之音。但究竟團員是怎麼達到他的要求，史托拉沙也說不上來。

讓史托拉沙印象深刻的是，福特萬格勒從來不做同樣的重複，這點與其他指揮不同，每一次的演出都有適合當時情境的東西產生。對於福特萬格勒帶領樂團演出的貝多芬第九號，史托拉沙說：「我永遠不會忘記，他多麼活生生地在貝多芬第九那樣擁有變奏曲的樂章裡，形成主題或主題的變形。」

福特萬格勒指揮維也納愛樂共上演了 52 次的貝多芬第九號，其中有 38 場是在尼可萊（Otto Nicolai，作曲家兼指揮、維也納愛樂奠基者）音樂會演出。在現存福特萬格勒的 13 個貝多芬第九號版本中，維也納愛樂的版本就佔了 5 個（不含大戰期間的斷簡殘篇），而且全都集中在戰後。

焦點名演

>>>1942 年大戰期間
僅存的第三樂章

　　1942 年殘存的貝多芬第九號片段，只有第三樂章，這場戰時的遺珠，為何只錄了一個樂章，後世有諸多揣測。根據音樂會的相關人員轉述，該版以醋酸鹽盤四面收錄，但錄音時，因換盤造成若干音符遺漏，包括 33—36，65—74，115—116，149—157（end）等小節。而且這場貝多芬第九錄於 1942 年 4 月 21—24 日的某一天（真正的錄音時間不明），演出是在維也納音樂之友協會金色大廳登場。2000 年，英國 Symposium 唱片公司突然發表這個珍貴的錄音時（唱片編號：Symposium 1253），曾經引起不小的話題。

　　這是大戰期間福特萬格勒與維也納愛樂唯一合作的貝多芬第九號，與幾天前希特勒生日前夕音樂會的「黑色第九」有著全然不同的面貌，一個籠罩著激情與不安，一個則是寧靜且富詩意。如果，這場錄音能夠更完整，也許可稱為是福特萬格勒與維也納愛樂最佳的第九號錄音。

>>>1951 年 1 月 7 日錄音

拜魯特第九的「原型」

　　1951 年對福特萬格勒來說，是貝多芬第九號錄音的豐收年，這年他一共演出 9 場貝多芬第九，有 3 場留下錄音，1 月 7 日的演出是其中之一；7 月 29 日的拜魯特音樂節開幕日的實況，是這 3 場 1951 年貝多芬第九裡，最具知名度的唱片，另外，還有一個 8 月 31 日在薩爾茲堡音樂節的錄音。兩場指揮維也納愛樂的演出，將「拜魯特第九」包夾在中間，但「拜魯特第九」的耀眼光芒，卻也令這兩場演出所受的關注度大減。

　　那年的 1 月，福特萬格勒在 6、7、8、10 日於維也納演出貝多芬第九號，就一般認知，僅 7 日那場公演留下錄音。有研究者將這場在「拜魯特第九」登場前半年的音樂會，視為拜魯特版的「原型」，它代表著福特萬格勒帶領下的維也納愛樂所展現的全盛時期功力，也體現了大師晚年的磅礴氣勢。

儘管同年的「拜魯特第九」佔盡優勢，但維也納愛樂和貝多芬第九號的傳統，也不容忽視，包括與當地歷史最悠久的合唱團 — 維也納歌唱學院（Wiener Singakademie）的合作，堪稱絕配，就這些點來看，我認為，維也納愛樂版足以與拜魯特版分庭抗禮，它是維也納愛樂全盛時期的實力展現。尤其終樂章的結尾同樣非比尋常，福特萬格勒在速度上的自由變化，加上凌厲的氣勢，為整場演出增色不少。

8 月 31 日的版本，從僅僅只有終樂章片段影像流傳，到奧地利廣播（ORF）正規音源的曝光，它的唱片化過程頗富戲劇性，它留存的片段影像紀錄，是研究福特萬格勒演出貝多芬第九時，現場歌手位置如何配置的重要文獻。

1951 年的兩場演出都有不少缺點，包括錄音狀況不佳，影響我們對演出的評價。1952 年 2 月 3 日的版本最大的敗筆在終樂章合唱的混濁，當時福特萬格勒的狀況也不太好，第一樂章開頭演奏得太沉重，第二樂章又缺乏活力。獨唱方面，男高音帕查克（Julius Patzak）顯得過於拘謹，男中音波埃爾（Alfred Poell）也放不開，整體表現平平。

從上述的討論我們發現，福特萬格勒與維也納愛樂合作的貝多芬第九號，相較下缺乏指揮柏林愛樂那種結構緊密的織體，美國樂評阿杜安在《福特萬格勒的指揮藝術》一書中也提出批評，他認為，1950 年代初期的幾場維也納愛樂演出「……雖有巧妙之處，但沒有十足構成令人信服的整體。」阿杜安甚至指出，維也納愛樂的沉穩處理，似乎與第九號不相適應。

>>>1953 年 5 月 30、31 日

兩場「Back to Back」錄音日期疑雲

1953 年 5 月，福特萬格勒又來到維也納愛樂金色大廳，並留下 30、31 日兩場「back-to-back」的貝多芬第九號錄音。在福特萬格勒豐富的遺產中，我們也可以找到像 1953 年貝多芬第九號這樣「back-to-back」現象。例如，福特萬格勒 1952 年 12 月，就留下了 7 日、8 日連兩場的《英雄》。這類相隔僅一天的演出，是福特萬格勒指揮魔法的見證，連兩天同一作品，竟可詮釋出不同感受。

根據資料記載，1953 年 5 月 29、30、31 日 3 天，福特萬格勒在維也納藝術周上演的貝多芬第九號交響曲，是他最後一次在該藝術節慶上登台。其中，5 月 30 日的演出原本應在同年的 1 月 23 日登場，但當天福特萬格勒

指揮到第三樂章時，突然暈倒，音樂會被迫中止，連帶 24、25 日兩天的音樂會也被迫取消，改在 5 月 30、31 日兩天補演。

5 月 30 日的實況，是 1 月 23 日因病暫停的尼可萊音樂會的復演，而 5 月 31 日原訂進行的是維也納藝術周的開場演奏會，由於還加上補演，因此早晚各一場。

按照福特萬格勒分類目錄的記載，「5 月 31 日早晚各有一場的公演，推測應該是白天場的錄音版本，不過 DG 上雖然寫的是 5 月 30 日，但是因為當中也有提到是星期日的演出，根據研判，正確的日期應該是 5 月 31 日。而女歌手席芙瑞德（Irmgard Seefried）是否早晚兩場都有參與演出？則不得而知。」

奧森在他整理的福特萬格勒錄音資料中指出，30 日是由奧地利國家廣播電台（Österreichischer Rundfunk，ORF）所錄製。但問題來了，如果 30 日的檔案是 ORF 所保管，那麼 31 日的錄音是由哪個單位的呢？另一方面，ORF 留下的錄音資料卻將該演出記錄為 31 日的演出，因此，1991 年，DG 的發行就依照 ORF 母盤的標示，將演出日期註記為 5 月 30 日，同時，ORF 的記載也沒有明寫是早場還是晚場。從這些複雜的訊息，我們發現，原本被記載有錄音的演出，卻沒有錄音現身，錄音與否存在爭議的 31 日，卻出現流傳多年的名演，這其中的諸多矛盾，令人費解。

截然不同的連續演出

2008 年底，日本方面宣稱發現 1953 年 5 月 30 日的錄音，並在隔年 2 月由 Dreamlife 唱片公司以 HQCD（Hi Quality CD）以及黑膠兩種形式，作全球首度的唱片發售。但研究者對音源的真偽有著不同的見解。

2011 年 4 月，日本福特萬格勒中心也發行了 5 月 30 日的錄音，錄音檔案則來自 Sendergruppe Rotweissrot。同時這張編號 WFHC-025/26 的專輯還收錄 5 月 31 日來自 ORF 檔案的另一場第九號錄音，這是 1953 年「back-to-back」的第九號首度被集結在同一專輯中。

日本福特萬格勒中心以 ORF 音源所壓製之 CD，在正確錄音時間的認定上，同樣不夠明確，也有可能既不是早場，也不是晚場，而是經過剪接也說不定。如果拿「新發現」的 30 日錄音與 31 日的演出相比，5 月 31 日的版本比 30 日的演出，在樂句上的雕琢更為深刻，感情更直接，也更富戲劇性。30 日的實況每個音符似乎過於小心翼翼，第三樂章雕琢較不夠深入，或許會給人一種平淡無味的印象，但優點是音樂的鋪陳非常平穩仔細。後半段小號第一次出現時，並沒有像 31 日版這般高揚，而第二次的亮相則呈現出猶如展翅般的旋律。終樂章的合唱，可能因為麥克風擺設的關係，男

聲較模糊，但卻能清晰聽到美妙的女聲。最後合唱後出現的打擊樂器，聲響比起福特萬格勒其他的第九號錄音清楚，這些細節也是大師小心翼翼處理樂句下，所呈現的結果，總體而言，1953 年 5 月 30 日的演出，完成度很高。

關於新發現的 30 日演出被判定是異於 31 日的不同版本，有日本網友整理出幾個參考指標：

首先，31 日版本的第一樂章中，第 24 小節（一開始的 ff），小提琴出現如樂譜上所寫的 32 個音符流瀉，30 日的版本版本並沒有這段。第二樂章中，31 日的演奏版本在第 415 小節中，有非常明顯的咳嗽聲，第 422 小節及 Trio 結束處也都有咳嗽聲。但 30 日的版本（以 DreamLife 盤為例），在第 415 小節（4:53 處）中有著非咳嗽的異音（研究者懷疑是後製編輯時的聲音），第 422 小節（5:00 處）中雖然有咳嗽聲，但是在 Trio 結束時並沒有再出現，從 Trio 開始，第 8:19 處有咳嗽音。此外，終樂章的第 206、207 小節，30 日版本是照著樂譜演奏，31 日版本則出現失誤。最顯著的差異在 30 日的新版本第 840 小節，男高音把「sanfter Flugel」，唱成了「Flugel sanfter」。整體而言，30 日的演出，第三樂章比較快，而第四樂章較為緩慢，而 30 日版本所傳達出的印象，也與隔天的演奏有些不同。

31 日的版本更為傑出

不過，31 日的演出，還是福特萬格勒這兩場「back-to-back」的貝多芬第九號中，最受樂評青睞的一場。知名的福特萬格勒研究者克勞斯（Gottfried Kraus）在為日本福特萬格勒協會撰寫的解說（協會盤 WFJ-10/11，收錄 31 日的錄音）中指出：「這（1953 年 5 月 31 日的演出）是我所知道的所有福特萬格勒的貝多芬第九號版本中，最直接刻畫的一個版本。我這麼說的原因，並不單單因為這個錄音中所留下的是發自福特萬格勒內心的解譯所展現出來的演出，或是他演奏中所展現出的特有緊張感；而是在福特萬格勒的演出中，維也納愛樂的氣勢，伴隨著金色大廳所傳達出無與倫比的音響效果。除此之外，也傳達出了周日上午所特有的氛圍。因為有上面所述的種種，福特萬格勒的這個作品中才能有這樣的展現。也可以說是指揮家、樂團的成員、聽眾以同一種方式所創造出的共同體驗。」

日本福特萬格勒協會會報中，平田治義這樣描述 31 日的錄音：「第一樂章以緩慢的節奏表現出音樂的深沉。第二樂章就像是以緩慢穩健的步伐逐步前行。整體的合奏予人一種基底不錯的感覺。…… 第三樂章中有著豐富的氛圍，特別是從第二主題開始以主要的主題所進行的第一變奏部分，有著相當絕妙的展現。第二變奏瞬間改變曲風的部份則和往常一般有著清爽的風貌。終樂章的宣敘調充滿了活力 ……。獨唱距離麥克風很近，聽起

來很清楚，樂手的表現也相當不錯。」

　　阿杜安雖然批評福特萬格勒指揮維也納愛樂在處理貝多芬第九號時的不相應性，並認為維也納愛樂演奏第九號過於沉穩，沒有令人信服的整體感，但他還是將 1953 年 5 月 31 日的演出視為其中狀況最好的一次。

錄音
發行

　　5 月 31 日的貝多芬第九，廣播用的膠帶在 1975 年被挖掘，並陸續推出 LP，但我對這場貝多芬第九號的印象，則來自 1991 年 DG「維也納愛樂 150 周年紀念」系列的發行。當時一般樂迷最熟悉的還是福特萬格勒 1951 年的拜魯特名演，或 1942 年的大戰期間錄音，對於福特萬格勒還有一場與維也納愛樂的版本，應該感到非常新鮮。我當時聽過 DG 版後，直覺聲音還不錯，但那個年代，福特萬格勒音盤資料很少，加上網購 CD 也才剛起步，市面上流通的品項不多，也無從比較。

官方授權出版品的較勁

　　其實，早在 1986 年 RODOLPHE 唱片公司就已經比 DG 更早出版福特萬格勒 1953 年這場貝多芬第九，資料顯示，RODOLPHE 當年是打著福特萬格勒百歲冥誕紀念盤的名義發行，這個版本的聲音比 DG 版更厚實，不但木管鮮明，弦樂群的厚度也更勝一籌。但 DG 版也有他的優點，除了臨場感十足，音色更貼近維也納愛樂的特點。

　　上述兩個發行之外，日本福特萬格勒協會也曾在 1990 年代初期發表他們自製的 1953 年版貝多芬第九，據說，聲音品質與 DG 版完全不同。進入 21 世紀後，DG 當年的發行早已在目錄中絕跡，日本唱片公司 Altus 重新取得 ORF 的授權，推出全新的再版（唱片編號：ALT076），解說書還複製了 DG 當年的內容，多了日文翻譯（1991 年 DG 版的解說由史托拉沙撰寫，他曾是維也納愛樂的首席小提琴手，也當過該樂團的董事），此外，Altus 標註的演出時間與 DG 一樣，都是遵循 ORF 提供母帶上記載的 5 月 30 日，原則上可以將 Altus 版視為 DG 版的重製。Altus 雖號稱他們的製作優於 DG，但實際上轉錄成績並不理想，甚至被批評像是加工過的 FM 聲音，由於音質無法超越，讓 Altus 版在唱片市場上顯得無足輕重。

　　從 1991 年起，十多年來，歷經 DG、Altus 這些官方版的發售，才讓福特萬格勒 1953 年的貝多芬第九號得以復活，2004 年，福特萬格勒夫人撰寫的《Pour Wilhelm Suivi d'une correspondance inédite 1941-1954》法語單行

本裡，所附贈的 CD，也收錄這場實況（CD 由 Archipel 製作）。不過，歐洲方面對這個錄音的評價就沒亞洲來得好，《企鵝唱片指南》評論 DG「維也納愛樂 150 周年紀念」系列時，挑出最爛的兩個出版，1953 年貝多芬第九就是其中之一（另一個是克倫培勒的貝多芬第五號）。

來自德國協會盤的美聲

這些年來，研究或收藏福特萬格勒的貝多芬第九號，柏林愛樂、拜魯特音樂節慶管弦樂團、維也納愛樂以及英國愛樂管弦樂團的四大樂團的四個大區塊，已經成為樂迷必聽必買的唱片。

十多年來，我一直以為從 DG 版聽到的 1953 年貝多芬第九，有 ORF 母帶的背書，已經是最佳的音質。但 Spectrum Sound 創業作的誕生，卻讓我見識到更棒的聲音再現。

2009 年，我在日本 HMV 網站發現 Spectrum Sound 這個新興廠牌，當時它預告將發行福特萬格勒系列，並以 1953 年的貝多芬第九號交響曲打頭陣。當時甫創業的 Spectrum Sound，據說合作的對象是日本，片子由日本壓，封面還以日文秀出來的標題，但實際上，它是以美國公司登記。

據了解，Spectrum Sound 的主事者珍藏了約 80 種福特萬格勒的黑膠唱片，包括英國 EMI、法國 EMI、德國 EMI 第一版的 LP，以及法國、德國福特萬格勒協會早年出版的 LP，這些是他們復刻福特萬格勒名演的主要音源，加上重量級音響器材的加持，成了 Spectrum Sound 的強力後盾。

目前，Spectrum Sound 推出的 CD 唱片，多半仍復刻自黑膠唱片，而這也是近年來的一股歷史錄音趨勢。Spectrum Sound 宣稱，他們試圖重現類比時代的美聲，轉錄出流暢、輕柔、典雅及舒服的聲音為目標，儘管他們坦承，復刻的成品在中音頻偶爾會有雜音、高頻或許會出現一點扭曲，部分喜歡清晰數位錄音的樂迷可能不喜歡，但對 Spectrum Sound 而言，最讓他們感到自豪的是，該唱片公司所轉錄出的弦樂音色特別吸引人。這也難怪，除了福特萬格勒系列外，Spectrum Sound 推出不少小提琴、大提琴的名家錄音，因為這最能凸顯該公司的特質。

Spectrum Sound 的福特萬格勒系列首部曲，鎖定的音源是 1983 年德國福特萬格勒協會出版的黑膠唱片（WFSG F669056）。德國協會盤帶來的鮮明音質，完全不同於前述 DG 盤，而且它是一整場音樂會的完整重現，包括演出前後的掌聲，以及每個樂章間隔的休息，細節全部收錄。

無可取代的音質

有些樂迷可能會問，如果我已經有 1953 年的貝多芬第九了，還需要 Spectrum Sound 盤嗎？它的競爭力在哪裡？

我認為 Spectrum Sound 的優勢首先是來自 LP 唱片的魅力，日本及德國協會盤當年發行的黑膠唱片，原本就被公認是音質最佳的版本，其中德國協會盤在 CD 時代並未將 1953 年的貝多芬第九重新 CD 化，而且這套 LP 在現今已經不易取得，Spectrum Sound 的再版，成了數位時代樂迷見證這套協會盤美聲的機會。當然協會盤也沒漏氣，它比市售其他版本在樂器分離方面，做得更清楚，弦樂的音色更透明，質感更上層樓，尤其聆聽慢板樂章更能感受到維也納愛樂獨有的弦樂魅力。

其次，協會盤更具臨場感，它不像 DG 當年處理母帶時，將整場音樂會做了編輯剪接，不但剪掉樂章間聽眾與樂團的短暫休息，也剪掉演出前後的掌聲。協會盤讓整場實況完整鋪陳，帶給聽者截然不同的聆聽經驗（傳說中的日本協會盤 CD 版據說也是整場收錄，兩者用的母盤應該一樣）。

類比轉成數位的復刻過程由工程師盧維爾（Darran Rouvier）操刀，Spectrum Sound 在 CD 解說書中，非常大方地公開了他們所用的高級音響，這是與其他老錄音復刻廠不太一樣的地方。如果讀者已經收藏了 DG、Altus 等唱片公司的發行，還需要擁有 Spectrum Sound 盤嗎？答案絕對是肯定的。

ICA Classics vs. 日本協會盤

2011 年誕生的唱片公司 ICA Classics，則發行 1953 年 5 月 30 日這個新出爐的貝多芬第九號，正因為有 ICA Classics 的出版，福特萬格勒這個謎樣的演出，才得以推廣到日本以外的地區。我恰好也有 2011 年 4 月日本福特萬格勒中心的發行，它是一整場演出的完整記錄，包括開演前、各樂章間以及音樂會結束後的觀眾互動與掌聲（甚至還聽得到福特萬格勒進場的腳步聲）ICA Classics 卻是經過剪接的版本。

聲音方面，ICA Classics 在重製的過程中，有一定程度的雜訊濾除，但可能是處理過頭了，聲音聽起來較悶。然而協會盤就不一樣了，音質非常清晰，聽起來有點像從捲盤磁帶轉錄出來的聲音。雖然在強奏時有些許失真，也不像 ICA 版加料後的聲音那般渾厚，但聽起來就是自然不造作。

具體來說，協會盤如同揭開被層層面紗包裹的 ICA 盤，讓音色變得更鮮明，一些高潮處的低弦部份，協會盤聽得出細部的動態，並可接收到音樂中所傳達出的驚人能量。兩者的差異到了終樂章的聲樂段落，就更明顯了，男歌手的演唱，ICA 版聽起來顯得無力，但協會盤會聽起來，樂手與麥克風的距離很近，聲音很結實動人。如實地傳達出當時現場的氛圍。

如果以同時收錄 30 日、31 日點出的協會盤來比較兩場「back-to-back」演出在音質上的表現，我認為 30 日的錄音明顯更勝一籌。協會盤收錄的 31 日演出，雖然註明是來自 ORF 的音源，不過也可能是以 1983 年德國福特萬格勒協會出版的黑膠唱片（WFSG F669056）來進行重製，也許是過程中失

誤，聲音聽起來很悶，不如 30 日那版那般清晰。

	日期	第一樂章	第二樂章	第三樂章	第四樂章	總計
1953 年兩場攣生「第九號」演奏時間比較表	5.30	17:38	11:49	18:21	25:13	73:01
	5.31	18:08	12:01	19:15	24:48	74:12

戲劇性的考證過程

　　英國的音樂學者皮瑞認為，「福特萬格勒所指揮的貝多芬第九號交響曲，可能是他最好的貝多芬作品演奏，他呈現了超越其他同曲演出所必須具備的整體戲劇性、情感力量以及理智洞察力。」從他多彩豐富的 13 個錄音版本來檢視，我們發現，第九號確實是福特萬格勒詮釋貝多芬交響曲的卓越技藝展現，在他形塑的《合唱》世界裡，既包含了光輝燦爛的音符，也蘊含著幽暗的氣氛，帶給聽者無以倫比的衝擊與震撼。

　　這些年來，福特萬格勒的錄音目錄仍在不斷地擴增中，光是貝多芬第九號交響曲，就陸續增加了被稱為「黑色第九」的希特勒生日前夕演出，接著還出現了「拜魯特第九」的真正實況版，還誕生了傳說中的 1953 年 5月 30 日與維也納愛樂的版本。從 Dreamlife 的初發行所掀起的爭論，到日本福特萬格勒協會版本的現身，考證的過程很戲劇性。如今，ICA Classics也推出國際化的 CD，但如果沒有深入的介紹，一般樂迷根本不清楚 30 日、31 日兩場演出背後的故事，也不知道長期以來，兩場音樂會檔案糾葛不清的爭議。

　　或許樂迷會問，福特萬格勒還存在未曾問世的貝多芬第九號錄音嗎？答案是肯定的，而且至少有兩場演出，1949 年 5 月 28 日在義大利米蘭（Milan）與當地樂團合作的演出，據說，母帶掌握在私人的手中。另外，1950 年 12 月 20-22 日，福特萬格勒在柏林指揮柏林愛樂有三場演出，其中有一場有留下錄音。如果這兩場能重見天日，有兩個指標意義：第一，我們以聽到戰後福特萬格勒重返指揮台後，最早留下的貝多芬錄音，而且還是唯一在南歐的演出。第二，我們也可以欣賞到大師戰後帶領柏林愛樂演出的貝多芬第九，因為目前為止現有的第九號錄音，柏林愛樂版全部集中在戰前以及大戰期間，戰後完全沒有這個知名樂團與他們當時的領導者在這首作品的錄音見證，這樣的歷史「巧合」太令人遺憾了。未來 10 年福特萬格勒錄音目錄會擴增到怎樣的地步？恐怕沒有人可以打包票，但等待和驚喜，不就是收藏唱片的樂趣嗎？

THE LONDON ORIGINALS
WILHELM FURTWÄNGLER AND BERLIN PHILHARMONIC ORCHESTRA

BEETHOVEN : SYMPHONY No.9 IN D MINOR, Op.125 "Choral"

ABENDROTH & FURTWÄNGLER

L. van BEETHOVEN
Symphony N° 9
Historic Live performances, Stockholm 1943

Ludwig van Beethoven
Symphony No.9 "Choral"

Berlin Philharmonic Orchestra, Bruno Kittel Choir
Tilla Briem, Elisabeth Höngen, Peter Anders, Rudolf Watzke
WILHELM FURTWÄNGLER

March 1942, Berlin

Wilhelm FURTWÄNGLER

Berlin 1942
(Berliner Philharmoniker)

Bayreuth 1951
(Festspielhausorchester)

Lucerne 1954
(Philharmonia Orchestra)

Beethoven's Choral Symphony

4 歷年的神聖慶典軌跡
貝多芬第九號版本 1937 ～ 1954

　　提及 1951 年的「拜魯特第九」，除了它在詮釋上的傑出成就，以及不斷被神話的名盤地位，事實上，它也是福特萬格勒第一份被唱片化的貝多芬第九號交響曲，2015 年，這張名盤的發行即將屆滿 60 周年。「拜魯特第九」確實是個分水嶺，以它為起點的數十年間，大師其他的「貝多芬第九們」陸續被挖掘，包括前兩章提到的 1954 年的琉森音樂節實況、維也納愛樂版。本章將從 1930 年代作為起點，更完整地拼湊出這位德國指揮大師在貝多芬第九號所創造的偉大傳奇。

宣洩出超絕的想像世界

　　福特萬格勒時常在一些家喻戶曉的名曲裡，即興注入令人意想不到的啟示，使聽者無法抗拒。這就是福特萬格勒與眾不同的地方，他彷彿形成一種磁力，深深吸引聽者。德國樂評家蓋托（Klaus Geitel）曾對福特萬格勒在音樂會中的魔力作過這樣的形容：「自第一個和弦奏出後，整個音樂廳的人們就如同中了邪似的，隨著他的指揮而思緒起伏。產生這種魔力的主要來源之一，或許就是福特萬格勒那明顯、獨特、不可捉摸又引人矚目的指揮神技。」[註1]

　　嚴謹即興是福特萬格勒指揮的風格，現場演出是福特萬格勒魔力的來源，他能根據現場的氣氛、觀眾的情緒和音樂廳的條件，做出精采的發揮，讓他的眾多貝多芬第九號版本，場場詮釋不同，未見重複。音樂學者赫布萊希認為福特萬格勒的貝多芬第九號演出，試著「強調與貝多芬前 8 首交響曲之間的差異，並力圖將此反映在未來的音樂史中」[註2]。日本人喜歡形容福特萬格勒的音樂裡含有豐富的幻想性，也許這種幻想性，就是他吸引聽者的重要元素之一。

　　作家兼樂評藤田由之在 1972 年〈論福特萬格勒與卡拉揚指揮貝多芬第九號交響曲〉一文提到，福特萬格勒表現出遊移在夢幻音符裡的那種極度幻想的境界，「他的指揮棒有他自己獨特的表現手法。然而，我覺得他那傳達音樂手法的巧妙和速度感的漂亮，實在難找到有人能出其右。⋯⋯ 在四個樂章裡，瀰漫著幻想的氣氛，而且用一快一慢的方法襯為背景。但是，沒有一處的表現是曖昧的。」[註3] 透過貝多芬第九號，福特萬格勒宣洩出超

【註1】見《福特萬格勒其人其事》，Klaus Geitel 著，丞民譯，1985 年 1 月《音響軟體》。

【註2】《Furtwängler or a progressing dream》，Tahra Furt 1103。

【註3】《論福特萬格勒與卡拉揚指揮貝多芬第九號交響曲》，藤田由之著，林崇漢譯，原文 1972 年刊載於《音樂文摘》。

絕的想像世界，在聽者腦海裡留下的印象，實在太深刻、太強烈了。

　　如果我們扣掉第二號、第八號交響曲不算，細數貝多芬其他 7 首交響曲，除了第九號以外，福特萬格勒全都進過錄音室錄過官方版唱片。唯獨需要有現場、觀眾才能呈現出最大魅力的第九號，許多資料都直指福特萬格勒從未動過錄音室錄音的念頭。

僅存於紀錄的未曝光版本

　　福特萬格勒究竟有多少貝多芬第九號的錄音？從 1954 年大師逝世至今，每個年代都有不同的答案。隨著檔案不斷被挖掘，十多年前或許是傳說中的虛幻版本，今日可能已變成家喻戶曉的名演。經過許多資料整理、曝光，真正的錄音總數逐漸明朗化。

　　清水宏編修的《福特萬格勒錄音大全》（フルトヴェングラー完全ディスコグラフィー）是目前為止最詳細的福特萬格勒錄音資料整理，書中記載福特萬格勒的貝多芬第九號錄音高達 20 個版本。

　　福特萬格勒最早的錄音紀錄有兩場，1930 年 6 月 16 日指揮柏林愛樂的柏林公演，據說留下第二樂章的片段，但 Tahra 唱片公司出版、何內．特雷敏所編修的《福特萬格勒音樂會大全》（Wilhelm Furtwängler: Concert Listing, 1906-1954），卻沒標示這段期間有任何錄音紀錄。

　　另一場錄於 1932 年 4 月 18 日，是柏林愛樂創立 50 周年的紀念音樂會之一，何內．特雷敏的整理清楚註明這場確實曾有廣播錄音，只是不完整。至於清水宏提供的資料顯示，這兩個版本在 1940 年代以前，都保存於德國廣播局，不過，檔案都已經遺失。

　　1937 年 4 月 10 ～ 15 日，福特萬格勒在維也納國家歌劇院上演全套華格納樂劇《尼貝龍根指環》後，18、19 兩天，他轉往柏林指揮柏林愛樂演出貝多芬第九號，按照何內．特雷敏的資料，這場公演確實有廣播錄音，如果沒有遺失，可能是早期最完整的貝多芬第九號交響曲錄音。

焦點
版本

>>> 1937 年 5 月 1 日
英王喬治六世加冕大典

1937 年 倫敦版

► **1937. 05. 01**

► Queen's Hall, London

► with Berliner Philharmoniker, Philharmonic Choir, Erna Berger（S）, Gertrud Pitzinger（A）, Walther Ludwig（T）, Rudolf Watzke（B）

4 月 19 日的貝多芬第九號柏林公演後，福特萬格勒帶領子弟兵柏林愛樂展開一系列的歐洲巡演，行程除了巴黎、維也納以外，也包括英國。5 月 1 日，在指揮家畢勤（Sir Thomas Beecham）的邀請下，福特萬格勒在英王喬治六世的加冕大典系列音樂會中，指揮柏林愛樂、倫敦愛樂樂團合唱團演奏了貝多芬第九號交響曲，這場音樂會在女皇音樂大廳（Queen's Hall）登場，當時英國 BBC 廣播公司採用漆膠唱片（Lacquer Disc）進行實況錄音，EMI 唱片公司基於商業目的，出資再把它壓成 78 轉的乙烯基盤保存，共 19 面，連編號從 2EA-3559 到 3577 都有了，其中第四樂章第 128—135 小節的地方重複錄音。但這項唱片出版計劃，後來因不明原因，並未獲准。

該年的英國巡演，貝多芬第九號交響曲當然是壓軸之一，隔天的另一場音樂會，福特萬格勒還指揮了貝多芬《柯里奧蘭》序曲、海頓第 104 號交響曲、布魯克納第七號。緊湊的音樂會結束後，福特萬格勒接著還在柯芬園劇場上演全套華格納《尼貝龍根指環》。

1937 年 5 月 1 日，福特萬格勒首度在英國的貝多芬第九號演出，雖然有錄音保存，但卻在唱片倉庫裡遭遺忘了 47 年之久，直到 1984 年才以紀念福特萬格勒逝世 30 周年的名義，由日本 EMI 發行黑膠唱片（據稱 EMI 德國廠 Electrola 唱片公司也有相關發行，德、日的出版品都同樣以名畫家 Emil Orlík 所繪製的福特萬格勒肖像做為封面。）。

為後來的詮釋築好架構

不過，第一批唱片並不成功，原因在於高難度的修復過程，例如，為了消除唱針噪音，犧牲掉原有的部分樂音，甚至聽不出應有的餘韻，進而影響演出真正價值的還原。另外，盤面的剪接也不自然，造成欣賞的障礙。

後來，日本東芝 EMI 推出第一張 CD（唱片編號 TOCE-6057），音質稍有改善，1995 年發行的 Music & Arts 盤則被懷疑抄襲日版，只是進行了一些小小的加工。同時期的法國 Dante 盤也是一樣，聲音都過度漂白，失真甚多。

為了改善這個版本音質的問題，日本方面開始出現以原創唱片復刻，2003 年日本福特萬格勒協會的出版（唱片編號：WFJ-19），聲音就非常鮮明，缺點是該協會修復時，保留 SP 盤換片的空白，音樂與音樂間在換片時，會出現間斷，有人認為是忠於原味，但有人不習慣聆聽過程被打斷，因而褒貶不一。

　　2005 年，日本新星堂發行的「柏林愛樂的光榮」（栄光のベルリンフィル）系列的福特萬格勒篇，也收錄 1937 年的貝多芬第九號，新星堂找來收藏家鈴木智博保存良好的 SP 盤復刻，音色處理得柔軟光澤富魅力。但噪音還是很大，換面的樂段銜接音量會忽大忽小，但整體來講已經是相當優異的聲音再現。

　　2006 年，EMI 的官方版 CD 終於出現在與 IMG 合作發行「偉大指揮家系列」（Great Conductors of The 20th Century），這個出版品為了遷就收錄時間，竟然省略了第二樂章的反覆部分，一度引起福特萬格勒粉絲的質疑聲浪。EMI 的音質修復採「noise reduction」過濾雜訊，對患有「歷史錄音恐慌症」的樂迷也許較容易接受。

　　福特萬格勒現存最早的貝多芬第九號交響曲，構築了他詮釋樂聖這首偉大作品的基本架構，往後的演出就是在這個架構中，不斷地加入生涯所累積的信念。當時才 51 歲的福特萬格勒，正處於意氣風發的黃金時代，此時的他，還保有適度的客觀性，造型偏向古典主義，演出富有年輕時期的知性和銳利感，整體充滿自信與流暢，只是線條稍微細弱，架構稍稍缺乏安定感。此外，福特萬格勒在結尾樂段的的刻意渲染，則顯得些凌亂。

福特萬格勒 二戰期間 第九錄音一覽

1 1942.03.22-24

Philharmonie, Berlin

with Berliner Philharmoniker, Bruno Kittel Choir, Tilla Briem（S）, Elisabeth Höngen（A）, Peter Anders（T）, Rudolf Watzke（B）

2 1942.04.19

Philharmonie, Berlin（the eve concert of Hitler's 53rd birthday）

with Berliner Philharmoniker, Bruno Kittel Choir, Erna Berger（S）, Gertrude Pitzinger（A）, Helge Rosvaenge（T）, Rudolf Watzke（B）

3 1942.4.21-24

（3rd mvt. incomplete, Total 16 minute）

with Wiener Philharmoniker

4 1943.12.08

Stockholm

with Stockholm Konsertförenings Orkester, Musikalista Sällskapets Kor, Hjördis Schymberg（S）, Lisa Tunell（A）, Gösta Bäckelin（T）, Sigurd Björling（B）

>>>1942 希特勒祝壽音樂會

　　第二次世界大戰期間，福特萬格勒共留下 4 個貝多芬第九號的錄音版本，兩場指揮了柏林愛樂，一場在瑞典斯德哥爾摩的演出，以及僅留存第

三樂章片段的維也納愛樂錄音。

　　1937 年的倫敦版貝多芬第九號是在福特萬格勒逝世 30 周年曝光，1942 年 4 月 19 日的貝九錄音，則成為大師逝世 50 周年紀念最大的驚喜。

　　1942 年 4 月 20 日，是希特勒（Adolf Hitler）53 歲生日，生日前一晚的祝壽音樂會由福特萬格勒指揮柏林愛樂演出貝多芬第 九號，當時納粹德國將這場音樂會錄下，並拍成影片作為宣傳片，向全世界進行實況轉播。2004 年以前，這個演出只流傳終樂章結尾的片段影像（影像是 4 月 19 日，但聲音是前一個月的另一場錄音），但存有完整錄音的傳言一直沒有中斷過。

　　2004 年 4 月間，一家專門以簡單的 CD-R 發行一些私人錄音的廠牌 Truesound Transfers，突然推出這個傳奇演出的完整錄音，並引起福特萬格勒研究者的高度關注。為此，雅虎奇摩的 furt-1 討論區的常客朗普（Ernst Lumpe）寫信向 Truesound Transfers 負責人茨瓦格（Christian Zwarg）詢問，立刻收到對方的回信答覆，朗普覺得這個錄音室福特萬格勒真跡的可信度頗高，在討論區上陳述了關於茨瓦格發現此傳奇盤的經過。

　　根據茨瓦格的說法，他在維也納一家古董店找到一部名為 Decelith 的錄音器材，當年有一位不明人士利用此種機器，將 4 月 19 日的電臺廣播完整地錄了下來。Decelith 這種機器是近似 78 轉唱片的裝置，唱片是單面，記錄完希特勒祝壽音樂會的演出，共使用了 14 張唱片。

　　由於該錄音來自電臺的廣播，因此連同廣播員的聲音一併收錄進去，此外，演出前後各一分多鐘的掌聲也被收錄進去。由於錄音時，只有一臺 Decelith 機器在運作，換片時都會造成音樂的中斷，針對這部分，茨瓦格表示，他在進行轉錄工程時，是利用福特萬格勒 1942 年的另一個著名貝多芬第九號的錄音來修復。

極克難的形式留下錄音

　　後來茨瓦格將他蒐集來的這個珍貴唱片賣給德國廠牌 Archipel 發行（唱片編號 ARPCD 0270），使得這個傳奇版本得以在市場上普及。茨瓦格曾希望 Archipel 出版時，能附上他收尋到這個錄音的這段訊息，但不知為何，Archipel 最後的成品還是將其省略未提。

　　由於原始錄音是以當時略優於蠟盤唱片的醋酸盤（Acetate），加上以極為克難的形式錄製，音質狀況非常糟，背景噪音大得嚇人，細節也很模糊，有些樂段甚至出現跳針，效果只能用「慘烈」兩字來形容，聆聽時須多一點想像力。

德語廣播中提到，這是為納粹黨舉行的一場音樂會，出席者包括希特勒、宣傳部長戈培爾（Joseph Goebbels）等黨政要員，據說，希特勒沒聽完演出中途就離席。[註4] 因此，謝幕時，是由戈培爾上前與大師握手。

至於這個新發現的版本究竟是否真如茨瓦格所言，是來自希特勒生日前的祝壽音樂會？這點已通過福特萬格勒研究者的確認，多數樂評給這個版本極高的評價，甚至遠勝一個月前錄製的另一個柏林愛樂版。福特物萬格勒在這場被評為史上最為激憤的貝九演出，進行了空前絕後的極端處理，有非常明顯的強弱對比，情緒起伏相當劇烈，整體節奏比一個月前的演出還快，有些段落甚至是整個小節地混過去，但某些樂段卻留下相當清晰的細節。

刻意誇大強音的首樂章，如歌卻異常沉重的慢板，強有力的終樂章，這場異色的貝多芬第九號只有男歌手的獨唱出現敗筆，如果不是音質上的限制，將會更撼動人心。

日版表現較具層次

為希特勒祝壽的貝多芬第九號演出，原本就蒙上高度的政治色彩，本身被發掘出來的傳奇過程，也讓這個錄音浮現一股神祕的特質。2004 年，Archipel 唱片公司的 CD 發行後，福特萬格勒的詮釋又被放大解釋，加了許多後設語言，例如，形容他深沉的慢板帶有控訴納粹政權的意味，或將音樂呈現出的強烈情緒，過度解釋為福特萬格勒藉由音樂抒發的悲憤，進而將這個版本披上原本不該有的神話外衣。

不過，我認為想從 Archipel 盤的轉錄聽出強弱的對比，真的需要一些想像力，為了修復音質，Archipel 盤用了過多的「noise reduction」，低頻漂白化，高音尖銳化，聲音感覺很平面，缺乏深度感。當然，這是原本就貧乏的音源所帶來的限制，另一方面也是經過比較後的評斷。

2006 年，Arcipel 盤一版獨大的時代結束，日本神祕廠牌 VENEZIA 也跟進發行 CD（唱片編號：V-1025），VENEZIA 一貫的轉錄風格就是忠於原味，它保留了音樂會前後的掌聲，唱片封面選擇了一張福特萬格勒與希特勒有點模糊的合影。VENEZIA 版的底噪儘管仍大，但聲音比 Archipel 盤厚實許多，樂器間的分離度更好，音像不似 Archiepl 盤那麼模糊，我個人的接受度比 Archipel 盤更高。

然而，僅限於日本當地販售的 VENEZIA 版，並不容易買到。它在唱片市場的普及化，直到 2014 年才實現，那年由日本 King 唱片公司買下 VENEZIA 的版權，仍掛 VENEZIA 的 Logo，換封面再版。新版的聲音與 VENEZIA 自家的發行差異不大，直到 2016 年這張唱片仍在日本販售。

【註4】也有研究指出，當時希特勒根本沒出席。

	Archiepl（2004 年初發行）	VENEZIA（2006 發行）
Archiepl 盤 **VS** **VENEZIA 盤** **收錄時間一覽**	第一樂章　17:06	18:22（實際演出時間 17:05）
	第二樂章　11:29	11:42
	第三樂章　18:59	19:05
	第四樂章　24:09	25:22（24:08+ 拍手）

>>>1942 二戰時期代表錄音

　　1942 年 4 月 19 日遭政治力干擾的貝多芬第九號錄音當然值得一聽，但沒聽過並不會影響樂迷對福特萬格勒大戰期間風格的探索，因為我們還擁有 1942 年 3 月 22—24 日上演的傑作。

　　日本樂評家小石忠男曾將福特萬格勒的指揮藝術分為幾個時期探討，戰前是古老而美好的年代，音樂細膩優雅，帶有一點神經質，大戰期間的不安陰影隨行，是他將淒厲迫力的戲劇性表現手法，傳達得最為濃烈的時期。「這個時期的演出無視於造型的美與不美，毫不顧忌地奔放他的感情，沉緬於忘我的音樂境地。……這個時期的福特萬格勒，把個人風格表現得最為鮮明，也最為極端。」[註5] 晚年的福特萬格勒進入了指揮風格的完成期，在音樂的造型上有更強烈的平衡感，並達到一種臻於完美的境界。「福特萬格勒忠於將他浪漫性的感情，淨化到最後的領域。」[註6] 1942 年 3 月的貝多芬第九號交響曲演出正是福特萬格勒戰爭時期的代表性錄音。

　　談到 1942 年 3 月的貝多芬第九號，必須提到著名的 RRG 錄音，RRG 是納粹德國的第三帝國廣播公司（Reichs-Rundfunk-Gesellschaft）的簡稱，從 1940 年代開始，RRG 為了作政治性的廣播宣傳，每周定期轉播福特萬格勒指揮柏林愛樂的演出，當時聘用了許納普（Friedrich Schnapp）作為福特萬格勒的專屬錄音師，採用那個年代最新型的錄音機 Magnetfon，略帶實驗性地留下許多音樂會的實況。這種 Magnetfon 磁帶，頻寬比一般磁帶高，音效也出奇地好，而這些現場錄音，對鼓舞當時德國的整體士氣，有著舉足輕重的影響。這些來自 RRG 的寶藏，當然也包括這場 1942 年 3 月的貝多芬第九。

被俄國掠奪的 RRG 檔案

　　隨著第二次世界大戰進入尾聲，1945 年春天，蘇聯紅軍攻陷柏林，德國電臺保存的這些磁帶，被當成戰利品帶回莫斯科，經檢查無政治污染後，陸續交由蘇聯的國營唱片公司 Melodiya 發行黑膠唱片。

【註 5】摘錄自 1977 年《音樂文摘》第 35 頁《世界名指揮家福特萬格勒》一文，小石忠男著，衛德全譯。
【註 6】摘錄自 1977 年《音樂文摘》第 35 頁《世界名指揮家福特萬格勒》一文，小石忠男著，衛德全譯。

1942 年 3 月的貝多芬第九號錄音，是福特萬格勒所有現存完整的第九號版本中，唯一「流亡」海外的錄音。飄泊的母帶在俄國長達 44 年才返回德國，但回來的錄音，卻只是數位複製品，而非原始的樣貌。

根據藤田不二所著的《蘇聯之 LP》一文中提及，蘇聯於 1953 年 10 月才發行第一張黑膠唱片，比較美國晚了 5 年，但自 1954 年起，該國的唱片市場便蓬勃發展。1991 年，蘇聯歸還給德國的二次大戰的原始母帶（非數位拷貝帶）中，1942 年的貝多芬第九號僅有第二樂章的片段，據推測其他部分當時已毀損，無法再轉製成 CD 或 LP 唱片。正因為如此，DG 唱片公司當年推出的福特萬格勒大戰時期錄音「Wilhelm Furtwangler Wartime Recordings」（10CD）專輯，就少了重要的 1942 年貝多芬第九。

因此，我們現在聽到的各種 1942 年 3 月的貝多芬第九號音源，有以下幾種可能：其一是 1960 年代末期，美國福特萬格勒協會會長以運動服與蘇聯唱片收藏家交換，再交由英國 Unicorn 公司發行的一系列 LP，據推測交換來的唱片，可能是 1968 年以後再發行的 Melodiya 黑膠唱片。再者，1989年日本新世界唱片公司由蘇聯直接進口的 M10 規格 LP、CD，據推測可能是 1961 年以後的 Melodiya 黑膠，雖是初期盤，但並非最早的發行，但盤面的狀況還是很不錯。

此外，日本神祕廠牌 VENEZIA 發行於 2002 年的 CD（唱片編號：V-1019）是以日本音樂評論家淺岡弘和珍藏的蘇聯 VSG 盤轉錄，這可能是目前能取得的最早發行的蘇聯唱片，解說中雖未提及音源是何時出版，但淺岡弘和表示，Melodiya LP 於 1950 年代末期即已發行福特萬格勒的戰時錄音，因唱片貼紙上有火炬及燈塔圖樣，被通稱為青聖火盤或燈塔版，但他並未說明目前是否還有人擁有此版的唱片。

尋找最接近原母帶的發行

最後，日本知名的福特萬格勒研究網站 shin-p 在發佈的資訊中提到，1987 年俄國還給德國的數位拷貝帶中，其實有完整的貝多芬第九號。當然越早發行的版本，母帶理論上受損程度有可能較輕微，在追求最高音質的福特萬格勒錄音愛好者心目中，有著極大的吸引力，但相對的 LP 保存狀況及當時的壓片技術，則是另一項大考驗。[註 7]

上述的音源，青聖火盤及 1989 年日本引進的 Melodiya 盤是最值得關注的兩個焦點。Melodiya 盤在日本推出後，臺灣在 1993 年由淘兒唱片行引進，整個系列共 16 張唱片，這些 CD 在聲音上的成就，不僅將同一時期 DG 發行的大戰時期錄音比下去，也打敗當時日本 EMI 零星發行的一些 CD。1994 年，Tahra 推出「Furtwangler Archives 1942-1945」專輯（Furt 1004-1007），其中收錄的 1942 年貝九，在轉錄方面，與 Melodiya 盤算是各有千秋，但因

【註 7】這段文字參考自網友 wlkuo 發表於 blue97 奇摩家族的文章。

Melodiya 盤更接近原始版本，整體音質仍勝出。

VENEZIA 發行的青聖火盤，則是 2005 年日本一些新興的小廠吹起首版唱片復刻風潮的開路先鋒之一，1942 年的貝多芬第九號在各復刻廠牌的努力下，不斷繁衍出更多的代言者。

1942 年 兩場柏林愛樂 貝九比較表	日期	第一樂章	第二樂章	第三樂章	第四樂章
	1942.3	17:32	11:29	20:26	24:43
	1942.4.19	17'06	11'29	18'59	24'09

 ▶ 1942.3 版以 VENEZIA 收錄時間為準，1942.4.19 則是 Archipel 盤。

>>> 二戰期間遺珠

　　1942 年的貝多芬第九錄音，是福特萬格勒一生中最偉大的唱片之一，它比一個月後的希特勒生日前夕音樂會擁有更高的完成度，聲音保存的狀況也幾近完美，它不但見證了福特萬格勒戰時風格的丕變，也見證了德國在二戰時期高超的錄音技術。樂評約翰‧阿杜安在他的《福特萬格勒的指揮藝術》（The Furtwängler Record）一書指出：政治和歷史事件巨大矛盾「的確促成了 1942 年演出中的激情表現，它充滿著痛苦和憤怒，一種鬥爭意識使它超出 1937 年版的範圍以外而表現得更加感人、更加深刻。」[註8] 總而言之，1942 年火爆強勁的貝多芬第九，在德國本土的窘境和面對祖國沒落的憂憤，都促成他極端處理這場貝多芬第九的要素。但這樣講或許太過泛政治化，似乎是站在局外人的角度在幫福特萬格勒詮釋他風格的轉變。其實，這樣的說法是有根據的，具體的部分，可透過 1943 年瑞典斯德哥爾摩的錄音得到驗證。

　　1943 年 12 月 5、7、8 日 3 天，福特萬格勒前往瑞典客席斯德哥爾摩愛樂，演出貝多芬第九號，最後一天的公演留下錄音。1943 年這場實況並不突出，無論是福特萬格勒的指揮或參與演出的歌手，狀態都不盡理想。約翰‧阿杜安在書上就拿來印證 1942 年柏林愛樂版的動人效果來自環境的壓迫，到了斯德哥爾摩這個無政治敵意的國度，福特萬格勒反而放鬆了，表現相形之下不如預期。

　　斯德哥爾摩版在 1990 年由美國福特萬格勒協會首度發行 CD，該協會宣稱母帶來自斯德哥爾摩電臺，後來與協會合作的 Music & Arts 也在同年將此錄音做正式的商業出版。

【註 8】見《福特萬格勒的指揮藝術》（The Furtwängler Record）162 頁，John Ardoin 著，申元譯，1997 年世界文物出版社出版。

　　大戰期間除了兩場柏林愛樂的演出以及斯德哥爾摩的客席之旅，福特萬格勒還留下一場 1942 年 4 月 21 到 24 日、只有慢板樂章片段的貝多芬第九號錄音。這個大戰期間的遺珠，2000 年由英國廠牌 SYMPOSIUM 發表，收錄在「Ionisation」為名的專輯，根據音樂會的相關人員轉述，該版以醋酸鹽盤四面收錄，母帶由私人珍藏，因錄製期間必須換盤，造成若干小節的遺漏。這是大戰期間，福特萬格勒指揮維也納愛樂演出貝九的唯一紀錄，收錄時間共約 15 分 58 秒，有大師戰時一貫的風格，但更具美感。SYMPOSIUM 神通廣大挖到這個塵封多年的寶藏，在當時引起很大的話題。

　　戰後，福特萬格勒還有十一場貝多芬第九號留下完整或片段的錄音，但目前僅存的出版，柏林愛樂全數缺席。晚年的福特萬格勒指揮貝多芬第九號的合作樂團，頻率最高的是維也納愛樂，其次是指揮拜魯特節慶管弦樂團（Bayreuth Festival Orchestra），這是檯面上已經曝光的錄音，如果把傳說中的版本也算進去，大師指揮的樂團就更多元了。

戰後未曝光祕寶

　　1949 年到 1950 年間，福特萬格勒留存兩場尚未曝光的貝九，1949 年 5 月 28 日在義大利米蘭指揮了史卡拉歌劇院管弦樂團，何內‧特雷敏所編修的《福特萬格勒音樂會大全》提到這個演出曾有廣播錄音，當時托斯卡尼尼透過廣播聽完整場音樂會，但他只稱讚樂團演奏得好。

未發行錄音一覽

1 1949.05.28, Milan（Teatro alla Scala）

with Orchestra del Teatro alla Scala, Choir of the Teatro alla Scala , Winifried Cecil（S）, Giulietta Simionato（A）, Giacinto Prandelli（T）, Cesare Siepi（B）

2 1950.12.20-22, Berlin

with Berliner Philharmoniker, Choir of Saint-Hedwig Cathedral , Elfriede Trötschel（S）, Margaret Klose（A）, Rudolf Schock（T）, Josef Greindl（B）

　　1950 年 20 日到 22 日在柏林的 3 場貝多芬第九演出，福特萬格勒帶領子弟兵柏林愛樂演出，何內‧特雷敏的整理並沒有標示該音樂會有過廣播錄音紀錄，或許母盤在私人手裡尚未曝光，也可能該錄音根本不存在。這是戰後唯一聆聽福特萬格勒指揮柏林愛樂詮釋貝多芬第九的唯一機會，現在只能等待奇蹟。

　　1951 年 7 月 29 日，拜魯特音樂節重新開幕上演的貝多芬第九號交響曲，是福特萬格勒晚年最耀眼的一次貝多芬第九錄音。這個名盤過去曾被不斷地再版，但近年在出版方面的最大改變出現在 2011 年，當時，EMI 找到福特萬格勒錄音的部分新母帶，於是找來 4 名具復刻歷史錄音豐富經驗的轉錄工程師，將貝多芬交響曲全集、布拉姆斯交響曲全集等 8 張唱片，以新母盤再製或重新處理，推出新的轉錄版本。並收錄在以紀念福特萬格勒 125

>>>1954「拜魯特第九」

歲冥誕發行的 21 碟套裝專輯當中。

一向屬於日本專利的「拜魯特第九」足音入版（Furtwangler enters the Festspielhaus，即多收錄了演奏會前，福特萬格勒步入音樂會場的腳步聲，時間約 1 分 13 秒），也首次在國際版亮相。1951 年「拜魯特第九」經四位工程師的修復，音質都比過去國際版的發行來得優異，但這只是與歷來國際版發行比較的結果，新版是否勝過所有市售的其他版本，則有不同的看法。

新版推出後，其轉錄效果的優劣，在日本網友間產生兩極的評論，有人認為，重新製作的新版因 CEDER 系統的強化，聲音具震撼力，但缺點是過於平面化，而且少了立體感，某些樂段的臨場感、現場緊張氛圍也大幅衰退，音響空間感更是受到極大的壓縮，倘若對比原版的黑膠唱片，一些樂段原本收錄到迴盪於舞台的低頻，也都消失得無影無蹤。不過，也有日本的研究者非常讚賞新版的轉錄效果，他們認為新修復的「拜魯特第九」，足以擊敗近年來以黑膠唱片做為音源大量復刻的各式版本。儘管評價兩極，但從新版的企劃到轉錄，都可以感受到 EMI 唱片公司與 4 位轉錄工程師的用心。

EMI 新版收錄了福特萬格勒步入音樂會場的腳步聲和現場的掌聲，雖然象徵「拜魯特第九」在發行半個多世紀後，音質邁向一個嶄新的階段。但究竟 1951 年這場拜魯特音樂節上演的貝多芬第九號，有沒有音樂會開始前的掌聲，開始有人提出質疑。

2015 年，Grand Slam 再度推出 1951 年的「拜魯特第九」（GS2142）時，平林直哉在製作手記裡提到，他聽了 EMI 新版的轉錄後，有一種說不出的違和感。他說：「有開頭的拍手與聊天聲。而這應該不是第九號演奏前指揮與團員的談話。」平林直哉復刻 GS2142 時，所使用的音源與 EMI 是同一種，但他進行修復時，卻沒有發現演奏前的掌聲、樂章與樂章的間隔等，他只是如實地將母帶裡的聲音呈現出來，我覺得平林直哉似乎在暗指 EMI 新版在重製時，加了一些不屬於當年現場的聲音。GS2142 是近來最新的「拜魯特第九」重發盤，音樂回歸到原始的母帶，轉錄出來的成果確實也很好。

1954 「拜魯特第九」

▶ 1954.08.09

▶ Festspielhaus, Bayreuth

▶ with Berliner Philharmoniker, Philharmonic Choir, Erna Berger(S), Gertrud Pitzinger(A), Walther Ludwig(T), Rudolf Watzke(B)

　　福特萬格勒另一場「拜魯特第九」在 1954 年 8 月 9 日登場，但它的存在 1951 年版「拜魯特第九」的耀眼光芒下，幾乎被埋沒，加上這場演出缺乏妥善的錄音母帶保存，讓「唱片化」面臨極大的挑戰。

　　正式母帶下落不明，引起不同的揣測，而這場演出的音質也偏離錄製的年代所該具有的錄音水平，聲音非常惡劣，除了音像模糊外，音量也常忽大忽小。在轉錄技術不純熟的年代，唱片商即便想發行 1954 年「拜魯特第九」錄音，但終究還是卻步。歷年來，這場「拜魯特第九」的唱片出版，在類比時代僅日本私人盤在 1988 年發過黑膠（Kawakami，W-16），1990 年代，Disques Refrain 推出的 CD 版本，相信也是轉錄 1988 年的黑膠版，由於 Disques Refrain 取得不易，1954 年的「拜魯特第九」在福特萬格勒粉絲心目中一直是個謎樣的版本。

　　2003 年，日本福特萬格勒中心成立，該協會所頒佈的第一份自製 CD 就是 1954 年的「拜魯特第九」（WFHC-001/2）。日本福特萬格勒中心的發行是個里程碑，讓這個被遺忘多年的福特萬格勒錄音在唱片市場復活。WFHC-001/2 推出後的隔年，美國廠牌 Music & Arts 與德國的 Archipel 也先後發行 CD，只是沒有唱片商提供明確的母帶來原，即便是 WFHC-001/2，也僅聲稱是以某個收藏許久的膠捲帶轉錄。2007 年，日本福特萬格勒協會也發佈 CD，但實際上聽起來的音質都無太大的改善。

　　2012 年 11 月，第一份市售的正規授權版本 Orfeo 盤終於現身，Orfeo 唱片公司取得 Celemony 公司開發的修復軟件 Capstan，有了這個老錄音修復利器，Orfeo 開始動念頭發行一些母帶嚴重受損的錄音，而 1954 年「拜魯特第九」，正是這套軟件的第一個成果發表。Orfeo 盤的推出，也間接證實這場演出確實有官方錄音，如前所述，因母帶毀損嚴重修復困難，而無法實現唱片化。正規盤來了，然而音質還是沒有回來，Orfeo 版修復後的音質，雖然略有改善，但並沒有大幅的進步，原本惡劣音質的印象仍在。

　　這場「拜魯特第九」演出的前一天留下的排練錄音，一直以來只有日本方面有相關的唱片出版，Orfeo 正規盤推出後，在日本也發行了與國際版不同的獨家版本──在正式演出外，又加上前一天的排練錄音。

>>>1954 年在琉森的最後實況

福特萬格勒最晚年指揮英國愛樂管弦樂團在琉森音樂節上演的貝多芬第九號，也在 2014 年出現 Tahra 版以外第二個市售正規盤，近年來發行歷史錄音相當受到矚目的 audite 唱片公司，以瑞士廣播協會（Schweizer Radio und Fernsehen，SRF）收藏的母帶為音源，並透過該廠牌獨創的修復技術再版這個名演。

過往，如 Tahra 的音源都來自瑞士廣播（Schweizer Radio，DRS）所藏的母帶，雖然 audite 聲稱取得獨創的音源，但其實 SRF 與 DRS 合併過，兩者的母帶或許是同一個。audite 盤的聲音相當優異，它同時發行了 CD、SACD 以及黑膠版本，另還發售了無損的音樂檔格式，如果想尋找最佳的 1954 年琉森版貝多芬第九號版本，audite 盤無疑是首選。

在 1954 年「拜魯特第九」的正規盤現身後，福特萬格勒留下的十多場貝多芬第九號錄音，也完成了最後的拼圖。幾個表現福特萬格勒各時期風格的重要版本，幾乎都與節慶有關，這一場場神聖的儀式，串起福特萬格勒演繹貝多芬第九號的軌跡，成為後代的樂迷一窺大師神祕魔力的重要遺產。

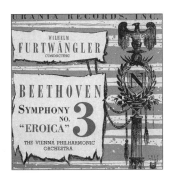

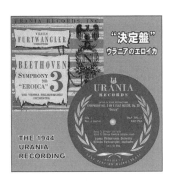

5 Urania《英雄》的傳奇

一宗唱片官司引爆的話題

曾有記者問一名歷經戰火折磨的倖存者，為什麼
有活下來的希望
他說：「因為明天還有福特萬格勒的音樂會。」

一張唱片究竟能有多大的感動力？福特萬格勒的貝多芬，就有一種扣人心弦的精神力量，在《福特萬格勒其人其事》一文裡，貝爾修（Alexander Berrsche）就認為，福特萬格勒指揮的貝多芬交響曲：「其富自由速度的表達只受著節奏與感情的支配。」他說，事實上，應說福特萬格勒的任何演奏均是如此，他時常在發人深思的名曲中，即興地注入令人意想不到的啟示，使聽者無法抗拒。其實這就是福特萬格勒與眾不同之處。他的磁力使樂團及樂迷們佩服不已。[註1]

談到福特萬格勒詮釋的貝多芬，尤其以第二次大戰時期的錄音最富傳奇，它以巨大的張力及豐富的戲劇性著稱。這段籠罩戰爭陰影的不安年代，卻是福特萬格勒一生中，將自己高度個性化的表現手法，推展得最淋漓盡致的時期。

廣播音樂會實況珍貴紀錄

1940 年秋天，納粹德國的第三帝國廣播公司（Reichs-Rundfunk-Gesellschaft mbH，簡稱 RRG）開始每週轉播福特萬格勒的演出。當時在專屬錄音師許納普[註2]操刀下，採用當時的新型錄音機 Magnetfon，略帶實驗性地留下許多音樂會的實況。而這些的現場錄音，對鼓舞當時德國的整體士氣，有著舉足輕重的影響。

雖然福特萬格勒在大戰期間只在錄音室錄製了兩份錄音，包括 1944 年與柏林愛樂灌錄的《田園》，但沒有一個出版成 78 轉唱片[註3]。此外，與維也納愛樂的現場音樂會，及薩爾斯堡音樂節的演出都循著柏林模式，由 RRG 以磁帶保存下來。

1944 年夏天，納粹德國的總體戰逐漸吃緊，廣播宣傳工作更加重要且艱困，當時維也納愛樂和 RRG 合作，於 8 月 31 日展開一系列的廣播音樂會，福特萬格勒參與了其中兩場，在 12 月 16 至 18 日間，在維也納愛樂廳

【註 1】Klaus Geitel，《福特萬格勒其人其事》，1985 年《音響軟體》。

【註 2】Friedrich Schnapp（1900 ～ 1983），1939 年受顧打理福特萬格勒的廣播錄音工程事宜。戰後的 1945 年起，移居德國漢堡，開始任職北德廣播，並與創立北德廣播交響樂團（NDR-Sinfonieorchester Hamburg）的指揮家漢斯舒密伊瑟斯泰德（Hans Schmidt-Isserstedt，1900 ～ 1973）成為摯友。

（Musikvereinssaal）指揮了貝多芬第一號交響曲及第三號交響曲《英雄》[註4]，1944年12月19日這天，福特萬格勒與樂團再度回到了大廳錄製《英雄》[註5]。關於現存1944年的《英雄》演出，其正確錄音時間，坊間有幾種說法，其一是16日到18日的演奏會實況錄音，另也有一說是19日或20日[註6]的廣播錄音，最新的資料則根據 Magnetfon 檔案判定是12月19日的演出。無論如何，這場1944年的演出是福特萬格勒第一個《英雄》錄音[註7]，也是最出色、最具權威性的名演，距離《英雄》歷史性的首次全曲錄音[註8]，則相隔了二十餘年。

焦點
名演

>>>1944 廣播音樂會

1941年的一份資料記載，福特萬格勒共指揮了貝多芬第三號交響曲達88次之多，而這位偉大的德國指揮家，也在一生中留下了11種不同版本的《英雄》錄音[註9]，其中有一半的合作對象是維也納愛樂，而且福特萬格勒在1947年演出解禁後，首度進錄音室錄製的貝多芬交響曲也是第三號，而且樂團同樣為維也納愛樂。[註10] 經其一生，只有《英雄》一曲得到福特萬格勒的青睞，光是在錄音室就錄製了兩次之多。

不過，福特萬格勒在錄音室與現場實況的處理基調截然不同，11個版本中，能與1944年相匹敵的，可能只有1952年的第二度錄音室版本，巧合的是，兩者合作的樂團都是維也納愛樂。PK的結果，錄音室版較為完美且活潑，1944年版則在力度以及精神力方面勝出。

第一樂章緩急自如，沒有人可以像福特萬格勒將戲劇性表現得如此徹底。他的節拍比克倫培勒（Otto Klemperer）快，比托斯卡尼尼柔軟，美國樂評阿杜安[註11] 認為，福特萬格勒與托斯卡尼尼相較，速度不是關鍵，兩者的差異在於前者投入激情，後者相對含蓄。福特萬格勒棒下的輝煌銅管，為疾馳的樂音陪襯出令人振奮的效果，結尾處誇大的漸快，從沉靜到興奮，拉出戲劇的張力，儘管如此，這個版本的平衡感仍極強。

集理想元素於一身

文獻裡曾記載了，福特萬格勒對《英雄》交響曲慢版的看法，他指出

【註3】1944年的錄音室版《田園》，直到1971年才公開發行唱片。

【註4】1910年即有《英雄》第二樂章的片斷錄音，但指揮者不詳，1920年則有第三樂章的斷簡殘篇被遺留。

【註5】這種形式稱為 Magnetofonkonzerte，它是演奏會形式，但現場並無觀眾。

這個樂章，應該是「不帶眼淚的悲哀」，而《送葬進行曲》始終也是他演奏此曲的重心，1944 年版的第二樂章，比後來留下的版本，給聽者帶來更強烈的印象，福特萬格勒將各個樂段的細部清楚地呈現，弦樂器的低音部明快，從大提琴和低音大提琴的開頭，到由小號吹奏出的最高潮，將這個樂章的能量完全釋放，卻不破壞樂章整體的平衡，終樂章則雄偉而輝煌。

總而言之，1944 年版集合了演奏好《英雄》一曲所該具有的理想元素，加上極為嚴謹的架構，強韌的力度和推進力，使這個版本在錄音史上得以不朽。在福特萬格勒的錄音生涯裡，1944 年的《英雄》與 1952 年的錄音室版，堪稱大師《英雄》詮釋史的雙峰。

隨著第二次世界大戰進入尾聲，1945 年春天，柏林淪陷了，蘇聯紅軍佔領德國電台，將這些磁帶當戰利品帶回莫斯科，蘇聯當局發現這些磁帶裡，有許多音樂會實況。在檢查確定沒有政治問題後，於戰後 1950 年代末由蘇聯的國營唱片公司 Melodiya 開始發行黑膠唱片，其中當然包括福特萬格勒在大戰時期的錄音。後來東德也成為蘇聯的管轄區，新國家的電台開始使用自己的器材，為當地的音樂家和交響樂團錄製唱片。

電台檔案造就傳奇

由於美金在戰後的奧地利和德國有著呼風喚雨的力量，新興的美國唱片公司如 Vox、Vanguard、Westminister [註 12] 和 Haydn Society 等，以一張黑膠唱片 100 美金的低廉待遇，與維也納音樂家合作錄製數以百計的唱片。但有一家美國公司 Urania 卻反行其道，採取了另一種形式，它在 1952 年收購了大量的東德廣播（East German Radio）錄音。

東德取得的這些錄音母帶多來自柏林的電台，該電台是蘇聯用機場跟盟軍換來的，因為蘇聯認為電台有通訊上的戰略優點，倒不是為了電台的檔案中有什麼大師錄音或名演。後來蘇聯再將電台轉手給東德管理，電台裡的錄音檔案也輾轉到了東德。

Urania 將其中的錄音檔案整理，在美國出版發行，所有的錄音大約可以製成 500 張 LP，當時 Urania 是以一分鐘美金 4 元的價格購買，有些音樂家有取得權利金，但也有人沒領到，首批除兩份分別由鋼琴家季雪金（Walter Gieseking，1895 ～ 1956）和福特萬格勒所灌錄的錄音外，許多發行唱片裡的音樂家，在歐洲並無名氣。[註 13]

Urania 錯誤音高影響評價

1953 年 10 月，Urania 以編號 URLP7095 的黑膠唱片，發行了 1944 年的《英雄》，並標示指揮為「福特萬格勒」。Urania 這張唱片音質相當好，製版據說是來自 RCA 唱片公司的技術，第一面收錄前兩樂章，第二面收錄第三、四樂章，內標以紅底白字呈現。不過，由於 Urania 忽略了磁帶特殊

【註 6】見 Rene Tremine 所編撰的《Wilhelm Furtwangler A Discography》頁 15。

【註 7】1939 年 10 月 1 日福特萬格勒曾與柏林愛樂演出《英雄》，並留下廣播錄音，但檔案保留與否不明。

的播放速度，導致出版的唱片出現錯誤音高的現象（降 E 大調搞成 E 大調），進而影響到當時的人們對該演出的評價。

1953 年 12 月，1944 年《英雄》由 Urania 法國子公司 Thalia Disques 在法國發行（唱片編號 URLP0001），在此同時，福特萬格勒的 1952 年 EMI 錄音室版剛好也上市不久，Urania 的發行，旋即遭到唱片公司及福特萬格勒委託的律師浩特（Roger Haeurt）提出控訴，要求停止銷售。本身也是 EMI 專任律師的浩特表示，就連福特萬格勒本人也無法辨識該張唱片是否為自己的演出，當時福特萬格勒甚至認為，這場演出不值得發行唱片。

告上法庭大師勝訴

但 Urania 的負責人柯普（Rudolf Koppl）並未因官司而動搖，他站出來為自己辯護指出，儘管母帶來源具爭議性，但 Urania 是合法取得。柯普認為，該磁帶完成於 1944 年，那段期間美國與德國正處於交戰狀態，福特萬格勒是敵對國的指揮家，因此無法向福特萬格勒取得版權，以此做為抗辯。柯普並向福特萬格勒喊話表示，Urania 願意付給福特萬格勒相同於 EMI 合約的版稅。

撇開任何智慧財產權的爭議，福特萬格勒最後還是贏得這場官司，法國法庭在當月即判決指揮家的姓名必須由唱片上移除。因此，直到 1957 年 7 月前，福特萬格勒與維也納愛樂的這份《英雄》錄音，仍以無名指揮的形式繼續在法國的市場上流通。或許福特萬格勒希望留在後世的錄音作品，是像 1952 年錄音室版那種完成度高的唱片，就算 Urania 願意付給福特萬格勒版稅，也無法打動大師。然而，這場唱片訴訟官司的 15 年後，他的遺族終究還是承認這份 1944 年的《英雄》確實出自大師的指揮棒下。

官司纏身身價反漲

在法國的官司底定後，福特萬格勒雖然迅速地制止了 Urania 版在當地的發行，但事實上，禁令只在法國有效。在美國紐約的訴訟仍曠日廢時，原本 1954 年 3 月，福特萬格勒還打算參與在紐約的開庭，最後卻不了了之。

諷刺的是，這張唱片出版後的數十年間，1944 年維也納愛樂演出的《英雄》並沒有因 Urania 官司纏身而銷聲匿跡，反而聲名大噪，身價也跟著水漲船高。蘇聯國營唱片公司 Melodiya 取自柏林的磁帶製作的唱片，也在福特萬格勒去世後推出。此後，這個《英雄》版本不斷在美國、英國、法國的黑膠唱片市場重生，有趣的是，包括美國廠牌 Vox 在內的一些發行，還把樂團誤植為柏林愛樂，不知道是否故意以此規避版權問題？

進入 CD 時代後，這個《英雄》版本約末在 1987 年首度 CD 化，接著更在各大小廠牌被大量翻製。而這個名演，也因那場爭議性的出版和官司，被冠上「Urania Eroica」這樣的特殊名詞，在中古唱片市場裡，「Urania

【註 8】1922 年 6 月 30 日，英國指揮家伍德（Sir Henry J.Wood）完成《英雄》歷史性的首錄音，但受當時技術的侷限，每個樂章有許多部分省略或修剪，嚴格來說，稱不上是完整的全曲錄音，伍德本人則在 1928 年又重新灌錄一次完整版，1997 年，Wing Disc 曾將伍德 1922 年的首錄音 CD 化。

【註 9】這是保守的估計，2005 以前，總數才 11 種。

Eroica」原版的黑膠唱片 URLP7095，據說一張要價 5 萬到 6 萬元台幣。

>>>1944 版

1944 年的《英雄》錄音[註14]，市面上流傳的 CD，其音源可分為以下幾種類型，首先是德國國營廣播檔案新發現的音源，如 Tahra 及 Archipel 所發行的 CD，即以這個音源轉錄。其次是舊蘇聯保有的磁帶，Melodiya 和 Preiser 的出版品屬於這一類。第三種是來自英國唱片公司 Unicorn 系統，Bayer、東芝 EMI 都是以此為轉錄的基礎。最後是以 Urania 的 URLP7095 原版唱片復刻而成，這也是本文主要想探討的類型，這種以原版 Urania LP 轉錄為 CD 的類型，還區分為有修正錯誤音高，及維持當時錯誤音高等不同的版本。

限量田中版開先例

1996 年，日本福特萬格勒收藏者田中昭（Akria Tanaka），以自己所收藏狀況良好的 URLP7095 做為復刻音源，限量發行了兩百張標號為「URCD 7095」的 1944 年《英雄》，這是「Urania Eroica」第一次被 CD 化。我個人認為這是個歷史意義大於實質的出版，音質並不能傳達出 URLP7095 的原貌，倘若原版是這樣的音質，恐怕在二手市場不會有 5 萬元的身價。

田中版的唱針噪音少，但音色偏薄，小提琴聲在強音處偶而會出現失真狀況，而且最糟的是，這個復刻缺乏 1944 年《英雄》該有的震撼力。田中版推出後，僅成為少數粉絲的收藏品，市面上所見的 1944 年《英雄》，多半為以其他三類型為音源所發行的 CD。一直到 2002 年，日本的地下 CD-R 市場[註15]開始了「Urania Eroica」轉錄風潮，包括 MYTHOS、SERENADE 相繼推出，後者還針對不正確的音高做了修正，成為第一個修正音高的版本。

周年紀念復刻風起

2004 年，在福特萬格勒逝世 50 周年之際，日本 Green Door 以 Urania 的《英雄》做為紀念盤的第一彈。Green Door 是一家很奇特的小廠，推出

【註 10】1949 年 2 月，福特萬格勒又將第二樂章的前半段（SP 第五面，約 4 分 39 秒）重新錄製一遍，比 1947 年版的 4 分 53 秒快。錄音地點也從維也納的「金色大廳」（Wiener Musikvereinssaal）改為布拉姆斯廳（Brahmssaal）。

【註 11】《The Furtwangler Record》（1994）一書作者。

過許多舊唱片時代的歷史名盤，Green Door 版與田中盤一樣，都是採用 URLP7095 的原創封面，且錯誤的音高也未做修正，不過，Green Door 的唱針的噪音非常大，大到讓人難以忍受的程度，儘管它的音色比先前的版本自然，低音也比田中版來得渾厚、穩定，然而大量的噪音，卻影響它成為「決定盤」的機會

緊接著 Green Door 後，日本福特萬格勒專家平林直哉操盤的 Grand Slam 也以同樣的原版 LP 復刻，在同年發行「Urania Eroica」的 CD。平林直哉提及重製過程表示，Grand Slam 盤其實是 2002 年的 SERENADE 盤（也是由他製作）的改良版，他希望透過珍貴的 URLP7095 原版唱片，讓這個演出以當時音樂會正確音高的形式發行，也使我們得以一窺這位偉大指揮家所留下的偉大遺產。

另外，Grand Slam 版仍然維持這個廠牌出版品的一貫特色，詳實的考據，這張 CD 的解說書中，特別考證了 1944 年《英雄》的正確錄音日期，依據美國《Fi Magazine》編輯葛瑞（Michael H. Gray）所提供的 Magnetfon 檔案，判定這個《英雄》錄於 12 月 19 日，從檔案中也顯示，隔天還錄製了貝多芬第一號交響曲，但後來卻遺失不可考。[註16]

整體而言，Grand Slam 是前述三種以 URLP7095 原版唱片復刻的 CD 中，音效最好的一個，它沒有過多的雜訊，聲音更為自然，幅度更大，但到了強音時，聲音會有扭曲現象，音量開大較不耐聽。

日本這股以 Urania 原版唱片復刻的小旋風，後來也引起歐洲小廠的注意，德國的 Archipel 也在同年推出「Urania Eroica」。較為不同的是，Archipel 以 C-7095 盤復刻，錯誤音高做了修正。整體而言，這張轉錄強音時回聲很明顯，聲音有厚度及震撼力，但聲音沒有前述日本幾個版本那般鮮明。

2006 年「Urania Eroica」最新的出版是由日本 Opus 藏發行，本文完成前，CD 尚未推出，但按照 Opus 藏過去的復刻成績判斷，這張 CD 頗值得期待。尤其它還加了福特萬格勒 1943 年所演出的貝多芬《柯里奧蘭》（Coriolan）序曲，不像前述的幾個日版，一張 CD 僅收錄一首《英雄》，以價益比來看，很不合理。

以 LP 復刻 CD，再披上與原版相同的封面發行，讓這些再版品充滿懷舊風，但以這個交雜著傳奇與爭議的「Urania Eroica」原盤來復刻，並不能完全體現 1944 年《英雄》錄音的原貌。尤其透過 LP 轉錄後，少掉了原有的臨場感。因此，以 RRG 磁帶或廣播檔案為音源的 CD 出版品是更接近原味的另一種選擇，Melodiya 在 1993 年發行的 CD 版本是其中音質最好的代表。[註17]

【註12】西敏寺（Westminster）唱片公司由 James Grayson、Michael Naida 及 Henry Gage 三人創始於 1949 年的紐約，其中 Grayson（1897～1980）於二次大戰期間由倫敦遷徙至美國，這也說明唱片公司會以英國西敏寺大教堂為名的理由。可參閱南方音響的《Westminster 史》http://www.southaudio.com.tw/Music%20AAA01.htm。

【註13】其中也包括指揮家約夫姆（Eugen Jochum）的弟弟 Georg-Ludwig Jochum 的錄音。

高音質戲碼續上演

　　1995 年的 Preiser 推出的 CD 聲音也很不錯，但它既以蘇聯歸還西德的母帶轉錄[註18]，同時也夾雜著以美國 Vox 所發行的 LP 來進行復刻，母帶毀損、遺失的部分，則以 1952 年 EMI 版修復，這點可從小提琴音色的不同，聽出編修過的痕跡。基本上 Presier 盤是整型過的完美版，音色極好，但「不真實」。

　　1988 年推出的 BAYER 版（BR20002）一說是廣播音源，一說是以 Vox 的 LP 復刻。無論如何，它的聲音在水準之上，震撼力、空間感十足，細節非常豐富，但音色方面與 Preiser 相較稍微偏薄，美中不足。

　　Tahra 唱片公司在 1998 年到 1999 年間，連發行兩次 1944 年的《英雄》，1998 年僅收錄 1944 年的第三號交響曲，1999 年的「Furtwangler & Beerhoven's《Eroica》」則收錄三次的錄音供比較。該廠取得德國國營廣播檔案，以這個新音源復刻。2002 年，Tahra 又推出以許納普錄音為主題的專輯，也收錄這場《英雄》，不過，並非拿先前的轉錄來出版，Tahra 似乎有重新再製，聲音比前兩者好。但這三款唱片整體而言，雖然訊息量豐富，分離度良好，也某種程度地再現了維也納愛樂的特殊音色，如果將音量開大的話，還可以清楚聽到低音的迴響，但過份抑噪則是 Tahra 版最大的遺憾。

　　多年前，我購買東芝 EMI 所發行，編號 CE28-5746 的 CD，得以首度接觸到 1944 年的《英雄》，據說，CE28-5746 就是拿 Unicorn 唱片來復刻。CE28-5746 幾乎沒噪音的轉錄成果，似乎符合數位黎明時期的期待。可惜此版的分離度不佳，聽起來很平淡，一場曠世名演在這裡聽起來顯得相當模糊。經過十幾年各大小廠牌的百家爭鳴，「Urania Eroica」的完美輪廓才逐漸清晰，但挑戰「Urania Eroica」最高音質的奮戰，應該不會就此落幕。

【註 14】鑑賞記網站網址為：http://www.geocities.jp/furtwanglercdreview/index.html。

【註 15】這是一種稱為私人盤的發行，其出版的 CD-R，並未流通於一般唱片銷售通路。而是透過網購或特殊管道購得。

【註 16】《英雄》：19 日 9:00 - 11:00 以及 18:00 - 21:00，第一號交響曲：20 日 9:00 - 11:00 以及 18:00 - 21:00。

1944 年《英雄》的 CD 版本	
▶ 1987 PRICELESS（=BAYER）	▶ 1999 M&A CD-4049
▶ 1988 BAYER BR20002	▶ 2000 東芝 EMI TOCE3730
▶ 1989 東芝 EMI CE28-5746	（永遠大全集）
▶ 1993 Melodiya MEL-CD 10 00710	▶ 2002 ARCHIPEL ARPCD0115-6
▶ 1994 GRAMOFONO AB78538	▶ 2002 TAHRA FURT 1034-1039
▶ 1994 東芝 EMI TOCE-8518	▶ 2004 GREEN DOOR
▶ 1995 PREISER 90251	▶ 2004 GRAND SLAM
▶ 1996 DANTE LYS 063	▶ 2004 ARCHIPEL ARPCD0238
▶ 1996 URCD 7095	▶ 2004 GERMANY SOCIETY TMK2004
▶ 1996 IRON NEEDLE IN1348/50	▶ 2006 Andromeda ANDRCD5061
▶ 1998 TAHRA FURT 1031	▶ 2006 Opus 藏（kura）OPK7026
▶ 1999 TAHRA FURT 1060-1062	

【註 17】這張 CD，時間標示為 1944 年 12 月 16 日，在絕版多年後，在香港上揚公司的獨家取得授權下再版。台灣有少部分的唱片行進口，16 張 CD 要價逾 8 千元。

【註 18】1987 年 10 月 15 日莫斯科廣播首批歸還 SFB 的帶子中，沒包括 1944 年的《英雄》，但 1991 年 3 月 11 日歸還的帶子中，雖然有了這個演出，但缺了第二樂章。

Wilhelm Furtwängler

6 精神意念的抗爭

12個《命運》交響曲版本（上）

> 「福特萬格勒的《命運》就像一套相片集錦一樣，
> 有扣人心弦的潛在力量。它是德國最嚴肅的時代所
> 遺留的難得的文化遺產之一，也是一代巨匠的精神
> 紀錄之一。」[註1]

　　1998 年，法國唱片公司 Tahra 發行了一套很有趣的專輯「福特萬格勒指揮貝多芬第五號交響曲」（Furtwängler conducts Beethoven's 5th Symphony，唱片編號：Furt 1032-1033），它應該是第一套針對福特萬格勒錄音作品進行分析比較的唱片發行，主導這項版本競技的專家是阿博拉（Sami-Alexander Habra）。阿博拉是法國福特萬格勒協會的創始人之一，他在 7 歲時第一次接觸貝多芬第五號交響曲，從那時候起，他便投注很多心力鑽研各指揮家對這部交響曲的詮釋。

　　1949 年，14 歲的阿博拉從廣播聽到德國指揮家福特萬格勒的錄音，這是他與福特萬格勒結緣的開始，大師的音樂給他很大的啟發，也對他未來的音樂之路帶來很大影響。儘管阿博拉從事的是金融業，但他對福特萬格勒的研究絕對是專家等級。企劃 Tahra 這套專輯時，阿博拉挑出歷年來最具代表性的 5 個版本，並賦予每個版本巧妙的比喻：1926 年版是「青春與熱情」（Youth and Vehemence），1937 年版是「高貴而抒情」（Nobility and Lyricism）、1943 年版是「反抗與悲劇」（Rebellion and Tragedy），1947 年版是「重生與希望」（Rebirth and Hope），1954 年版則是「君臨天下」（Supreme Sovereignty）。Tahra 透過剪接，將 3 個比較的主要版本，進行細部分析，每個樂段都呈現 3 個版本的不同詮釋，不僅教聽者如何欣賞福特萬格勒指揮棒下的《命運》，同時也是印證福特萬格勒指揮風蛻變的有聲範本。這套唱片，提供我想寫這篇綜觀福老《命運》錄音的動機，而阿博拉這 5 個比喻也成了本文即將提到的每個重要時期版本的簡潔註腳。

大師與《命運》的初次交會

　　1912 年 4 月 20 日，呂北克時期的福特萬格勒，在 1911—12 年樂季第八場交響音樂會中指揮了貝多芬第五號交響曲《命運》，這是他的指揮生涯第一次演出這首交響曲，而他也從此迷上這部作品所蘊含的神祕力量，

【註1】《德軍的敗退與福特萬格勒的「命運」》，原作者不明、方澳譯，音樂文摘，1977 年 12 月。

【註2】見 John Ardoin，申元譯，《福特萬格勒的指揮藝術》（臺北：世界文物出版社，1997）頁 140。

【註3】見《Furtwängler conducts three times Beethoven's Fifth Symphony》一文，收錄在 Tahra（Furt 1032-1033）解說書。

終其一生「為演出第五號交響曲而畢生孜孜以求,進行探索。……這首作品幾乎成了一種外來力量,推動他投入意念的抗爭。」[註2]

一份 1927 年福特萬格勒公演後的媒體評論也這樣寫著:「福特萬格勒在展現樂團的特質之外,並不像許多指揮在演出時,以『引人注目』作為目標。他在《命運》的節奏,比我們所習慣的還要慢。他能夠讓每個細節鉅細靡遺,是因為每個細節被正確且優美的演奏著;(慢板樂章)三連音是貨真價實的;由弱音逐步累積到漸強的高潮,則是在不慌不忙的情況下達成。」[註3]

一直到 1954 年 9 月 6 日在法國柏桑松的最後演出,在這 42 年間,福特萬格勒共演出超過兩百次的《命運》交響曲[註4]。這首貝多芬最膾炙人口的作品,成了福老詮釋貝多芬交響曲的重心。而貝多芬的九大交響曲中,也僅有《命運》在福特萬格勒的一生中,得以橫跨大戰前到最晚年,留下 3 次重要的錄音室錄音,這些都說明這首重要作品在他心目中的地位。

焦點名演

《命運》交響曲與福特萬格勒的指揮生涯一直有著密切的關聯,每年每一季的演出曲目,很少見到這首交響樂曲被遺漏。對福特萬格勒而言,每一次新的《命運》演出,都是一次新的機會與嘗試,藉以彌補上一次的表現所無法解決的技術問題;因此,探索大師各個時期留下的《命運》版本,猶如檢視他一生藝術成就的種種,以及詮釋手法的變遷。

扣除兩個未發表的錄音[註5],福特萬格勒至今一共有 12 種不同的《命運》版本傳世,從這些珍貴的遺產中,我們可以聽到福特萬格勒透過不斷地試煉、修正,企盼達到他心目中詮釋的《命運》極致。此外,每個年代的每個錄音版本,都傳達著福特萬格勒生涯某一時期詮釋手法的變遷,音樂中同時透露著大師在那段時期生命上的特殊意義。《福特萬格勒的指揮藝術》的作者阿杜安就指出:「可供研究的 11 個版本[註6]的第五號交響曲唱片比福特萬格勒其他任何作品更能表露他的指揮手法。」[註7] 而 1926 年在德國 Polydor 唱片公司的首錄音,正是這 12 場縱橫福特萬格勒一生藝術手法演變的開端。

【註 4】見《Furtwängler conducts three times Beethoven's Fifth Symphony》一文,收錄在 Tahra(Furt 1032-1033)解說書。

【註 5】根據清水 宏編撰的《Furtwängler Complete Discography》2003 年 10 月特別版記載,1941 年有個存疑的錄音,1944 年有個廣播檔案未曾被發表。

福特萬格勒 12 個《命運》版本

1 1926-1927
Polydor Studio, Berlin（studio）
Berliner Philharmoniker

2 1937.10.8-11.3
Beethovensaal , Berlin（studio）
Berliner Philharmoniker

3 1939.9.13
Berlin
Berliner Philharmoniker

4 1943.6.27/30
Philharmonie, Berlin
Berliner Philharmoniker

5 1947.5.25
Titania Palast, Berlin
Berliner Philharmoniker

6 1947.5.27
Haus des Rundfunks, Berlin
Berliner Philharmoniker

7 1950.9.25
Stockholm
Wiener Philharmoniker

8 1950.10.1
Coppenhagen
Wiener Philharmoniker

9 1952.1.10
Italian Radio, Roma
Orchestra Sinfonica di Roma della RAI

10 1954.2.28-3.1
Musikvereinssaal, Wien（studio）
Wiener Philharmoniker

11 1954.5.4
Théâtre de l'Opéra, Paris
Berliner Philharmoniker

12 1954.5.23
Titania Palast, Berlin
Berliner Philharmoniker

>>>1926「青春與熱情」

　　被阿博拉稱為「青春與熱情」的 1926 年版，其唱片從錄製到完成，可說是波折不斷。1926 年 10 月 16 日，福特萬格勒先進行第一樂章、第二樂章及第三樂章前半部的錄音，但當錄音進行到第三樂章後半部，低音弦出現銜接終樂章的樂段時，卻因失敗而告中斷，第二樂章後來也廢棄重錄。10 月 30 日，福特萬格勒再進錄音室，先灌錄第四樂章，接著錄製第二樂章，而三、四樂章銜接部分則直到 1927 年出版前才完成。可惜，最後所發行的成品，第三樂章再現部的九小節處依然遺落。從錄音順序的描述可以發現，受限於當時技術，短短幾半個小時的錄音，竟耗費許多精力才完成，而且還略掉了第一樂章的反覆樂段，另外，有很多原本可表現得更好的地方，例如銅管聲部，都在錄音條件的侷限下被犧牲。

　　福特萬格勒的遺孀伊麗莎白在《關於福特萬格勒》（About Wilhelm

【註 6】《福特萬格勒的指揮藝術》一書發行時，1939 年 9 月 13 日的錄音尚未被發現。

【註 7】見 John Ardoin 著，申元譯，《福特萬格勒的指揮藝術》（臺北：世界文物出版社，1997）頁 142。

Furtwängler）一書提到，當時那種每 4 分鐘一次的錄音技術，會不停打斷整個演出，而且聆聽時，也是每隔 4 分鐘就要換面，錄製出來的音效極差，很難再現管弦樂團恢宏的氣勢。福特萬格勒自己在 1930 年一篇對錄音的抱怨文也提到：「越來越多音樂作品裡頭固有的活力、真切的特徵都喪失殆盡。作品的節奏、強有力的脈動被越來越機械化地肢解。從作品本身有序的結構，到最微小的音樂元素，都被剝奪了熱情、底蘊和生機。」

音質貧弱的第一份錄音

正因當時錄音技術有諸多的限制，福特萬格勒對自己首次完成的《命運》錄音相當不滿意，尤其無法一氣呵成、為了錄音而中斷的演奏方式，對重視即興性效果的福特萬格勒來說，實在難以接受。包括演奏中，詼諧曲再現部的漸慢與結尾的漸快，在 1926 年錄音版本中根本難以呈現，管樂所應彰顯的氣勢也無從表達。因此，完成這張唱片後，福特萬格勒只願同意帶領柏林愛樂錄製序曲和管弦樂短曲，並加深了他對商業錄音的疑慮。

1926 年版的音質貧瘠、毫無殘響可言，但可喜的是，我們依然聽得出福特萬格勒獨有的風格，40 歲的福特萬格勒，演奏當中充滿朝氣及雄渾之美。《命運》動機依舊刻意且誇張地拉長，但主聲部的速度非常快，帶動出精神抖擻的節奏，詼諧曲中間聲部的推進也十分出色。第二樂章中，福特萬格勒將情緒緩緩地帶入樂曲，刻畫出內在的音色及表現，這點頗令人激賞。第三樂章與終樂章的銜接部分，與之後的版本格調相近，極富個人的獨特色彩，福特萬格勒用緩慢的節奏，逐步構築張力，再以雄偉豪邁的步調邁入終曲，這樣極端的表現形式確實頗值得樂迷再三玩味。1926 年版儘管缺乏鮮明的特點，但整體而言，福特萬格勒壯年期的霸氣，加上柏林愛樂在戰前極盛期的威力，都讓這張唱片保有許多動人之處。

協會盤重現的完整面貌

1926 年的《命運》錄製完後，在隔年一月推出 SP，1970 年代才又重新發行 LP 唱片。1991 年，在知名轉錄工程師馬斯頓的復刻下，Koch 唱片公司將 1926 年的《命運》發行在「福特萬格勒的早期錄音 1926—1937」（Wilhelm Furtwängler The Early Recordings 1926—1937）的專輯中，這是該錄音早年最普及的版本。Koch 進行母帶修復工作時，已將老錄音慣有的炒豆聲降到最低，該版還加上些許混音的效果，聲音非常厚實。

如果想聽忠於原味、炒豆聲刻意保留的出版，2002 年 7 月，日本福特萬格勒協會的「福特萬格勒第一批錄音」的專輯（唱片編號：WFJ-18）是不錯的選擇，這張專輯還包含福特萬格勒 1926 年另一個初錄音：韋伯《魔彈射手》。更特別的是，這個編號 WFJ-18 的協會盤，其收錄的內容堪稱最為完整。

由於當年 SP 將第二樂章 185 小節結束處安排在第四面，而第五面的開頭又回到第 176 小節。在進行復刻時，重複的九小節勢必被捨棄，但協會盤將這兩次重覆的 9 小節全收錄進去，讓數位時代的樂迷可以聽到 SP 完整的面貌。此外，協會盤更首度推出未曾發表的 1929 年《布拉姆斯匈牙利舞曲》第三號，其真偽在當時引發福特萬格勒研究者的熱烈討論。協會盤有豐富的解說，詳載錄音的始末，在轉錄方面，它保留了炒豆聲，且未刻意修飾或加入混音，聲音很接近原味。

>>>1937 「高貴而抒情」

1926 年的《命運》打擊了福特萬格勒對錄製大型交響作品的信心，EMI 唱片公司名製作人蓋斯伯格（Fred Geisberg）在他的書中表示，他整整花了 8 年的時間，才說服福特萬格勒走進錄音室，再度挑戰貝多芬第五號交響曲，期間經歷的困難可想而知。但這是蓋斯伯格的官方說法，檯面下還出現另一個八卦傳聞，據說，唱片公司獲悉福特萬格勒有個不爭氣的弟弟，於是便主動借錢給他，讓當哥哥的福特萬格勒只能無奈接受錄音的要求。

「高貴而抒情」的第二次《命運》版本，與初錄音相隔 11 年，完成於 1937 年 10 月 8 日及 11 月 3 日。錄音技術比起 11 年前，已經有長足的精進，指揮家溫加特納（Felix Weingartner）帶領維也納愛樂錄製的一系列貝多芬交響曲就是完成於這個時期。由於技術更上層樓，提供福特萬格勒更多揮灑的空間，這個錄音開始聽得出強勁的驅動力，也能感受到巨匠展現的超常力度和速度變化。

柏林愛樂黃金時期的輝煌演出

1930 年代末期政治氛圍充滿詭譎和動盪，歐洲已逐漸嗅到戰爭的氣息，錄音完成的隔年，柏林愛樂的許多團員都被徵召參戰，或因猶太身分被迫離開德國。因此，這個 1937 年的《命運》版本，正好記錄下柏林愛樂黃金時期的編制和特色。當時很多指揮家或樂團的錄音，都面臨一樣的命運。例如，1938 年 1 月 16 日，指揮家布魯諾・華爾特（Bruno Walter）以現場錄音形式在維也納愛樂音樂協會廳留下的馬勒（Gustav Mahler）第九號交響曲，同樣是保留了維也納愛樂戰前黃金年代的最後餘韻。演出後兩個月，德奧合併，華爾特逃到法國。這些錄音不僅是歷史的經典，也在樂團史上也有著重要的意義。

1937 年的《命運》有清澈的音響和精緻的合奏，錄音中那股典雅而平衡的弦樂器韻味，讓人得以回味柏林愛樂古老而美好年代的種種。這個時

期，福特萬格勒展現出來的特色不只是賦予作品浪漫的色彩，同時，也經過一番理性的設計，營造出高度水平的管弦樂語法。這時候的福特萬格勒知性、銳利，在演奏上仍把握了適度的客觀性，而且比後來的指揮手法更加神經質，線條不若晚年那樣固若磐石，而是帶一點細弱，因此有一種造型上的不穩定感，加上戰爭的陰霾籠罩，使得福特萬格勒在細膩又優雅的戰前風格中，投下某種不安的陰影。

阿杜安認為 1937 年《命運》是「極度輝煌、明澈的演出。」[註8]而且，比其他的演出都更具古典的氣息，這也許跟福特萬格勒還保有知性和客觀的成份有關。他透過這個演出，突破 1926 年被壓抑的音響，讓人們經由唱片更了解他的指揮神髓。

無疑的，1937 年的《命運》版本堪稱福特萬格勒戰前的代表盤之一，除了另一位大師托斯卡尼尼的錄音外，在當時少有唱片可以匹敵。但這份演出在整個福特萬格勒的唱片出版史是極度被忽視的，1937 年 11 月，該錄音完成後隔月就已發行 78 轉唱片，也許是受戰爭爆發的關係，唱片的流通多少受到影響，間接降低了這個名演的知名度。大戰結束後，這個《命運》版本直到 1958 年才重新翻製為 LP 唱片。1993 年英國 Biddulph 廠牌的 CD 發行，則是這個演出最早的 CD 版本之一。

>>>1939 隱沒 60 年的名盤

1937 年錄音室版問世後，福特萬格勒在 1939 年 9 月 13 日又留下一個《命運》版本，但這個版本在一直到 1998 年之前，都還被視為是不存在的錄音，究竟什麼原因讓這個珍貴的演出被埋藏近 60 年，始終是一個未解開的謎。法國 Tahra 唱片公司是讓這個錄音得以曝光的重要推手（唱片編號：FURT 1014-1015），它在唱片解說中，則概略敘述這個錄音的緣由。

話說 1933 年，納粹取得德國政權後，開始意識到廣播這個當年新興的媒體，在文化宣傳上的重要性，納粹的宣傳部長約瑟夫戈培爾成了職掌宣傳戰的首腦人物。1939 年 9 月，戈培爾下令進行廣播音樂會作戰計劃，要求柏林愛樂演出 10 場音樂會作為廣播宣傳用。被戈培爾視為重點指揮的福特萬格勒，則被安排在 9 月 13 日和 10 月 1 日兩場演出。戈培爾還要求，往後每個演出季，上半年至少要播放 10 場音樂會，下半年的演出則錄製在醋酸盤上，作為日後廣播宣傳的檔案。

9 月 13 日的演出曲目包括韓德爾作品 6 的大協奏曲第五號，以及貝多芬第五號交響曲。10 月 1 日演出了貝多芬《艾格蒙》序曲和第三號交響

【註8】見 John Ardoin 著，申元譯，《福特萬格勒的指揮藝術》（臺北：世界文物出版社，1997）頁 143。

曲《英雄》。據說，這個計劃在 1940 年代的第三帝國廣播公司（Reichs-Rundfunk-Gesellschaft mbH，簡稱 RRG）開始使用 Magnetrfon 磁帶錄音後，就宣告中止。從那時候開始，福特萬格勒在柏林愛樂大廳的廣播音樂會都被有系統的錄製，不僅僅是作為政治宣傳、激勵戰時的民心士氣，也被當做一種文獻保存。

這些大戰期間優異的廣播錄音，都來自福特萬格勒御用的錄音師許納普。許納普在回憶中提及，1938 年，他抵達柏林擔任廣播錄音師一直待到戰爭結束前夕，「從 1939 年起，我被任命為福特萬格勒的錄音工程師，並負責所有柏林愛樂廣播音樂會的錄製任務。我在 1939 年 9 月結識福特萬格勒 …… 第一個錄音在廣播電臺的大廈裡完成，曲目有貝多芬第三號交響曲和其他的作品。在戰爭期間，我錄下了他幾乎所有的音樂會。他有時候還會要求我陪他到維也納，負責錄製當地的廣播音樂會。」1944 年在維也納金色大廳，福特萬格勒還錄製稱為「磁帶音樂會」（Magnetofon Konzert）的錄音，這種音樂會沒有觀眾在場，大約有 3 場，且幾乎場場經典，知名的 1944 年《英雄》就是其中之一。

未公開祕寶仍待發掘

這些大戰時期納粹的宣傳利器，有少部分還沒有公開發行過，1939 年的《命運》交響曲，就是 Tahra 唱片公司在德國各地搜尋錄音檔案時發現，並於 1997 年發行在名為「福特萬格勒 1939 ～ 1944 年未公開錄音」的專輯中。這個《命運》版本原錄音是 8 張 75 轉的唱片，但第 7 枚已經遺失，Tahra 唱片公司於是用 1937 年的版本進行第四樂章的 486 小節到 668 小節的修補。但銜接得很好，聽起來基本上沒有不自然的感覺。

由於這個 1939 年的演出與兩年前的錄音室版相當酷似，這樣的修補也說明那時大師的風格尚無太大的變化。只是不同於錄音室冰冷的感覺，即便不是真正的現場演出，但福特萬格勒的詮釋中，仍較兩年前所錄製的版本，增添了許多即興的味道，尤其終樂章更加生動，氣勢更加輝煌。

>>>1943 「反抗與悲劇」

被稱為「反抗與悲劇」的 1943 年的《命運》版本，錄於那一年的 6 月 27 至 30 日，它不但是福特萬格勒最偉大的錄音遺產，也是當時戰火最猛烈時期的見證。這段二戰最黑暗的歲月，也是福特萬格勒把他淒厲的戲劇性手法表現得最淋漓盡致的時期。無論是從演奏本身，或當時德國的特殊背景，抑或是首都柏林在戰爭尾聲所面臨的厄運，再也沒有比這張唱片更深

刻、更強而有力地表現「命運」這個主題意涵的演出了。這場《命運》演出後的半年，建於柏林愛樂廳附近的樓房幾乎被炸毀，剛從巡迴演奏回來的福特萬格勒，必須爬上堆積如山的瓦礫和扭曲的鋼架，才找到大廳的出入口。只是 6 周後，連這個熟悉的指揮臺，以及愛樂廳的建物也都在轟炸中消失。據說，德國宣布敗戰的訊息後，緊接著播放的貝多芬第五號交響曲，可能就是這個 1943 年錄製的版本。

日本知名樂評小石忠男在《世界名指揮家 威廉福特萬格勒》一文，曾描繪福特萬格勒這個時期的演奏「可以說是無視於造型上的美與不美，毫不顧忌地奔放他的感情，沉緬於忘我的音樂境地。」[註 9] 他認為，福特萬格勒在大戰期間的指揮手法，因戰爭的陰影而產生劇烈的變化，政治上的壓抑讓他在音樂方面尋找宣洩，因此，這段時期的個人風格是最為鮮明，也是最為極端的。

阿杜安認為，1943 年的《命運》「其氣勢可與 1944 年演出的《英雄》交響曲相比。」[註 10] 他還將這個演出視為福特萬格勒在重新刻劃這首交響曲的內在意境，當然，從成果來看，這次的重新刻劃，效果是非常顯著的，尤其聽者很容易被演奏伴隨的強烈震撼力所吸引。

福特萬格勒大戰期間的錄音幾乎都是大膽奔放，有驚異性的強奏，搭配預先設計好的戲劇性起伏。1943 年的《命運》也是如此，強而有力的和弦，以及宏大銅管聲響，讓人印象深刻。第三樂章與終樂章前的連接部比任何版本更為撼動人心，福特萬格勒在這段銜接處的處理手法是最富即興意味的，他不像其他指揮家以銅管等凸顯的音響來做為接合的橋樑，而是以張力十足的和弦營造出兩樂章的戲劇性銜接，這個突如其來注入的即興手法，讓聽者完全無法抗拒。

成功保存戰時名演的風采

1943 年的《命運》版本之所以能體現福特萬格勒大戰時期的風采，德國錄音技術的奧援功不可沒，當時，錄音師在柏林愛樂廳布置四個麥克風，再通過專用的電話線，將愛樂廳聲音訊號傳送到安置錄音設備的控制室進行錄音。透過這種克難卻又先進的方式，成功錄製了許多有聽眾的現場實況，其中也包含一些沒有聽眾的廣播音樂會，並保存在 RRG 的檔案庫裡。

1945 年蘇聯紅軍攻陷柏林後，將這些錄音的母帶及錄音機當成戰利品運至莫斯科。前蘇聯的國營唱片公司 Melodiya，於 1950 年代末開始發行福特萬格勒的戰時錄音，採用的音源就是這批 1945 年掠奪的戰利品。因 LP 唱片貼紙上有火炬及燈塔圖樣，被通稱為火炬版（青聖火盤）或燈塔版。後來英美有樂迷透過物資交換，取得這些 Melodiya 唱片，換上當地的唱片品牌，在西方世界進行複製發行，這是 1943 年《命運》在類比時期的出版

【註 9】見《世界名指揮家 威廉福特萬格勒》，小石忠男著，衛德全譯，音樂文摘，1977.12。

【註 10】見 John Ardoin 著，申元譯，《福特萬格勒的指揮藝術》（臺北：世界文物出版社，1997）頁 144。

概況。

　　1989 年，俄國表面上將這些「戰利品」歸還德國，但實際上，他們還的只是磁帶複製品。真正的母帶或許在經年累月的不當保存下已毀損。於是，在 1990 年代，樂迷一方面聽到 DG 以歸還的複製品作為音源所轉錄的 CD，也聽到 Melodiya 透過日本販售的「真品」，兩者在音質上的表現當然差距很大。後來，Tahra 等唱片公司宣稱拿到一些廣播母帶，進行修復再製，但推出的版本始終無法通過福特萬格勒研究者的嚴苛檢視。於是，2006 年，日本吹起一股以第一版唱片轉錄大戰時期錄音的風潮，其中用青聖火盤復刻 1943 年《命運》最受歡迎，唱片公司宣稱復刻的成品，音色更為柔軟、鮮明，不像一些市售版本那樣混沌，樂曲到強音的段落時，也未失真，充分展現原版唱片的優點，但這類對音質最佳版本的追逐，屬於進階收藏者的特殊領域，其實只要有一定水準的轉錄，都足以了解 1943 年《命運》的偉大。

>>>1947 「重生與希望」

　　1945 年 5 月，歐戰平息，但戰後的柏林，到處都是斷垣殘壁，有記者形容當時的慘況簡直像「人間煉獄」。當時，柏林人不只要麵包，也需要精神食糧──音樂，但柏林愛樂已經形同解散，近 30 名樂團成員死於戰火或自殺，首席指揮福特萬格勒也因被懷疑與納粹有關聯在瑞士遭審查，柏林愛樂的樂器和樂譜被民眾誤當廢材焚毀；此刻，群龍無首的柏林愛樂，很多東西都是臨時找來的，包括樂團由團員自組，臨時的愛樂大廳泰坦宮（原為電影院），也是臨時覓得。而指揮大權則由臨時挖來的波查德（Leo Borchard）執掌，5 月 26 日，波查德帶著臨時組建的柏林愛樂，舉行戰後第一場正式的柏林愛樂音樂會。只是沒料到，3 個月後，他莫名其妙被美軍哨兵槍殺，這位才 46 歲的指揮，悲劇性地結束一生，成了柏林愛樂最短命的掌舵者，他與樂團合作的音樂會才 22 場。

　　1947 年 5 月 25 日，柏林民眾終於盼來福特萬格勒回到睽違兩年的柏林愛樂指揮臺，這件事可稱得上轟動當地樂壇的盛事。而該音樂會的入場券票價據說是瑞士的市場價，在演出的幾周前就全部售完。渴望福特萬格勒復出的柏林人，拿出當時價值最高的皮靴和咖啡，換取黑市上的高票價，當福特萬格勒登上指揮臺指揮貝多芬的《命運》、《田園》以及《艾格蒙》序曲時，現場的上千聽眾欣喜若狂，全體起立歡呼鼓掌，媒體評論也都一面倒讚美這次的演出，柏林彷彿走出戰爭的傷痛，一切困境似乎都已成過

去，柏林的群眾一吐胸中鬱悶，轉換為喜悅的頌歌。隔天紐約媒體斗大的報導記載了當時的盛況「威廉福特萬格勒在美國佔領當局的最高指揮官前，以勝利者的姿態演出了他回歸柏林愛樂的首場音樂會，樂團的表現正如大師在納粹時期所打造的那樣優秀。」

　　1947 年 5 月 25 日透過福特萬格勒的復歸帶來「重生與希望」，只是戰後禁演的打擊，這場 5 月 25 日的演出，有評論者認為：「福特萬格勒身上仿佛失去許多昔日的光彩。樂曲的詮釋過於沉穩，內部呼吸明顯活力不足，實在令人詫異。」[註 11] 的確，福特萬格勒的指揮少了大戰時期的激情，也不再出現極端的表現，或許，我們可以解讀為老大師與子弟兵首度重逢的情緒波動，也可以認定為福特萬格勒在風格上劇烈轉變的開始。阿杜安的看法也相近，他認為復歸留下的兩場錄音，與戰前及大戰期間的演出相比，較少極端的表現，甚至在處理上也鮮少精采獨到之處，戰後少了激情的大師，風格逐漸趨向沉穩的境界。

「復歸音樂會」的各種發行

　　5 月 25 日當天上演的曲目僅貝多芬《命運》、《田園》留下錄音紀錄，少了《艾格蒙》序曲。1983 年，首度由義大利唱片公司 Cetra 製成黑膠唱片發行，而日本 King 則是以 Cetra 盤為原版，於 1986 年轉製 CD 發售，兩者都創下第一次出版的紀錄，但兩者的聲音品質都不理想。

　　1996 年，德國福特萬格勒協會以 Deutschlandradio（美軍佔領下成立了 RIAS 電臺，後由 Deutschlandradio 接管）的音源發行 CD，此版音質明顯超越 Cetra 體系下衍生的「複製品」，後來的 Tahra 也推出福特萬格勒夫人授權的市售盤，但 Tahra 的轉錄則不同於協會盤的鮮明特質。

　　1947 年一系列的復歸演出，共進行了 25、26、27 和 29 日四天，第三天的音樂會（27 日）也進行了實況錄音。不同的是，5 月 25 日的演出錄音，留存在美軍佔領區的 RIAS 電臺，但 5 月 27 日的則由蘇聯佔領區的廣播局收錄。兩份錄音內容也不一樣，第一天的錄音有《田園》、《命運》交響曲，但少了《艾格蒙》序曲，第三天則只有《命運》交響曲以及《艾格蒙》序曲，缺了上半場的第六號《田園》。

　　1961 年，DG 唱片公司首度推出 5 月 27 日上演的《命運》交響曲，這個傳奇錄音才正式曝光。據說 DG 當時採用的母帶來自東德廣播局，至於唱片公司為何不選第一天由西德 RIAS 錄製的版本，至今仍是個謎。而且 DG 版還在發行的唱片動了手腳，修正了當天第三樂章演出的一個小失誤，所以樂迷們長期聽到的這個 1947 年 5 月 27 日的版本，其實是「變造」過的錄音，而且前兩樂章還疑似進行了模擬立體聲的處理。

【註 11】這段評論見日本著名的福特萬格勒作品收藏家田中 昭先生提供中國廣播節目資料，對福特萬格勒 12 個《命運》進行的版本比較。

修正瑕疵後的變造品

1947 年 5 月 27 日的《命運》雖然知名，也受到大唱片公司的青睞發行官方唱片，甚至有評論就認為這個演出：「福特萬格勒發揮了貝多芬作品中強大的推進力，描寫出他真實的思想。」[註12] 但長期以來，該版本的音質一直為人詬病，就連 2001 年發行的法國協會盤，聲音也不太理想，而且第三樂章同樣有修正。所以，當你聽 5 月 27 日這場實況錄音時，應該要釐清以下幾點：首先，它不是由 DG 唱片公司錄製，DG 只是買了版權。其次，你聽到的，已經不是當年的原汁原味，有瑕疵的地方已經被修正過，還加了一些模擬立體聲的效果。第三，這個變造品的音質一向不好，如果有一天可以找到更原始的母帶，也許可還原這份演出更真實的面貌。

晚年擁有更強烈的平衡感

從戰後 1947 年 5 月 25 日的復歸音樂會，到最晚年的兩場貝多芬第五號交響曲實況錄音之間，福特萬格勒還留下指揮維也納愛樂的 3 場演出（含一場最後的錄音室錄音），以及前往義大利客席羅馬管弦樂團的實況。這些福特萬格勒晚年的演出，在造型上有更強烈的平衡感，並逐漸將他的浪漫性情感，淨化到最後的領域。

【註 12】這段評論同樣見日本著名的福特萬格勒作品收藏家田中 昭先生提供中國廣播節目資料，對福特萬格勒 12 個《命運》進行的版本比較。

7 精神意念的抗爭
12個《命運》交響曲版本(下)

　　1947 年 5 月 25 日,拖曳著納粹傷痕的福特萬格勒,終於被解除演出禁令,重返德國柏林的指揮臺,帶領他熟悉的偉大樂團,再度用他那不可思議的神秘力量,詮釋他最擅長的貝多芬《命運》交響曲,也開啟了他生命中最後 7 年的序章。

　　1947 年 5 月登場的復歸音樂會,不僅是福特萬格勒重新君臨柏林愛樂,這場音樂會的《命運》演出,也帶來了戰後的「重生與希望」。事實上,在回到柏林愛樂指揮臺之前,福特萬格勒在義大利羅馬及佛羅倫斯已經非正式地指揮了兩場貝多芬第五號交響曲,帶領著義大利最古老的樂團,為回到柏林的音樂會先行暖身,同時,老大師也開始指揮風格上的再進化。而戰後所有的《命運》錄音版本,正好記錄了這位指揮臺上的巨人從「重生與希望」到「君臨天下」^{註 1}的蛻變。

戰後與晚年的風格轉變

　　日本樂評宇野功芳認為 1947 年 5 月 27 日的貝多芬第五號交響曲,是福特萬格勒歷年錄音當中,最傑出的版本。「此版簡直就像天外之音一樣神乎其技。儘管大師棒下的柏林愛樂相當不均整,樂器的平衡顯得凌亂。但超越這些技術面的音樂,依然強烈震撼我的心靈,使我真正體驗到福特萬格勒藝術的深奧意義。」^{註 2}

　　宇野功芳研究福特萬格勒,寫了一整本關於福老全錄音的專書,但他似乎不全然力挺福特萬格勒風格,反倒比較欣賞克倫培勒那種速度更緩慢、步伐更穩重的貝多芬。他曾在《論指揮家福特萬格勒與克倫培勒的演奏》比較了福特萬格勒與克倫培勒在《命運》詮釋理念上的差異後指出,在終樂章的尾奏裡,福特萬格勒會隨著高潮的逼近,進行瘋狂般的加速,讓管弦樂產生急速的向上滑行。但克倫培勒則不認同這樣的作法,他認為到了最高潮就要加速簡直是歪理。

　　但瘋狂歸瘋狂,兼具即興與熱情的福特萬格勒,即使演出如何亢奮,都不至於迷失音樂的本色。而外冷內熱的克倫培勒,無論步伐有多緩慢,

【註 1】見《Furtwängler conducts three times Beethoven's Fifth Symphony》一文,收錄在 Tahra(Furt 1032-1033)解說書。

【註 2】《音樂文摘》第 76 頁,宇野功芳原著,衛德全翻譯,1985。

卻能穩住結構，挖掘出更多細節上的感動。兩者間儘管表面有差異，但兩位指揮家內心裡所意圖表達的，還是沒有兩樣。如果要找出一個同時擁有這兩位指揮家特質的《命運》版本，我會想到 1961 年弗列克賽（Ferenc Fricsay）在 DG 唱片公司的《命運》錄音。例如，第三樂章過渡到終樂章，力度逐漸升溫的樂段，弗列克賽營造出的戲劇張力，的確有福特萬格勒的影子。只是全曲花了 37 分 43 秒的緩慢速度設定，幾乎與克倫培勒的演奏時間相近。若是深究福特萬格勒晚年的《命運》詮釋，他與克倫培勒的差異，在生涯最後的歲月已不斷在縮減當中。

焦點名演

戰後 6 個《命運》錄音

戰後的福特萬格勒僅在指揮臺上又活躍了 7 年，在這 7 年裡，他指揮了大量的音樂會，在德國柏林，他依舊是柏林愛樂的當家；在維也納，他雖沒有官方的正式委任，但也成了維也納愛樂實質上的首席指揮。從資料來看，福特萬格勒在二次世界大戰後的活動範圍很狹隘，他經常帶領維也納愛樂出現在薩爾茲堡音樂節，也常到訪德國、英國、瑞士、法國進行短期巡演，甚至去過埃及、拉丁美洲。有時，福特萬格勒還以客席指揮的身分與義大利、德國、法國、英國、斯德哥爾摩、瑞士等國的一些交響樂團或廣播樂團合作。這些戰後的足跡，從斯德哥爾摩、哥本哈根、義大利羅馬、維也納、巴黎，再回到德國柏林，福特萬格勒陸續留下了 6 場演出《命運》交響曲的記錄。

時間回到 1947 年，經歷了令指揮家悸動的復歸音樂會，福特萬格勒帶著子弟兵以及同樣的曲目（貝多芬第六號、第五號交響曲，加上《艾格蒙》序曲），在波茨坦、慕尼黑演出。同年 11 月底，相同的戲碼搬到維也納，

復歸音樂會後的《命運》錄音		
	1 1950.9.25 Stockholm Wiener Philharmoniker	**4** 1954.2.28-3.1 Musikvereinssaal, Wien（studio） Wiener Philharmoniker
	2 1950.10.1 Coppenhagen Wiener Philharmoniker	**5** 1954.5.4 Théâtre de l'Opéra, Paris Berliner Philharmoniker
	3 1952.1.10 Italian Radio, Roma Orchestra Sinfonica di Roma della RAI	**6** 1954.5.23 Titania Palast, Berlin Berliner Philharmoniker

福特萬格勒戰後首次指揮維也納愛樂，演出這首他窮盡畢生心力孜孜探索的交響曲。巧的是，從 1950 年到 1954 年間，福特萬格勒留下的《命運》版本，有 3 場與維也納愛樂有關，其中包括一場正式的錄音室錄音。

《福特萬格勒的指揮藝術》的作者阿杜安對維也納愛樂版的《命運》錄音頗有微辭，他認為，福特萬格勒與這個奧地利名門樂團演出的貝多芬第五號，令人感到有些不足之處，原因在於維也納愛樂的氣質讓大師在演出處理「殊少渲染而比較優雅，其中佔上風的是古典主義。」[註3] 正是因為追求整體的穩健和優雅，而犧牲了力度，結構體也較為鬆散，有別於柏林愛樂不受拘束的重音，如果把柏林愛樂版當做是陽剛氣十足的《命運》版本，那維也納愛樂版則是較偏陰柔氣質的錄音。

福特萬格勒 指揮維也納愛樂 《命運》錄音一覽	時間	演出地點	四個樂章時間
	1950.9.25	斯德哥爾摩	8:59 11:12 15:40
	1950.10.1	哥本哈根	8:29 11:42 15:12
	1954.2.28-3.1	錄音室	8:32 11:18 15:44

>>>1950 維也納愛樂北歐巡演

福特萬格勒與維也納愛樂合作的版本要從 1950 年談起，那一年的 9 月中旬到 10 月間，福特萬格勒率領維也納愛樂到訪北歐的瑞典、芬蘭、丹麥。斯德哥爾摩是第一站，9 月 25、25 日兩天在當地上演了兩場音樂會，25 日那天的壓軸曲目就是貝多芬第五號交響曲。瑞典廣播（Sveriges Radio，SR）將 1950 年斯德哥爾摩第一天的音樂會整場記錄下來，連音樂會開始前，由福特萬格勒指揮演奏的瑞典、奧地利兩國國歌也收錄進去，這是相當特別且罕見的錄音。接下來的海頓第 94 號交響曲《驚愕》則是音樂會上半場的主軸，搭配西貝流士《傳說》，以及理查史特勞斯的《唐璜》，可惜這些演出都不是福特萬格勒同曲目的最佳詮釋。

下半場的貝多芬第五號交響曲是福特萬格勒的《命運》遺產中，第一個與維也納愛樂合作的版本。斯德哥爾摩版的《命運》有著高貴的音色，堅實的樂曲造型，「第一樂章呈示部後最開始出現的小提琴那柔美的音色，人們立刻會感覺出這一版與前幾版有異。通過這版錄音，我們還可以再次領略到維也納愛樂樂團獨具的柔美魅力。」[註4] 另外，也有評論認為，這個演出的最大特點在於第一樂章第一主題的弦樂部，奏出了「像羽毛般的柔

【註3】見 John Ardoin 著，申元譯，《福特萬格勒的指揮藝術》（臺北：世界文物出版社，1997）頁146。

【註4】這段評論見日本著名的福特萬格勒作品收藏家田中 昭先生提供中國廣播節目資料，對福特萬格勒 12 個《命運》進行的版本比較。

美音色，簡直是大師的新實驗」[註5]的確，也只有維也納愛樂才能散發這般獨特的魅力。

有人批評斯德哥爾摩版不夠流暢，但也有研究者指出，這場實況最精華處在第一樂章與第四樂章。「特別是第四樂章，與 1947 年的錄音不同，細節的表現極其細膩，例如由第三樂章推進到第四樂章過渡時，樂隊休止，由定音鼓用震音將兩個樂章結合得天衣無縫，呈示部結束時，向前推進的速度感，也在 1947 年版本之上。曲終的和弦則無比美妙。」[註6]

有別於過去的詮釋手法

斯德哥爾摩的《命運》錄音，和福特萬格勒過去的演出有極大的不同，其中以首尾兩個樂章最為精彩，特別是終樂章，儘管不像柏林愛樂版那樣充滿力度，但相對的，福特萬格勒將每個細節進行了相當細膩的處理，例如第三樂章推進到第四樂章的過渡樂段，福特萬格勒以定音鼓將兩個樂章結合得天衣無縫，此外，曲終的和弦也有獨到之處。

9 月 25 日的斯德哥爾摩音樂會後，接下來幾天，福特萬格勒與樂團轉往西貝流士的故鄉芬蘭赫爾辛基演出，在當地的一場音樂會與斯德哥爾摩的第一天演出曲目一模一樣，福特萬格勒把貝多芬第五號搬到西貝流士故鄉，但大家聚焦的還是他如何詮釋西貝流士的作品。福特萬格勒的夫人伊麗莎白曾向旁人說出一段軼事，她回憶說，當時作曲家也親自出席聆聽，這讓福特萬格勒感到渾身不自在，彆扭的情緒多少影響音樂會的成績，據說，那場音樂會後觀眾的掌聲似乎不及斯德哥爾摩來得熱情，更令人尷尬的是，演出的成果似乎也沒得到在場西貝流士的讚許。[註7]

芬蘭的演出沒有留下錄音紀錄，斯德哥爾摩的實況則幸好有瑞典廣播的檔案保存。據說，早在 1932 年，瑞典廣播就已擁有醋酸鹽錄音設備，這些當時擁有的這批錄音嶄新技術，讓一場場精彩的傳奇實況得以流傳後世。

訪丹麥造成的轟動

在芬蘭 3 天的音樂會結束後，福特萬格勒與維也納愛樂繼續北歐的巡迴演出，10 月 1 日、2 日兩天在丹麥首都哥本哈根登場。10 月 1 日那場公演，曲目包括凱魯比尼（Luigi Cherubini）的《阿納克里翁序曲》（Anacreon Overture）、舒伯特第八號交響曲《未完成》、理查·史特勞斯《狄爾惡作劇》及貝多芬第五號交響曲，但只有《命運》留下錄音。

演出在丹麥當地造成轟動，丹麥最大的報紙《政治報》稱讚福特萬格勒是個謙遜的名人。「昨天下午，他（福特萬格勒）坐在哥本哈根的巴黎酒店回答各界的繁瑣問題時，看上去甚為害羞，但又不失節制。」同一天另一家媒體《貝林時報》也指出：「福特萬格勒把自己的時間一分為二給

【註5】這段話出自於 Peter Pirie 在他文章中對該場演出的評論。

【註6】評論見日本著名的福特萬格勒作品收藏家田中 昭先生提供中國廣播節目資料，對福特萬格勒 12 個《命運》進行的版本比較。

【註7】見 WFHC009/10 的解說書。

了維也納愛樂與柏林愛樂。『我（福特萬格勒）和維也納愛樂與柏林愛樂之間的關係，可以想像為一個男人與兩個老婆之間的關係。連這個男人都不知道該如何取捨？⋯⋯兩個女人都非常漂亮，⋯⋯叫我怎麼對他們的藝術造詣做優劣評價呢？』」[註8]

10月1日演出後，多數媒體都對下半場的貝多芬第五號有極高的評價，《政治報》指出：「最後的貝多芬第五號是不朽的詮釋，⋯⋯美妙的行板、優雅輕柔的詼諧曲、輝煌有力又無比莊嚴的終曲，福特萬格勒與維也納愛樂登上崇高的音樂顛峰。」《貝林時報》則說：「這個夜晚，福特萬格勒把《命運》交響曲當做非凡的禮物送給我們。與之相較，其他在此演出的指揮家們的表現，只配被看成是粗暴地將岩石劈開。」[註9]

媒體的熱烈迴響，反映了當時丹麥樂壇對大師造訪的歡迎，被聚焦的演出作品—《命運》交響曲，自然也成為各界的寵兒，所以我們不難理解整場音樂會只有《命運》留下廣播錄音（有一說指出，當天的舒伯特《未完成》交響曲據說有錄音，但仍未曝光）。

儘管哥本哈根版的《命運》，有不錯的音質，但福特萬格勒與維也納愛樂的整體演奏欠佳。批評者指出，這場在丹麥詮釋的貝多芬第五號，不僅表情的處理得很不理想，連詮釋角度也欠缺新意，丹麥的實況算是大師的維也納愛樂版《命運》中，較為糟糕的演出之一。仔細深究哥本哈根版《命運》「疲乏不堪」的原因，也許與指揮及樂團長時間巡演的舟車勞頓，讓演出失去應有的水準。

北歐錄音歷來的發行

福特萬格勒到訪北歐的珍貴演出，從 1970 年開始，逐漸被挖掘出來發行唱片。1950 年的斯德哥爾摩整場實況，在 2006 年登場，由日本福特萬格勒協會發行 CD（唱片編號：WFHC009/10），這是真正收錄整個廣播錄音的珍貴唱片，包括演奏前的廣播員解說、掌聲，呈現出當時演奏現場熱烈的氣氛。過去市售的唱片，多半是演奏會的片段，例如斯德哥爾摩的《命運》版本，早在 1987 年 CD 時代初期就由 Crown Record 首度 CD 化（唱片編號：PAL 1024）。到了 1990 年和 1994 年，則分別有日本 King Record（唱片編號：KICC 2119）和 Music & Arts（唱片編號：CD 802）的發行，其中美國唱片公司 Music & Arts 用的應該是瑞典廣播的二手拷貝帶轉錄，它僅收錄海頓《驚愕》、理查·史特勞斯《唐璜》以及《命運》，而且音樂會前的掌聲全被刪除，《命運》的最後兩個樂章都被合併在 CD 的同一軌。整體而言，Music & Arts 盤的聲音不差，但雜訊多。反倒是協會盤，雜訊減少了，但聽起來質感卻不如 Music & Arts 盤。

【註8】這段丹麥當地媒體的報導文字，轉載自網路。
【註9】這段丹麥當地媒體的報導文字，轉載自網路。

除了協會盤以外，這場斯德哥爾摩音樂會的曲目，在唱片市場近期幾乎未見再版，唯一的例子是 2005 年日本廠牌 Delta 所發行的海頓專輯（DCCA 0015），它還收錄了同場演出的海頓《驚愕》交響曲。

Tahra 版保留了實況的味道

至於同年的哥本哈根巡演，僅《命運》一曲曾發行唱片，但這個版本的唱片的出版也是屈指可數，早先無論是 LP 或 CD 都由丹麥廠牌 Danacord（唱片編號：DACOCD 301）包辦，而且全都發行於 1980 年代。直到 2004 年，Tahra 才打破 Danacord 獨家的局面，該廠牌在紀念福特萬格勒逝世 50 周年的專輯裡，收錄這個哥本哈根的《命運》版本，Tahra 會選擇這個錄音讓我感到疑惑，這套專輯既然名為紀念大師之作，理當推出他的最佳錄音，但 Tahra 卻找了一個公認的失敗詮釋送給樂迷作為紀念品，令人不解。

撇開對 Tahra 這套專輯企劃的疑問，Tahra 盤倒是相當完整地保留了音樂會前的觀眾掌聲，以及廣播員的解說，但如果拿聲音來做比較，無論是音色透明度或弦樂質感，Tahra 盤都遜於 Danacord 盤。

1950 年以後，福特萬格勒未曾再造訪北歐，那年 9 月底到 10 月初在斯德哥爾摩、赫爾辛基、哥本哈根的幾場巡演，成為他在北歐土地上的最後巡禮。巧的是，9 月 25 日在斯德哥爾摩演出的曲目，除了西貝流士外，日後都進了錄音室，成為一張張福特萬格勒與維也納愛樂的名盤，這些由 EMI 推出的唱片，其成就都遠高於現場實況的版本，顛覆掉福特萬格勒實況優於錄音室的評斷模式，為唱片史留下珍貴遺產。

>>> 1952 惡評如潮的羅馬版

在談福特萬格勒晚年與維也納愛樂的錄音室錄音前，必須附帶提一個特別的版本，這場 1952 年 1 月 10 日在義大利羅馬演出的貝多芬第五號，被冠上福特萬格勒最乏味的錄音之一。受到惡評的原因當然絕大多數出於對樂團的偏見，也有從樂團與指揮家的關係去做文章，羅馬廣播交響樂團被認為不熟悉福特萬格勒的指揮手法，為了彌補默契上的不足，福特萬格勒在指揮時，動作必異常明確。據說，「第一樂章的動機部，都是每小節揮棒兩次，這樣的演奏使得樂曲的速度大大減慢。」[註 10] 日本福特萬格勒研究者兼收藏家田中昭的評論，或許比較理性客觀一點，他指出：「（羅馬實況）第二主題部的漸慢，耐人尋味，其中第 204 小節的開頭，加入了法國號，也不失為一種創新，樂團的音色時而過於明亮，顯出了與德國樂

【註 10】這樣的說法，見日本著名的福特萬格勒作品收藏家田中 昭先生提供中國廣播節目資料，對福特萬格勒 12 個《命運》進行的版本比較。

【註 11】本段文字同樣轉載自田中 昭先生提供中國廣播節目資料，對福特萬格勒 12 個《命運》進行的版本比較。

團的不同之處。 第四樂章是以普通速度推進，且明顯地控制了整體的速度變化，就連結尾都處理得十分理性化。」^{註 11}

然而，阿杜安的評論就沒這麼客氣了，他批評這場義大利的《命運》是乏味的演出，不但弦樂單薄，「處理手法毫無激動人心之處。」^{註 12} 福特萬格勒在義大利留下的廣播錄音，經常受到詬病，除了知名的兩場華格納《尼貝龍根指環》全曲錄音外，其他的演出，不是被抨擊為呆板，就是被指摘為不均衡。目前看到對演出的評論，只有田中昭是持正面的態度，他認為，羅馬版的《命運》與福特萬格勒以往的風格迥然不同，「但也稱得上是非常具有說服力的詮釋」，不過，阿杜安卻建議，這些乏味的演出，最好別唱片化。

乏味的義大利巡迴演出

雖然惡評如潮，福特萬格勒的羅馬版《命運》錄音還是在 1975 年左右發行了黑膠唱片，1994 年日本 King Record 首度將它 CD 化，但發行量不多，絕版數年後，2002 年由義大利廠牌 Urania 再版，這兩個版本的音質很相近。2006 年，德國廠牌 Andromeda 推出一套名為《The Finest 1952 Rai Recordings》的福特萬格勒專輯，收錄大師 1952 年在義大利杜林以及羅馬的音樂會實況，包括與 RAI 羅馬管弦樂團合作的貝多芬第三號《英雄》、第五號《命運》、第六號《田園》、布拉姆斯第一號交響曲等作品，也就是整套專輯把福特萬格勒被認定最乏味的義大利實況，全都收齊了。Andromeda 提供樂迷檢視福特萬格勒這些乏味演出的便捷管道，但這些唱片很難有福特萬格勒粉絲以外的市場，因為對福特萬格勒收藏者而言，再差的演出仍是有不得不收藏的宿命。

>>>1954 EMI 錄音室版

完成羅馬版《命運》演出的那一年夏天，福特萬格勒在接受肺炎治療時，因抗生素的副作用，導致聽力急遽衰退，這個聽力上的打擊，給晚年的福特萬格勒帶來了極大的痛苦，讓他對《命運》交響曲的詮釋，逐漸轉向理性化，這個晚年的蛻變在 1954 年這個錄音室版本中最為彰顯。宇野功芳也持相同的看法，他曾這樣評論 EMI 版的《命運》：「（福特萬格勒）1954 年指揮維也納愛樂為 EMI 所錄製的《命運》，就是既冷靜又客觀的演出。雖然自始自終保持緩慢速度，但卻給人充實、深刻的音樂感動。簡直很難相信該錄音的指揮者，竟是與 1947 年版（這裡指的是 1947 年 5 月 27 日的演出）同一人。」^{註 13}

【註 12】見 John Ardoin 著，申元譯，《福特萬格勒的指揮藝術》（臺北：世界文物出版社，1997）頁 146。

【註 13】見《音樂文摘》第 76 頁，宇野功芳原著，衛德全翻譯，1985。

1954 年 2 月 28 日到 3 月 1 日，在 EMI 唱片公司的主導下，福特萬格勒帶領維也納愛樂錄製了最後的貝多芬第五號錄音室版，與前一次錄音室錄製的《命運》，整整相隔了 17 年之久，同年的 11 月，福特萬格勒便離開人世。這個晚年珍貴的《命運》錄音室版發行於 1955 年，後來也成了 EMI 企劃的福特萬格勒貝多芬交響曲全集的部分。這個版本可能是福老所有貝多芬第五號當中，最普及也最為人所知的版本，從詮釋的角度來看，晚年的錄音室版比斯德哥爾摩版更沉穩、更具重量感，福特萬格勒雖然在力度的控制上，比其他維也納愛樂的錄音更為加強，但相較指揮柏林愛樂的錄音，EMI 版還是克制許多，且因速度設定較緩慢，反而營造出終樂章的莊嚴和宏偉。

演出效果媲美實況

福特萬格勒的現場實況常被認為比錄音室版更能凸顯他的個人魅力，但這個晚年貝多芬第五號的錄音室版算是例外。「……顯然速度是變慢了，但沒有做任何誇張的戲劇性處理。特別是詼諧曲中的三重奏精彩無比，即使說是空前絕後也不為過，這些均顯示出福特萬格勒已跨入自由王國中的最高境界。……」[註 14] 晚年的福特萬格勒雖然為聽力退化所苦，但他在錄音室的操控力似乎已經能達到現場演出那樣自如，這些推論也佐證了這位巨匠生涯的最後一年，除了錄製《命運》交響曲外，還願意留下在錄音室完成規模龐大的《女武神》錄音。

然而，阿杜安對 EMI 錄音室版還是有些質疑，他認為福特萬格勒收斂起外表的熱情，讓音樂更顯沉穩，但卻變得拘謹，儘管力度一以貫之，步伐卻相對沉重，甚至有些陰森。在這個版本中，大師演奏第五號交響曲的慣性和魅力，部分遭到摒除。但無論如何，從完成度來看，這張錄音室錄製的《命運》唱片，有著最佳的音響效果作為奧援，將福特萬格勒晚年的風格逐漸推向最後的顛峰。

>>>1954 最後的巴黎演出

EMI 錄音室版完成後的同年 4 月 28 日至 5 月 21 日，福特萬格勒率領柏林愛樂赴歐洲進行巡迴公演，5 月 3 日、4 日兩天造訪法國首都巴黎，在巴黎歌劇院（Théâtre de l'Opéra）舉行音樂會，據說，當時的音樂會票價頗為昂貴，最低為 300 法郎，最高票價則飆到 2500 法郎。這場大師在巴黎的最後絕響，5 月 3 日那天有廣播但並沒有錄音，4 日則留下了珍貴記錄。

從音響的觀點來看，演出的地點巴黎歌劇院是為了歌劇演出而建，而

【註 14】本段文字同樣轉載自田中昭先生提供中國廣播節目資料，對福特萬格勒 12 個《命運》進行的版本比較。

非單純的音樂會場地，因此聲音較為乾澀，也少了餘韻和殘響，但擔任錄音工程的伊凡‧德佛里（Ivan Devries）仍讓錄音成果達到不錯的技術水平。那一晚，法國廣播電臺（French Broadcasting-television，簡稱 RTF）架設了兩部錄音機，並透過廣播完整呈現整場音樂會的實況，包括現場的觀眾掌聲及廣播解說員尚‧托斯坎（Jean Toscane）的串場。

法國評論家克勞德襄福烈對音樂會有這樣的評語，他說：「如同他的著作《音樂對話錄》裡頭所下的定義一樣，福特萬格勒實現了他的藝術理想，成了現在最偉大的指揮家。」[註 15] 也有人評價說，這兩晚的演奏會所傳達的，與其說是福特萬格勒指揮柏林愛樂，倒不如說，是聽到福特萬格勒的演奏還恰當點。

晚年流露的不安氣息

1954 年 5 月 4 日這場音樂會演出曲目依次為：韋伯《尤瑞安特》（Euryanthe）序曲、布拉姆斯《海頓主題變奏》、舒伯特第八號交響曲《未完成》、貝多芬第五號交響曲。福老晚年聽力衰退衝擊，也可以在這場巴黎公演看到對演出的影響，加上長途跋涉的辛勞，都讓福特萬格勒的指揮功力打了若干折扣。

開場白的《尤瑞安特》序曲，或許因福特萬格勒與樂團還在熱身，演出散漫不穩，無論是樂曲表現出來的氣魄，接下來的布拉姆斯《海頓主題變奏》，才逐漸帶起音樂會的高潮。貝多芬第五號交響曲是當晚的最後一個演出。這場巴黎音樂會之後，福特萬格勒在 5 月 23 日又回到柏林，連著三天在定期公演中再度演出《命運》（三場音樂會的另一曲目為貝多芬的《田園》），這是他與柏林愛樂的告別之作。

1954 年的巴黎《命運》版本與 5 月 23 日最後的柏林公演，是福特萬格勒《命運》錄音的總結。這兩場相隔十多天的實況，福特萬格勒在表現風格上並無太大的差異，但細聽下張力和緊湊度卻有不同。巴黎版儘管有較為鮮明的音質，但其感人程度卻不及 23 日的柏林公演。

相較於戰前及大戰期間的演出，戰後、甚至晚年的福特萬格勒，在造型上多了更強烈的平衡感，並在作品詮釋中增加了深度和內涵的追求，每個挑動人心的戲劇張力和幅度，都經過事前精心的算計，從 1954 年的柏林告別之作就可以看出這樣的特質。但 5 月 4 日的巴黎版卻意外地略帶些許神經質，在保有福特萬格勒式的慣有「標準」下，音樂的流露出不安的氣息。

由於巴黎版介於晚年兩個造型不同的傑作（EMI 錄音室版和 1954 年柏林愛樂版）之間，它的知名度遭到夾殺，從整場音樂會聽來，《命運》雖然被安排在最後的壓軸戲碼，卻僅能說是當天晚上演出的最重要註腳。

【註 15】見《巴黎的福特萬格勒》，1971 年 12 月《音樂文摘》，頁 51。

音高不正確的協會盤

　　福特萬格勒最後的巴黎演出，在 1980 年代率先由日本 Seven seas 發行 CD，但該發行在音質模糊，不算成功的轉錄讓一度讓樂迷們對整場音樂會的印象大打折扣。巴黎版《命運》的音質就這樣遭到誤解多年，一直到1994 年才獲得平反，法國福特萬格勒協會在那年推出經官方認證的正規盤，這套名為「Concert de Paris」（唱片編號：SWF 942-3）的專輯，以兩張 CD 收錄整場音樂會的實況，包括廣播員的串場解說，以及各樂章結束後的掌聲，一刀未剪。協會盤鮮明的音質還原了當年的完整廣播內容，也洗刷了巴黎公演錄音不佳的惡名，而其典雅的封面，在福特萬格勒的錄音收藏裡，應可獲得最佳設計獎。

　　協會盤讓原音重現獲得掌聲，但音高卻不正確，有日本的福特萬格勒迷就指出，全體的音高大概高達 A = 442Hz 左右。他們還寫信詢問法國協會會長菲力普‧勒杜克（Philippe Leduc）先生，勒杜克則回函表示，當時 CD發行之際，因轉錄機器及技術的不純熟導致失誤。

　　4 年後，法國福特萬格勒協會與 Tahra 合作，在法國協會創立者之一阿博拉的監製下，同樣以兩張 CD 收錄巴黎音樂會，並修正了音高問題，不同的是，協會盤的第二張 CD 包括《未完成》和《命運》，而 Tahra 盤則將韋伯、布拉姆斯及《未完成》收錄一起，《命運》單獨一張 CD。

　　至於音質方面，Tahra 盤與協會盤一樣鮮明，但可能是母帶修復時處理的瑕疵，弦樂部門聽起來沙沙作響，久聽很容易疲累。而協會盤雖有音高問題，但相較下聽起來比較舒服，音響也多了一層厚度。此外，市面上曾亮相過的 Elaboration 版，則是協會盤的海盜盤。

>>>1954 「君臨天下」版

　　巴黎公演之後的 5 月 23 日《命運》版本，是福特萬格勒生涯留下的最後一個貝多芬第五號錄音，這場演出是柏林愛樂的定期音樂會，登場的曲目湊巧與大戰結束後的復歸音樂會完全相同，貝多芬《命運》、《田園》，加上《艾格蒙》序曲。這應該是福特萬格勒晚年最出色的一次《命運》現場錄音，也因此被阿博拉形容為「君臨天下」的最後一搏。[註16] 阿杜安也認為，這場柏林公演是具備高度內涵的演出，它讓聽者想起大戰期間另一個激情的第五號交響曲。

　　儘管當時福特萬格勒已經年老力衰，但在告別之作中，依舊充分地駕馭了貝多芬這部最撼動人心的交響曲，1954 年柏林版除了具有晚年福特萬

【註 16】見《Furtwängler conducts three times Beethoven's Fifth Symphony》一文，收錄在 Tahra（Furt 1032-1033）解說書

格勒的沉穩特質，其尺度的掌握更加平衡，演出中還有著燃燒般的狂熱氣勢與旺盛的活力。在壯闊力度與其音樂的深度雕琢映襯下，這場音樂會可稱得上是規模浩大的名演，在歷史上的評價相當高，如果拿來與 1947 年的版本相比，福特萬格勒在第一樂章的第二主題，並沒有放慢速度，第二樂章的結尾也並不再充滿幻想的色彩，傳達的是大師最晚年風格的總結。

重現母帶的真實狀況

1954 年 5 月 23 日的《命運》版本，不但詮釋方面傑出，還保有完好的母帶品質，讓它成為福特萬格勒相同曲目優秀錄音之最，無論是推進力或音色，都達到均質的水平。如果要選擇有現場實況的熱力，又有好錄音相稱的貝多芬第五號版本，這場最晚年的詮釋當之無愧。

1954 年柏林愛樂版的《命運》，早在 1970 年代就有黑膠唱片發行，但也許是流通少，引起的迴響不大。1994 年，Tahra 在福特萬格勒逝世 40 周年紀念專輯中，首度以官方授權的名號，推出 5 月 23 日的《命運》演出，造成很大的轟動。不過，Tahra 的錄音工程師們為了追求效果，加入了一些人工合成的迴音技術，是否造成聲音失真，見仁見智。

在缺乏比較的情形下，一般樂迷可能會以為 Tahra 盤已經是這場演出音質的極致，然而實際上並非如此。2009 年，德國廠牌 audite 發行的 12 碟套裝「福特萬格勒──完整 RIAS 錄音」（Edition Wilhelm Furtwängler - The complete RIAS recordings），就提供了母帶最真實狀況的答案。[註17]

在熱愛曲目上的力量

1954 年 9 月 6 日，福特萬格勒在德國以外的最後一場音樂會在法國貝桑松登場，當時他指揮法國廣播樂團（Orchestre de l'ORTF），而那天音樂會的最終曲目就是《命運》。福特萬格勒夫人在《關於福特萬格勒》一書描述了大師最晚年的種種，「在他生命中最後的兩年，我經常感覺到：他自己喜愛的音樂曲目本身，往往就是無窮的力量。」《命運》交響曲就是帶給福特萬格勒無窮力量的泉源之一，他直到生命的最後幾個月，都還在為詮釋這首偉大作品而竭盡心力。

【註 17】「RIAS」是 Rundfunk im amerikanischen Sektor 的字母縮寫，屬於第二次世界大戰後，美軍所控制的德國境內重要廣播電臺。除了當時的政治宣傳目的外，RIAS 與其他的廣播電臺一樣，舉辦定期的公開演奏會，留下錄音，供作廣播使用，因此累積了許多珍貴的演出檔案，所幸這些檔案並非廣播一次後就作廢，而是成為隨時可利用的音樂資料。

Wilhelm
Furtwängler
dirigiert

Beethoven
Symphonie Nr. 6
„Pastorale"

Brahms
Haydn-Variationen

Wiener Philharmoniker
Dezember 1943

Hommage à W. FURTWÄNGLER

BEETHOVEN
Symphonies Nr.5 et 6

Berliner Philharmoniker
Wilhelm FURTWÄNGLER

LUDWIG VAN BEETHOVEN
Symphonie n°6 «Pastorale»
Cavatine (quatuor op. 130)
Léonore III ouverture

SOCIETE

FURTWÄNGLER
VIENNA PHILHARMONIC ORCHESTRA

BEETHOVEN
SYMPHONY N° 6
"PASTORAL"

ANGEL RECORDS
LONG PLAY 33⅓ R.P.M. RECORD

8 沉重陰暗的異色《田園》
大師個性化貝多芬的代表作

> 「在《田園》的暴風雨場景裡,福特萬格勒談過有關傾洩般的磅礡大雨,閃閃發光的閃電……像這樣伴隨著描寫的語言。」——史托拉沙[註1]

　　福特萬格勒是主觀指揮家的代表人物,貝多芬交響曲是他演奏生涯的重心,他戲劇化貝多芬作品,將隱藏其中的內在情感,透過演出的儀式,傳達他個人主觀的意念,這樣的風格成了他的招牌。在樂聖的9首交響曲裡,福特萬格勒詮釋單數號作品格外突出,一部份的原因在於這些交響曲貼近其意念,單數號交響曲在福特萬格勒拿手領域的強勢,讓雙數號交響曲在大師的錄音遺產裡受到不公平的弱化。其實,福特萬格勒在雙數號交響曲,依舊營造出極強烈的個人風格,其中有部作品讓福特萬格勒對它投以陰暗、神秘的色調,用比其他指揮家更為主觀的思維構築樂曲,這個奇葩異數就是第六號交響曲《田園》。

1912 年列入演奏曲目

　　根據樂評家奧斯朋的說法,第六號交響曲是貝多芬九大中,最後排入福特萬格勒保留曲目的作品,他還表示,福特萬格勒直到39歲那年(1925年)的3月,才在萊比錫首度指揮該曲。[註2] 事實上,早在1912年的呂北克時期,年輕的福特萬格勒就已經把貝多芬第六號交響曲列入演出的節目單當中,在那年的12月7日上演,同一天登場的還有兼具浪漫與技巧的葛利格鋼琴協奏曲,及德國作曲家雷格(Max Reger)的作品《浪漫組曲》(Eine Romantische Suite)。此外,第六號交響曲應是第五順位變成福特萬格勒的音樂會曲目(順序分別是第五號、第七號、第三號、第四號),反倒是第二號交響曲最後才被演出(1925年)。1916年11月21日,福特萬格勒生涯唯一一次詮釋馬勒的《大地之歌》,《田園》被伴隨在下半場登台,兩首作品安排在同一場音樂會,饒富趣味。

　　1925年,《田園》與《命運》首次被安排在福特萬格勒帶領下的柏林愛樂音樂會曲目當中,每當這兩首交響曲同台之際,福特萬格勒總是喜歡先指揮《田園》後演出《命運》,這樣的搭配到了大戰期間更為頻繁。

【註1】《福特萬格勒在維也納愛樂時代的浪漫性演奏》,衛德全譯,1977年12月《音樂文摘》,頁54。

【註2】《Furtwängler conducts Beethoven》,EMI 7243 5 67496 2 解説書。

【註3】費茲納,德國作曲家兼指揮家,他的貝多芬交響曲錄音,Preiser、Naxos 等廠牌有完整的出版。

W. efhm FitGroning

1947 年 5 月 25 日，福特萬格勒擺脫戰犯身分，帶領他的親兵柏林愛樂，進行歷史性的復歸演奏會，用的就是這套組合。晚年的演出歲月裡，《田園》與《命運》同台的機會更多了，甚至成了福特萬格勒指揮生涯中的「天鵝之歌」，在他最後一場音樂會上演。

錄音技術萌芽後，貝多芬的交響曲開始不斷被嘗試灌錄成唱片，1920 年代這段時期，費茲納（Hans Pfitzner）[註3] 這個名字不應被遺忘，他是第一個灌錄《田園》的先驅者，1923 年他與柏林愛樂錄下第六號交響曲的第二樂章、第一樂章、第三樂章。1928 年指揮家夏爾克（Franz Schalk）[註4] 的錄音，則是電氣錄音時期的重要版本之一。

《田園》錄音的第一個高峰

1936 年 12 月 5 日由華爾特與維也納愛樂錄製的《田園》，是這首交響曲在錄音史上的第一個高峰，華爾特詮釋出一個充滿自然風、流暢感與歌唱性的版本，它比戰後的 1958 年版多了對古老維也納風格的懷想。而福特萬格勒與眾不同的《田園》也在稍後登場，從大戰期間的第一份記錄開始，直到 1954 年逝世為止，大師共留下 7 種不同的錄音，包括兩次錄音室錄音，以及 5 次實況演出。[註5]

福特萬格勒的《田園》版本

1 22,23rd Dec. 1943
Musikvereinssaal, Wien (studio)
with Wiener Philharmoniker

2 20-22nd March. 1944
Staatsoper, Berlin
with Berliner Philharmoniker

3 25th May 1947
Titania Palast, Berlin
with Berliner Philharmoniker

4 10th Jan. 1952
Italian Radio, Roma

della RAI Orchestra Sinfonia di Roma

5 24,25th Nov. & 1st Dec. 1952
Musikvereinssaal, Wien (studio)
with Wiener Philharmoniker
Producer / Engineer：Lawrance Collingwood / Robert Beckett

6 15th May 1954
Lugano with Berliner Philharmoniker

7 23rd May 1954
Titania Palast, Berlin (archive RIAS-Berlin) with Berliner Philharmoniker

1943 年 12 月 22 ～ 23 日間，福特萬格勒與維也納愛樂灌錄了生平第一張《田園》唱片，這是他在戰時錄製的少數唱片之一，而且這張唱片直到 1971 年 2 月，才由美國廠牌 Turnabout 首度發行 LP（TV-4408），不過，當時 Turnabout 將錄音時間誤記為 1944 年，同年 7 月，Nippon Columbia 推出的 LP（DXM-131-V）也犯了同樣的錯誤，德國 EMI 副廠 Electrola 則一直到 1986 年才發行 LP（027 29 0666 1），英國、日本 EMI 隨後跟進，而這個 SP 錄音就這樣被隱藏了將近半個世紀後，才以 LP 形式重見天日。[註6]

【註4】夏爾克生於維也納，他是布魯克納的學生，修訂過布氏的交響曲作品，並且是布魯克納第五號交響曲的首演者，他的《田園》EMI 國際版曾發行過 CD。

【註5】1940 年 11 月有一份存疑的錄音，未曾發表過，見清水 宏編撰的《Furtwängler Complete Discography》2006 年記載。

放慢速度的第一樂章

1944 年 3 月，福特萬格勒另有著名的大戰時期錄音，到了戰後，緊接著有 1947 年 5 月 25 日的柏林復歸演出、1952 年的羅馬現場實況，同年福特萬格勒與維也納愛樂為 EMI 灌錄了第二張錄音室《田園》唱片，最後的兩個演出紀錄則是 1954 年與柏林愛樂在盧加諾及柏林的兩次廣播錄音。

貝多芬的《田園》不同於一般的奏鳴曲形式，它的第二主題並不顯眼，音樂在平靜中流動，這樣的設計，如果詮釋得過於中規中矩，會讓整首曲子顯得過為平淡無趣。福特萬格勒在這 7 個留存的版本中，其異於其他指揮的特別之處，在第一樂章就展露無遺。

福特萬格勒在《田園》的第一樂章，調整了開頭和結尾的速度，他深思熟慮的緩慢步伐，讓不少其他的指揮在處理上，變得匆忙且草率，也因而招來批評者抨擊，持反對意見的人認為福特萬格勒有故意放慢速度之嫌，他們並指出，貝多芬的確在樂譜上指示為：「從容的快板」（Allegro ma non troppo），且標題還是「抵達鄉間的愉快氣氛」，「當路人走在鄉間小路上，也必定是依據步伐的律動。」速度變慢醞釀一股沉重的氛圍，顯然不符貝多芬的原始構想。

但有研究者卻替福特萬格勒抱屈，他們認為，貝多芬應該是懷著度假的心情抵達鄉間，抵達時「原則上應試圖模擬漫步者的節奏。」[註7] 沒有人規定貝多芬不能閒逛？或走一走突然神遊起來？更何況他處於度假狀態。

力挺福特萬格勒手法的一方認為，福特萬格勒所理解的樂章的開頭，是一種以探索的感覺，去訪查在貝多芬眼前的鄉間視野，這就是福特萬格勒想要進入的《田園》景象，在他的想法裡，踏入鄉間之際，貝多芬不免駐足讚歎一下四周的風景。因此專注聆聽福特萬格勒詮釋的第一樂章，也只有開頭跟結尾是緩慢的，其他樂段的流動，就是隨興地漫步。

「有種深刻的宗教性質」

阿杜安曾提出一種觀點：福特萬格勒將《田園》視為一件由兩部分構成的作品，頭兩樂章連結，後三樂章連成一氣，「他（福特萬格勒）用減慢第一樂章的手法加強作品有兩部分的感覺，其步調與第二樂章的 Andante molto mosso 混同。」[註8] 阿杜安這樣的看法，的確是一針見血。

福特萬格勒自己則將《田園》更深層地解釋為：「對自然的虔誠和敬畏，是種相近於宗教範疇的熱衷特性。」他覺察到這部交響曲中「有一種深刻的宗教性質。」[註9] 無論是宗教的慰藉，或鄉間漫步者的神遊，福特萬格勒在短短幾個樂句中，進行了極大的情緒轉折。

【註6】參考《フルトヴェングラー劇場》網站。
【註7】見《Furtwängler Conducts Beethoven's Sixth》，Harry Halbreich. Tr:R.Smithson。

接下來，音樂變得生氣蓬勃，適度抒解靜態凝滯的氣息，福特萬格勒甚至讓樂曲營造出略帶悠揚而綿長的布魯克納式風格，為醞釀下面幾小節的聲音漸強，而調整出適當的幅度空間。仔細聆聽會發現，福特萬格勒在這個樂章中，喜歡用一些微幅變緩的速度，巧妙地預告著下個情緒的轉折。他以特有的速度處理，讓製造出來的音響更能彰顯音符的細節，也確保了作品的連慣性，這個樂章終了前的漸緩，最能傳達福特萬格勒與眾不同之處，第 149 小節突如其來的躊躇，在速度和強度徐徐遞減中，略帶沉思地劃下這個樂章的句點，短短幾個小節的轉折，只能用絕妙來形容。

進入描繪《小河邊風景》的第二樂章，福特萬格勒在暗示流水的弦樂部，以較慢的速度，顯露出豐富的表情和情緒，相較於老克萊巴（Erich Kleiber）或貝姆（Karl Böhm）的版本，他的速度設定已經算快的了，比福特萬格勒速度更快的大有人在，卡拉揚（Herbert von Karajan）1982 年的版本就是一例。到了這個樂章結束前管樂吹出的鳥鳴聲後，福特萬格勒卻又特別放緩速度，以此拉出張力，在帶著安詳和沈靜的氛圍下結束。

未刻意營造的暴風雨

接下來相當於詼諧曲的《農民愉悅聚會》，福特萬格勒完全無視標題的指示，他棒下的音樂，並未透露出愉悅的情緒，例如雙簧管奏出的第二主題，沒有一絲的躍動感，甚至樂曲到了後半段，音樂越發沉重且不安，我們也許可以解釋為，跳著舞的農民，預見接下來將烏雲密佈，有一種等待暴風雨來臨的忐忑心情。而福特萬格勒正是用這樣的手法，為第四樂章《暴風雨》的到來預先鋪路。

許多人或許會期待暴風雨樂章會撲天蓋地而來，但福特萬格勒並沒有特別突顯這個樂章排山倒海般的戲劇性，無論是管弦樂猛烈爆發的第 36、38 及 40 小節，第 49 到 51 小節驚天駭地的漸強定音鼓，甚至刺耳的短笛，福特萬格勒都未刻意營造效果，他小心**翼翼**地控制力度，但卻又特別加強部分重音，在暴風雨的最高潮後，以幅度極大的漸慢，徐緩地減低音樂的強度，循序漸進地引導音符邁向終樂章。

可喜的是，福特萬格勒在終樂章又恢復他一貫的即興手法，速度的變化極為顯著，到了第二主題，還猛然加速，如果拿它來呼應第二樂章緩慢優美的水流，這個樂章在經歷暴風雨的洗禮後，水流在寬廣的河裡，變得更為輕快，這樣微妙的對照，更突顯福特萬格勒的《田園》不同於其他指揮的特殊處理。到了樂曲中段又突然減速，接著再投以熱情的漸快，從這些速度的自由轉換中顯示，福特萬格勒並未將這個樂章視為牧歌去處理，尾奏又回到放慢的速度，猶如黃昏的禱告般，在經歷第 254 小節雄渾低音

【註 8】見《福特萬格勒的指揮藝術》（The Furtwängler Record），John Ardoin 著，申元譯，1997 年世界文物出版社出版。

【註 9】《Furtwängler conducts Beethoven》，EMI 7243 5 67496 2 解説書。

弦的巨大呼吸後，如同前兩個樂章那般，在帶著夢幻的沉思中，結束這首交響曲。

焦點
名演

談完了福特萬格勒詮釋《田園》的整體輪廓後，本文回到細部比較，並搭起版本的擂臺賽，在此，我們將福特萬格勒 7 個《田園》錄音區分為三個範疇，首先，是維也納愛樂在錄音室的錄音：有兩個版本，第二是柏林愛樂在柏林的錄音：有三個版本，最後是風格特異的兩個慢速度版本。
註 10

>>>1943 維也納愛樂

最冷靜客觀的演出

兩個錄音室版，橫跨二次世界大戰期間和戰後的歲月，分別錄於 1943 年和 1952 年，它們有著共同點，包括樂團同樣是維也納愛樂，同樣不像實況演出那樣具備冒險特質。1943 年的版本原本是為了製作 SP 唱片而進行的錄音，但它在 SP 時代因戰爭的關係，發行量極少。

這兩個錄音室版，節奏的掌握與其他版本，並無太大差異。1943 年版是七個錄音中，最客觀、冷靜的演出，但也因此被批評為過於平淡。舉例來說，在暴風雨的樂章中，並沒有讓人感受到強烈的對比，第五樂章的尾聲也顯得平淡無奇。這樣的詮釋見解，對那個處在充滿不安年代、戰爭陰影的福特萬格勒而言，是非常罕見的事，在這個錄音裡，福特萬格勒以相對平靜的情緒來呈現《田園》之美。他製造了相當多的弱音效果，讓人感受充滿纖細情感的曲風，但卻也顛覆了大戰期間濃烈戲劇表現力的風格。

兩個錄音室版中，維也納愛樂的表現令人回味再三，其差異在於第一小提琴，1943 年版雖有著較為流暢的琴音，但整體的感覺卻仍不及 1952 年版，終樂章進行到第二主題漸快之際，1943 年版讓人感覺有些慌了手腳，這和晚年錄音室版風格有非常大的不同。

此外，1943 年版是福特萬格勒所有的《田園》錄音中，唯一在第一樂章的提示部有反覆的版本，何以福特萬格勒只想在這個版本中進行反覆？我也很想知道其中的原因。

【註 10】參考德國福特萬格勒協會解說書中，Benoit Lejay 的分類。

1943 年版《田園》發行 CD 一覽	▶ Dante LYS-074	▶ Music & Arts CD-954（4CD）
	▶ Toshiba EMI TOCE6056	▶ Preiser 90199
	▶ Toshiba EMI TOCE3728	

Preiser 盤音色溫暖（1943）

1943 年的《田園》最早由日本 Toshiba EMI 發行 CD（TOCE6056），1994 年的 Preiser 版則是另一個相當重要的出版，外界對 Preiser 版頗有好評，然而有人卻認為 Toshiba EMI 版更加鮮活有力，我個人則偏好 Preiser 版的溫暖感覺。兩者的聲音不同，不盡然全是轉錄型式的差異，其實，根據研究，兩盤的母帶並不相同，前者在第一、二、五樂章以其他的版本混雜修改。而 Preiser 版則可能採用其他的音源，1996 年，法國唱片公司 Dante 與 Music & Arts 也相繼推出此版的 CD，但兩者的音源也同樣無從查證。

2000 年，Toshiba EMI 在「永遠的福特萬格勒大全集」裡再度發行 1943 年版（TOCE-3728），其轉錄的音源與 TOCE6056 相同，轉錄方面，採用了當時新的 HS-2088 技術，這個褒貶不一的新技術讓 Toshiba EMI 新版在聲音色調上確實更為清晰，不過，刺耳、略為失真的強音，卻使整體的轉錄成果沒有 Preiser 版來得耐聽。

>>>1952 維也納愛樂

能見度最高的版本

1952 年 EMI 錄音室版則被讚許為 7 個版本中最具古典造型美的優異錄音，這個演出的 5 個樂章都很平衡，讓人留下深刻的統一感，也最能彰顯天才指揮家描繪田園景致的所營造的感動和共鳴。

1952 年 EMI 錄音室版是福特萬格勒的 7 個《田園》錄音中，最普及的版本，LP 時代和錄音帶普及的年代，台灣都分別推出過松竹唱片（SAL-1208）和福特萬格勒逝世 30 周年紀念錄音帶輯（EMI 005）。[註11]

日文福特萬格勒協會 2005 年的一項報告指出，以幾個 LP 初版進行比較，其中德國初版盤（WALP1041）的效果最佳。在 CD 萌芽之初的首度發行後，這個 EMI 錄音室版就被不斷再製，其中光是 EMI 日本東芝分公司截至 2006 年為止，就再版超過 14 次以上。[註12]

【註11】參考自見清水 宏編撰的《Furtwängler Complete Discography》2006 年。
【註12】參考自見清水 宏編撰的《Furtwängler Complete Discography》2006 年。

EMI 國際版屢戰屢敗

　　EMI 國際版最初則發行在 Reference 系列，並於 2000 年以當時新的 ART（Abbey Road Technology）技術重新數位再製。早年的 Reference 版有著純正的單聲道音質，雜訊減到最低，但厚度不足，新版的音像厚度雖然增加了，但是樂器的分離、音色都因此衰退，削弱雜音的結果，犧牲了很多中高音，相當可惜。

　　日本方面在 2088 系列接近尾聲之際，推出的「永遠的福特萬格勒」系列頗值得一提，該系列以單聲道母盤製作，並採用當年日本 LP 初出的封面，比起之前同樣技術玩殘的虛擬立體聲版，「永遠的福特萬格勒」系列在音色上自然許多。如果你不滿意國際版受過度雜訊抑制影響的沉悶聲音；這款日本版的《田園》（TOCE 11005）提供了更清晰的音響，雜訊適度被保留的情況下，也完整地再現了當年的錄音成果。

　　2000 年，義大利 EMI 以分公司名義，推出福特萬格勒貝多芬交響曲全集，與 EMI 國際版的 ART 系列較勁，日本福特萬格勒研究者曾盛讚這套義大利版是最接近 LP 原味的轉錄，以《田園》為例，此版的確兼具厚度和音色，相較之下，EMI 總公司的 ART 版依舊敗下陣來。

　　近年來，福特萬格勒粉絲對 EMI 錄音室版的要求更嚴苛了，日本 CD-R 市場紛紛推出標榜 LP 原汁原味的轉錄。2005 年，版權魔咒消失後，Andromeda 以「The Unforgettable Columbia Records」專輯（ANDRCD-5034），試圖挑戰官方版，其中也收錄《田園》錄音室版，2007 年 6 月，日本東芝 EMI 還再版福特萬格勒的貝多芬全集，來紀念貝多芬逝世 180 周年，但聲音未有更驚艷的改變。

1952 年 EMI 版 重要發行 CD 一覽	► EMI CDC 7 47121 2 / CDH 7 63034 2 / CHS 7 63606 2（5CD）/ CDH 5 67493 2 / CHS 5 67496 2（5CD） ► EMI Italian 5 74173 2	► Toshiba EMI TOCE 11005 / TOCE-55704 ► Andromeda ANDRCD-5034

>>>1944 柏林愛樂

主觀意識鮮明

　　3 個指揮柏林愛樂的錄音，包括 1944 年大戰期間的實況剪輯、1947 年戰後復歸的傳奇演出，以及 1954 年大師最晚年的樣式。這 3 個錄音比起前

面的維也納版，更加鮮活，管樂更加粗獷，暴風雨樂章更加激越。1944 年的版本是在柏林國立歌劇院（Staatsoper Unter den Linden）上演，當時舊的柏林愛樂團址已經毀於戰火，在 7 版《田園》中，這個戰時柏林盤的主觀意識最為強烈，也最具福特萬格勒特色的演出。福特萬格勒在第一樂章的處理手法與 1952 年的維也納盤相近，但也許是受大戰的影響，感覺更為陰鬱，在終尾漸慢處的速度升降，也比其他版本明顯。第二樂章在節奏變化的運用相當多，第二主題的那種速度感，在別的版本中是聽不到的。而前兩個樂章的單簧管獨奏也令人印象深刻。

第三樂章以降，現場演奏的色彩更加濃厚，節奏的變化也更為豐富，但合奏部分卻出現若干雜音，破壞了整體的格調。舉例來說，在詼諧曲最後面快板的部分，以及終曲的第二主題漸快處，總覺得有些過頭。此外，暴風雨樂章的連續定音鼓比其他 6 個版本更為凸顯，但同樂章一些出現定音鼓的段落，節奏近乎死寂，甚或顯得恐怖駭人，中途還會驟緩，有點匪夷所思。我們可以說，1944 年版雖然充滿福特萬格勒式風格，但相較於大師在戰時詮釋的其他貝多芬交響曲，這個《田園》版本並不那麼具強烈的戲劇性。

Melodiya 盤曾名噪一時

1944 年在柏林國立歌劇院登場的《田園》，音源由第三帝國廣播公司（簡稱 RRG）收藏，但其錄音品質遠遜於大戰期間其他在柏林愛樂舊址的錄音，並且有回響過大的缺憾（在第四樂章開頭最為明顯）。1945 年納粹德國崩解，這個母帶隨著 RRG 的一些文化資源，被前蘇聯紅軍當戰利品掠奪，據說 1970 年首度被前蘇聯國營的 Melodiya 公司發行時，唱片封面的指揮和樂團竟是穆拉汶斯基（Evgeny Mravinsky）與列寧格勒愛樂（Leningrad Philharmonic Orchestra）。

各大小廠牌針對此版《田園》，推出的 CD 數量相當驚人，日本 Palette 應該是第一個進行 CD 化的廠牌（CD 編號：PAL 1026），1990 年代由日本新世界株式會社發行、曾名噪一時的 Melodiya 版 CD，就包括這個 1944 年的《田園》，但 1989 年德國 DG 唱片公司出版的「福特萬格勒戰時錄音 1942—1944」（WILHELM FURTWÄNGLER Wartime Recordings，10CD 套裝，編號 427773-2），卻少了這個 1944 年版《田園》，據了解，原因在於這個錄音被歸還的母帶毀損嚴重，讓 DG 方面做出放棄出版的決定。

在龐大的再版中，只有 Melodiya 版是記錄當時整場音樂會的實況，唱片中除了《田園》，還收錄韋伯《魔彈射手》序曲，以及拉威爾的《達芙妮與克羅伊》（Daphnis et Chloe）第二組曲（第一組曲片段有錄音，但未曾被發行）[註 13]。1990 年代，當時市面上所有的 1944 年《田園》CD 版本，

【註 13】參考自見清水 宏編撰的《Furtwängler Complete Discography》2006 年。

幾乎敗在 Melodiya 版的手裡，直到法國協會盤及 Tahra 版的現身，Melodiya 獨大的局面才有了改變。

法國兩版豐富選擇

法國協會盤發行於 1990 年，它的唱片封面是福特萬格勒在小溪旁的珍貴留影，這樣的封面設計最貼近「田園」的標題，從這點也可以看出法國協會盤的用心，至於其轉錄方面的成果，與 Melodiya 版不相上下，暴風雨樂章連擊的定音鼓，聽起來都一樣驚心動魄。

1994 年，法國廠牌 Tahra 誕生後，該公司以紀念福特萬格勒逝世四十週年為名，推出一套名為「Furtwängler Archive：1942—1945」的大戰時期錄音集（FURT1004-1007），該專輯就收錄 1944 年這場《田園》演出。Tahra 盤的轉錄來源應該是 RRG 的檔案，當時該公司將母帶修復工作交給 Prof. W. Unger 進行，再由轉錄工程師 Jean-Pierre Bouquet 負責數位再製。可能是使用過多的雜訊抑制（noise reduction），Tahra 版的聲音較法國協會盤或 Melodiya 版模糊，樂器的質感偏薄，定音鼓樂段也不像前兩者那般震懾人心，而聲音勻稱則是該版的唯一優點。

日本 Delta 盤的優異音質

大戰時期錄音集絕版後，1998 年 Tahra 又再版過一次 1944 年《田園》，將它重新包裝在「W. Furtwängler & Berlin Philharmonic Wartime Archive of The RRG 1942—1944」（FURT1034-1039）這套專輯當中，但聲音沒改善，反而比前一版更糟。同時期還有法國 Dante 及 Music & Arts 的出版，前者雖然聲音厚實，但一番「濃妝豔抹」後，清晰度不佳；後者同樣是屬於三流的轉錄，不俱收藏價值。

進入 21 世紀後，幾個重要的再版陸續推出，包括 2003 年著名的復刻小廠 Opus 藏 的發行（OPK7001），Opus 藏 將大戰期間的《命運》（1943年）與《田園》搭配一起，極具吸引力，並以 Melodiya 最初 LP 盤（33D 027777-8）做為音源進行轉錄，這個版本的音像很大、聲音清晰銳利，整體的效果不錯，唯一的缺點在於強音時失真較為嚴重。

近來最新、最令人欣喜的出版，要算是日本復刻小廠 Delta 在 2005 年推出的版本，此版轉錄後的噪音不少，但音質相當好，足以媲美 Melodiya 等名盤的成就。

| 1944 年版《田園》發行 CD 一覽 | ▶ Palette PAL 1026
▶ French Furtwängler Society SWF 901
▶ American Furtwängler Society WFSA 2001
▶ Melodiya MEL 10 00712 | ▶ Tahra FURT 1004-7（4CD）/ FURT 1034-9（6CD）
▶ Music and Arts CD 824 / CD 2001 / CD 942（5CD）
▶ Delta DCCA 0007
▶ Opus 藏 OPK 7001 |

>>>1947 柏林愛樂

高水準的瑕疵品

1947 年 5 月 25 日的演奏會上，演出曲目依序為《艾格蒙》序曲、《田園》、《命運》。戰後的福特萬格勒以這首《田園》，重新踏上柏林愛樂的指揮台。正因如此，宇野功芳認為，大師在第一樂章的表現上，有一種對過往的回顧與懷念。第二樂章則演奏得深刻、懇切，「偶爾還夾雜著寂寥的情緒」[註14]。最終漸慢沒有 1944 年版那種落差，結尾的合音顯得十分誇大。第二樂章的第二主題的漸快感，比 1944 年版來得突兀。管樂吹出的鳥鳴聲紛亂不定，無法跟上指揮平穩流暢的節奏。詼諧曲的雙簧管主題及最終章第二主題緩急部，有秀過頭之嫌，好壞見仁見智。整個 1947 年的演出，有人認為是 7 個版本裡的最佳詮釋，我則認為它是高水準的瑕疵品。

德國協會盤音質勝出

1947 年 5 月 25 日傳奇的復歸演奏會錄音，直到 36 年後的 1983 年，才首度由義大利 Cetra 製作成唱片發行，而日本 King 則是以 Cetra 盤為音源，於 1986 年轉製 CD 發售，兩者都是這個版本的出版先驅，但聲音品質卻是出了名的惡劣。

我第一次接觸 1947 年《田園》是透過 1993 年 Music and Arts 的出版（CD-789），在那個收藏渠道不多的年代，Music and Arts 盤的出現，已經很令人振奮了，但 Music and Arts 盤早年的轉錄，音色貧弱加上單薄的低頻，令人不敢恭維。三年後，同一廠牌再由轉錄師 Maggi Payne 復刻再版，並由原先的 AAD，改為 ADD，再製後聲音較先前的版本清晰，但差異不大。

1996 年，德國福特萬格勒協會以 DeutschlandRadio（RIAS 是美軍佔領下成立的電台，後由 DeutschlandRadio 接管）的音源，首次推出官方版 CD（TMK008080），德國協會盤的音質明顯超越 Cetra 體系下衍生的各式各樣「複製品」，甚至不輸給 DG 發行的 5 月 27 日版（只有《命運》和《艾格

【註14】見《フルトヴェングラーの全名演名盤》，宇野功芳著，1998。

蒙》序曲）。在協會盤發行後的隔年，Tahra 同樣推出官方核准的市售版，當時共有兩個版本問世，單行版標號為 FURT1016（標示 AAD），另有一個版本收錄在實況錄音的合輯（FURT1063-1066）當中。原本眾樂迷期待的正規盤，卻因 Tahra 啟動過多的雜音抑制，反引起兩極評價，有樂迷就指出，Tahra 採用 96kHz / 24bit 混音方式的同時，仍使用 AAD 的模式製版，導致聲音褒貶不一。

2006 年，日本 Delta 也發行了這個傳奇錄音，據說是由日本資深的福特萬格勒專家田中昭先生提供音源，Delta 版仍維持它一貫的水平，音色明亮，無論是弦樂的厚度，或動態的對比，都令收藏者感到值回票價。

1947 年版《田園》發行 CD 一覽	
► Fonit Cetra CDE 1014	► Music and Arts CD 789
► Seven Seas KICC 2293	► Archipel ARPCD-0105
► German Furtwängler Society TMK 008080	► Andromeda ANDRCD5047
► Tahra FURT 1016 / FURT 1063-66（4CD）	► Delta DCCA0022

>>>1954 柏林版

演出閃失頻頻

1954 年的柏林版本是福特萬格勒在漫長的巡迴公演後，回到柏林主戰場的定期演出，相較於同一場音樂會上演的《命運》，這個《田園》演出感覺上比前者粗糙、走調。第一樂章起頭的第一拍，早期 LP 版本都沒收錄，這個樂章的演出像在回憶過往，音樂如同靜靜地傾訴著詮釋者的內心。

此外，詼諧曲中的法國號、暴風雨樂章如狂瀾般的定音鼓，都令人印象深刻。可惜終樂章的第二主題處理上略嫌草率，尾聲的合音極為簡短，這樣的「閃失」，在福特萬格勒所詮釋的《田園》來說，還是首次發生。

被「漂白」過的 Tahra 再版

1954 年在柏林演出的《田園》，最早由日本福特萬格勒協會在 1971 年推出 LP（TPR 1159），德國協會則於 1986 年發行唱片（F 669.310/11M），兩者在第三樂章開頭都出現遺漏。但後來市售的 CD，則沒有發現遺漏音符的現象。

這個福特萬格勒晚年的《田園》，1986 年，由義大利廠牌 Hunt 首度推出 CD 版本（CD-504），Nuova Era（013.6303）、Virtuoso（2697 162）緊

接著登場，Nuova Era 還將時間誤植為 5 月 27 日。1994 年，Tahra 創社後也推出這個演出的正規盤（FURT1008-1011），但因當時製作時加入了人工迴響，後來又以 96kHz / 24bit 的混音方式重發新版（FURT1067-1070），聲稱去掉了人工化的部分，沒想到新版的聲音變得更糟，有人甚至揶揄新版的聲音像被「漂白」過。

但無論如何，Tahra 版還是將福特萬格勒這個最晚年的《田園》引薦給更多的樂迷們，它的發行讓這個錄音終於被普及。

1954 年柏林版 CD 發行一覽	▶ Hunt CD-504	▶ Music and Arts CD 869（2CD）
	▶ Tahra FURT 1008-11（4CD）/ FURT 1008~9（2CD）/ FURT 1054-57（4CD）/ FURT 1067~70（4CD）	▶ Nuova Era 0136303 / 0136300
		▶ Virtuoso 269.7162
		▶ Emblem EF 4004

>>>1952 義大利版

失水準的演出

最後是兩個速度緩慢的版本，包括 1952 年的羅馬演出，及最晚年的盧加諾實況。這兩版本的爭議性頗大。1952 年的羅馬版常被認為是大師最糟糕的演出，阿杜安在他的《福特萬格勒的指揮藝術》中就批評羅馬的演出：「呆板缺少動力。」[註 15] 他認為羅馬版音樂的修飾過於牽強，讓小溪的流動像被堵塞般，寸步難行。在這個版本裡，暴風雨樂章的定音鼓幾乎消失在弦樂聲當中，許多期待中的表現，在聆聽時一一落空。這個《田園》，已經算是大師在羅馬公演留下的貝多芬錄音中，表現最好的演出之一了。

日本著名樂評宇野功芳雖然也指責此版完全沒有樂團該有的熟練與成熟，雙簧管也不甚專業，原本應無比壯闊的暴風雨樂段，在最後高潮部分，令人有一種「老態龍鍾」的感覺（112 小節之後）。不過，他幫這個版本挑出值得一聽的段落，譬如說，第一樂章的第一主題，「不管是音色或是福特萬格勒的詮釋，都深深地打動聽眾的內心深處。」此外「終樂章從發展部開始到再現部的開頭，第一小提琴的音色有讓人泫然欲泣的感覺。」宇野功芳認為，這個版本終曲的表現手法凌駕 EMI 錄音室盤之上。他認為這些優點，會讓樂迷忘記樂團的差勁表現[註 16]。

【註 15】見《福特萬格勒的指揮藝術》（The Furtwängler Record），John Ardoin 著，申元譯，1997 年世界文物出版社出版。

【註 16】見《フルトヴェングラーの全名演名盤》，宇野功芳著，1998。

經濟實惠的 Andromeda 盤

1952 年羅馬公演版的 CD 發行量甚少，1994 年，日本 King Record 首度 CD 化後，經多年絕版，才在 2002 年由 Urania 再版，這兩個版本的音質相近，2005 年，Andromeda 推出《The Finest 1952 RAI Recordings》專輯，收錄大師 1952 年在義大利的音樂會實況，Andromeda 版將福特萬格勒 1952 年的乏味演出一網打盡，是最經濟實惠的出版，聲音解析比 Urania 好，兩者在第一樂章同樣有一段忽大忽小的音量驟變。

RAI 版《田園》發行 CD 一覽		
► Seven Seas KICC 2347		► Andromeda ANDRCD 5010
► Urania URN 22.227		► M&B MB-4406（CD-R）

>>>1954 盧加諾版

深刻孤寂見仁見智

1954 年盧加諾版評價就更兩極了，這是福特萬格勒當年巡迴法國、義大利、瑞士演奏旅行的最終站，演出地點在瑞士與義大利邊界盧加諾（Lugano）的阿波羅劇場（Teatro Kursaal），整場音樂會收錄在廣播母帶中，當天還上演莫札特第二十號鋼琴協奏曲，獨奏者為法國女鋼琴家、柯爾托（Alfred Cortot）的學生蕾菲布（Yvonne Lefébure），後者由 EMI 發行唱片，但為何這個《田園》被摒除在出版之列？原因可能有幾種，其一是 EMI 已經有 1952 年的錄音室版，加上樂團為柏林愛樂，涉及簽約上的問題，其二可能因《田園》的母帶損毀而放棄發行計劃。

這個盧加諾版是 7 個版本中速度最慢的一個，其節奏緩慢、深沉，宇野功芳就指出，盧加諾版從呈示部結尾一直延續到發展部等樂段，令人聞之油然生起一股孤寂之感。「再現部開始前漸緩的節奏、第二主題再現部，似乎能感受到福特萬格勒發自內心所想要傳達的情感。終樂章部分，從 450 小節到 460 小節間，猶如閃耀著光芒般，讓開頭樂章的孤寂之感，有了情緒上的轉換。」[註17] 不過，阿杜安卻很不喜歡此版，他認為這個演出是所有福特萬格勒錄音中，最慢、最乏味的演出，只能與羅馬版比爛。[註18]

有加料嫌疑的 Ermitage 盤

1954 年盧加諾版的 CD 發行量同樣相當稀少，此版最早由日本廠牌 King 將其 CD 化（K35Y-44），接下來較容易取得的版本為義大利的

【註17】見《フルトヴェングラーの全名演名盤》，宇野功芳著，1998。
【註18】見《福特萬格勒的指揮藝術》（The Furtwängler Record），John Ardoin 著，申元譯，1997 年世界文物出版社出版。

Ermitage（ERM 120）及 Istituto Discografico Italiano（IDIS 6445-6446），日本版多了音樂會結束後的掌聲，但義大利版少了掌聲加持後的臨場感。在音質方面，義大利 Ermitage 版轉錄時經過混音效果，有些許模擬立體聲的味道，聽得出數位化的鑿痕，質感沒有日版來得自然，因此，聽義大利版的樂迷，在惡劣音質的干擾下，可能無法體會這個版本那種孤寂的美感。

1954 年盧加諾版 CD 發行一覽表	
► King K35Y-44	► Ermitage ERM 120
► King（Seven Seas）KICC-2295	► Istituto Discografico Italiano IDIS 6445-6446

7 版《田園》各樂章時間比較

版本	第一樂章	第二樂章	第三樂章	第四樂章	第五樂章
1943 studio	14:24	13:52	5:47	3:51	9:11
1944	11:25	13:13	5:35	3:54	8:44
1947	10:55	12:41	5:29	4:02	8:30
1952	12:14	14:20	6:04	4:15	9:55
1952 studio	11:49	13:23	5:58	4:08	9:19
1954 Lugano	12:36	14:25	5:56	4:12	8:55
1954 Berlin	11:40	13:38	5:59	4:01	8:58

　　7 個不同版本的錄音，衍生出許多唱片出版品，我們透過 LP、CD 的穿針引線，得以檢視大師這些珍貴的遺產。

管弦樂的巨大宣敘

　　福特萬格勒被稱為貝多芬的代言者，但他詮釋的「異色」《田園》，卻跳脫出代言者的角色，注入了他個人獨特的性格，有樂評就認為，《田園》是福特萬格勒最具個性的貝多芬作品，如果說「福特萬格勒是透過作品展示他的個性」，那《田園》正是最佳例證。而福特萬格勒在作品開頭所營造的異常氣氛，也讓人聯想到他身處那個時代的悲劇色彩，儘管各種資料顯示，福特萬格勒排斥將「標題」硬塞到貝多芬作品中，但他依舊在沉重步履下，描繪了屬於他個人的《田園》。

　　最後我們用音樂學家 Harry Halbreich 對福特萬格勒《田園》的讚詞，做為本文的結語：「暴風雨達到全然的力量，這是我們對這位偉大的德國指揮應有的期待，在此，他超越了自己。他比任何人都了解這段音樂的非形象特質，而將之詮釋為一種管弦樂的巨大宣敘……。」[註 19]

【註 19】見《Furtwängler Conducts Beethoven's Sixth》，Harry Halbreich. Tr: R. Smithson。

福式風格《田園》
推薦排行

非買不可盤	
版本	優秀轉錄
1944.3.20.21.22	Melodiya
1947.5.25	Delta
1952.11.24-25	EMI

粉絲必備盤	
1954.5.23	Tahra
1943.12.22-23	Preiser

重症收藏者	
1954.5.15	IDIS

重症收藏者	
1952.1.10	Andromeda

9 空襲陰霾綻放的奇蹟
1945年單一樂章的巨大震撼

> 浩瀚的錄音史當中，有許多完美和驚喜，也有許多殘缺和遺憾。這些殘缺和遺憾，有些來自死神的作祟，導致音樂家的錄音計劃受阻，或未能完成，有些則肇因於戰亂的摧殘，僅以斷簡殘篇傳世，讓後世僅能在有限的聲音記錄中，一點一滴拼湊出傳奇。

33 歲英年早逝的羅馬尼亞鋼琴家李帕第（Dinu Lipatti），生前曾計劃灌錄貝多芬第五號鋼琴協奏曲《皇帝》及柴可夫斯基第一號鋼琴協奏曲，李帕第也在病情未加重前，努力著手練習，最後病魔讓這些計劃成了幻影，連隻字片語都未曾留下。

1956 年 5 月底，義大利指揮家康泰利（Guido Cantelli）在著名的錄音殿堂金斯威廳準備完成他的貝多芬第五號交響曲錄音計劃，當時金斯威廳（Kingsway Hall）一旁的 Connaught Rooms 正巧進行戰後的整修，工程導致噪音不斷，龜毛的康泰利被這麼一吵，錄音就此夭折。當時聲望如日中天的康泰利許下願望，期待隔年重返倫敦時，再將未完成的第一樂章補齊，不過誰也沒料到，這個看似簡單的願望，因一場空難幻滅，不過，康泰利至少有三個樂章讓我們回味。

烽火下的「遺憾名單」

1956 年 10 月 20 日，德國鋼琴家季雪金（Walter Gieseking）正進行他的貝多芬鋼琴奏鳴曲錄音計劃，當錄音進行到第十五號奏鳴曲《田園》的第三樂章，季雪金突然腹痛如絞，送醫急救，26 日不治辭世。留下未完成的《田園》，以及缺了 19 首的全集，當我們聆聽僅三個樂章的《田園》，那種感覺相當詭異。

德國鋼琴家巴克豪斯（Wilhelm Backhaus）以 1959 年到 1969 年的 10年光景，著手錄製他的第二套貝多芬鋼琴奏鳴曲全集，但終究被死神所阻，獨缺第二十九號《漢馬克拉維》。俄國鋼琴家吉利爾斯最後的正規錄音是貝多芬第三十、三十一號鋼琴奏鳴曲，很多樂迷都相當遺憾，未能聽到他演奏的第三十二號。

第二次世界大戰前的詭譎政治氣氛中，猶太裔指揮家華爾特在 1935 年與維也納愛樂錄製過優秀的華格納《女武神》唱片，儘管該演出站穩名盤的地位，但卻僅留下第一幕和第二幕的一部份。

福特萬格勒的大戰前或大戰期間的錄音，有部分也因戰火而遺失或殘缺。例如 1932 年的貝多芬第九號錄音[註1]，原本保存於德國廣播局，它的遺失讓人們少了聆聽及研究福特萬格勒早年《合唱》演出的機會。

不過，在福特萬格勒錄音的「遺憾名單」裡，沒有比 1945 年亡命瑞士前，在柏林留下的單一樂章錄音更具傳奇性和悲劇性了。這個演出代表著空襲戰火下存活的渴望，與該錄音的倖存，有著命運的巧合。

此外，這個殘缺的錄音，演奏的正好是布拉姆斯的作品，這位憂鬱作曲家充滿絕望和掙扎的第一號交響曲終樂章，加上福特萬格勒在這場演出的時代悲劇性，與他對布拉姆斯交響曲的詮釋風格上，搭起了某種巧合的連結。

11 種版本各有千秋

樂迷們應該會同意，福特萬格勒在布拉姆斯的作品裡，找尋的不單是浪漫特質，他挖掘更多的是布拉姆斯作品中的悲劇性格。以第一號交響曲為例，福特萬格勒就加重了不少沉鬱、哀傷的比率，直到終樂章才將情緒釋放開來，這就是福氏在布拉姆斯作品詮釋上的獨特性。在 4 首交響曲裡，福特萬格勒似乎最常演出第一號交響曲，大戰期間一份統計顯示，他共指揮布拉姆斯作品 519 次，其中第一號交響曲排第一名，總共上演了 117 回，其次是第四號及第二號各 77 次。

事實上，福特萬格勒的布拉姆斯作品演奏生涯，也是從第一號交響曲展開，當年任職呂貝克的一家歌劇院樂團指揮的他，以 27 歲青年才俊之姿登台，那場音樂會的曲目還包括巴哈《布蘭登堡協奏曲》第五號及舒伯特第八號《未完成》交響曲。此外，1922 年 3 月，福特萬格勒第一次指揮維也納愛樂的作品也是布拉姆斯，那場音樂會則是為了紀念作曲家逝世 25 周年。

在大師的錄音清單裡，第一號交響曲佔的比重最強，11 種不同的版本各有千秋，包括 1947 年 8 月 13 日在薩爾茲堡音樂節的演出，不過這個錄音至今仍充滿謎團，如果其存在屬實，它可算是大師戰後第一個被留存的布拉姆斯第一號錄音版本[註2]，其次是同年 8 月 28 日在琉森的演出。3 個月後，福特萬格勒進了錄音室，為 EMI 灌錄該曲的唱片。然而，上述 3 個錄音都還不足以成為指標性的版本。

不知道是否為歷史的偶然，直到 1950 年與阿姆斯特丹音樂廳管弦樂團

【註1】見清水 宏所編撰《フルトヴェングラー完全ディスコグラフィー》2003 年 10 月版。

【註2】這個錄音聽起來不太像福特萬格勒的風格，與兩年前的終樂章相較，也少了凌厲的氣勢。1997 年 Rene Tremine 所編撰的《Wilhelm Furtwängler A Discography》，將這個版本列為可疑錄音。

的實況演出，福特萬格勒這些布拉姆斯第一號的有聲紀錄，都還不見德國樂團的蹤影[註3]，因此，1951 年 10 月 27 日的漢堡錄音就顯得極為重要。該場音樂會是福特萬格勒與指揮家漢斯‧舒密 — 伊瑟斯泰德（Hans Schmidt-Isserstedt）創立的北德廣播交響樂團（NDR-Sinfonieorchester Hamburg）的客席合作，福特萬格勒還是該樂團第一位客席指揮。

福特萬格勒 11 種布拉姆斯第一號交響曲錄音	
► **1945/01/23** Berlin Philharmonic recorded by RRG（Berlin，Last movement only）	► **1952/01/27** Vienna Philharmonic recorded by HMV
► **1947/08/13** Vienna Philharmonic Live（Salzburg）	► **1952/02/10** Berlin Philharmonic recorded by DG [註4]
► **1947/08/27** Lucerne Festival Orchestra Live（Lucerne）	► **1953/03/07** Orchestra della RAI Roma（Roma）
► **1947/11/17-20** Vienna Philharmonic recorded by HMV	► **1953/05/18** Berlin Philharmonic Live（Berlin）
► **1950/07/13** Concertgebouw Orchestra Amsterdam（Holland）	► **1954/03/21** Venezuera Symphony Orchestra Live（Caracas）
► **1951/10/27** NDR-Sinfonieorchester Hamburg（Hamburg）	

帝國的崩解與揮別柏林

這個著名的北德版，是大師一系列的布拉姆斯第一號錄音中最偉大的傑作之一，許多人提到福特萬格勒的布拉姆斯第一號，即拿它與 1952 年 2 月 10 日的柏林愛樂版（DG）相比，兩個版本並稱福特萬格勒布拉姆斯第一號的雙璧。

即便大師在 1953 年 5 月 18 日還留有一次與柏林愛樂的錄音，但那場演出質量欠佳，讓人很難相信，它與 DG 版竟是同一樂團和指揮。

其他如 1952 年 1 月 27 日的維也納版，同年 3 月 7 日的羅馬錄音，或 1954 年 3 月 21 日到訪委內瑞拉加拉加斯、指揮委內瑞拉交響樂團的最晚年紀錄，這些演出都只是聊備一格，尤其加拉加斯版的演出，被視為丟盡大師臉面名聲的劣盤。

然而上述細數的 10 版本，盡是戰後的錄音和演出，據說在大戰時期，福特萬格勒指揮下的布拉姆斯第一號交響曲，有極高水準的演出，但大師在這個時期留給後世供佐證的錄音，卻屈指可數。

傳言大師在 1942 年（一說 1944 年）在維也納曾留有與維也納愛樂的

【註3】1947 年 10 月，福特萬格勒曾與慕尼黑愛樂演出過布拉姆斯第一號，這是戰後第一個與大師合作的德國樂團。

【註4】VENEZIA 發行的 V-1001，表記為 1952 年 2 月 8 日的錄音，據說音源來自 1959 年 1 月 1 日 NHK-FM 的廣播。

錄音室版本，不過，除了日本 Columbia 發過 LP（DXM-163-VX）外，這份錄音的存在與否，根本無可考證，有人認為該 LP 的內容實際上是 1947 年的 EMI 版，也有研究指出，該演出是貝姆所灌錄。[註5]

因此，想驗證福特萬格勒戰時高水準的布拉姆斯第一號，唯一的機會，只剩 1945 年那個殘缺到只剩終樂章的錄音。就在納粹帝國崩解的前夕，那個戰火瀰漫、動盪不安的最後時刻，一場令人難忘傳奇演出，在柏林登場。

>>> 1945 終樂章

二戰時期精湛詮釋

時間回到 1943 年 11 月 22 日，當時位於柏林貝倫布加街的柏林愛樂廳，在深夜的大轟炸受損，隔年 1 月 30 日又再度因空襲全毀，福特萬格勒與柏林愛樂的音樂會，只好移師柏林歌劇院，未料歌劇院也於同年 11 月成了廢墟。接下來所有的演出，全都改到海軍上將宮殿（Admiralspalast）。

1945 年，二次世界大戰接近尾聲，柏林愛樂仍在戰火中持續演出，聽眾與音樂家們身處空襲的陰影下，每場音樂會都在搏命。1 月 22 日、23 日，福特萬格勒與柏林愛樂的定期公演，在海軍上將宮殿登場，23 日當天在下午三點演出，曲目包括莫札特歌劇《魔笛》的序曲、第四十號交響曲及布拉姆斯第一號交響曲。福特萬格勒當時已經做好逃離柏林的準備，他多少意識到，這可能是他與柏林愛樂的「最後」合作。

因空襲中斷的演奏會

當演奏會進行到莫札特第四十號交響曲第二樂章時，突然遇到空襲警報，市區停電，音樂會地點只剩幾處緊急照明，在指揮臺上的福特萬格勒原本還繼續舞動著指揮棒，直到感受了現場突如其來的恐怖氣氛，才回過神來，演奏被迫中斷。不過，所有人都從容的離場，並未驚慌。大約等了一個小時，才恢復供電，音樂會則在布拉姆斯第一號交響曲的樂音聲中繼續登場。

演奏後的隔天，福特萬格勒啟程前往維也納，他與好友兼專屬錄音師

【註5】貝姆這份布拉姆斯第一號錄音錄於 1944 年，由 Electrola 發行 SP，Preiser 在多年前出版 CD，從錄音聽來，與福特萬格勒慣有的布拉姆斯詮釋風格，差異甚大。

許納普搭乘列車經由布拉格赴目的地。25 日，大師的 59 歲生日在維也納度過。28 日指揮維也納愛樂演出布拉姆斯第二號交響曲、貝多芬《雷奧諾拉》序曲，隔天則演出法朗克交響曲[註6]，此時福特萬格勒的一舉一動已經在蓋世太保的監控下，生命備受威脅。28 日演出後的隔天，福特萬格勒先拍了一份電報，說自己跌倒需要靜養，並強調無法出席 2 月的公演，暗地裡已先行潛逃到瑞士邊境，在友人家中躲了約一個禮拜，才赴瑞士避難，並與妻子及才三個月大的兒子相會。

柏林愛樂團員大概沒料到，1 月 23 日那場因空襲而一度中斷的音樂會，竟成了他們與福特萬格勒在大戰期間的最後一次合作，這一別，雙方直到兩年後又同台。而這個布拉姆斯第一號交響曲，當時雖然演奏完全曲，也由第三帝國廣播公司（Reichs-Rundfunk-Gesellschaft mbH，簡稱 RRG）錄了音，但至今傳世的，僅剩終樂章部分。在那個紛亂的戰局下，沒有人知道究竟其他三個樂章是遺失、毀損或根本沒錄音。畢竟如此高度激情、綻放奇蹟的優異演出，變得這般殘缺不全，讓人感到相當遺憾。此外，從錄音的技術水平來看，絕對是個奇蹟，尤其在躲避轟炸、極度克難的條件下，這個布拉姆斯第一終樂章的鮮明音質，今天聽起來，仍讓人對 RRG 在錄音方面的頂尖成就，感到佩服。

<div align="center">■■■■■■　　**隨音樂從幽暗到光明**　　■■■■■■</div>

這個充滿驚心動魄的布拉姆斯第一號交響曲終樂章，從哀嚎般悲鳴的序奏拉開序幕，充滿力度的低音弦，誇張的定音鼓既深沉又突兀，撥弦樂句則相當堅定、明確，接著木管吹出的動機，則美得像彩虹一樣，定音鼓連打後，由法國號吹出的阿爾卑斯號旋律，則襯托小提琴奏出的著名的第一主題旋律，在第一主題出現前，福特萬格勒只比托斯卡尼尼[註7]多花了約17 秒（福氏：5 分 28 秒，托氏：5 分 11 秒），顯然福特萬格勒並未刻意在速度上做文章，但意境上卻表現出極度深沉哀痛的情緒。

接著音樂在不斷加入新動機後，福特萬格勒把積累的能量逐步釋放，演奏也越來越緊湊綿密，在第一主題再現前（12 分 26 秒），樂曲充滿激情和幻想，並在不斷變換的速度中逐步築起高峰。最後的結尾加速，則是福特萬格勒的拿手好戲。不知道是否被這樣高度激情的演出所感動，樂曲在和音的餘韻下結束時，掌聲先是稀稀落落，最後才趨於熱烈。

聽眾與指揮在經歷先前的空襲威脅，到音樂會的重起，那種從驚魂未定、飽受威脅，到終得倖存的心境，與終樂章那種從幽暗邁向光明的格調似乎極為契合。對福特萬格勒而言，這場音樂會後，他將離開帶領多年的親兵柏林愛樂，而他眼前的一切將消失，那種激憤和無奈，全在這個錄音

【註 6】這兩個曲目都留下了錄音，布拉姆斯第二號曾由 DG 發行，編號：435 324 2，1990 年的法國協會盤（SWF902）則另收錄法朗克交響曲。

【註 7】以 1951 年指揮 NBC 交響樂團錄於卡內基廳的 RCA 版為例。

中展現，同時也預告了他渴望前往中立國尋求新生的期盼。這段錄音同時也標示著福特萬格勒風格在一個時代的終結，那種在戰爭中散發的光芒，那些文字無法言喻的境界，及尋常不易被表現的奇蹟，在這個錄音之後，劃下句點。

　　樂評阿杜安就明白地指出，這場演出是「高度激情、幻想、控制力的稀有結合 — 樂曲、樂團和指揮高度結合的難忘例證」，一次無與倫比的絕唱。

錄音發行

謎一般的錄音

　　我手邊一份 1986 年由英國福特萬格勒協會會長杭特（John Hunt）所編撰的錄音年表，裡頭記載了 1945 年這場錄音，但上頭標示著尚未發行的字眼，因此在 1990 年以前，這個錄音還是個謎一般、未曾面世的演出。根據自由柏林廣播協會（SFB）的資料，這個傳奇錄音的母帶已於 1991 年由前蘇聯歸還，但實際上，1988 年就已經在法國福特萬格勒協會（SWF）的唱盤（SWF 8001-8003）被收錄，從後者的出版可以證明，西方世界早在前蘇聯歸還之前，就已經有拷貝流傳，而法國協會應該是使用早期西方世界所保有的拷貝版。可以說，在 1991 年以前，這個錄音未曾被聽過。

Disques Refain 首度 CD 化

　　而這份布拉姆斯第一的終樂章版本在 CD 時代的現身，要從 Disques Refain 在 1991 年的發行談起。以加拿大製為幌子的 Disques Refain，為福特萬格勒的錄音開啟許多不可思議的傳奇，許多被隱沒的版本，都是由這個廠牌揭開神秘的面紗。Disques Refain 以私人收藏的唱盤 AT-13/14 的轉錄，復刻過程很直接，完全沒有進行混音處理，開頭定音鼓敲得並沒有後來的版本結實，低音部稍嫌薄弱，且 1 分 31 秒附近有換面產生的短暫失真，6 分 38 秒附近則有個小爆音。

　　Disques Refain 的說明書並未交代這個錄音的任何資料，它是一切的開端，當時也無其他廠牌的出版可供比較，但這樣的音質，對初聽的我而言，已經相當震撼，Disques Refain 搭配 1948 年 10 月 22 日的布拉姆斯第四號交響曲一起發行，兩個錄音在當時都是稀有且罕見的出版。

法國協會、Tahra 盤臨場感完美再現

Disques Refain 盤短暫地推出，但卻旋即在市場上消失，此時，以福特萬格勒的錄音為號召的 Tahra 公司，在歷史錄音地盤崛起，並站穩重要的位階。1994 年，在接連推出 1951 年 NDR 版的布拉姆斯第一號（FURT1001），及 1954 年琉森版的貝多芬第九號（FURT1003）後，一套名為「Furtwängler Archive：1942—1945」的大戰時期錄音集（FURT1004-1007）緊接著強打出擊。在這套專輯裡，就收錄 1954 年這場終樂章演出。那年是福特萬格勒逝世 40 周年紀念，Tahra 盤當時主打的是 RRG 母帶的歸還，解說書裡還花了很大的篇幅討論，因此，這份轉錄的源頭應該是來自 RRG 的檔案，當時 Tahra 將母帶修復工作交給 Prof. W. Unger 進行，再由轉錄工程師布奎（Jean-Pierre Bouquet）負責數位再製。而 Tahra 盤的出現，也讓 1945 年這份傳奇演出從此普及。

Tahra 盤出版的一年後，法國福特萬格勒協會的 CD 版本（SWF 951-952）面世，它是這個錄音首次以官方授權的方式出版，在解說書中，協會盤以法文約略介紹這個錄音的來由，並標示這個終樂章錄音就是由許納普所操刀。協會盤與上述的 Tahra 盤的轉錄師同樣都是布奎，兩個版本都完整地再現這個奇蹟般演奏的臨場感。

我認為這兩個轉錄把該錄音的優異之處，做了最完美的呈現。每一音無論是深沉的低音，或是細微的弱音，都再現得相當自然，沒有絲毫的勉強，彷彿當年的場景浮現。在 1 分 31 秒處，沒有任何的失真產生；6 分 38 秒也聽不見爆音，由此可以斷定，Disques Refain 盤在轉錄音源方面可能來自 AT-13/14 唱盤。

Tahra 盤是四片裝的專輯，內容還包括 1942 年的《合唱》、1944 年的《田園》、1943 年的布拉姆斯第二號鋼琴協奏曲，以及 1943 年布魯克納第六號三個樂章、第七號慢板。在隔年協會盤推出的同時，該公司還發行了僅收錄兩首布拉姆斯作品的單張版，封面甚至首度出現與福特萬格勒搭配第二號鋼琴協奏曲的獨奏者艾希巴克（Adrian Aeschbacher）難得一見的照片。

協會盤搭配的作品也是布拉姆斯第四號交響曲，不過是來自 1943 年的版本，此外，由於這個版本由 2CDs 組成，另一張唱片還收錄了戰時的布拉姆斯第二號鋼琴協奏曲錄音及 1943 年的海頓主題變奏曲。

CD 裡的失真與爆音

官方出版推出後的幾年，美國的廠牌 M&A 及法國的廠牌 Dante 都陸續發行這個錄音，後者包括 LYS-048、LYS205，前者則有 CD-805 及 CD-941。1996 年出版的 CD-941 由 M&A 的工程師 Maggi Payne 轉錄，1945 年的終樂

【註 8】在 Andromeda 之前，Archipel 也發行過這個錄音（ARPCD 1057-2），它與 Andromeda 系出同門，因此本文略去不談。

章版被收錄在布拉姆斯交響曲四片裝專輯當中，並首次與 NDR 版搭配在一起，讓大戰期間與戰後的名演得以一決高下。

M&A 的解說書一貫都是採用阿杜安在《福特萬格勒的指揮藝術》中的文字，文中也未交代音源，由於 M&A 盤在 1 分 31 秒處沒有失真，也沒聽到爆音，因此，它的「貨源」應該與協會盤相同，聲音方面差異不大。

進入 21 世紀，上述的幾個出版都已絕跡江湖，對想接觸這個充滿傳奇性的布拉姆斯第一號終樂章的樂迷，多少有些遺憾，不過幸運的是，在 2006 年檯面上至少有兩個廠牌的出版值得注意，其一是 2006 年日本 Delta Classics 推出的新碟，該碟是 Delta 公司為紀念福特萬格勒一百二十歲冥誕的特別企劃，這個企劃在此之前已發行了四張大師的名演集，在這張 CD（DCCA-0026）中，除了收錄福特萬格勒這個 1945 年的錄音，也包括了兩年後他在琉森的演出。這是兩個版本首度出現在同一張唱片中。

Delta 盤在 1 分 31 秒處出現銜接上的失真，6 分 38 秒也有爆音，因此我斷定這個版本的來源可能與 Disques Refain 盤一樣，以私人收藏的唱盤 AT-13/14 轉錄。Delta 盤的聲音還算厚實，再製的過程也注意到樂器間的分離度，並強調雜音的濾除，所幸該廠牌的復刻工程師沒有下太重的藥，音色並未扭曲，但仍缺少協會盤或 Tahra 盤那種臨場感。

樂迷的另一個選擇是 Andromeda[註 8] 所發行的 6CDs 裝專輯（ANDRCD 5061），這個專輯將福特萬格勒大戰期間的貝多芬重要錄音幾乎一網打盡，其中第六張 CD 有個 Bonus Tracks，1945 年的終樂章就收錄在裡頭。Andromeda 一向主打低價格的策略，但它的發行品質有一定的水準。有意思的是，Andromeda 盤也是在 1 分 31 秒處同樣出現失真問題，並出現爆音，雖然解說書並未交代音源，但研判應該與 Disques Refain 盤有某種程度的關連。[註 9]

扣人心弦的感動力量

福特萬格勒在這場演奏竭盡心力，造就了空前絕後的成果，該演出不僅極端專注，而且還體現指揮與樂團的合而為一，在演奏史上實屬罕見，有研究者推薦這個終樂章時，這樣描述它：「當時在戰爭時期非比尋常的緊迫感下，聽眾仍能脫離當下氣氛，沉醉於猶如與布拉姆斯之靈體合一般的音韻裡。」[註 10] 當我們被這無比震撼的演奏感動之餘，不禁納悶，那股奇蹟般扣人心弦的力量，究竟從何處而來？要是能有完整的錄音傳世，不知又會呈現出怎樣的面貌，可惜這樣的疑問，永遠找不到答案了。

【註 9】另一種可能是，該廠的音源來自 Danet 版。

【註 10】見野口剛夫在《フルトヴェングラー ― 歿後 50 周年紀念》一書中的「愛聽盤ベスト 3」中，對這個錄音的描述。

**1945 年布拉姆斯
第一號終樂章
的 CD 版本**

- ▶ Disques Refain DR-910004-2
- ▶ Tahra Furt 1004-1007 / Furt1006
- ▶ France Furtwängler Society SWF-951-2
- ▶ Dante LYS-048 / 205

- ▶ Music & Arts CD-805 / CD-941 （4CDs）/ CD-4941（4CDs）
- ▶ Delta Classics DCCA-0026
- ▶ Archipel ARPCD 1057-2
- ▶ Andromeda ANDRCD 5061

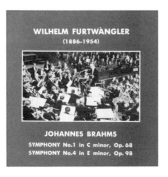

WILHELM FURTWÄNGLER
(1886-1954)

JOHANNES BRAHMS
SYMPHONY No.1 in C minor, Op. 68
SYMPHONY No.4 in E minor, Op. 98

DISQUES
REFRAIN

WILHELM FURTWÄNGLER

Brahms
Symphony No.1 in c minor, Op.68
Gluck
Iphigénie en Aulide Overture

Vienna Philharmonic Orchestra

DR920022

Hallmark Collection WFHC-024

Johannes Brahms (1833 – 1897)

Symphony No.1 in C-minor Op.68

Salzburg Festival, 13.VII.1947

Wiener Philharmoniker (Salzburg, 13.VIII.1947)
Berliner Philharmoniker (Berlin, 23.I.1945)

Only for members of The Wilhelm Furtwängler Centre of Japan.

Vienna Philharmonic Orchestra
WILHELM FURTWÄNGLER

Johannes Brahms: Symphony No.1

10 指揮巨匠的遲來餘韻

記一場布拉姆斯第一號實況的復活

> 「福特萬格勒對聽眾心理很有研究，他在整個樂曲（布拉姆斯第一號）中用改變演奏速度和節奏的方法，讓聽眾一直保持較高的情緒，從頭至尾牢牢地吸引住觀眾的注意力，仿佛幾個樂章的交響曲只是一個音樂瞬間而已。」——美國樂評史提夫·賀杰（Steve Holtje）[註1]

1997 年，當時適逢威廉福特萬格勒逝世 42 周年，法國唱片公司 Tahra 推出一本以編年史方式編撰的福特萬格勒錄音目錄，向這位指揮大師致敬，編撰者何內·特雷敏除了列出福特萬格勒所有錄音外，還整理了他生涯的演奏會記錄，根據這本編年史，福特萬格勒的錄音檔案在 1997 年已經來到 481 個。

福特萬格勒的未發表錄音

1997 年迄今超過 15 年，福特萬格勒的音樂遺產已經不只 481 這個數字，2012 年日本 HMV 的網路資料顯示，福特萬格勒的相關唱片發行數目，到年底仍達到近 33 個品項，也就是福老的唱片，每年在日本至少有兩位數的再版，而再版的潛規則就是追求更好的轉錄，以及更逼近原始音質的母帶挖掘。

很少指揮家像福特萬格勒有著出版不完的唱片，福老自己的錄音不但鬧「內鬨」、相互較勁，同一場演出還有不同的音源所衍生出的不同版本，同一版本還有轉錄優劣的問題。像 1951 年拜魯特音樂節揭幕上演的貝多芬第九號交響曲，就有演奏前腳步聲的有無，與演奏後掌聲的差異等不同。更精細去區分掌聲的差異，還可分為「最後殘響消逝前，開始聽到掌聲，從最初批哩啪啦的零星聲音，逐步地強烈，然後迅速隱沒，約 9 秒鐘左右的時間被收錄」、「音樂結束後，馬上出現熱烈的掌聲」，收錄的時間也有不一樣之處，觀眾席的噪音也被列入分析。[註2]

此外，大家一定都有一個共同的疑惑：是否還有福特萬格勒未曾發表

【註1】見 Steve Holtje 所撰寫的 Tahra Furt 1067/1070 解說。
【註2】見 Classical CD Information & Reviews 網站，網址：http://classicalcd.la.coocan.jp/

的錄音存在？這個答案絕對是肯定的，何內‧特雷敏在 1990 年代的文章就提到，前東德的廣播電台保存了福特萬格勒 1947 年 5 月 6 日指揮柏林愛樂演出的理查‧史特勞斯作品《提爾愉悅的惡作劇》，據記載，演出時間約 15 分鐘，如果這個錄音時間是正確的，代表戰後福特萬格勒確定「去納粹化」前，德國的廣播公司已經允許這位指揮大師與柏林愛樂重新合作，在同年 5 月 25 日官方認可的公開演奏外，提前偷跑錄下自己想錄製的作品。

由於年代久遠，這個謎團至今仍無解，但何內‧特雷敏也強調，1947 年 5 月 31 日、6 月 1 日與 2 日的三場音樂會，福特萬格勒都有演出《提爾愉悅的惡作劇》（另兩個曲目是貝多芬第一號交響曲、柴可夫斯基第六號交響曲），其中一天的排練還被拍成膠捲保存。這些年，一些獨立廠牌用心跑遍歐洲各大廣播電台商借母帶轉錄，加上聲音再製軟體越來越精進，福特萬格勒未發表檔案的再發掘，依舊指日可待。

不斷補遺的錄音目錄

福特萬格勒的錄音目錄是他辭世後才開始建立的，他生前的錄音只有 78 轉唱片、33 轉黑膠，後來加入了大戰期間的磁帶，以及歐洲各國廣播檔案的母盤，至此目錄才開始豐富起來。1955 年，法國有雜誌社企圖整理福特萬格勒所有的錄音，當然，那個年代可以找出的錄音非常稀少，有些演出依然處於傳說階段。真正最權威目錄《Furtwangler Broadcasts / Broadcast Recordings 1932—1954》在 1970 年現身，編撰者是奧爾森，他是丹麥的福特萬格勒研究者，1970 年的首版來自丹麥國家唱片中心的委託，而 1973 年的修訂版，則由大亨出版社（Panjandrum Press）印製發行，這份目錄整理出福特萬格 426 個錄音檔案，並加上字母「O」開頭的編號，在當時是一項大工程，奧爾森為福特萬格勒唱片目錄開了先河，成了後世研究福特萬格勒錄音的重要資訊，也是後來一些新的整理用以參考的雛形。

1986 年，馬茲納（Joachim Matzner）編撰的《Furtwangler: Analyse Dokument Protokoll》（Atlantis Musikbuch-Verlag 出版，ISBN 3-254-00123-0）就收錄了奧爾森的版本。奧爾森的整理現在看來有不少錯誤和遺漏，1980 年代後，英國福特萬格勒協會會長杭特接續他的整理，從 1982 年起到 1999 年，杭特共編撰了 6 冊福特萬格勒的錄音全記錄，名為《The Furtwangler Sound》，在網路還沒發達的年代，福特萬格勒的唱片收藏者就是靠《The Furtwangler Sound》，才不致於迷失在碟海裡。

為什麼本文要先提奧爾森的整理？我們可以想像，有多少目前樂迷們認為理所當然的版本，在奧爾森的年代甚至連檔案資料都不存在，從奧爾森到何內‧特雷敏的整理，累積了福特萬格勒研究者的心血結晶，只是有些音源的謎底經過這麼多年仍未揭曉，有些錄音則一直在私人的手裡。從

奧爾森的筆路藍縷，到現今更加完整的福特萬格勒遺產目錄，我們幾乎可以確定，福特萬格勒的錄音發行絕對不會只剩下唱片格式之爭，也未必已經走到終點。

2012 年，唱片市場裡的福特萬格勒再版有兩個亮點，其中最重要的是 1951 年「拜魯特第九」以外的另一場晚年的「拜魯特第九」，終於在德國唱片公司 Orfeo 的努力下，以國際版的形式復活。

另一個驚喜是市場上罕見的布拉姆斯第一號交響曲版本，來自 1947 年薩爾茲堡音樂節的演出，這是戰後福老第一個現場錄製的布拉姆斯第一，也是大師 11 張同曲異盤中，第一個出現的完整版。

福特萬格勒 11 個布拉姆斯 第一號交響曲版本	1945/01/23	Berlin Philharmonic recorded by RRG (Berlin, Last movement only)
	1947/08/13	Vienna Philharmonic Live (Salzburg)
	1947/08/27	Lucerne Festival Orchestra Live (Lucerne)
	1947/11/17-20	Vienna Philharmonic recorded by HMV
	1950/07/13	Concertgebouw Orchestra Amsterdam (Holland)
	1951/05/27	NDR-Sinfonieorchester Hamburg (Hamburg)
	1952/01/27	Vienna Philharmonic recorded by HMV
	1952/02/10	Berlin Philharmonic recorded by DG
	1953/03/07	Orchestra della RAI Roma (Roma)
	1953/05/18	Berlin Philharmonic Live (Berlin)
	1954/03/21	Venezuera Symphony Orchestra Live (Caracas)

阿杜安在《福特萬格勒的指揮藝術》一書則隻字未提 1947 年 8 月 13 日這個薩爾茲堡演出，僅在書末的目錄指出，這個版本的真實性仍待驗證。何內・特雷敏的錄音目錄也把這場實況列為可疑錄音。種種謎團待解前，我們先談談福特萬格勒指揮生涯與布拉姆斯這首交響曲的關聯。

詮釋布拉姆斯作品的原點

從 1906 年到 1954 年，福特萬格勒共指揮了 3200 多場的音樂會，演出過 1085 次交響曲，其中貝多芬的交響曲佔了最大的份量，高達 230 場，布拉姆斯居次，僅管與貝多芬的演出次數落差很大，但雙 B 的交響曲無疑是福特萬格勒指揮生涯的演出重心。

【註 3】見 John Ardoin 著，申元譯，《福特萬格勒的指揮藝術》（台北：世界文物出版社，1997）。

阿杜安認為，福特萬格勒對貝多芬作品的感受是相當直接的，布拉姆斯音樂中的矛盾世界，對福特萬格勒而言，不是那麼容易理解，因此他是「透過漸進的過程才理解他（布拉姆斯）。」雖然是漸進過程才理解，但阿杜安指出，布拉姆斯古典派表象下有顆躍動火熱的心，要像福特萬格勒這樣能挖掘作品深度內涵的指揮家，才能彰顯布拉姆斯交響曲真正的價值。

福特萬格勒在《布拉姆斯和我們時代的危機》一文，曾用民歌來比較布拉姆斯和馬勒的差異，他的結論是，馬勒把民歌和自己同化，而布拉姆斯則用自己的語彙寫出真正屬於民歌的旋律；馬勒是個人精神，布拉姆斯是集體主義。所以布拉姆斯能寫出「現代化、合時宜、有個性、易感知的音樂。」[註3]、「有個性、易感知」既是福特萬格勒對布拉姆斯下的註解，也是他詮釋布拉姆斯作品的原點。

布拉姆斯過世時，福特萬格勒才 11 歲，小福特萬格勒的外祖父是布拉姆斯的好友，所以，他小時候從母親那邊聽到很多關於布拉姆斯的故事。1913 年，福特萬格勒接掌呂北克的一家歌劇院樂團，以 27 歲青年才俊之姿登台，在那場音樂會中，他頭一次指揮布拉姆斯第一號交響曲（當時的曲目還包括巴赫布蘭登堡協奏曲第五號及舒伯特第八號《未完成》交響曲），1922 年 3 月，福特萬格勒第一次指揮維也納愛樂，當時的演出曲目就是布拉姆斯，那場音樂會還有個很重大的意義，就是紀念作曲家逝世 25 周年。

1933 年，福特萬格勒在維也納舉行的布拉姆斯百年冥誕演講中提到：「布拉姆斯的影響力和重要性正在滋長，準確說是開始重新增長。我還清晰記得，當我二十多年前開始音樂生涯時，柏林的評論界是如何傲慢地貶低布拉姆斯。記得一份很有影響的報紙為文說，在布拉姆斯的《悲劇》序曲裡，除了他的無能，沒有什麼樣的悲劇。今天，你再也找不到這樣的評語了。……人們對布拉姆斯的態度正在改變。」[註4]福特萬格勒緊接著表示，隨著華格納音樂在 19 世紀末的全面勝利，加上理查‧史特勞斯的崛起，當年的布拉姆斯消失在幕後，被當成是過時、反動。不過，隨著時間推移，「被忽視靜靜地躺著的布拉姆斯音樂，不單保持昔日的活力未曾消失，而且甚至綻放出新的光芒。」[註5]的確，福特萬格勒就是讓布拉姆斯的音樂綻放新光芒的重要推手之一。

大戰期間的單樂章傳奇

第二次世界大戰期間，福特萬格勒指揮布拉姆斯第一號的次數，遙遙領先其他三首交響曲，據說他戰時的演出非常動人，1970 年代的目錄記載了大師在 1942 年（一說 1944 年）在奧地利曾留下與維也納愛樂的錄音室版本，日本 Columbia 曾發行過 LP 唱片（編號：DXM-163-VX）外，但這

【註4】原文譯自《Furtwängler On Music》Ronald Taylor 英譯本，Scolar Press 1991 年版，中文翻譯轉載自網路。

【註5】原文譯自《Furtwängler On Music》Ronald Taylor 英譯本，Scolar Press 1991 年版，中文翻譯轉載自網路。

份錄音最後被證實是贗品,有一說指該 LP 的內容實際上是 1947 年的 EMI 錄音室版,也有研究指出,該錄音的指揮其實是貝姆。因此,想驗證福特萬格勒戰時高水準的布拉姆斯第一號,只能從 1945 年那場殘缺的錄音下手。

如前一章節所述,1945 年 1 月 23 日在海軍上將宮殿演出的布拉姆斯第一號,是福特萬格勒大戰期間與柏林愛樂的告別作,當時雖然克難演奏完全曲,也由第三帝國廣播公司(Reichs-Rundfunk-Gesellschaft mbH,簡稱 RRG)錄了音,但至今傳世的僅剩終樂章,儘管沒有人知道究竟其他三個樂章是遺失、毀損或根本沒錄下,但單憑殘缺的片段,都可感受到當天的演出是多麼是激情。如此精采動人的演出,一直到 1991 年之前,都還未曾以唱片形式亮相過。

1945 年演出驚心動魄的布拉姆斯第一號後,福特萬格勒逃難到瑞士,隔年年底回到柏林,當時福老仍被限制演出活動,閒來無事還是無法忘情音樂,過完聖誕節的 3 天後,他在一個小型演奏會場合,與鋼琴家紀雪金用雙鋼琴演奏了布拉姆斯《海頓主題變奏曲》,在這場有趣的音樂會前,福特萬格勒已經開始在未限制他指揮活動的義大利登台,指揮當地樂團演出布拉姆斯,大師把戰後的首次音樂會獻給了第二號交響曲(1946 年,福老在羅馬的幾場演出,都有進行廣播,但母帶似乎沒有保存下來)。

戰後持續鑽研精進

戰後第一場布拉姆斯第一號演出,福特萬格勒把它留給了薩爾茲堡,時間是 1947 年 8 月 13 日,這也是他歷經戰火的波折後,首度重返當地的音樂節。這場音樂會不但接續了 1945 年第一號交響曲的斷簡殘篇,也是福老戰時與維也納愛樂最後一場公演後的重逢,那場大戰期間最後的合作,曲目很巧也是布拉姆斯(第二號交響曲)。

1937 年,福特萬格勒在薩爾茲堡音樂節的首次登台,相較他漫長的指揮生涯,稍嫌晚了一些。戰後,他 13 度造訪薩爾茲堡,音樂會的曲目都是根據同一主線,所選的都是指揮家心儀的作品,除了貝多芬以外,布拉姆斯佔很大的份量,而且他偏好悲劇性格濃烈的第一號和第四號。

恢復自由身後的福特萬格勒,光是 1947 年到 1950 年間,就錄了四場布拉姆斯第一號交響曲,這段戰後重建的歲月,他似乎喜歡以這首具有粗獷性格及魔性力量的交響曲,來撫慰受戰爭摧殘的心靈。福特萬格勒在晚年重新站上指揮台後,選擇再度鑽研這首作品的內在奧祕,也顯示他對這首交響曲的熱愛,甚至還灌錄了唱片。

4 場戰後的布拉姆斯第一號交響曲試煉中,共指揮了維也納愛樂、琉森音樂節管弦樂團以及阿姆斯特丹大會堂管弦樂團,3 場是實況演出,有一場

則是與維也納愛樂合作，以錄音室形式為 HMV 唱片公司錄製了 SP 唱片。4
場當中，琉森版蒼勁有力，阿姆斯特丹的演出可聽到一些乍現的靈光。

　　維也納愛樂的錄音佔了兩場，1947 年底的錄音室版，可以算是福特萬
格勒非現場演出的傑作之一，許多擁護者喜歡它穩重的結構，兼具著浪漫
的氣息，但錄音室演出原本就缺乏福特萬格勒在現場所展現的神祕力量，
1948 年發行一次 SP 唱片後，EMI 就把它當成「棄嬰」，整整 10 年後才由
德國分公司推出 LP 版。後來 EMI 集結了福特萬格勒的布拉姆斯交響曲錄音，
第一號選擇了 1952 年版，1947 年的演出完全被忽略，原因令人費解。

難以超越的「雙璧」演出

　　除了神祕的薩爾茲堡實況外，1940 年代末的 3 個版本雖然各有千秋，
但始終沒優異到足以成為指標性的版本，帳面上看來似乎只是福特萬格勒
攀上晚年高峰前的試驗品。談到福特萬格勒的布拉姆斯第一號交響曲，最
具指標性的錄音還是 1951 年客席北德廣播交響樂團的演出，以及 1952 年 2
月 10 日紀念柏林愛樂創立 70 周年帶領子弟兵的名演。我喜歡將這兩個版
本比喻成福特萬格勒詮釋布拉姆斯第一號的雙璧，兩個版本各有其擁護者。

　　Tahra 與 Spectrum Sound 這兩家廠牌都先後發行過北德版，因此，想
到北德版的布拉姆斯第一號，我會連結到 Tahra 唱片公司，該公司的創業作
就是這場名演的首次官方發行。簡單地說，Tahra 讓我第一次認識了北德版，
Spectrum Sound 則讓我體會到法國協會黑膠唱片的魅力。

　　演奏方面，1951 年在北德客席的福特萬格勒，似乎找回大戰時期的激
情，把演出當成 1945 年那股神祕魔力的延續，兩者瘋狂的程度相當接近。
Steve Holtje 的評論提到：「福特萬格勒把柔軟的節奏和全局完整結構的把
握，天衣無縫地結合在了一起。」他也比較了大戰時期的風格指出：「與
戰時福特萬格勒那激烈，火爆的風格比起來，這裡（北德版）對尺度的把
握更平衡一些。」[註6] 阿杜安就是推崇北德版的那一派，他認為 1951 年的
漢堡演出讓我們聽到足以和 1945 年柏林愛樂版媲美的處理手法。順道一提，
北德版不僅演出優異，在福特萬格勒的御用錄音師許納普的操刀下，聲音
也有很高的水平。

名演錄音的扭曲與還原

　　1952 年的柏林愛樂版應該是 CD 時代樂迷第一個接觸的版本（1985 年
發行在 DG 的 Dokumente 系列），當時無論是北德版甚至 1952 年的 EMI 版，
都只有日本發行。表面上，我們該慶幸這當年唯一的布拉姆斯第一號錄音，
DG Dokumente 系列就給了我們最好的版本。實際上，我們聽到的是「修飾」
過的扭曲版本，這個演出的版權長期以來被 DG 唱片公司所掌握，而我們也

【註 6】見 Steve Holtje 所撰寫的 Tahra Furt 1067/1070 解說。

習慣認定 DG 製作出來的唱片就是 1952 年演出的原貌，但無論是黑膠唱片或 CD，你幾乎聽不出它是一場現場實況，DG 把掌聲和現場觀眾等不該出現在「錄音室版」的雜訊都濾掉了，十足把它當成錄音室版來發行。所以，很多人不曾知道它是來自紀念柏林愛樂創立 70 周年的音樂會，更不曉得它本應是一整場音樂會，卻活生生被拆散。

其實，1952 年的音樂會上半場是貝多芬《大賦格曲》Op.133 以及奧乃格的交響樂章第三號。下半場是舒伯特第八號交響曲《未完成》，音樂會的尾聲才是布拉姆斯第一號。整場實況都留下錄音，除了奧乃格的作品外，其餘版權都歸屬 DG，但唱片公司從來沒將他們湊在一起發行。

1994 年，日本發行的福特萬格勒大全集就一改 DG 國際版的「陋習」，把被刪掉的實況「雜訊」還原，但對當時的樂迷而言，仍少有人知道日版與國際版之間，存在「修正版」與「無修正版」的差異。

2006 年，法國福特萬格勒協會與德國協會合作，推出他們自己拼湊的福特萬格勒布拉姆斯交響曲全集，其中第一號挑了 1952 年柏林愛樂版，除了對版本賦予價值判斷，最重要的是，這個 2006 年的出版還原了這場名演最原始的面貌，包括演出後如雷的掌聲，並以極為優異的母帶來源帶給樂迷新的震撼，可惜他只再版了該場音樂會的布拉姆斯部分。

2010 年，日本復刻廠牌 Grand Slam [註7] 將下半場的舒伯特和布拉姆斯，頭一次收錄在同一張唱片發行，並以捲盤磁帶重製，據說，當年的捲盤磁帶主要以立體聲愛好者為銷售對象，單聲道錄音並不多，因此能聽到捲盤磁帶轉出來的聲音，相當難得。根據製作者的製作手記，該磁帶的發售日推測是 1976 年到 1978 年間，但與同日演出的《未完成》交響曲，則因未發售捲盤磁帶，Grand Slam 還是以黑膠唱片作為音源復刻。

2012 年，Spectrum Sound 與德國協會合作，首度將 1952 年整場音樂會完整收錄（唱片編號：CDSM017 WF），但我相信，很少人知道這個再版盤該聚焦在哪，甚至認為只是用黑膠重新復刻的名盤，把它當發燒盤膜拜。

除了「修正版」與「無修正版」的差異，以及整場音樂會的重現與否，1952 年的柏林愛樂版還出現額外的插曲，日本廠牌 VENEZIA 在 1990 年代發行了一張表記為 1952 年 2 月 8 日演出的布拉姆斯第一號，號稱用 1959 年 1 月 1 日 NHK － FM 的廣播音源轉錄，這個版本引起日本網友的爭論，有人認為該版根本是 2 月 10 日的演奏，它做為 2 月 8 日演出的存在性似乎沒被一般的福特萬格勒目錄編撰者認可。

【註7】該廠牌由萊茵河堤古典音樂專賣店引進。

>>>1947 年薩爾茲堡實況

顛覆刻板印象

　　晚年的福特萬格勒，構築了 1951 年北德版與 1952 年柏林愛樂版兩座難以超越的高峰，讓他的其他 8 個版本黯然失色，除了 1950 年代前的 4 個版本外（不含 1947 年薩爾茲堡版），1953 年另一個柏林愛樂版相較 1952 年的名盤，整個力度和企圖心失色許多，演出質量欠佳。此外，無論是 1952 年 3 月 7 日在羅馬指揮杜林廣播電台管弦樂團的實況錄音，或 1954 年 3 月 21 日到訪委內瑞拉加拉加斯、指揮委內瑞拉交響樂團的最晚年紀錄，這些演出都只是聊備一格，尤其加拉加斯版的演出，被視為不值得一聽的版本。

　　過去，我一直認為，福特萬格勒指揮棒下的布拉姆斯第一號交響曲，最好的版本應該僅屬於德國樂團，我個人甚至認為福特萬格勒與維也納愛樂的組合，比較適合雙數號（第二號、第四號交響曲），不適合單數號（第一號、第三號交響曲）的演出，這些年來，一直把這個說法當成評斷福老唱片的鐵律，直到「真正」的 1947 年薩爾茲堡版現身，才改變這樣的刻板印象。

Disques Refain 版真實性爭議

　　談到 1947 年福特萬格勒戰後首度演出的布拉姆斯第一號，我想先回顧一下 Disques Refain 這個謎樣的廠牌，手邊有幾張它的發行，福特萬格勒的部份幾乎都購自日本福特萬格勒研究者田中昭，據說現年 50 多歲的他，15 歲就開始聽福老的唱片，田中昭收藏了大師各式的唱片，總計約 440 種（據統計，福特萬格勒被認證的錄音大概 450 種），其中尚未公開的有將近 40 種，原因是福特萬格勒的遺孀拒絕將這些演出公諸於世。

　　Disques Refain 這張福特萬格勒與維也納愛樂的布拉姆斯第一（唱片編號：DR920022），跟廠牌一樣，一直都蒙上神祕色彩，1947 年 8 月 13 日的演出曲目，上半場是亨德密特的《根據韋伯主題的交響變形》、布拉姆斯小提琴協奏曲，後者由小提琴家曼紐因（Yehudi Menuhin）獨奏，這是曼紐因生涯首度與福特萬格勒同台，這場演出的 7 天後，兩人還在琉森音樂節合作貝多芬小提琴協奏曲。

　　上半場的布拉姆斯小提琴協奏曲曾留下第三樂章的彩排影像（Toshiba TOLW3745），至於是否有全曲錄音？仍未被確認。而下半場上演的布拉姆斯第一號交響曲，儘管盛傳有私人收藏，但 Disques Refain 所發行的 CD 在 1990 年代仍被質疑並非當天的演出。

　　日本另一位福特萬格勒研究者 Shin-p 在他的網站記載，從演奏中的雙簧管音色聽起來，Disques Refain 盤確實具備維也納愛樂的特色，與同樂團 1952 年 1 月 27 日的錄音比對，兩者在演奏上有明顯的差異。相較下，歐美的研究者對此盤有較多的問號，何內‧特雷敏在 Tahra 推出的福特萬格勒錄音目錄，就將 Disques Refain 盤標示為「真實性可疑」。

　　我收藏的 Disques Refain 盤並非原盤，當時想買的時候，已經絕版，手邊的版本是來自一位福特萬格勒收藏者的拷貝，當時拷貝並不像現今這麼方便，連燒錄機都很昂貴，我買了當時最好的 CD-R，並翻印原版封面，CD-R 上的文字則自製自印，總之，非常慎重其事地把它當另類的收藏品。

　　不曉得是否是拷貝的關係，我聽完 Disques Refain 盤，對 1947 年薩爾茲堡的布拉姆斯第一號，印象並不深刻，甚至覺得聲音很糊，一直把它當成令人半信半疑的福特萬格勒唱片。但日本研究者卻說，這個版本聽起來弦樂的高音醇厚、冶豔，我的聆聽經驗和日方的評價相差甚遠。

其他版本音質欠佳

　　Disques Refain 盤推出的 17 年後，日本福特萬格勒協會與日本福特萬格勒中心（唱片編號：WFJ-78）先後發行 CD，以演出時間作為比較依據發現，日本協會盤與 Disques Refain 盤每個樂章的音軌幾乎一樣，研判應該使用同樣的音源。

3 個版本時間差比較				
DR-920022	14:56	10:06	5:12	16:22
WFJ-78	14:55	10:04	5:12	16:21
WFHC-024	15:01	10:10	5:18	16:28 ＋掌聲

　　日本福特萬格勒中心這張出版使用的音源則和前兩者不同，根據該張唱片解說書記載，日本福特萬格勒中心拷貝福特萬格勒友人 Alfred Kunz 所提供的音源作為母帶，進行再製，曲終還多了觀眾的掌聲。雖然後製工程交給日本 King 唱片公司的錄音室（該協會的唱片多數都在這個錄音室進行復刻），可惜，母帶的品質不佳，日本福特萬格勒中心在解說書上也坦承聲音並不好，尤其第一樂章部分樂段嚴重失真。

日本福特萬格勒中心的出版品只販售給會員或法國福特萬格勒協會成員，在唱片市場的普及度不高，聽完後，我也只把它當成福特萬格勒眾多布拉姆斯第一號錄音的其中一個收藏。

成功復活的 Grand Slam 版

1947 年 8 月 13 日的薩爾茲堡演出，長期被視為夢幻實況，儘管我在 1992 年就已經聽過這場布拉姆斯第一號，但真正被這個版本震撼、感動，則是 2013 年來自日本廠牌 Grand Slam 的發行。Grand Slam 由日本著名樂評家平林直哉創設，2004 年推出第一張復刻盤──1944 年的《英雄》轟動一時，平林直哉本身就是福特萬格勒的研究者，對音盤、版本的知識淵博，他過去發行日本《Classic Press》季刊時，曾有一段時間隨雜誌附贈 CD，當時就已經累積一些復刻老錄音的經驗。Grand Slam 早期以 78 轉唱片或第一版黑膠轉錄，未使用過多的雜音濾除，保有原始唱片渾厚的聲音和豐富的細節。

2005 年，我聽過 Grand Slam 重新復刻福特萬格勒指揮柴可夫斯基《悲愴》交響曲（1938 年版），相當驚艷，這張復刻盤以平林直哉精選、狀態最好的 SP 轉錄，如果你只聽過 EMI、Biddulph 等唱片公司的再版，覺得福老最早年的《悲愴》不怎麼樣，那一定要試試看 Grand Slam 的優異復刻，它會讓你重新認識 1938 年這個名演。

Grand Slam 的草創期以復刻福特萬格勒的錄音為主力，近期，平林直哉開始將目標擴及福老以外的指揮家，並開發黑膠以外的音源，例如以捲盤磁帶的再版，在聲音的透明度和樂器分離度都升級不少，尤其音質鮮明到令人訝異，我聽過同樣是 Grand Slam 製作的華爾特《田園》的兩種版本，捲盤磁帶版的高音雖然比初版 LP 轉錄的版本銳利，但聽完後可以理解，為何 Grand Slam 最後放棄 LP 轉錄盤，改投入捲盤磁帶的懷抱。

1947 年在薩爾茲堡上演的布拉姆斯第一號也是如此，Grand Slam 讓我找到這場實況的真正決定盤。這次的復刻，平林直哉找田中昭幫忙，製作的音源註明為私人收藏，我猜提供者應該是田中昭，但為了尋求真正的答案，還特別透過管道詢問平林先生，得到的答案是田中昭忘了他給的母帶來自哪裡。但我個人推斷，應該與 Disques Refain 盤以及日本協會盤（WFJ-78）相去不遠。而 Grand Slam 也的確成功地讓薩爾茲堡的演出復活。

薩爾茲堡版的獨有美感

布拉姆斯在第一號交響曲的第一樂章描繪了多種複雜的情緒，有開頭充滿神祕感的緊張主題，也有寧靜的間奏、清脆的定音鼓聲、如田園氣息的木管群對話，弦樂群偶而會奏出喜悅的樂句。福特萬格勒厲害處在於，

他的處理手法就有著千變萬化的樂念，既有這首交響曲應具備的宏偉架構，也在錯綜複雜的情緒中保有細膩度。

充滿田園色彩與浪漫氛圍的第二樂章，薩爾茲堡版的錄音更聚焦於維也納愛樂優美的弦樂群，尤其曲終前，小提琴獨奏拉出最後一句上升樂句時，美到讓人心碎。這是薩爾茲堡版的獨有特色，在北德版或柏林愛樂版絕對聽不到。

優雅的第三樂章一開始，福特萬格勒設計了與眾不同的巧思，開頭單簧管和法國號奏出主題後，福特萬格勒特別加重了弦樂群接過的旋律，這樣的創意帶一點現場演出的靈動，也讓這個樂章更與眾不同。

終樂章的詮釋，福特萬格勒加深了神祕感，製造出巨大的戲劇張力，從沉思、掙扎交替對峙，最後化為憤怒的解脫，音樂在不斷加入新動機後，將積累的能量逐步釋放，福老的演奏也越來越緊湊，在不斷變換的速度中逐步築起終曲前的高峰。最後的結尾加速，則是大師的拿手好戲。從整體來看，豐富的弦樂群和厚實的木管就是福特萬格勒詮釋布拉姆斯的個性化手法，這場薩爾茲堡的演出，完全契合這些特點，誰能說它是贗品呢？

詮釋深入的感性魅力

福特萬格勒的布拉姆斯和其他的指揮家有何不同？聽完薩爾茲堡版讓我更容易去找出答案。在此，我引用阿杜安的精闢分析，他認為，福特萬格勒處理布拉姆斯比演奏貝多芬作品時，更重視速度的變換，以及重音的加強。「他探索音響的稠密和豐滿以區別其他指揮家渴求的樸素和古典化。」[註8] 這就是福特萬格勒詮釋布拉姆斯作品的獨特性，他找尋的不單是浪漫特質，還挖掘更多作品中的深層意涵，並正視結構的完整性，這樣的布拉姆斯交響曲，是一條主線貫穿到底，是一氣呵成的，不像其他指揮家如切割的片段拼湊。

如果北德版與柏林愛樂版是福特萬格勒詮釋布拉姆斯第一號的巍峨雙峰，那與維也納愛樂合作的薩爾茲堡版就像是精緻的宮殿，雖然少了結構上的氣勢，卻多了感性的魅力，3 個版本各自都釋放了這首交響曲驚人的力量。感謝 Grand Slam 讓我重新認識薩爾茲堡版的布拉姆斯第一，雖然等待了二十多年，但總算可以一償夙願。

【註 8】見 John Ardoin 著，申元譯，《福特萬格勒的指揮藝術》（台北：世界文物出版社，1997）。

W. lhum FirRowinfo (signature)

11 布拉姆斯的異想世界

第二號交響曲的唱片總決算

> 「當他（福特萬格勒）站在我們面前，開始動起他的指揮棒，究竟在怎樣的情形下才該立刻響起『屬於福特萬格勒之音』，直到今天還是我們不能了解的謎。」——維也納愛樂前首席史特拉沙

日本樂評吉田秀和在其所著《世界の指揮者》一書曾提到：「進入布拉姆斯的世界後，即使不停的變換節奏速度，卻仍能不與作品本質自相矛盾，這才是忠實呈現這個作品的最佳方式。」[註1] 福特萬格勒在指揮布拉姆斯交響曲時，就有這方面的神秘力量。在布拉姆斯的作品裡，福特萬格勒找尋的不單是浪漫特質，他挖掘更多的是布拉姆斯作品中的悲劇性格。例如，力度滿檔、驚心動魄的第一號交響曲、感人至深的第四號交響曲，都可印證福特萬格勒在作品深層內在性的探討。

交織著溫柔激情的獨特語言

正因對作品精神內在的追求，在處理布拉姆斯四首交響曲中最具田園風味、最富陽光性格的第二號交響曲時，福特萬格勒依舊沒有侷限在傳統的框架中，他獨特的浪漫語言，讓這首交響曲特有的神秘性被深掘，呈現出深沈陰鬱的第一樂章，感性肅穆的第二樂章，夢幻抒情的第三樂章，以及狂風暴雨般的第四樂章。尤其是終樂章結尾前，像是前三個樂章壓抑情緒的解放，沒有任何的詮釋像他把這首交響曲剖析得如此多面向，不但有溫柔的一面、憂鬱的抒情對白，也有難以平復的激情。

福特萬格勒在 1912 年首度指揮布拉姆斯交響曲，先是第四號交響曲，接著是第一號交響曲，這兩首作品一直在他布拉姆斯音樂會中扮演要角。直到 1921 年 11 月 17 日，福特萬格勒才第一次於指揮台上演出第二號交響曲，地點在維也納，樂團是維也納音樂家管弦樂團（Wiener Tonkünstler Orchester），經過了幾場與不同地區性樂團的試煉後，福特萬格勒在 1922 年 10 月頭一次帶領柏林愛樂演出第二號交響曲，曲目被安排在舒曼鋼琴協奏曲之後（由克拉舒曼弟子 Carl Friedberg 擔任鋼琴獨奏）。從 1921 年到 1954 年間，他至少指揮了第二號交響曲達 94 次，儘管起步比較慢，但根據大戰期間一份統計顯示一份資料統計中發現，第二號的演出僅次第一號，

【註1】《世界の指揮者》，吉田秀和著，日本新潮社，頁 233。

與第四號並駕齊驅。

　　然而，在大師留下的錄音遺產裡，第二號交響曲所佔的比重，卻遠不及第一號交響曲。第一號擁有 11 種不同的演出版本，第二號僅留下 3 個完整的錄音，1943 年，福特萬格勒與柏林愛樂也錄過第二號交響曲，可惜目前錄音母帶仍保管在私人手裡（當天演出的西貝流士交響詩《傳奇》及小提琴協奏曲已發行過唱片）。不過，可喜的是，第二號的錄音雖少，但包含了福特萬格勒大戰期間、戰後初期和晚年 3 個不同的人生歷練，也囊括了維也納愛樂、倫敦愛樂以及柏林愛樂 3 個不同性質的樂團。而且前兩個版本，還各富一段傳奇色彩。

**福特萬格勒
布拉姆斯
第二號版本**
註 2

錄音時間	樂團	時間	發行
1943.2.7-2.10	Berlin Philharmonic	---	私人保管未曾出版
1945.1.28 or 29	Vienna Philharmonic	37:58	WFS、DG
1945	Berlin Philharmonic	---	疑問錄音未發售
1947.9.14-16	Berlin Philharmonic	12:29	第二樂章排練
1948.3.22、23、25	LSO	41:21	Decca
1952.5.7	Berlin Philharmonic	41:30	EMI

**焦點
名演**

>>>1945 維也納愛樂

逃難前的最後一搏

　　1945 年，二次世界大戰接近尾聲，福特萬格勒與柏林愛樂仍在戰火中持續演出，聽眾與音樂家們身處空襲的陰影下，每場音樂會都在搏命。1 月22 日、23 日，福特萬格勒與柏林愛樂的定期公演，在海軍上將宮殿登場，23 日當天在下午三點演出，曲目包括莫札特歌劇《魔笛》序曲、第四十號交響曲及布拉姆斯第一號交響曲。福特萬格勒當時已經做好逃離柏林的準備，而這也是他與柏林愛樂大戰期間的最後合作。演奏後的隔天，福特萬格勒啟程前往維也納，他與好友兼專屬錄音師許納普搭乘列車經由布拉格轉赴目的地。25 日，大師的 59 歲生日就在維也納度過。27、28、29 日三天指揮維也納愛樂演出布拉姆斯第二號交響曲、法朗克交響曲，此時福特

【註 2】見清水 宏所編撰《フルトヴェングラー完全ディスコグラフィー》2003 年 10 月版。

萬格勒的一舉一動已經在蓋世太保的監控下，生命備受威脅。28 日演出後的隔天，福特萬格勒先拍了一份電報，說自己跌倒需要靜養，並強調無法出席二月的柏林愛樂公演，暗地裡，大師已先行潛逃到瑞士邊境，在友人家中躲了約一個禮拜，才赴瑞士避難，並與妻子及才三個月大的兒子相會。

1945 年 2 月 27 日到 29 日與維也納愛樂一系列演出，成了福特萬格勒與該樂團大戰期間最後的合作，距離在烽火柏林演出時的布拉姆斯第一號，也不過才一周。而 28 或 29 日兩場演出的其中一場，幸運地由奧地利廣播電台完整地錄下，至於正確時間是 28 日或 29 日，有不同的說法，shin-p 的フルトヴェングラー資料室就認為，布拉姆斯第二號錄於 28 日，同場演出另有貝多芬《雷奧諾拉》第三號序曲（未發行），法朗克交響曲則錄於 29 日。另也有研究者指出，27 日是公開總排練，從維也納愛樂檔案資料研判，這個戰時的布拉姆斯第二號錄音或許收錄了 27 ～ 29 日 3 天的演出內容。無論這場布拉姆斯第二號的真實演出時間為何，都無損它帶給後世樂迷的震撼力。

別樹一格的冒險性格

福特萬格勒的布拉姆斯經常隱含著一股悲劇的氛圍，並帶有一種其他指揮家不敢嘗試的冒險性格。透過戲劇性的情緒起伏、動態對比，並注入充滿狂喜的興奮劑，將樂團的效果驅使到極限。這樣的宛如魔神附身的表現形式，在第二號更加凸顯。

第一樂章由大提琴和低音部奏出三音符動機，整首樂曲就由這充滿神秘感的深沉音色展開。一種二元對立的關係，不斷在前三樂章再現，例如進入第二主題，從提示部進入展開部的這一段，福特萬格勒突如其來的激昂宣洩，對比著先前如薄霧籠罩般的寂靜情緒，發展出令人難忘的絕妙轉折。

如歌的第二樂章中，大提琴的第一主題像是在訴說著孤寂的心境般地緊扣人心，其後銜接下來的小提琴聲部，優美地與管樂深情呢喃；由木管延續到弦樂器這一區帶的速度變化，相當絕妙，每個音符、動機彼此互相契合產生多變的節奏感。福特萬格勒以這樣的表現，傳達布拉姆斯無以倫比的魅力所在，這個美麗的樂章，在福特萬格勒的處理下，令人一而再、再而三地想回味箇中美感。

儉樸洗鍊的第三樂章主題、木管在急板部分輕巧的斷奏，令人注目，在福特萬格勒的認知裡，第二樂章和第三樂章所展現的是短暫的夢幻與抒情，一切都是為了進入終樂章時預作準備。前幾個樂章中，儘管有二元對立穿插在樂句與樂句當中，但原則上，音樂還是受到福特萬格勒刻意地壓抑和嚴格的管控。

終樂章猶如身陷暴風雨

進入第四樂章後，福特萬格勒的指揮棒突然脫韁野馬，整個樂團猶如陷身於激情的暴風雨之中，召喚著不可自拔的熱情。此刻，樂曲的節奏終於在壓抑中完全解放，超脫於演奏技巧可容許的範圍之外，並朝著狂熱的高潮之處往前挺進。《福特萬格勒的指揮藝術》一書作者阿杜安說得好：「（福老的）演出過程就像一支箭，直接射中靶心。」而這支急速的利箭，沿途仍經過一些和緩、平靜樂段，福特萬格勒在這裡帶給聽者一種浮現著空想式的印象，逼近光芒四射的結尾，才呈現出像恐懼降臨般的顫慄感，最後強而有力的壯麗終曲，也就水到渠成。歷史上，只有福特萬格勒指揮棒下的布拉姆斯第二號，能這麼激情地處理終樂章，他的精髓所在，就是製造力度遞增的效果，激發出這首交響曲蘊含的潛在能量；但激情的釋放當中，透過高明的速度收放，讓曲中的抒情性不致因過度的緊張感而丟失，這個終章完全是福特萬格勒式的即興風格的寫照，也是他詮釋布拉姆斯第二號最為與眾不同的特點。

如果拿德國指揮家約瑟夫‧凱伯特（Joseph Keilberth）1966 年在慕尼黑指揮巴伐利亞廣播交響樂團的錄音（Orfeo 出版，編號為 C553 011B）做比較，凱伯特同樣是正統的德意志手法，厚重且優美，但明顯缺乏像福特萬格勒那種處處有激昂轉折的對比性。倘若拿 1965 年，法國指揮家孟許（Charles Munch）與法國國立管弦樂團（Orchestre National de France）的激情演出相較（孟許 1966 年的錄音，發行在 Auvidis Valois 推出的孟許特輯裡），孟許爆發的熱情是率性的，而福特萬格勒則是透過精心安排，醞釀出一波波激昂的戲劇高潮。

有評論者認為，這首第二號交響曲的明亮性格較適合維也納愛樂來處理，而柏林愛樂對處理厚重氣息的第一號更具說服力，很幸運地，福特萬格勒留下的錄音遺產，提供我們比較兩樂團差異的機會。分屬大戰時期和戰後的兩次錄音，福特萬格勒帶著兩個偉大的樂團，遨遊於他的布拉姆斯世界。

>>>1952 柏林愛樂

更沉穩渾厚的表現

站在 1945 年維也納愛樂版另一端天平的版本，是 1952 年 5 月 7 日福特萬格勒與柏林愛樂合作的錄音，音樂會則在慕尼黑的德意志博物館登場。福特萬格勒在 1952 年的演出活動，是從羅馬的音樂會起頭，接著，他在維

也納國立歌劇院指揮了華格納的《女武神》和《崔斯坦與伊索德》。2月8日到10日這三天，福特萬格勒帶領柏林愛樂在該樂團創立70周年的紀念音樂會中登台，演奏了貝多芬的《大賦格》Op.133、奧乃格的交響樂章第三號、舒伯特第八號《未完成》交響曲，以及布拉姆斯第一號交響曲，這時，福特萬格勒又再次接掌柏林愛樂，並在4、5月帶著樂團在德國境內進行巡演。

這場布拉姆斯第二號交響曲的演出，是一系列巡演中的一場，當天除了布拉姆斯以外，還演奏了貝多芬的《大賦格》Op.133、拉威爾《西班牙狂想曲》和理查·史特勞斯的《死與變容》。但只有布拉姆斯第二號留下錄音，檔案由巴伐利亞廣播（Barvarian Radio）保存。

1945年維也納愛樂版與1952年柏林愛樂版，福特萬格勒的手法並沒有太大的不同，差異只在於樂團的性質和時空背景的因素。維也納愛樂版緊湊流暢表現出指揮家準備逃難前的窘迫心境，柏林愛樂版則沉穩渾厚。兩個版本各有千秋，各方評價全然出於欣賞品味的異同，因此，1959年EMI德國、日本分公司原本計劃推出福特萬格勒的布拉姆斯交響曲全集，1945年的維也納愛樂版一度雀屏中選，不過，根據日本樂評檜山浩介的說法，由於與Decca的契約問題無法解決，最後這項發售計劃無疾而終。到了1974年，EMI正式推出布拉姆斯交響曲全集時，發售的版本改為1952年的柏林愛樂版，這就是一般認知的福特萬格勒官方版布拉姆斯全集，當年為了湊齊這四首交響曲，唱片公司可能極為辛苦地在各大廣播的檔案庫中尋寶。

**錄音
發行**

兩個廠牌版權之爭的犧牲品

1945年維也納愛樂版的發行比柏林愛樂版早一年，由於大唱片公司彼此的合約擺不平，出版黑膠唱片的任務落在法國福特萬格勒協會的手上；協會盤推出後，掛上EMI招牌的發行才陸續現身，但所謂的全集版本已定，維也納愛樂版成了全集以外的遺珠。CD時代，維也納愛樂版初期多半由東芝EMI將其CD化，並發行過各式的版本。1990年，法國福特萬格勒協會的CD出版，緊接著隔年，DG的「維也納愛樂150周年紀念」系列也推出這場1945年的傳奇錄音，至此，維也納愛樂版意外地掛上兩家大唱片公司的名號，只是誰也沒想到，這個演出的出版，當年差點淹沒在唱片公司合約的爭奪戰中。

　　儘管柏林愛樂版的錄音地點在收音效果不佳的慕尼黑博物館，但它在音質方面還是比維也納愛樂版佔優勢，許多細節相對清楚；這個版本一直伴隨著 EMI 的全集發售或分售，最早出現在 1987 年日本東芝 EMI 的發行，當時全套以 4 張 CD 推出，每張收錄一首交響曲，定價 1 萬 2000 日幣，早年的 CD 製作認真，光解說書就多達 20 頁，還包括福特萬格勒 4 首布拉姆斯交響的錄音曲整理。至於 EMI 國際版則直到 1995 年才現身，比 1987 年的初 CD 化，晚了許久，EMI 這套國際版發行於 References 系列，由錄音師安德魯‧華特（Andrew Walter）進行數位轉錄，聲音沒有特別突出之處，而且為了迎合對歷史錄音有疑慮的樂迷，還刻意處理成疑似立體聲的味道。根據 1995/1996 年英國《企鵝唱片指南》年鑑的評論，這套福特萬格勒的布拉姆斯全集評價是兩顆半星，評論者對該全集的音質也有所保留，尤其第一號被認為乾瘦。

來自虛擬立體聲的怪異召喚

　　1989 年德國 EMI 也曾發行一套收錄 6 張 CD 的福特萬格勒布拉姆斯作品大集成（CZS 25 2321 2），它的出現讓福老的布拉姆斯全集不再由日本的獨佔，也讓後來的 EMI 國際版顯得可有可無。

　　日本在國際版發行後的 1996 年 6 月，又推出一套以虛擬立體聲為號召的全集，提供樂迷對福特萬格勒錄音在立體聲時期的虛擬想像，在當時引起福特萬格勒粉絲投以好奇的目光。這套虛擬立體聲全集是 HS2088 系列作品之一（所謂 2088，在當時號稱突破原 CD 規格的 16bit/44.1kHz，達到 20 bit/88.2kHz 高採樣），日版這一系列虛擬立體聲並非日本人的傑作，他的母盤其實來自 EMI 德國分公司 Electrola，處理過後的聲音，動態變大了，清晰度相對提高，當然也加入一些人工化的修復，讓音樂變得不太自然，但這套全集仍受到不少的好評。

兩協會推出的布拉姆斯全集各交響曲收錄版本

▶ 1950.06.20
Variations on a theme by Haydn, op.56a

▶ 1952.02.10
Symphony No.1 in c minor, op.68

▶ 1952.05.07
Symphony No.2 in D major, op.73

▶ 1947.09.16
Rehearsal of the 2nd movement

▶ 1954.04.27
Symphony No.3 in F major, op.90

▶ 1949.06.10
Symphony No.4 in e minor, op.98

All with Berliner Philharmoniker

唱片編號：WFG/SWF 062-4

2007 年，德國與法國福特萬格勒協會跨國合作，共同製作出版福特萬格勒的新布拉姆斯交響曲全集（唱片編號：WFG-SWF062-4），全套以 3 張 CD 組成，除了四首交響曲外，還收錄《海頓主題變奏曲》。有意思的是，這套專輯所選的錄音，樂團全都是柏林愛樂。

德、法協會合作的全集中，四首交響曲都曾發行過正規盤，第一號、第三號交響曲及《海頓主題變奏曲》來自 DG 的版權，第二號就是 1952 年柏林愛樂版，第四號交響曲則曾由 Tahra 發行 CD。

二十世紀的 1970 年代，經過 EMI 的努力，有了福特萬格勒第一套布拉姆斯全集，兩個福特萬格勒協會的合作，則在版權消失後的新世紀，完成跨廠牌收錄福特萬格勒布拉姆斯全集的夢想。其實協會版全集的組合更具代表性，每一首都是大師的最高傑作，可惜 1945 年那場驚心動魄的第一號終樂章傳奇，沒有出現在這套全集中。就個人評斷而言，我較喜歡第一版 CD 那種不帶任何人工回音的轉錄，協會盤就音質方面有明顯處理過的痕跡。

>>>1947 柏林愛樂第二樂章彩排

最富浪漫色彩的 12 分半

順道一提，在 EMI 官方的全集外，很多獨立廠牌也推出過自行拼湊獨特萬格勒布拉姆斯全集，最近的一套是 2008 年由 Memories 發行的版本，Memories 版比協會版多收錄了《德意志安魂曲》，4 首交響曲中，Memories 版在第一號和第三號有不同的選擇。不過，4 首全都挑柏林愛樂演出的錄音，這點倒是有志一同。

眼尖的樂迷會發現，福特萬格勒協會推出的布拉姆斯全集中，包括了一場 1947 年 9 月 16 日的第二號交響曲第二樂章彩排（一說是 14 日），這場排演是福特萬格勒同年 9 月 14 日到 16 日一連三天，帶柏林愛樂在音樂會演出布拉姆斯第二號的排練之一（同場音樂會曲目還包括亨德密特的《韋伯主題交響變奏曲》以及理查·史特勞斯的《唐璜》）。整場由 RIAS 收錄的單樂章彩排，雖然只有短短的 12 分 26 秒，但動人程度更甚於同樂團

1952 年的版本。在排練中，柏林愛樂的弦樂質量更厚重，線條更具張力，是現存福特萬格勒所有布拉姆斯第二版本中最富浪漫色彩的演出。聽過後，會很遺憾後來正式的演出為何沒留下錄音（其實，9 月 16 日演出的亨德密特的《韋伯主題交響變奏曲》以及理查‧史特勞斯的《唐璜》，都有錄音流傳，唯獨少了下半場的布拉姆斯第二號交響曲）。

近 12 分半鐘的排練在北德廣播錄音場地進行，這也難怪會有如此優異的音質，當晚正式的演出則在 Gemeindehaus Dahlem 登場，排練過程中，福特萬格勒與樂團的對話不多，只有後半段有短暫停歇，這是福特萬格勒一貫的風格，阿杜安的《福特萬格勒的指揮藝術》一書中就提到，福特萬格勒的排練多半運用眼神、手勢和偶爾哼唱樂句，RIAS 當時收錄的用意，極可能是為了供做次日廣播之用。

雖然是排練實況，但整個第二樂章的演奏相當完整，從彩排可預見當天的正式演出是多麼令人期待，事實上，同場音樂會被收錄的理查‧史特勞斯的《唐璜》，聽來就極為抒情動人。這場精彩的排練實況一直被埋藏在 RIAS 的檔案中，直到 1994 年才被 Tahra 唱片公司挖掘，那年適逢福特萬格勒逝世 40 周年，這個新發現的彩排錄音，在當時造成轟動。至於兩協會的合作版本，則是 Tahra 盤絕版多年後的再版。

>>>1948 倫敦愛樂

指揮與錄音師的理念之爭

無論是 1945 年維也納愛樂版或 1952 年柏林愛樂版，對樂迷而言都是耳熟能詳的布拉姆斯第二名演，但還有一個特別的版本，穿插在這兩場偉大演出的中間，這是福特萬格勒罕見在 Decca 的錄音室錄音，不但別具意義，其背後還有著一段關於錄音的傳奇故事，記錄著福特萬格勒與錄音工程師的一場觀念對決。

1947 年排練演出的隔年 2 月底，福特萬格勒造訪英國，展開一系列與倫敦愛樂樂團的演出，這是第二次世界大戰後，福特萬格勒首度踏上英國的土地。從 2 月 29 日到 3 月底，福特萬格勒一共與倫敦愛樂開了 10 場音樂會，這十場的演出曲目，剛好囊括布拉姆斯四首交響曲。

訪英期間，Decca 唱片公司邀請福特萬格勒進錄音室錄製布拉姆斯第二號，當時福特萬格勒除了柏林愛樂的演出外，合約是隸屬 EMI 旗下，由於

EMI 在製作人華爾特李格主導下，栽培福特萬格勒不喜歡的指揮家卡拉揚，為了安撫大師，EMI 特別允許福特萬格勒在 Decca 進行這場布拉姆斯第二號的錄音。錄音地點在音效優異名聞遐邇的倫敦金士威廳，製作人是維多·歐洛夫（Victor Olof），錄音工程師則是大名鼎鼎的肯尼斯·威金森（Kenneth Wilkinson）。根據阿杜安引述 Decca 知名製作人卡爾蕭（John Culshaw）的看法指出，其實，以當時歐洛夫和威金森在金士威廳多次錄音所累積的經驗，要得到好效果並不困難。但對錄音室錄音沒什麼好感的福特萬格勒，堅持他希望的「錄音哲學」，他對大廳裡不只一支麥克風的擺設感到不安，錄音前不斷激動踱步，最後要求只留從天花板垂降到樂團上方的麥克風，其餘的統統移開他的視線，不准接線收音，卡爾蕭回憶說：「演出是出色的 …… 我在大廳現場聽到的樂聲，沒有在唱片中顯現，這是福特萬格勒的過錯。」

消失的「笛卡之聲」

巧合的是，當時柏林愛樂的另一位頭目傑利畢達克（Sergiu Celibidache）也在隔月造訪英國，並首次登上倫敦愛樂的指揮台。同年 7 月，傑利同樣在金士威廳進行錄音，錄下柴可夫斯基第五號交響曲，錄音師一樣是威金森，不曉得福特萬格勒有沒有這段不愉快的錄音經驗告訴傑利畢達克？

福特萬格勒與錄音師的鬥法，在他的堅持下整個錄音形式被依他的意志貫徹，但卡爾蕭在回憶錄裡披露了這段不愉快的錄音經驗，反捅了福特萬格勒一刀，並抨擊說，福特萬格勒的堅持讓這個布拉姆斯第二少了「平日那種既明確又有深度的笛卡之聲（Decca Sound），音色散漫而渾濁。」將「敗戰」責任一把推給老大師，還說：「這是福特萬格勒的過錯」。

阿杜安在其書中也呼應卡爾蕭的看法，認為這場 1948 年的布拉姆斯第二錄音室版有著「朦朧的總氣圍加上單薄的弦樂音響。」但始終力挺福特萬格勒的日本研究者跳出來幫大師喊冤，他們指出，當時 Decca 正研發的全頻帶錄音技術（Full Frequency Range Recording，簡稱 FFRR），而第一版 SP 所表現出來的音質，仍保有全頻帶錄音技術的優異品質。有研究者就指出，SP 可以聽到輕而緊繃的低音、柔而自然延伸的高音域、音樂廳內適度的殘音效果，真正搞砸這個版本名聲的，是後來的 LP 復刻盤。

這樣的平反，打臉了卡爾蕭的說法，日本的福特萬格勒研究者認為，SP 裡還是可以聽到卡爾蕭所說的動人效果，福特萬格勒在金士威廳的演出，有著相當明朗、明確的音質，整場布拉姆斯第二號的演出和維也納愛樂版及柏林愛樂版一樣，滿溢著生命的躍動感，這個倫敦愛樂版在細節部分的處理也相當明快。音樂栩栩如生，又富十足的朝氣，同樣有著精力充沛的

節奏起伏，與徐緩節奏中的美感，對應出相當大的反差。透過緩緩加速的樂句，福特萬格勒讓音樂洋溢著生命力和躍動感。慢板樂章則以深深的呼吸，帶出的「間隔」的音符流洩，各個樂句都是福特萬格勒在前兩個版本一貫的模式來進行。但倫敦愛樂版還有個獨特之處在於，它是在錄音室進行，雖然少了前兩個實況版本的熱情，但在枝微末節的處理，和細部的刻畫上，有更完美的呈現。

錄音發行

SP 復刻盤的平反

由於指揮與硬體技術大鬥法的爭議，讓這個福特萬格勒罕見的 Decca 錄音被母公司無情的打壓，至今尚未出現國際版發行。我頭一次接觸這個布拉姆斯第二錄音，來自 1993 年日本 King 唱片公司的出版（CD 編號：KICC2307），King 的版本應該是用後來的 LP 復刻盤轉錄，音質稍悶，但唱針噪音少、訊息量相當豐富，音色柔和，聽起來頗為悅耳。

2000 年，我在日本旅遊時買到日本廠牌 VENEZIA 發行所發行的版本（唱片編號：CD V-1016），透過 VENEZIA 忠實的復刻，讓我首度聽到這個傳奇版本的 SP 轉錄，並多欣賞到福特萬格勒當時兩段額外的錄音。原來 1948 年錄製時，額外灌錄了第三樂章第 33 小節以後，及第二樂章的一部份，這兩段額外的錄音收錄在當年出版的 78 轉 SP 唱片。VENEZIA 就是用 SP 唱片（共 10 張）復刻，並保留炒豆聲未加修飾，可說是將這個版本的音色、深度，「一刀未剪」忠實呈現。事實上，日本另一家唱片廠牌 Wing 比 VENEZIA 更早推出 SP 轉錄版，兩者的發行僅補白不同，但倘若比較兩者的音軌時間，幾乎一模一樣。

錄音師的理念之爭

英國唱片公司 Dutton 也在 1999 年以 SP 原盤復刻這個 1948 年的布拉姆斯第二號，聲音比起前兩個版本乾淨，具有 Dutton 一貫的轉錄特色，由於該唱片公司採用了「noise reduction」技術，強音處可能表現不錯，但因過度的雜訊濾除，恐怕無法感受到這個版本應有的弱音之美，Dutton 解說書裡還詳細描述整起指揮與製作人及錄音師的理念之爭。

進入 21 世紀後，終於有 Decca 官方版本現身，由德國的環球地區版 Eloquence 發行在 Dolumente 系列中，屬於地域性的出版，聲音四平八穩，

處理得還算不錯，母帶可能是以 SP 復刻的 LP，聲音有點類似 King 版，卻沒有 King 版柔和，但較為渾厚。

2004 年後，日本掀起風起雲湧黑膠復刻風潮，這個需要 SP 才能再現品質的布拉姆斯第二號錄音，當然也被列為重要的再版目標。2005 年，日本 Green Door 唱片公司在這波復刻風潮中，首次推出這場 1948 年倫敦愛樂版的復刻品（唱片編號：GDWF-2005），此碟價格昂貴，保留的雜訊很大，我認為已經到了嚴重干擾聽覺的地步。

相對於 Green Door 版的昂貴售價，Naxos 版就顯得相當超值，2008 年，該唱片公司在製作人馬斯頓（Ward Marston）操刀下，復刻了倫敦愛樂版，封面還是頭一次曝光的福特萬格勒私人收藏照片。我認為，這是很平民化的復刻版，雖能吸引不喜歡歷史錄音的樂迷，卻不見得是最理想的轉錄聲音。

不易再現的歷史高峰

Naxos 版推出的同年，由日本知名收藏家兼樂評平林直哉所主導的品牌 Grand Slam 也復刻了這個錄音，日本人把福特萬格勒的唱片復刻當成是一種神聖的使命，Grand Slam 在轉錄方面就具有這種使命感，Grand Slam 版的聲音盡可能傳達出原始唱片應有的效果，音質十分精緻。

為了向福特萬格勒 1948 年這個錄音室版布拉姆斯第二號交響曲致敬，光是這個 1948 年的布拉姆斯第二號，我就收藏了好幾個版本，2008 年 Green Door 為了洗刷前恥，重新推出新轉錄版本，將噪音量降到可以接受的範圍，果然讓人一新耳目，只是封面的設計遜了一點。

在福特萬格勒的心目中，布拉姆斯的作品是充滿幻想和魔力的奇異世界，他在第二號交響曲中極端多樣化的速度處理，賦予布拉姆斯作品新的靈魂，也代表著德國指揮傳統攀上的歷史高峰，這個高峰在未來的歲月裡，將難以有後繼者能輕易超越。

12 雙面布拉姆斯的拉鋸戰

第四號交響曲的版本大比拼

> 「進入布拉姆斯的世界後，即使不停的變換節奏速度，卻仍能不與作品本質自相矛盾，這才是忠實呈現這個作品的最佳方式。想必布拉姆斯在他身為指揮家時也是如此。不過，節奏並非是問題的重點所在，布拉姆斯內心對於濃厚感官上的憧憬，被外在嚴謹容貌所遮掩了，而其真實面貌透過不同的指揮家的雙手，呈現出來的差異性也非常大。」
> ——吉田秀和[註1]

　　1933 年，福特萬格勒在維也納舉行的布拉姆斯百年冥誕演講中提到：「布拉姆斯的影響力和重要性正在滋長，準確說是開始從新增長。我還清晰記得，當我二十多年前開始音樂生涯時，柏林的評論界是如何傲慢地貶低布拉姆斯。記得一份很有影響的報紙為文說，在布拉姆斯的《悲劇》序曲裡，除了他的無能，沒有什麼樣的悲劇。今天，你再也找不到這樣的評語了。……人們對布拉姆斯的態度正在改變。」[註2]

布拉姆斯光芒的再綻放

　　福特萬格勒緊接著表示，隨著華格納音樂在 19 世紀末的全面勝利，加上理查史特勞斯的崛起，當年的布拉姆斯消失在幕後，被當成是過時、反動。不過，隨著時間推移，「被忽視靜靜地躺著的布拉姆斯音樂，不單保持昔日的活力未曾消失，而且甚至綻放出新的光芒。」[註3]

　　福特萬格勒自己在指揮生涯起步的1912 年，首度指揮布拉姆斯交響曲，當時他選的是作曲家 4 首交響曲中，最具孤獨心境及悲劇色彩的第四號。從這首交響曲的錄音史進程來觀察，福特萬格勒所說的那道光芒，的確在1920 年代末、1930 年代初逐漸展露。

　　布拉姆斯第四號豐富的精神內涵，以及強烈的個性，不斷吸引許多指揮家投入，甚至連業餘指揮也參與唱片灌錄的行列，最著名的是 DG 重要的製作人傑德斯（ Otto Gerdes ），身兼指揮家的他，1960 年代曾錄下這首交響曲。另一個例子是德國偉大的歌唱家費雪－狄斯考（ Dietrich Fischer-

<hr />

【註 1】參考吉田秀和所著《世界的指揮者》，日本新潮社，頁 233。

【註 2】原文譯自《Furtwängler On Music》Ronald Taylor 英譯本，Scalar Press 1991 年版，中文翻譯轉載自網路。

Dieskau），他在 1976 年與捷克愛樂為 Supraphon 留下錄音紀錄。

　　根據日本人山田明豐（Toyoaki Yamada）編撰的《A Discography of Brahms's 4th Symphony in E minor Op.98 》[註4] 資料統計顯示，截至 2001 年 8 月止，布拉姆斯第四號交響曲共有超過 250 個版本在市面上流傳。客觀和浪漫的拉鋸戰，形塑了雙面布拉姆斯的形象。本文將以福特萬格勒錄音為分界點，探討布拉姆斯第四號錄音史上幾個重要的名盤、大戰期間的名演，及戰後福特萬格勒時期及後福特萬格勒時期，該曲詮釋的風格演變。[註5]

阿本德洛斯的第一擊

　　布拉姆斯第四號交響曲的商業錄音啟蒙在 1920 年代末開啟，錄音先驅是德國指揮家赫曼·阿本德洛斯，1927 年 3 月 27 日，他帶領英國倫敦交響樂團，在倫敦皇后音樂廳（Queen Hall）為 EMI 灌錄了世界首張完整的布拉姆斯第四號。聽過這張 78 轉唱片的樂迷絕對會同意，它是個好的開始，我們不敢說它為後代樹立了典範，至少阿本德洛斯形塑了這首交響曲在唱片世界裡的雛形。

　　1927 年的優異錄音，盡可能地保存了這首曲子中每個重要的細節。阿本德洛斯在 1950 年代以後，還留下兩次錄音，但演出時間以這個 1927 年版最長，詮釋方面也是這個早期錄音最深情。

	年代	樂團	總時間
阿本德洛斯 3 次 錄音時間比較	1927	London Symphony Orchestra	40:37
	1950	Sinfonieorchester des Mitteldeutschen Rundfunk	39:51
	1954	Leipzig Radio Symphony Orchestra	40:08

　　有人認為，阿本德洛斯是承襲 19 世紀浪漫遺風的老派指揮家，但這樣的評價絕對不會在這張唱片中感受到，反倒讓人察覺到他與福特萬格勒在詮釋這首交響曲驚人的相似點。福特萬格勒戰前沒留下錄音的遺憾，正好有阿本德洛斯的名盤彌補。兩人都將作品中的抒情性發揮到極致，這也是其他老一輩大師的版本難以企及之處。

令人動容的世界初錄音

　　1927 年的錄音一開頭就令人動容，它營造出這部作品的悲劇性，第一樂章後段的即興加速，有著福特萬格勒的風格，緩慢的第二樂章、直接果決的第三樂章，都令人印象深刻。莊嚴的終樂章，阿本德洛斯以清晰的線條，深刻地挖掘 30 段變奏的潛在力量，重要的是，整個演出帶著良好的平衡感。倫敦交響樂團在錄音的萌芽時期經常是許多名作首錄音的重要樂團，

【註 3】原文譯自《Furtwängler On Music》Ronald Taylor 英譯本，Scolar Press 1991 年版，中文翻譯轉載自網路。

【註 4】見已絕版的日本歷史錄音季刊《Classic Press》2001 年秋季號。

這個錄音看得出樂團一流的水平，以及對錄音的投入。

Biddulph 和 Tahra 為樂迷出版過這個重要的歷史文獻，前者是由著名的歷史錄音復刻工程師歐柏頌進行母帶修復工程，兩版各有千秋。

1885 年 10 月 25 日，第四號交響曲由布拉姆斯親自指揮麥寧根宮廷管弦樂團（Meiningen Court Orchestra）進行首演，從贊助者麥寧根公爵還要求再演奏一次前三個樂章來看，可以想見首演相當成功。1897 年 3 月，布拉姆斯最後一次在音樂會聆聽自己的作品，當時指揮家漢斯‧李希特（Hans Richter）帶領維也納愛樂演出的就是這首作品。

布拉姆斯代言人的錄音

1889 年 11 月，布拉姆斯赴好友家中，巧遇愛迪生新發明的留聲機展示，大作曲家一時興起，錄下了「我是布拉姆斯博士」自我介紹，以及第一號《匈牙利舞曲》演奏片段，總長度約一分鐘，這是布拉姆斯在世上留下的唯一錄音，也是最接近布拉姆斯彈奏自己鋼琴作品的途徑。不過，想聽布拉姆斯指揮布拉姆斯就沒那麼容易，後世只能從文獻裡的隻字片語來想像，另一個特別的途徑就是透過曾貼近他，且有幸活到錄音成熟期的指揮家，再從他們留下的唱片來推斷。其實錄音史上，就有這麼一個擁有代言人位階的人選，他就是德國指揮家菲德勒（Max Fiedler）。

菲德勒與布拉姆斯的特殊關連性，讓他的錄音多了一份與眾不同的意義。菲德勒是布拉姆斯的同鄉，他與布拉姆斯一起排練過第二號鋼琴協奏曲，並在布拉姆斯的跟前演過交響曲，還受到作曲家的讚許。這樣的加持，對後代的樂迷而言，菲德勒或許成了最接近布拉姆斯原意的代言者。不過，菲德勒並未灌錄全部的布拉姆斯交響曲，在他為數很少的商業錄音中，只留下第二號、第四號，以及與女鋼琴家艾莉‧奈伊（Elly Ney）搭配錄製的第二號鋼琴協奏曲。

菲德勒錄下第四號的時間在阿本德洛斯之後的 3 年，它正好揭開了第四號唱片錄音在 1930 年代的一個序章，包括由德國唱片公司 Polydor 錄製，並搭配德國的柏林歌劇院管弦樂團（Berlin State Opera Orchestra）。菲德勒的詮釋擺盪在 19 世紀浪漫主義與 20 世紀古典主義之間，第一樂章、第二樂章速度設定在徐緩的步調，但以首樂章為例，其間穿插著個性化的速度變化，例如接近尾聲的第 394 小節，第一主題動機再現的段落，菲德勒突然急踩煞車，在築起高潮前，恣意加速，讓人印象深刻。第三樂章也是如此，有個段落音樂嘎然而止。而菲德勒獨特的浪漫格調，在終樂章裡可以看得更清楚，只是他在速度變化上鑿痕太深，整首交響曲聽起來有些支離破碎，

【註 5】指揮家庫塞維茨基（Serge Koussevitzky，1874～1951）與奧曼第（Eugene Ormandy，1899～1985）分別在 1938 年及 1944 年留下第四號錄音，但限於篇幅及代表性，本文不打算述及。

菲德勒在那個追求現代性的時代因其風格的守舊，很快便被遺忘。

史托考夫斯基的怪演

1994 年，歷史錄音出版最蓬勃的年代，Biddulph 提供了樂迷回味菲德勒詮釋風格的機會，優秀的老錄音復刻工程師馬斯頓的母帶修復，讓這個古老錄音出現不錯聲音水平。

錄音史上第一套布拉姆斯交響曲全集唱片是由史托考夫斯基（Leopold Stokowski）在 1930 年代初完成，史托考夫斯基的擁護者勞伯·史塔姆普（Robert M. Stumpf II）曾在評論裡，將史氏的早年錄製的布拉姆斯拿來與福特萬格勒比（EMI 版），他說：「史氏版本時常讓我沉醉，而福氏的演奏卻很少有這種效果。」這句話說出了史托考夫斯基布拉姆斯錄音的一部份特色。

史托考夫斯基的布拉姆斯第四號錄於 1933 年[註6]，帶領的是他的子弟兵費城管弦樂團（Philadelphia Orchestra）。史氏在掌理該樂團的 25 年間，塑造出極具特色的費城之聲，他本身對錄音很感興趣，許多唱片都有著濃烈的實驗色彩。日本人稱他這個布拉姆斯第四號錄音是 SP 時代的怪演，與前兩個版本相較，史托考夫斯基確實走出不一樣的格調，同樣是第一樂章的第 399 小節，史氏強化低音的效果，他以弦樂部的旋律凸顯節奏，帶出猛烈的結尾。

別以為這個錄音是 1930 年代的產物就對其錄音效果質疑，截至目前為止所介紹的三個版本，以當時的錄音技術來看，都處在相當高的水平，尤其是史托考夫斯基。Biddulph 曾發行過這個錄音，但年代久遠已經不易購得，德國 History、Archipel 這兩個廠牌則有較新的出版。

強調溫暖感性的華爾特

在史托考夫斯基的怪演盤之後，詮釋布拉姆斯的重量級指揮家華爾特的重要錄音，也在 1934 年登場。華爾特與 BBC 交響樂團共同錄製的第四號，是華爾特布拉姆斯交響曲全集計劃當中的一環，可惜 SP 時代，他僅留下第一號、第三號和第四號就抱憾離開歐洲，原本計劃中的第二號因戰火而中斷。在錄完第四號交響曲後，華爾特在同年的秋天，和維也納愛樂開始創造了美好的「維也納時代」。1934 年的華爾特，幾乎都在錄音室度過，對樂迷而言，想在樂天的華爾特指揮棒下聽到這首作品的強烈悲劇性格，或許會有很大的失落感。當然，華爾特沒有福特萬格勒處理音樂擅長的高度戲劇性和強烈對比，但卻有著十足的歌唱性。我們可以從華爾特的布拉姆斯第四號中，感受到這首作品的另一面向。

【註6】史托考夫斯基另有更早的 1931 年錄音，但不在本文討論之列。

在早年的錄音裡，華爾特如同晚年的風格，在第一樂章特別強調低音部的力量，開頭的主題，都嗅不到悲傷的氣息，音響充滿安定感，即便是加速，也不會讓聽者感到極端突兀，但銅管和打擊樂器相對被弱化，第一樂章終曲前的定音鼓似有若無，與弦樂部巧妙地融合起來。慢板樂章華爾特的處理手法像在歌唱，即使是放慢速度卻絲毫不會凝滯，而是充滿如歌般地流暢感。終樂章的每個變奏，華爾特都處理得沉穩、莊嚴，低音部的特性也被徹底凸顯。

SP 時代結束後，華爾特曾於單聲道及立體聲 LP 時代兩度錄製布拉姆斯交響曲全集，尤其最晚年全集中的第四號，雕琢更精細，是相當不錯的版本。它與力度尚未衰退的單聲道時期有些微的差異，若拿更早年的錄音和晚年的兩次名盤相較，在錄音技術的不平等條件下，並不公平。1934 年的舊錄音是華爾特處在戰前美好時代的演出，它可算是後來兩套偉大名盤的原型。

根據我手邊的版本，華爾特早年的第四號在東芝 EMI 發行在「The Art of Bruno Walter」的第二輯（14CD）中亮相過，1991 年，Koch 也曾搭配 1936 年錄製的第三號一起發行 CD。

一新耳目的托斯卡尼尼版

1935 年，BBC 交響樂團再度留下布拉姆斯第四號的錄音，這回由指揮大師托斯卡尼尼領軍，那年是這位義大利大師首次指揮 BBC 交響樂團，當時他在英國倫敦開了 4 場音樂會，全都留下廣播錄音。1935 年的演出原本有希望成為客觀主義的第一份代表作，不過，實際上並非如此。如果將托斯卡尼尼的風格，很概括地稱為客觀派，說它是如何地忠於樂譜，或者說：「托斯卡尼尼的藝術是把音樂從浪漫主義的夢想，拉回到現實裡。」這個實況錄音足以打破這些迷思。

在這個最早年的版本裡，托斯卡尼尼的歌唱性甚於後來的 NBC 版或愛樂版，嚴謹、精準仍在，但清晰的結構感外，還多了些許情感的投入，讓這個第四號特別讓人一新耳目，有人這麼描述這場演出：「義大利指揮大師的烈火與不列顛的自然優雅的奇妙融合，這份演出擁有一種節奏的衝動（第一樂章），也不乏令人無法抗拒的美妙抒情性（Andante），並以一種靈活的方式鋪陳，而指揮家在晚年彷彿失去了這個秘方。他也反常地更為『投入』，自己哼唱著，聲音清晰可聞：他對於音樂的愛與情感從來未曾如此外露。」[註7]

反浪漫化的溫加特納錄音

1938 年，布拉姆斯第四號的唱片灌錄達到前所未有的高峰，許多名家

【註 7】見 Francis Drésel, Diapason no.352 p.180，參閱自法國網站，網址為：http://patachonf.free.fr/ musique/brahms/4e.php?p=t#t。

紛紛投入，其中指揮家溫加特納的錄音，成為戰前唯一用最客觀的態度省視這首作品的版本，溫加特納也是布拉姆斯交響曲全集錄音的先驅者之一，他為 EMI 灌錄的這套唱片，完成於 1938 年到 1940 年間，第一號、第四號是與倫敦交響樂團（London Symphony Orchestra）合作，第二號、第三號則與倫敦愛樂（London Philharmonic Orchestra）合作。

其中溫加特納對第二號的錄音最慎重其事，製作方面找來名製作人華爾特・李格擔綱，溫加特納之所以特別重視第二號，原因要回溯到 1896 年溫加特納在維也納的第一場音樂會，那場演出曲目清單中就包含了第二號，當時作曲家本人也在現場聆聽，並對溫加特納的詮釋大加讚揚，第二號可說是溫加特納的最愛。

至於第四號，溫加特納把它當成是一首純粹的音樂作品，從錄於 1938 年 2 月的唱片裡我們可以發現，打從第一樂章的第一音，溫加特納即以節制、嚴謹的手法，摒除一絲一毫的多餘情緒。他的詮釋直截了當、無比單純，這樣的第四號聽起來甚至有些冷漠、疏離。

事實上，溫加特納本身就抨擊過這首交響曲過度浪漫化，因此他堅持以穩定節拍進行此曲，旋律無比明快。和上述幾位指揮家的錄音相較，溫加特納顯得平淡許多，而他的優點是有一股難以比擬的高貴感。

1992 年，EMI Reference 系列首度推出此錄音的正規盤，後來又有 Classica D'oro 等小廠發行這個版本的低價盤。復刻成績斐然的 Andante 廠，也在布拉姆斯專輯裡，收錄溫加特納的錄音。

違反自己風格的孟格堡版

相對於溫加特納擎起的客觀派大旗，威廉・孟格堡（Willem Mengelberg）則站在另一個對立面，他是高舉主觀音樂詮釋風格的代表性人物。孟格堡與子弟兵阿姆斯特丹音樂廳管弦樂團在 1938 年底，灌錄了布拉姆斯第四號，如果你期待在孟格堡的錄音中，獲得浪漫、即興式的滿足，或過度詮釋、處理自由音符的快感，你可能會大失所望。

孟格堡在這個他灌錄唯一的第四號，並沒有修改太多的音符，也沒有製造出過於誇大的段落，在這個錄音裡，孟格堡讓熟悉他風格的人感到無比訝異。如果要將這個版本擺到客觀主義的另一個極端，可能還不及史托考夫斯基的演出。

顯然因為這個布拉姆斯第四號的「怪異」詮釋，完全不像孟格堡的「傳統」，因此，一般的評論，未曾將其列入他個人的代表盤之列。但在 CD 時代，這個版本被不斷翻製，包括 Telefunken 自家的官方盤、Tahra、Naxos 和 Biddulph 等廠牌的出版，尤其我們在 2001 年的 Naxos 版可以買到馬斯

頓便宜又大碗的轉錄。

卡爾貝姆在 1934 年接任德勒斯登歌劇院的音樂總監，他在 1939 年與該樂團錄過第四號，那時候的貝姆還沒散發出晚年那種璀璨的光輝，頂多是以人性的角度，平淡地訴說布拉姆斯這首作品，而這張唱片只能算是他個人錄音生涯的一個註解。

不可或忘的薩巴塔名演

大戰爆發前，還有一個不可或忘的錄音，是 1939 年指揮家薩巴塔（Victor de Sabata）客席柏林愛樂時，與該樂團的演出，這也是柏林愛樂史上第一張布拉姆斯第四號唱片。

1892 年 4 月 10 日生於義大利的薩巴塔，不走德國式的邏輯，不搞太過度的戲劇性，但也沒有公開表現出充滿拉丁式熱情的分句，有樂評認為，他是介於福特萬格勒與托斯卡尼尼之間，有前者的深刻，有後者的俐落。在第一樂章尾奏的二分音符，以短促切分的方式上揚，相當獨特。薩巴塔版的另一個特點是明亮的歌唱性，這樣的特質在慢板樂章展露無疑。由於 DG 母帶的保存良好，儘管年代久遠，聲音的質量仍有可觀之處。

這個錄音在 1980 年代早就有 CD 問世，DG 將其發行在 Dokumente 系列，Pearl、Andante 則在 DG 官方盤絕版後，才陸續再版發行。後者的聲音經過修復處理，比 DG 版渾厚許多。

薩巴塔盤在戰前預告了福特萬格勒風格的來臨，倘若，我們將布拉姆斯最後的交響曲當成是古典主義和浪漫主義的二元辯證法的綜合體，造就這首名曲獨樹一格的形式美，而如此動人的形式風格，正是福特萬格勒所擅長的。

福特萬格勒風格的來臨

福特萬格勒共留下 6 種完整的布拉姆斯第四號版本，另外還包括 1948 年 11 月 12 日在倫敦 Empress Hall 的終樂章排練。除了 1943 年大戰期間的錄音外，其他都集中在 1948 年到 1951 年間。且其中僅最後兩個 1950 年代的版本樂團是維也納愛樂，而 1951 年在法蘭克福的演出，至今仍屬於私人的收藏品。這 6 種遺產中，有 4 個版本合作的對象是柏林愛樂，或許也只有柏林愛樂這群精兵，才能將福特萬格勒對布拉姆斯這首作品的獨特、令人瞠目的指揮神技，表現到極致。

【註 8】根據 John Hunt 所編撰的《Sächsische Staatskapelle Dresden Complete Discography》，這個第四號的錄音時間為 1939 年 6 月，但《A Discography of Brahms's 4th Symphony in E minor Op.98》卻註記為 1936 年 6 月。

**福特萬格勒
布拉姆斯第四號
錄音整理**

1 **1943.12.12-15** Philharmonie, Berlin

with Berliner Philharmoniker

2 **1948.10.22** Gemeindehaus, Dahlem

with Berliner Philharmoniker

3 **1948.10.22** Titania Palast, Berlin

with Berliner Philharmoniker

4 **1949.06.10** Staatstheater, Wiesbaden(archive from Hessischen Rundfunks)

with Berliner Philharmoniker

5 **1950.08.15** Festspielhaus, Salzburg Festival

with Wiener Philharmoniker

6 **1951.10.21** Frankfurt

with Wiener Philharmoniker
Unreleased (private archive)

7 **1948.11.2** Earls Court, Empress Hall, London

with Berliner Philharmoniker

(rehearsal of the end of 4th mvt; 4'46") Film and film soundtrack : Visnews Ltd., London

維也納愛樂的前首席史特拉瑟曾說：「福特萬格勒在布拉姆斯第四號的第一樂章裡，多麼美妙地把尾奏的抒情主題，響出英雄式宏偉的高潮，他在終樂章裡，多麼優美地響出長笛的變奏。」這樣的讚詞在福特萬格勒的所有版本裡，都可以深切地體驗到。其實戰後每場留下的錄音，福特萬格勒帶給人的感動力僅有些微的差異。唯一凸顯個性化魅力的，只有他1943 年 12 月的大戰時期錄音，那是福特萬格勒把個人戲劇性風格表現得最為鮮明、極端的年代。

**1927—1939年
布拉姆斯第四號
錄音列表**

錄音時間	指揮家	樂團	時間	代表盤
1927.03.27	Hermann Abendroth	LSO	40:37	Tahra
1930	Max Fielder	Berlin State Opera O	41:35	Biddulph
1933.03.08	Leopold Stokowski	Philadelphia O	38:11	Biddulph
1934.05.21	Bruno Walter	BBC SO	39:11	Koch
1935.06	Arturo Toscanini	BBC SO	38:34	EMI
1938.02.14	Felix Weingartner	LSO	36:43	EMI
1938.11	Willem Mengelberg	ACO	39:44	Tahra
1938.11	Serge Koussevitzky	Boston SO	38:18	Pearl
1939.03	Victor de Sabata	BPO	39:25	DG
1939.06	Karl Böhm	Staatskapelle Dresde	40:33	Iron Needle 註 8

【註 9】參考日本《レコード芸術》2005 年 7 月號《究極のオーケストラ超名曲 徹底解剖》布拉姆斯第四號篇。

>>>1943 戰時錄音

核心精神的徹底展現

　　1940 年代，德國成功地研發出磁帶錄音技術，這個演出是透過現場音樂會形式，以新型錄音機 Magnetfon 錄製，剪輯後再將母帶保存在當時的第三帝國廣播公司（簡稱 RRG），加上錄音地點柏林愛樂舊址，音質出奇的好，音色非常清晰，簡直令人無法想像它是在 1943 年所錄製的，甚至比 1948 年的版本更為鮮明。

　　布拉姆斯曾針對自己的第四號交響曲，對他的朋友誇下豪語說：「從第一樂章開頭弱起的 b 音開始，就能決勝負。」[註9] 福特萬格勒就有這樣的功力，正如日本的著名樂評宇野功芳所說：「光聽第一樂章中一開始的 b 音，就已然被誘入福特萬格勒建構的世界，能有這樣的開場真是了不起，福特萬格勒將布拉姆斯筆下樂章的核心精神徹底表現出來。」

　　大戰時期版本錄於 1943 年 12 月全場的布拉姆斯音樂會，當時的曲目含包括《海頓主題變奏》及由鋼琴家艾希巴克主奏的第二號鋼琴協奏曲，這場戰時發現的布拉姆斯第四號，第一樂章開頭的 b 音不像戰後演出那樣感人，它的特點在於結尾漸快的部分，比起戰後的演出更加脫離常規，福特萬格勒是否因考慮音樂本質，而做出這樣的表現方式，我們不得而知，但這樣的處理的確令聽者振奮，也使得最後的漸緩，以及定音鼓強有力的重擊，更具悲劇效果。

　　第二樂章以旋律表現出綿密的流瀉方式，顯現出福特萬格勒對布拉姆斯交響曲的特別見解。第三樂章是熱情與堅強意志並行抗衡的樂章，戰時錄音的爆發力驚人，尤其定音鼓的敲擊極其駭人。[註10] 終結句的延音技巧，則無人可敵。

　　終樂章的彈性速度變化千變萬化，結構卻不曾鬆動，時而威嚴地將精神力徹底傳達，時而卻猶如歇斯底里般的瘋狂飆速，戲劇張力十足，第 16 變奏後的推進力道也十分出色。這個最不合常理的錄音，卻是福特萬格勒所有版本中，給聽者最大震撼的一個版本。

被當戰利品帶走的名盤

【註 10】強烈到動人心魄的定音鼓，是福特萬格勒大戰期間的演奏特色之一。

【註 11】1946 年，奧地利指揮家 Karl Rankl（1898～1968）曾為 Decca 灌錄過第四號（K1231／5）。

1943 年版留下的磁帶，在紅軍攻入德國後，被帶回蘇聯當戰利品，戰後製成 LP 在蘇聯流通，西方世界直到 1960 年代晚期才得以聆聽這個傳奇演出。1987 年蘇聯將部分福特萬格勒的錄音磁帶歸還給德國，但給的卻是複製品。DG 在 1989 年以「福特萬格勒戰時錄音 1942—1944」（編號 427773-2）將這些戰時錄音介紹給 CD 時代樂迷，但布拉姆斯第四號則因母帶不佳從缺，數年後由 Tahra 結集發行了大戰時期專輯（FURT1034-39），多少彌補了當年的遺憾。Melodiya 後來也把布拉姆斯第四號 CD 化，該唱片公司以其保留的優質母帶轉錄，聲音比其他版本好上許多。戰時的版本除上述的發行外，在 21 世紀也有驚人的出版量，在日本掀起的一股青聖火盤（Melodiya 第一版唱片）轉錄風潮，帶動了如 Delta、MYTHOS（CD-R 版）、Opus Kura 等復刻小廠的再版，這些唱片各具特色，差異僅在於轉錄的取向，其中以 Delta 的轉錄最受肯定。

　　此外，值得一提是法國福特萬格勒協會 1995 年的出版，它的轉錄沒有 Delta 盤那樣具色彩感，但與其同樣擁有溫暖的高音、開闊的音場，以及質量奇佳的低頻。法國協會並沒註明音源出處，但相信是狀況很好的母帶。

>>>1945 傑利畢達克指揮柏林愛樂

年輕指揮填補短暫缺口

　　福特萬格勒強烈的戲劇化特色，延續到戰後的 1945 年，當時他因戰犯身份受審，柏林愛樂群龍無首，指揮家波查德在亂軍中接下棒子，卻在接棒不久，烏龍地遭美軍的哨兵誤殺。死前一刻，他還跟友人談論著下回將為他演出巴赫的種種。波查德之死，帶給指揮家傑利畢達克崛起的機會。在福特萬格勒復出前，傑利畢達克撐起半邊天，但福特萬格勒的影響力似乎也「如影隨形」。1945 年 11 月 16 日（一說 18 日），傑利畢達克與柏林愛樂的布拉姆斯第四號演出，留下珍貴的錄音，透過這個歷史檔案，提供我們對福特萬格勒短暫缺席年代的一些想像。如果拿這個版本與 1943 年的錄音相較，除了第二樂章外，速度的設定和詮釋手法相當接近，傑利畢達克是多了年輕人的一股衝勁，但卻在深度方面不及福特萬格勒甚多。Tahra 在 1997 年首度將 1945 年傑利畢達克的演出 CD 化，我們很慶幸有這張該唱片的出現，它銜接了福特萬格勒戰後一年多的空白期[註 11]。

【註 12】參考自 THE WILHELM FURTWÄNGLER CENTRE OF JAPAN (WFHC-003) 解説書。

【註 13】Memories 的 CD 在台灣壓片，對該廠牌有興趣的樂迷，可找萊茵河堤古典音樂專賣店購買，網址為：https://www.facebook.com/groups/1404373786443169/?fref=ts。

	1943 Furtwängler	1945 Celibidache
第一樂章	12:03	12:04
第二樂章	12:31	13:04
第三樂章	6:10	5:54
第四樂章	9:12	10:37

1943vs.1945 演出時間列表

>>> 1948 戰後首錄音

　　至於戰後的單聲道時期，福特萬格勒光在 1948 年就留下 10 月 22 日及 10 月 24 日兩場與柏林愛樂的錄音，10 月 24 日的公演是由 RIAS（美國佔領地區廣播）所錄製，22 日的錄音則是為了 24 日的公演，於柏林市政廳（Gemeindehaus Dahlem）所進行的排練，並由 SFB（自由柏林廣播）錄製。[註 12]

　　1950 年代末，EMI 打算發行福特萬格勒的布拉姆斯第四時，就從這兩場錄音進行取捨，10 月 22 日的演出因母帶狀況極差，最後出局，直到 1991 年 Disques Refrain 的首度 CD 化，才讓它重見天日，不過，其真偽在當時也引起許多爭論，Disques Refrain 的市場流通性不高，且迅速絕版。

因母帶缺憾而犧牲的名演

　　1998 年，Tahra 終於以損壞的母帶，推出該演出的官方授權版（FURT 1025），並在解說書裡強調，這場演出比兩天後的版本好，沒有理由因為母帶的缺憾，讓它繼續被埋沒。日本福特萬格勒協會也在 2003 年創設後發行的首批 CD 中，推出 22 日這個版本（WFHC-003），該協會使用 1960 年代末期的原始母帶轉拷，音質不比 Tahra 盤差。除上述的出版外，最新的出版來自 Memories 的發行，2CD 搭配 1945 年著名的第一號終樂章錄音，及戰後的《德意志安魂曲》名演。[註 13]

　　福特萬格勒的這兩場時間相近的演出，在見解上是一致的，WFHC-003 的解說書曾提及：「就藝術方面而言，10 月 22 日的演奏聽起來比 24 號的公演更具說服力。」而被 EMI 做商業發行的 10 月 24 日版，則在音質上略勝一籌，EMI 版可感受到福特萬格勒的高度投入，這個錄音的第一樂章開頭，是所有版本裡最美、最感人的一個，其尾奏前猛烈的加速、終曲動人的定音鼓，也都令人印象深刻，終樂章後半的戲劇性起伏，也是其精華所在。

　　我第一次接觸福特萬格勒的布拉姆斯第四號，聽的是 1984 年日本東芝 EMI 發行的全集，這是 EMI 版的首度 CD 化，當時全套共 4 張 CD，每張唱

【註 14】目前布拉姆斯交響曲全集的基本容量配備是由 2CD 構成。
【註 15】這套全集囊括 EMI 為福特萬格勒發行的所有布拉姆斯錄音，相當值得收藏。

片收錄一首交響曲[註 14]，日本東芝 EMI 的製作認真，光解說書就多達 20 頁，還包括福特萬格勒四首布拉姆斯交響的錄音整理，EMI 國際版則遲至 1995 年才推出，但我在東芝 EMI 舊版聽到的感動，在動態嚴重壓縮的國際版卻感受不到。

虛擬立體聲為號召的全集

　　日本在國際版發行後的 1996 年 6 月，又推出一套以虛擬立體聲為號召的全集，提供一個福特萬格勒立體聲時期的想像，在當時引起福迷投以好奇的目光。這套全集是 2088 系列之一，在解說書裡提到，母盤來自德國 EMI Electrola，儘管動態變大，聲音清晰度提高，但太多人工化鑿痕，反讓音樂變得不自然。1989 年德國 EMI 也曾發行一套收錄 6 張 CD 的布拉姆斯選集（CZS 25 2321 2）[註 15]，也是個令福迷感到振奮的出版。

　　在官方出版的領域外，第一版 LP 的復刻風也在 1948 年這場實況演出中發酵，日本的 GreenDoor、MYTHOS 分別在 2006 年及 2007 年推出 LP 復刻版，提供福特萬格勒收藏者另一種選擇。

>>>1949 威斯巴登實況

　　戰後福特萬格勒詮釋第四號的另一個高峰在 1949 年 6 月 10 日登場，那年 5 月，福特萬格勒的好友費茲納在薩爾茲堡去世，福特萬格勒為紀念這位良師益友，在 6 月的巡演中安排了多場費茲納的作品。6 月 10 日在威斯巴登的音樂會也是以費茲納的《帕萊斯特里納》(Palestrina) 開場，加上莫札特第 40 號交響曲及布拉姆斯第四號兩首重量級的作品，以及《提爾愉悅的惡作劇》，並由法蘭克福廣播電台進行現場錄音轉播。

　　布拉姆斯第四號安排在下半場，這個版本是戰後福特萬格勒詮釋第四號的另一高峰，除了大師在大戰期間的錄音外，其他的幾個版本都難超越其成就。這場指揮柏林愛樂在威斯巴登（Wiesbaden）的現場實況，第一樂章細微的延音，比其他版本緩慢且顯著，大師似乎透過音符的呼吸，傳達言語無法表現的內心世界。第二樂章比 EMI 版更舒緩悠閒。而第三樂章中，福特萬格勒再度採用與一般指揮不同的詮釋手法，他不偏好快節奏，音樂在其強而有力、分節明確的音符中，達到高潮。對於終樂章的詮釋，音樂學者馬特－艾查茲（Felix Matus-Echaiz）為文稱道：「每種變奏都能自成一格，又能各自集結，構成一個完整的個體。其中第二十三變奏，福特萬格勒以古典的詮釋方式來呈現再現部，是否得當，可在這個錄音中一探究竟。」

【註 16】托斯卡尼尼在 1950 年代還留下至少 3 次的第四號，而且錄音時間巧合地與福特萬格勒錯開，一個是 1951 年以後終結錄音記錄，一個是 1951 年才又開始有錄音留存。

最動人定音鼓演奏

威斯巴登版詳盡地傳達出福特萬格勒對第四號交響曲的詮釋特徵，它最讓我印象深刻的是第一樂章終曲前的定音鼓敲擊，那是福特萬格勒所有版本中最棒的演出。或許整體而言，它不及大戰時期的錄音來得生動，也沒有 EMI 版協調，但不完美的威斯巴登版，比前兩者更凸顯布拉姆斯這首作品的悲劇色彩。

威斯巴登版在 1978 年由德國福特萬格勒協會出版 LP，這是該演出首度在樂迷面前亮相。CD 時代最早於 1990 年由日本 King Record 發行 CD（KICC 2113）。1998 年，Tahra 推出官方版，它與 2000 年德國 Preiser 的出版（90430），在當時都頗受福迷的期待，Presier 設計的陰鬱封面，與這個版本的性格頗為契合。

2006 年，德國與法國兩個福特萬格勒協會合作，製作了精選的布拉姆斯交響曲全集（WFG/SWF 062-4），以三張 CD 組成，除了四首交響曲，還收錄《海頓主題變奏曲》以及第二號交響曲的排練。專輯中所選的第四號錄音，正是威斯巴登版。協會盤和 Preiser 在轉錄的表現上相差無幾，前者在低頻的表現、各樂器清晰度上略勝一籌，至於 Tahra 版則因過度壓抑噪音，犧牲掉應有的力度，在轉錄效果上差了一截。

Spectrum Sound 這家唱片公司則以德國協會黑膠唱片轉錄這場 1949 年 6 月 10 日在威斯巴登的名演。同張 CD 還收錄了福特萬格勒 1952 年 11 月 30 日的貝多芬第一號交響曲實況，當天的演出，福特萬格勒還指揮了貝多芬第三號交響曲以及馬勒的《旅人之歌》。不過，Spectrum Sound 這張專輯真正的焦點還是在布拉姆斯第四號。

參考性質的蒐藏版本

>>>1950 薩爾茲堡──維也納愛樂

1950 年 8 月 15 日，福特萬格勒在薩爾茲堡的演出留下錄音，特別的是這個演出的樂團是維也納愛樂，它有著與威斯巴登盤一樣悲劇性手法，但維也納愛樂的弦樂更美，尤其是樂器間的對話、旋律線的起伏，都有極佳的表現，不過，整體的架構卻沒有前述的柏林愛樂版來得嚴謹、有深度。這個版本在 LP 時代完全沒相關的出版紀錄，Orfeo 是 CD 時代唯一的官方版本，對樂迷而言，維也納愛樂版是屬於參考性質的收藏品，其地位仍不及柏林愛樂的演出。

福特萬格勒還留下一個第四號終樂章的排練紀錄，5 分 05 秒的影像，穿插著指揮家、樂團成員細部的表情，影像的剪接和激情的樂曲時而相互呼應。影片的所有權由英國 Visnews 公司擁有，2002 年日本 Dreamlife 發行的 DVD《フルトヴェングラーその生涯の秘密》（DLVC1092）即收錄這個排練。日本福特萬格勒協會在 2003 年也推出過這個珍貴影像的聲音版（WFJ-19），將它與 1937 年的貝多芬第九號錄音搭配在一起發行。

1950 年代兩個對立的詮釋

1950 年代以後，布拉姆斯第四號的錄音在客觀與浪漫的二元對立更趨顯著。2000 年法國 Dante 一套布許（Fritz Busch）與維也納交響樂團的錄音，讓樂迷見證了第四號客觀詮釋的面貌，布許的速度設定偏向托斯卡尼尼的風格[註 16]，節奏富躍動感，速度雖快，但緊湊、流暢，不會讓聽者感到過於壓迫。相對的，德國指揮家庫納貝布許（Hans Knappertsbusch）與 Bremer Philharmoniker 的第四號，就站在布許的對立面，庫納貝布許兩個同曲錄音，但以這個 1952 年 12 月 12 日的 Bremer 版最具個性，第一樂章的主題，庫納貝布許將弦樂處理得猶如在啜泣，緩慢的速度所展現的悲劇性，甚與錄音史上的任何版本。

此外，還有個特別的版本出現在 1950 年的 Decca 唱片目錄中，這是由奧地利指揮家約瑟夫‧克里普斯（Josef Krips）與倫敦交響樂團在著名的金斯威音樂廳留下第四號唱片，克里普斯在 1950 年代與倫敦交響樂團建立合作關係，這張唱片是個重要的起點。克里普斯的詮釋有著古典形式美，戲劇性起伏不大，如一杯摻了一丁點糖分的淡開水，部分樂段不夠細膩，例如第一樂章終曲的定音鼓被管弦樂掩蓋，整體的演出稍嫌平鋪直敘。[註 17]

後福特萬格勒時代的來臨

1950 年代在立體聲出現前，還有一個由德國巨匠約夫姆（Eugen Jochum）與柏林愛樂為 DG 所灌錄的重要唱片，約夫姆這個錄音室版比他後來的 EMI 版表情更為濃郁，錄製第四號的時間是 1954 年，那年福特萬格勒去世，柏林愛樂交棒，約夫姆也曾是被考慮的人選之一，聆聽這張唱片會發現，許多即興樂段都有福特萬格勒的影子，其結構、表情也極為神似，但約夫姆在速度變化的處理沒有福特萬格勒自然，浪漫的程度甚至有點矯情，但瑕不掩瑜。進入立體聲時代的初期，接掌柏林愛樂的卡拉揚在 1955 年留下第一張布拉姆斯第四號唱片，但合作樂團是英國愛樂樂團，反倒是客座的指揮家魯道夫‧肯培（Rudolf Kempe）與柏林愛樂在同年陸續灌錄了四首交響曲，從肯培的錄音，我們嗅得出柏林愛樂詮釋的布拉姆斯在深度上正在質變，一直卡拉揚 1960 年代那套布拉姆斯錄音發行時，整個風格取向已經與福特萬格勒時期截然不同。日本樂評人渡邊裕比較了福特萬格

【註 17】1950 年 4 月，孟許（Charles Münch，1891~1968）與波士頓交響樂團曾錄過第四號交響曲，但它沒有八年後的同樂團錄音來得具代表性，本文略去不談。

勒與卡拉揚的差異後指出：「福特萬格勒把整個人格都投入到作品中，而卡拉揚總是保持某種距離的同時，構築出華麗的音樂畫卷。」[註18]

「誰來指揮布拉姆斯？」

我們可以說，從 1927 年阿本德洛斯歷史上的第一擊，到福特萬格勒時代的結束，布拉姆斯第四號的詮釋和錄音，始終在客觀（新古典主義）與浪漫的風格中拉鋸，戰前到戰後的 1950 年代前，浪漫取向明顯占了上風，在福特萬格勒時代達到平衡，但隨著約夫姆 DG 版的錄製，以及卡拉揚風格的崛起，似乎隱隱約約宣告「後福特萬格勒時代」的來臨，也是浪漫與客觀間平衡的終結。無怪乎貝姆在福特萬格勒過世後，感慨地說：「從今而後，誰來指揮布拉姆斯第四號交響曲？」

【註 18】《古典名盤收藏術 -1》，Key Word 事典編集部編，于政中、俞和、張前、鄒國輝翻譯，世界文物出版，1998。

W. chem Futurnington

13 深掘斯拉夫的靈魂
直搗核心的柴可夫斯基詮釋

> 「我有一股非常強烈的決心，想要了解在我內心
> 深處激盪的音樂，從外面聽來像怎麼一回事。」
> ——威廉·福特萬格勒

　　20 世紀德奧名指揮家在錄音生涯裡，都不約而同對柴可夫斯基的後三首交響曲產生興趣，尤其是第六號交響曲《悲愴》，這些指揮家所留下的唱片也表現出個人在詮釋上的特異性。例如，克倫培勒為 EMI 灌錄的《悲愴》，就挖掘出作品中陰沉恐怖的氣息，緩慢的第三樂章，猶如邁向墳場的輓歌。卡爾·貝姆在晚年為 DG 留下唯一的柴氏交響曲錄音，他的《悲愴》走淡泊路線，沒有華麗和激情，只有淡淡的美感流露。至於福特萬格勒則以其強烈的主觀意識，傳達出《悲愴》令人動容的悲劇性。

留下後期三首交響曲錄音

　　在福特萬格勒的生涯裡，曾多次演出柴可夫斯基的作品，還在德國呂北克時期的他，指揮過第一號鋼琴協奏曲、《義大利隨想曲》、《羅密歐與茱麗葉》、《弗蘭切絲卡·達·蕾米妮》（Francesca da Rimini）、《胡桃鉗》組曲、小提琴協奏曲，甚至連《1812》序曲也曾列入他的音樂會演奏曲目。交響曲方面，福特萬格勒似乎未曾接觸過前三首，而重要的後三首交響曲中，第五號交響曲於 1911 年率先成為他的音樂會曲目，接著才是第六號和第四號。有好一陣子，第五號交響曲不斷地出現在福特萬格勒的演奏清單中，直到 1920 年代，他接掌柏林愛樂後，第六號才逐漸成為音樂會曲目的常客。一個有意思的統計顯示，戰前福特萬格勒演出次數，以第四號最頻繁，但戰後反倒是第六號次數增加了，而第四、第五號的演出次數卻相對減少。[註1]

　　福特萬格勒留下了柴可夫斯基三首後期交響曲的錄音，其中第四號與第六號成為他在錄音室灌錄的唱片之一。1933 年 2 月 6 日，他曾留下第五號交響曲的第二樂章片段，這份錄音在 1940 年以前，還保存於德國廣播局，可惜後來因戰亂遺失，完整的第五號交響曲則錄於 1952 年 6 月 6 日的現場實況。原本第四號交響曲僅留下 1951 年與維也納愛樂為 EMI 灌錄的唱片，

【註 1】參考小林利之撰寫的《フルトヴェングラーのモーツァルト、そしてチャイコフスキー《悲愴》》，
Japan DG POCG-2348 解說書。

後來 1949 年 8 月 24 日在琉森音樂節上演的第四號，也在 2014 年被發現並唱片化。至於《悲愴》一曲，福特萬格勒留下了兩個重要版本，其一是 1938 年的錄音室版，其二則是 1951 年 4 月的開羅實況，兩者都是與柏林愛樂的名演。

福特萬格勒 柴可夫斯基 交響曲錄音一覽	► **Symphony No.4 in f minor, op.36**	Berliner Philharmoniker
	1949.8.24 Lucerne	Unreleased (German radio archive before 1940)
	Orchestre du Festival de Lucerne	1952.6.6 Torino
	1951.1.4.8~10 Musikvereinssaal, Wien (studio)	Orchestra del RAI, Torino
	Wiener Philharmoniker	
	Producer / Engineer : Walter Legge / Robert Beckett	► **Symphony No.6 in b minor, op.74 "Pathétique"**
	► **Symphony No.5 in e minor, op.64**	1938.10.25~27 Beethovensaal, Berlin (studio)
	1933.2.6 Beethoensaal, Berlin Excerpt of 2nd movement	Berliner Philharmoniker
		1951.4.19 or 22 Cairo
		Berliner Philharmoniker

焦點 名演

>>>1938 EMI 錄音室會

連畢生勁敵都佩服的演出

　　1937 年 10 月，原本對錄製大型作品存疑的福特萬格勒，在 EMI 名製作人弗萊德‧蓋茲柏（Fred Gaisberg）的遊說下，走進 EMI 錄音室，再度挑戰貝多芬第五號交響曲《命運》。隔年 10 月，在同一地點，福特萬格勒選擇灌錄柴可夫斯基的「安魂曲」— 第六號交響曲《悲愴》。福特萬格勒的遺孀伊麗莎白在《About Wilhelm Furtwängler》一書中提及這個 1938 年的《悲愴》，她說這是當年偉大的錄音成就，即便後來名盤如林，她認為這個歷史性的演出，仍佔有極重要的位階。的確，連福特萬格勒的死對頭托斯卡尼尼都對這張唱片讚譽有加，法國福特萬格勒協會的阿博拉曾引述華格納孫女菲德琳‧華格納（Friedlind Wagner）的說法表示，福特萬格勒這張猶如大軍壓境般氣勢的《悲愴》，讓托斯卡尼尼愛不釋手，在家中一次又一

【註 2】見 Sami-Alexander Habra 撰寫的《Furtwängler revisited》，Tahra Furt1099-1100 解說書。
【註 3】Claude Arnold 認為，灌錄這個錄音的樂團並非柏林愛樂，而是 Berlin Staatskapelle。

次播放給他的訪客聽，還熱心地分享所有細節。

托斯卡尼尼自己也在同年於惡名昭彰的 8H 錄音室（Studio 8H）灌錄了《悲愴》，但他宣稱自己對這首曲目的錄音沒有什麼值得探討的地方，因為福特萬格勒的詮釋已經如此成功。如果說世上再也找不到第二個人能像托斯卡尼尼那樣表現出柴可夫斯基《曼佛列得》（Manfred）交響曲的悲劇性格，那麼世上也沒有人可以像福特萬格勒那般，徹底地探究了《悲愴》交響曲中那如深淵般的悲劇內涵。[註2]

從《悲愴》首錄音談起

文獻中，最早的《悲愴》交響曲錄於 1914 年，由大指揮家溫加特納帶領哥倫比亞管弦樂團完成，不過該錄音僅僅收錄第一樂章的第 89 小節到 160 小節，1938 年福特萬格勒的錄音出現前，柏林愛樂也曾灌錄過柴可夫斯基這首交響曲的片段，時間是 1923 年，帶樂團完成這項創舉的竟是指揮家華爾特，華爾特當時只錄製了第二樂章，可惜這個片段的演出，至今仍以 SP 的形式，塵封在唱片公司的檔案裡。[註3] 兩年後，華爾特終於完成《悲愴》全曲的唱片，但樂團改為柏林國立歌劇院管弦樂團。[註4] 其他的指揮者也相繼挑戰《悲愴》錄音，1932 年，奧斯卡·弗萊德（Oskar Fried）帶領皇家愛樂完成了全曲唱片，而柯茲（Albert Coates）、庫賽維茲基（Serge Koussevitzky）則是與作曲家有同鄉背景的少數錄音先驅者。1937 年，孟格堡的版本也登場了。

感受作品背後深沉意境

當時除了孟格堡和福特萬格勒外，其他指揮家在詮釋上常極度壓抑《悲愴》應有的表情符號，他們多半以較不醒目的風格來表達這首交響曲的種種。上述的幾位指揮中，也只有華爾特的錄音在多年後聆聽，還能讓人感到新鮮、不陳腐，但福特萬格勒不一樣，雖然詮釋的是同一曲目段落，他專注於每個小地方，他厭惡庸俗的格調，有人說，福特萬格勒的《悲愴》簡直是「以病態的神經質，把每個音奏得像針尖挑出來一樣。」[註5] 也許對大師而言，「讓世人感受藏身音樂作品背後更深沉的意境」才是演奏最重要的意義所在。

曾有日本樂評將福特萬格勒 1938 年的錄音與孟格堡的 1937 年的版本，並稱為 SP 時期《悲愴》名盤中的雙璧。兩位名指揮家都以充滿個性化、甚至奇特的藝術風格來表現此曲。但在音樂的即興構築，以及樂曲速度的取捨上，孟格堡在反對者眼中，簡直是濫用彈性速度到讓人無法忍受的地步，相對的，福特萬格勒的即興風格，似乎在各個時代裡更具普遍性。「孟格堡的聽眾將發覺他們有如涉足於競技場中，但福特萬格勒的聽眾卻宛如置

【註 4】78 轉唱片由 Polydor 出版，編號為 69771-75，CD 由日本 Deutsche Grammophon 發行，編號為 POCG-6067。

【註 5】見 KEYWORD 事典編輯部編，俞人豪、孫英譯，《指揮家的光芒》（台北：世界文物出版社，1997）頁 268。

身於教堂之內。」註 6

在福特萬格勒極少數的錄音室唱片中，《悲愴》竟佔有一席之地，其原因頗令人玩味，阿杜安在他的《福特萬格勒的指揮藝術》一書裡曾表示，是柴可夫斯基作品中的激情特質，以及經常的情緒轉換，深深吸引了福特萬格勒。或許，福特萬格勒與生俱來的黑暗性格，讓他對柴可夫斯基產生興趣。註 7 很多過往的文獻資料一提到這個 1938 年的《悲愴》，都會將當時政治環境對福特萬格勒的影響，當作這份錄音的重要背景。在那個讓大師舉棋不定的年代，可以想見福特萬格勒的心情是何等的不愉快，而那年的確也決定了他在大戰爆發後的悲劇命運。

節奏明快不突兀的首樂章

柴可夫斯基在《悲愴》首演後一周突然辭世，有人說心懷自殺念頭的他，是刻意喝下未燒開的自來水而染上霍亂死亡，無論如何，這部最後的作品，正好反映了作曲家內心深處的情感衝突。

在福特萬格勒的指揮棒下，《悲愴》第一樂章打從低音部樂器的序奏開始，就充滿了音樂性，他沒有加入太過沉溺的哀愁情緒，主部在理想的節奏下順暢地展開，其後旋律的緩急，也相當自在隨意，雖沒有引人注目的誇張感，卻一點都未減損音樂的流暢度。

儘管錄音年代久遠，但節奏的律動，沖刷了歷史的陳舊感，凸顯出福特萬格勒的真本領。由小提琴、大提琴奏出的浪漫旋律，有其他版本中感受不到的豐富情感。接下來的展開部，挑動了福特萬格勒的敏感神經，其他指揮者大多採取爆發式激烈樂音，將浪漫的氣氛化為恐懼、憤怒，但福特萬格勒卻讓此處的音樂不至於太過突兀。樂曲的進行隨著節奏愈來愈快，但在流暢中，聽者卻不易察覺其中的變化。再現部的一開頭速度明顯降慢，絲毫無損旋律的完整，這個樂段的高潮處，福特萬格勒刻意壓低定音鼓的音量，並未強調戲劇性的變化，沒有一般指揮家常在此處所做出的那種誇張表現。

此外，在第一樂章展開部，可聽到節奏規律的雜音（約 2 分 30 秒處），但並非錄音現場物體碰撞所發出的聲響，有福特萬格勒研究者指出，可能是福特萬格勒用腳打節拍的聲音，被現場麥克風收錄進去。

壓抑定音鼓製造不協調效果

第二樂章在大提琴優美的音色中拉開序幕，與前一樂章的陰鬱沉重形成強烈對比。福特萬格勒讓小提琴不做過度的吟唱，只是採平淡且拘謹的方式演奏。而中間部的節奏雖然變緩，但在再現部及中間部主題的種種節

【註 6】見呂秉怡譯，《蓋棺論定——佛特萬格勒的浪漫性與悲劇》（台北：《音響軟體》，1985）頁 5。
【註 7】見 John Ardoin 著，申元譯，《福特萬格勒的指揮藝術》（台北：世界文物出版社，1997）頁 201。

奏間，福特萬格勒取得了平衡點，每一小節的節奏都不盡相同，正因如此，音樂才被真正地賦予生命力。這種壓抑的詮釋方式，讓兩個樂章的銜接不至於太突兀，也可順勢承接這個樂章安詳的尾聲。在福特萬格勒的指揮下，成功地讓兩個不同情緒的樂章，展現令人難以置信的結合力。

由小提琴輕快旋律展的第三樂章，福特萬格勒踏著年輕的步調前進，聲音彷如肌肉結實的壯男般充滿協調性，每個樂段的微弱變化，都在為即將邁入雄壯步伐的管弦樂齊奏鋪路，但爆發前的定音鼓敲擊，卻刻意模糊低調，其實無論錄音條件再差，這種樂器應該很容易被麥克風收音，但福特萬格勒不讓定音鼓突出，而在結尾部分採取相當驚人的加速方式來表達，這種壓抑定音鼓、對比漸快節奏的收尾方式，所製造的不協調效果，是福特萬格勒 1938 年《悲愴》詮釋上的一大特點。

透露出希望曙光的黑暗終曲

有人認為，悲傷的終樂章在福特萬格勒指揮下，「透露出一絲絲希望的曙光，而非墜入最黑暗底層，註定在悲慘命運中掙扎。」可惜弦樂的錄音顯得死氣沉沉，可說是整張唱片的一大缺憾。當時要是能再靠近麥克風一點，或許整體效果會更好。即便如此，在這樣的聲響下，從第 126 小節開始，福特萬格勒仍能展現猶如地獄般的驚人樂音。而大師在終曲埋下了希望的伏筆，似乎也預示了自己未來的種種處境。

1958 年，這份 SP 的《悲愴》名演，以 LP 形式再版時，當年的英國《留聲機》雜誌在 7 月號的評論中，盛讚福特萬格勒的指揮，給人典雅的感覺，「在傑出的樂團演奏下，曲中洋溢著自主性及熱情，即便是現在聆聽也絲毫不遜色。」並指出，這個三十多年前的錄音作品，重新再版包裝，仍不減光芒。《留聲機》的評論者毫不保留地推薦這張唱片，他認為福特萬格勒不像當今其他指揮家，只是單純地追求肉體的興奮感，他在詮釋中所綻放的高度音樂性，讓聆聽者更專注於柴可夫斯基音樂的本質。[註8]

>>>1951 柏林愛樂開羅演出

13 年後的另一《悲愴》版本

13 年後，福特萬格勒帶柏林愛樂的埃及旅行演奏，留下另一張《悲愴》的唱片，1951 年的埃及演奏旅行，有許多錄音的日期未被確定，例如選自白遼士歌劇《浮士德的天譴》（La Damnation de Faust）的《匈牙利進行曲》（Marche Hongroise），是 19 日的開羅演出，或者 25 日的亞歷山卓實況，至今仍妾身未明。1951 年開羅版《悲愴》在演奏上的成就，與 1938 年版各

【註8】見 GRAND SLAM 解説書。

有擁護者，阿杜安就認為，開羅的實況版更為細膩動人，它與 1938 年版最大的差異在於最後兩個樂章，「進行曲氣勢更寬廣、突出，結尾處如風捲雲掃。」

然而，這場開羅的演出卻在 25 年後的 1975 年，才由取得版權的 DG 將其唱片化，DG 的音源應來自 EgiptianRadio，但開羅版《悲愴》最大問題在於糟糕的錄音，如果拿比它早 13 年的 1938 年《悲愴》來比較，更可凸顯 1938 年錄音技術的偉大之處。

除了錄音效果的差異外，開羅版來自音樂會實況的緊迫感，卻是錄音室版無法比擬的。福特萬格勒在這個現場演出的彈性速度運用上更隨心所欲，但第三樂章終了前，1938 年版有著很「福特萬格勒式」的即興加速；而開羅版則朝較為穩健的步伐邁進，速度的變化相對地不凸顯，不過抑揚頓挫的節拍，讓整個樂章更為結實有力。終樂章弦樂器一開始兩度奏出的絕望嘶吼旋律，在晚年的版本中，第二次比第一次更明顯地加重了，可見在戲劇張力的彰顯上，開羅版對比更為鮮明，相對的錄音室版顯得較為平淡。

正因如此，很多樂迷為開羅版抱屈，認為他比錄音室版優異，但卻不如錄音室版出名。不過，我倒是認為，福特萬格勒在兩個版本的處理基調本質上是一致的，兩者的詮釋甚為相近，很難取捨其中的優劣。

>>>1938 年錄音室版

兩位名轉錄師曾操刀復刻

從商業的角度來看，1938 年的《悲愴》算是福特萬格勒唱片中，相當普及且受歡迎的錄音。多年來，它不斷地被復刻、再版，著名的轉錄工程師馬斯頓早年就曾為 Biddulph 轉錄過這個版本；2003 年，Naxos 也曾找來另一名轉錄師歐柏頌進行再製。日本 EMI 及各大小廠更是經常再版 1938 年的《悲愴》，但 EMI 國際版的發行，卻始終是套裝合輯的一部份，一次是 1993 年紀念柴可夫斯基百歲冥誕的專輯《Tchaikovsky Historical》（CHS 7

64855 2），一次則收錄在 2002 年的 6CDs 套裝的柏林愛樂總監的經典錄音專輯裡。

Biddulph 在早年由轉錄工程師歐柏頌操刀，將 1938 年《悲愴》發行於《The Complete Pre-War HMV recordings》專輯中（WHL 006-007），可惜這個版本聽起來，缺乏管弦樂的色彩感。

2003 年，歐柏頌的復刻盤再度由 Naxos 發行，Naxos 盤有其廉價優勢，歐柏頌也試圖讓 SP 再現的噪音減到最低，並將中低頻的厚度增強，只是相對之下各樂器的音色也因此被犧牲掉，同時這個錄音所應具備的震撼力，亦被削弱許多。

同年，日本新星堂推出一系列「柏林愛樂的光榮」系列專輯，其中福特萬格勒的部分，就收錄 1938 年的《悲愴》。新星堂版由收藏家提供的 SP 轉錄，雜音未完全略去，聲音稍薄，整體的復刻成績還算在水準之內。

GRAND SLAM 再現原盤威力

2005 年以後，1938 年的《悲愴》有過兩次重要的出版，一是日本著名的福特萬格勒研究者平林直哉挑選狀態最好的 SP 盤，重新出版的 GRAND SLAM 盤。另一個是 Tahra 的「Wilhelm Furtwängler revisit」專輯。兩者都不約而同地宣稱是以 78 轉 SP 再製。

GRAND SLAM 強調透過仔細篩選的唱盤，以再現 SP 獨特魄力為號召，並請來鑽研福特萬格勒甚深的日本名樂評宇野功芳為 CD 撰寫解說書，同時還摘錄英國《留聲機》雜誌 1939 年 1 月號，及 LP 再版時該雜誌 1968 年 7 月號的評論，將相當難尋的唱片資訊集結整合，等於來一趟復古的唱片巡禮。

GRAND SLAM 盤的粗獷聲響、飽滿的音色，再現了原盤的震撼力。尤其是第一樂章一開頭的低音弦的威力，大概只有這個版本的轉錄能讓人真實地感受到。如果同時聆聽 Tahra 盤做比較，後者的底噪雖減少，但音樂的動態感被嚴重壓縮，各樂器的音色沒有前者鮮明，彷彿覆蓋著一層薄紗，讓原盤的威力失色不少。

>>>195 年開羅演出

日本 DG 最早 CD 化

開羅版的《悲愴》最早由日本 DG 發行 CD，先是 1991 年版（POCG-

2348），接著是 1994 年福特萬格勒逝世 40 周年特別企劃的 33 張 CD 大全集。但這兩個版本少了一小段第一樂章開頭的低弦和音。後來德國 DG 在 2002 年，也將開羅版《悲愴》發行在《Wilhelm Furtwängler - Live Recordings 1944—1953》專輯當中，德國盤並沒有出現聲音遺漏的問題。但樂迷想聽開羅版，買德國盤必須付出 6 張低價版 CD 的代價。而日版除了遺漏一小段落的問題外，還存在聲音不夠渾厚的缺憾。

>>> 其他柴可夫斯基作品錄音

福特萬格勒兩次的柴可夫斯基《悲愴》錄音，是他生涯的代表作之一，不過，他遺留下的第四號、第五號交響曲唱片，卻只能在他的生涯中聊備一格。錄音室版的第四號交響曲，錄於 1951 年 1 月到 2 月間，那時候在 EMI 名製作人華爾特李格的主導下，福特萬格勒與維也納愛樂在維也納愛樂協會大廳的一系列錄音正進入尾聲，除了柴可夫斯基第四號交響曲外，當時還留下海頓第 94 號《驚愕》及一些小品。

不被看好的第四號交響曲錄音

1952 年，當第四號交響曲的唱片推出時，許多人認為在錄音中，聽不到福特萬格勒應有的巨匠般火候，有一種說法，將這樣的問題歸咎於錄音不夠鮮明，削弱了福特萬格勒的力道。但阿杜安卻指出，這個錄音室版「演出質量尚可，但標準不高」。它擁有大師在詮釋《悲愴》時的許多特點，「但氣勢上完全不同」。[註9]

儘管批評聲不斷，但這個第四號交響曲仍有若干獨特之處，包括第二樂章可聽到維也納愛樂優美的木管，第三樂章以緩慢的節奏，凸顯音樂細微的表情，福特萬格勒無視作曲家弱音的指示，讓撥弦聲蒼勁有力，終樂章是整張唱片最好的部分，極端的漸快，表現出結尾高漲的戲劇感。

第四號交響曲最早由日本東芝 EMI 將其 CD 化（TOCE6060），官方國際版則直到 1993 年才發行於《Tchaikovsky Historical》專輯中。Tahra 的《Wilhelm Furtwängler revisité》也收錄第四號，是近年來較為醒目的出版。

觀眾鬧烏龍　乏善可陳的第五號

如果錄音室版的第四號交響曲不能算是福特萬格勒的傑作，那唯一留存的 1952 年第五號交響曲錄音，可能更乏善可陳，杜林廣播管弦樂團（Orchestra del RAI Torino）呆板、不均衡的演出，是失敗的主因之一。造成這種結果，也許是樂團與大師缺乏默契，或排練不足。

【註 9】見 John Ardoin 著，申元譯，《福特萬格勒的指揮藝術》（台北：世界文物出版社，1997）頁 203。

這場音樂會還收錄當時義大利聽眾誤認曲終的烏龍拍手聲（8 分 03 秒處），這個錯誤的掌聲持續約 3 秒。至於整場實況在音質方面則顯得生硬，但相較於同年 3 月大師在義大利的一系列錄音，第五號交響曲這樣的錄音品質，還算差強人意。

福特萬格勒 1952 年的失敗之作，最早由日本 King 發行 CD，1990 年起，分別有 Cetra 及 AS Disk 的發行，近年 Urania 和 Archipel 等廠牌也都可以看到這個第五號錄音的蹤影。

比俄國人更能抓住斯拉夫靈魂

福特萬格勒詮釋的柴可夫斯基，在他的龐大遺產中，很容易因為他的血統關係，而被忽略，甚至有人就將其演奏的《悲愴》歸類為德國式的風格，以有別於所謂的正統俄羅斯風。

不過，法國福特萬格勒協會的阿博拉表示，1960 年代他曾在一位旅居巴黎的舊俄國貴族要求下，播了福特萬格勒的柴可夫斯基第四號交響曲唱片，那位俄國人聽完訝異地表示：「這位土生土長的德國佬，竟然比我聽過的俄國指揮，更能抓住斯拉夫的靈魂。」[註 10]

聆聽 1938 年的《悲愴》，儘管錄音陳舊，但深入作品核心價值的詮釋，七十多年後，依舊能喚起新一代樂迷的感動，這不就是福特萬格勒這位浪漫主義者的偉大之處嗎？

1938年《悲愴》重要 CD 出版品

- ▶ 東芝 EMI TOCE-3800
- ▶ Biddulph WHL-006/7
- ▶ 新星堂 EMI SGR-7180/82
- ▶ Naxos 8.110865
- ▶ Iruka Disk RK404（CD-R）
- ▶ EMI CHS-7 64855
- ▶ EMI CZS-5 75612
- ▶ Tahra Furt-1099

- ▶ 日本福特萬格勒協會 WFJ-15/16
- ▶ Istituto Discografico Italiano IDIS 293-4
- ▶ 德國 EMI CDF-300012

【註 10】見 Sami-Alexander Habra 撰寫的《Furtwängler revisited》，Tahra Furt1099-1100 解說書。

14 忘年之交的馬勒絕響

與費雪狄斯考吟唱《旅人之歌》

> 「對我而言,馬勒的《旅人之歌》只有一個版本,
> 那就是 1952 年費雪─狄斯考獨唱、福特萬格勒指
> 揮英國愛樂管弦樂團的錄音。」──黑田恭一 [註1]

　　指揮家華爾特在認識英國傳奇女低音凱薩琳‧費麗亞(Kathleen Ferrier)之後,有感而發地說:「這可以說是我人生最幸福的經驗之一。」1952 年,兩人與維也納愛樂共同錄下了馬勒《大地之歌》(Das Lied von der Erde)的千古絕唱,這是惺惺相惜的出色演奏家們,彼此互動所擦出的火花,造就了許許多多稀有的名演紀錄。同樣的,福特萬格勒也曾對迪特里希‧費雪─狄斯考說過:「多虧有你,才能讓我認識了馬勒。」[註2] 這場忘年之交,為後世留下美得讓人心碎的歌誦。

對馬勒作品冷感

　　福特萬格勒和馬勒都身兼指揮家及作曲家,兩人都希望能以作曲家被認可,這也是兩人唯一的共同點,也是最終的分歧點。跨過 20 世紀的兩次世界大戰後,馬勒在作曲家領域裡,驗證了「我的時代終究會來臨」的預言,儘管他活著的時候,未曾趕上錄音時代的來臨,但他的指揮成就,無論是詮釋華格納,或改編貝多芬、舒曼等人的作品,至今仍在史載裡被津津樂道。至於身為指揮家的福特萬格勒,在指揮舞臺發光發熱,影響力持續延燒到 21 世紀,其魅力讓身為作曲家的福特萬格勒望塵莫及。

　　據說,福特萬格勒對馬勒的作品並不感興趣,相較於同時代的孟格堡,福特萬格勒指揮馬勒作品的次數可說是少得可憐。孟格堡在他的生涯裡,演出馬勒作品超過 200 次;而福特萬格勒只碰過馬勒的前 4 首交響曲和《大地之歌》,而且全集中在第二次世界大戰爆發前。

　　福特萬格勒曾 9 度指揮演出馬勒第一號交響曲(包括隔天同陣容連演),第二號有 3 次,第三號有 7 次,此外,馬勒重要的歌曲《旅人之歌》(Lieder eines fahrenden Gesellen)、《悼亡兒之歌》(Kindertotenlieder)以及一些歌曲集,在這段期間也經常列入福特萬格勒的演出清單,尤其是

【註1】見《世紀末的絕響─馬勒漂泊青年之歌》,1989 年《高傳真視聽》1 月號。
【註2】見《21 世紀の名曲名盤 2 究極の決定盤 100》,2003 年,音樂之友社出版。

《旅人之歌》；至於著名的《大地之歌》，福特萬格勒在 1916 年 11 月 21 日演出過生涯中唯一的一次。1932 年，納粹在德國勢力漸起，一直到二次世界大戰後的 1948 年，福特萬格勒都未曾碰過馬勒的作品。

福特萬格勒
二戰前的
馬勒足跡

演出時間	馬勒作品名稱	參與歌者或合唱團
1912.11.09	Kindertotenlieder	Marya Freund
1916.11.21	das Lied von der Erde	Ottilie Metzger-Lattermann, Max Lippmann
1918.02.19	Lieder eines fahrenden Gesellen	Waldemar Stägemann
1918.10.03	3 Lieder	Delia Reinhardt
1918.11.30	Lieder eines fahrenden Gesellen	Hans Duhan
1919.02.28	Symphony No.4	Elfriede Muller
1919.11.29	Symphony No.3	Hermine Kittel
1920.04.10	Symphony No.3	Hermine Kittel
1920.06.08	Symphony No.3	Hermine Kittel
1920.11.19	Symphony No.2	Emmy Beckmann-Bettendorf, Margarethe Arndt-Ober
1921.3.16-17.	Symphony No.2	Mina Lefler, Hermine Kittel
1921.9.29-30	Symphony No.1	
1921.10.31	Symphony No.1	
1922.10.19	Kindertotenlieder	Lula Mysz-Gmeiner
1923.1.14-15	3 Lieder	Engell
1923.10.11	Lieder eines fahrenden Gesellen	Rosette Anday
1923.10.14-15	Lieder eines fahrenden Gesellen	Wilhelm Guttmann
1924.02.14	Symphony No.3	Martha Adam
1924.02.24	Symphony No.3	Rosette Anday
1924.03.2-3	Symphony No.3	Hilde Elger & Berliner Cacilienchor
1925.02.26	Symphony No.1	
1929.02.3-4	Symphony No.1	
1929.02.05	Symphony No.1	
1929.02.16-17	Symphony No.1	
1930.10.5-6	5 Lieder	Maria Muller
1932.01.21	Symphony No.4	Adelheid Armhold
1932.01.22	Symphony No.4	Adelheid Armhold
1932.01.24-25	Symphony No.4	Adelheid Armhold

資料來源：Tahra 出 版 的《Wilhelm Furtwängler Concert Listing 1906-1954》 by Rene Tremine

從樂評中尋找蛛絲馬跡

我們無從透過實際的錄音得知福特萬格勒如何詮釋馬勒的交響曲，只能藉由當時報紙樂評留下的蛛絲馬跡做為想像基礎。1929 年 2 月 3 日，福特萬格勒帶領柏林愛樂，在柏林當地演出馬勒第一號交響曲，該場音樂會曲目還包括由鋼琴家肯普夫擔任獨奏的貝多芬第一號鋼琴協奏曲，以及孟德爾頌（Felix Mendelssohn）《仲夏夜之夢》序曲。德國《福斯日報》（Vossische Zeitung）這樣評論當時馬勒第一號的演出：「福特萬格勒將馬勒第一號交響曲，預訂為愛樂（柏林愛樂）第 7 場音樂會曲目，這個決定相當地引人注目 …… 福特萬格勒獨特的詮釋方式，為曲中每一個樂段，傾注全力熱情的展現。直至今日，福特萬格勒在詮釋每一首曲目時，不僅下盡一切功夫，更嘗試再造每一段樂句的處理方式，讓每位觀眾聆聽的當下，都是全新的感受，沒錯！他就是一個音樂狂熱者，同時也是讓我們感受到馬勒音樂狂熱的關鍵人物，我更十分確定，在馬勒所有作品的面前，他總設法提出許多問題去面對每一個樂句。最後的掌聲，代表著全體，對於這樣一個不平凡節慶的感謝。」[註 3]

同樣的好評也被刊載在同一天的《全德意志報》：「在福特萬格勒的詮釋之下，充滿能量的音樂性，他使最後一個樂章像個微醺的幻想曲。」[註 4]

另外，我們找到 1924 年 3 月 2 日，福特萬格勒演出第三號交響曲的媒體評論，《福斯日報》認為福特萬格勒的成就令人印象深刻，「在他詮釋馬勒的方式中，充沛的能量、感官的刺激以及熱情的展現，總能帶著觀眾一窺馬勒曲中的狂喜姿態。」[註 5]

「為了馬勒全心演奏」

1932 年 1 月 25 日是福特萬格勒生涯最後一次指揮馬勒的交響曲，演出當天正好是福特萬格勒 46 歲生日，上半場曲目選的全是莫札特作品，包括第四十號交響曲，以及歌劇《牧人王》（Il Re pastore）的詠歎調選粹，在當時柏林愛樂的首席、著名小提琴家郭德堡（Szymon Goldberg）的獨奏下，與飾唱詠歎調的女高音艾姆荷（Adelheid Armhold），有一段精彩的音樂對話。下半場以貝多芬序曲開場，接下來登場的就是馬勒第四號交響曲。

針對這場演出，《全德意志報》寫道：「這位指揮名家給了當晚他的觀眾，一份最完美的獻禮 …… 當晚馬勒第四號交響曲的獨唱者艾姆荷並未表現出該樂章所應有的親暱語調，更缺乏多樣化的豐富情感，但福特萬格勒擺脫了獨唱者的無知，將該樂章以最迷人的風貌，深刻地烙印在觀眾心中，甚至在前一段樂章中，完整地展現出他那對敏銳雙耳所擁有的力量。樂團在他的指揮棒下，唱出美妙的聲線旋律 …… 樂團跟著福特萬格勒的特有詮釋方式，以及情感表達，全心地演奏著，不只是為了他，還為了馬

【註 3】見 Tahra FURT 1076-1077 解說書《Furtwängler and Mahler》一文。
【註 4】見 Tahra FURT 1076-1077 解說書《Furtwängler and Mahler》一文。
【註 5】見 Tahra FURT 1076-1077 解說書《Furtwängler and Mahler》一文。
【註 6】見 Tahra FURT 1076-1077 解說書《Furtwängler and Mahler》一文。

勒。」[註6]

　　郭德堡是猶太裔，他在納粹的崛起後，被迫離開柏林愛樂，這場充滿猶太味音樂會（猶太裔首席和猶太作曲家的作品），則如同福特萬格勒與馬勒交響曲的告別秀。據說由於馬勒欽點華爾特為接班人，讓福特萬格勒不喜歡指揮馬勒的作品，尤其是交響曲，不過這個理由很八卦。然而，對福特萬格勒而言，或許馬勒的音樂過於神秘難解，也可能是馬勒的交響曲常常在築起陣陣的高潮後，又墜入幽暗深淵的戲碼，無法迎合福特萬格勒慣有的彈性速度和戲劇性手法。

緣起緣滅都是歌曲集

　　儘管對交響曲興趣缺缺，但福特萬格勒還頗讚賞馬勒的歌曲，他與馬勒的緣起緣滅，所演出的作品都是歌曲。1912 年，年輕福特萬格勒首次詮釋的馬勒作品是《悼亡兒之歌》，1953 年 12 月，他最後一次在指揮臺上演出的馬勒作品，也是《悼亡兒之歌》。這樣的巧合相當有意思，但可惜的是，福特萬格勒並未留下任何《悼亡兒之歌》的錄音。

　　大戰結束後的 1948 年 3 月間，福特萬格勒遠赴英國，在倫敦皇家亞伯特音樂廳與馬勒的歌曲再續前緣，在次女高音查列斯卡（Eugenia Zareska）的獨唱下，演出感人的連篇歌曲《旅人之歌》。

　　《旅人之歌》在福特萬格勒的馬勒詮釋史裡，佔有很重要的位階，早在 1918 年 2 月 19 日，德國呂北克時期的福特萬格勒就已經接觸這首名曲，他一生中總共演出了 8 次之多。我相信，福特萬格勒相當喜歡《旅人之歌》，但直到 1950 年在薩爾茲堡的演出，才讓他認識到《旅人之歌》的更為動人之處，幕後的功臣就是費雪 — 狄斯考。

歷來與福特萬格勒合作《旅人之歌》的名歌手們	演出時間	歌手
	1918.02.19	Waldemar Stägemann
	1918.11.30	Hans Duhan
	1923.10.11	Rosette Anday
	1923.10.14-15	Wilhelm Guttmann
	1948.03.04	Eugenia Zareska
	1950.05.05	Margarete Klose
	1951.08.19	Dietrich Fischer-Dieskau
	1952.11.29-30	Alfred Poell

美聲改變大師既定認知

當費雪 — 狄斯考 60 大壽時，福特萬格勒的遺孀伊莉莎白回憶他的夫

婿與費雪－狄斯考在 1950 年的相識，那天，在大提琴家梅納迪（Enrico Mainardi）的引見下，福特萬格勒在一個私人的聚會首次聆聽費雪－狄斯考的美聲，而拜託梅納迪推薦費雪－狄斯考的正是梅納迪的女弟子、費雪－狄斯考的第一任妻子波本（Irmgard Poppen）[註7]。福特萬格勒為費雪－狄斯考擔任鋼琴伴奏，在聽完費雪－狄斯考演唱的布拉姆斯歌曲《四首嚴肅的歌》後，大為讚賞，當下就邀請他在隔年的薩爾茲堡音樂節同台演出馬勒的《旅人之歌》。費雪－狄斯考自己回憶那段與大師的相遇說：「福特萬格勒待我如子，他警告我要小心那些不乾淨的生意人，並馬上把我的生活引向音樂會。」[註8]

1951 年 8 月 19 日在薩爾茲堡的首度登臺，對當時才 26 歲的費雪－狄斯考，是個生涯當中值得紀念的重要演出。對福特萬格勒而言，則是重新調整他對馬勒印象的開始。有樂評認為，當福特萬格勒與費雪－狄斯考合作了《旅人之歌》之後，徹底改變了他對馬勒原先的認知，讓他理解到，那個被他認為極為神秘難解的馬勒音樂，原來也可以那麼動聽。如果福特萬格勒活得夠久的話，深感懊悔的他，至少也會將《大地之歌》和第九號交響曲加入晚年的保留曲目當中。[註9]

當然，這只是臆測之詞，不過，在 1951 年這場重要音樂會後，福特萬格勒與費雪－狄斯考在隔年走進錄音室，正式灌錄了《旅人之歌》，這是福特萬格勒唯一的馬勒正式錄音，然而卻成了經典中的經典。

創作與第一號交響曲密不可分

《旅人之歌》是馬勒在 1883 至 1885 年間所創作的首部聯篇歌曲。如果說，交響曲和歌曲是馬勒作品的兩大支柱，前者以第一號交響曲做為出發點，後者的原點就是這首《旅人之歌》。而第一號交響曲和《旅人之歌》也有很強烈的關連性，包括其創作過程、樂曲的性格，兩者如同連體嬰般密不可分，《旅人之歌》的第二曲、第四曲後半形成了第一號交響曲第一、第三樂章的基礎。[註10] 一般確信，《旅人之歌》的寫作是始於馬勒一場不愉快的失戀體驗，在作品中歌詠出失戀青年的絕望與嘆息。

馬勒從 1883 年開始構思《旅人之歌》，1885 年完成鋼琴伴奏版，1886 年推出管弦樂版本。他曾對此作品進行大幅度的校訂，將原本 6 首改為 4 首，包括《愛人結婚那一天》、《今早我走過田野》、《我有把熾熱的刀》、《那雙藍藍的明眸》，並於 1896 年 3 月 16 日在柏林首演，馬勒對獨唱的聲部並沒有特別指定，因此女聲、男聲的演唱都極為常見。

《旅人之歌》有如年輕馬勒的自傳，馬勒在寫給友人書信時就曾暗示《旅人之歌》的自傳性：「這部作品 …… 給你更多內心深處的洞察，看到我的心、靈魂和我的全部存在。」[註11] 譜曲時，馬勒剛結束與女高音歌手喬

【註7】費雪－狄斯考在 18 歲那年與波本結識，兩人相戀 6 年後結婚。不幸的是，波本在生第三胎時，死於難產。

【註8】見沃爾夫埃伯哈特馮萊溫斯基著，朱甫曉翻譯的《歌唱的哲學家－迪特里希菲舍迪斯考印象》一書。

安娜‧黎赫特（Johanna Richter）的戀情，歌曲中描述一位年輕人的絕望和嘆息，展開一場失戀之旅，踏著沈重的步伐邁向死亡。年輕人被玩弄於激情與鬱悶交替的痛苦深淵，馬勒將瀕臨發狂邊緣的病態心理，逼真地移轉給聽眾。

《旅人之歌》歌詞中文對譯 註12	Wenn mein Schatz Hochzeit macht	〈愛人結婚那一天〉
	Wenn mein Schatz Hochzeit macht, Fröhliche Hochzeit macht, Hab'ich meinen traurigen Tag! Geh'ich in mein Kämmerlein, Dunkles Kämmerlein, Weine, Wein'um meinen Schatz, Um meinen lieben Schatz! Blümlein blau! Verdorre nicht! Vöglein süß! Du singst auf grüner Heide. Ach, wie ist die Welt so schön! Ziküth! Ziküth! Singet nicht! Blühet nicht! Lenz ist ja vorbei! Alles Singen ist nun aus. Des Abends, wenn ich schlafen geh', Denk'ich an mein Leide! An mein Leide!	愛人結婚的那一天， 她的大喜日， 我的傷心日！ 我會走進自己狹小的房間， 在那黑暗、狹小的房間， 為愛人灑淚、灑淚， 為了我的愛人！ 藍色的花兒別凋謝啊！ 可愛的鳥兒， 你在綠油油的石南上歌唱！ 天啊，這世界怎能這樣美好？ 吱吱！吱吱！ 鳥兒莫再唱！花兒莫再開！ 春天已逝。 一切歌聲已成過去。 午夜夢迴， 就會想起傷心事， 自己的傷心事！

【註9】參考自《フルトヴェングラーの全名演名盤》，宇野功芳著，1998。

【註10】其中第二曲便原樣出現在第一號交響曲的第一樂章，第四曲則出現在第三樂章的中間部。

【註11】見《生與死的交響曲 — 馬勒的音樂世界》頁69，李秀軍著，大陸三聯書店，2005。

Ging heut Morgen übers Feld	〈今早我走過田野〉
Ging heut morgen übers Feld,	今早我走過田野；
Tau noch auf den Gräsern hing;	每根草仍掛著露水。
Sprach zu mir der lust'ge Fink:	愉快的鳥兒對我說：
"Ei du! Gelt? Guten Morgen! Ei gelt?	「嗨！早安！
Du! Wird's nicht eine schöne Welt?	你啊！這世界不是益發美好嗎？
Zink! Zink! Schön und flink!	吱吱！吱吱！既美麗又生機勃勃啊！
Wie mir doch die Welt gefällt!"	這世界使我多麼愉快！」
Auch die Glockenblum'am Feld	還有，田野裡的鈴蘭
Had mir lustig, guter Ding',	滿懷好意，愉快地
Mit den Glöckchen, klinge, kling,	一邊搖響鈴兒（叮、叮）
Ihren Morgengruß geschellt:	一邊道出清早的問候：
"Wird's nicht eine schöne Welt?	「這世界不是益發美好嗎？
Kling, kling! Schönes Ding!	叮！叮！美好的事物啊！
Wie mir doch die Welt gefällt! Heia!"	這世界使我多麼愉快！」
Und da fing im Sonnenschein	然後，在陽光裡
Gleich die Welt zu funkeln an;	世界忽然閃閃生輝；
Alles Ton und Farbe gewann	一切都變得有聲有色，
Im Schonnenschein!	是在陽光普照的時候！
Blum' und Vogel, groß und klein!	不論是花是鳥，不分是大是小！
"Guten tag,	「你好，
ist's nicht eine schöne Welt?	這世界不美嗎？
Ei du, gelt? "Schöne Welt!"	嗨，不是嗎？難道世界不美嗎？」
Nun fängt auch mein Glück wohl an?!	我的快樂日子也會開始嗎？
Nein, nein, das ich mein',	不、不——我是說
Mir nimmer blühen kann!	快樂日子將永不來臨！

【註 12】譯詞來自中文維基百科，網址為：**http://zh.wikipedia.org/wiki/** 青年流浪之歌

Ich hab'ein glühend Messer	〈我有把熾熱的刀〉
Ich hab'ein glühend Messer,	我有把熾熱的刀,
Ein Messer in meiner Brust,	挺挺地插在我胸膛。
O weh! Das schneid't so tief	唉！傷得很深哪！
in jede Freud' und jede Lust.	傷及一切快樂、歡喜的情緒。
Ach, was ist das für ein böser Gast!	天啊，這附身的邪惡東西！
Nimmer hält er Ruh',	沒有停止,
Nimmer hält er Rast,	沒有鬆懈,
Nicht bei Tag, noch bei Nacht,	不分晝夜折磨我。
wenn ich schlief!	當我想安睡時。
O weh!	唉！
Wenn ich den Himmel seh',	我抬頭望天
Seh'ich zwei blaue Augen stehn!	但見一雙藍眼睛。
O weh! Wenn ich im gelben Felde geh',	唉！走過黃澄澄的田野,
Seh'ich von fern das blonde Haar	遠遠看見她的金色秀髮,
im Winde wehn!	在風中飄揚。
O weh!	唉！
Wenn ich aus dem Traum auffahr'	當我從夢中驚醒
Und höre klingen ihr silbern' Lachen,	聽到她銀鈴似的笑聲時──
O weh!	唉！
Ich wollt', ich läg' auf der	但願可以躺在
Schwarzen Bahr',	黑色棺木裡──
Könnt' nimmer, nimmer die Augen aufmachen!	眼睛再也不用睜開！

W. ehem Furtwängler

Die zwei blauen Augen von meinem Schatz	〈那雙藍藍的明眸〉
Die zwei blauen Augen	那雙藍藍的明眸
von meinem Schatz,	是我愛人的眼睛。
Die haben mich in die	是這美目把我帶來
weite weltg eschickt.	這偌大的世界。
Da mußt ich Abschied nehmen	我不得不
vom allerliebsten Platz!	告別這至愛之地！
O Augen blau,	藍藍的眼睛啊，
warum habt ihr mich angeblickt?	為何凝視著我？
Nun hab'ich ewig Leid und Grämen.	現在我要面對永恆的哀愁。
Ich bin ausgegangen in stiller Nacht	我走出去，步入寧靜的夜，
Wohl über die dunkle Heide.	走過大片漆黑荒野。
Hat mir niemand Ade gesagt.	沒人跟我話別。
Ade!	再見！
Mein Gesell' war Lieb' und Leide!	愛與哀跟我作伴！
Auf der Straße steht ein Lindenbaum,	路上佇立著一棵椴樹，
Da hab'ich zum ersten Mal,	在這裡，我第一次
im Schlaf geruht!	能在睡夢裡歇息！
Unter dem Lindenbaum,	椴樹花
Der hat seine Blüten	像雪花般飄落，
über mich geschneit,	落在我身上，
Da wußt'ich nicht, wie das Leben tut,	我不知道是怎樣活下去的，
War alles, ach, alles wieder gut!	一切都已重新開始！
Alles! Alles, Lieb und Leid	一切！一切：愛與哀、
Und Welt und Traum!	還有塵世與夢幻！

【註 13】這個錄音目前發行於荷蘭廠牌 Q Disc 的「Willem Mengelberg Live Radio Recordings」11 碟專輯中。

《旅人之歌》的錄音史

錄音史上，最早流傳的《旅人之歌》版本是 1939 年由男中音謝伊（Hermann Schey）與孟格堡指揮大會堂管弦樂團的現場實況[註13]，這個錄音檔案雖古老，但音質不差，孟格堡的詮釋一反他在其他作品的誇張戲劇性，只是淡淡地讓這首曲子染上淒厲的色調，謝伊則適切地表現出作品中年輕失戀者的激情和痛苦。這個當年供廣播播放用的錄音拷貝，並不算正式的商業錄音。

1946 年 2 月由萊納（Fritz Reiner）指揮匹茲堡交響樂團（Pittsburgh Symphony Orchestra）為哥倫比亞灌錄的唱片，獨唱者是布萊絲（Carol Brice），這才是《旅人之歌》真正最早的商業錄音，萊納不算馬勒的愛好者，他在後來的歲月裡，也只錄過第四號交響曲及《大地之歌》。[註14]

在福特萬格勒與費雪－狄斯考的名盤現身之前，《旅人之歌》至少已經有 7 個錄音版本。除了前述的孟格堡版以外，還有克倫培勒版本是實況錄音，後者的獨唱者也是搭配謝伊[註15]。細數 1951 年之前的這些錄音，實際上，在那個馬勒還不是時尚的作曲家，他的作品仍被當作新鮮貨的時代，好版本自然未百花齊放，很多演出甚至直到今天還沒發行過 CD。

焦點
名演

>>> 1952 EMI 錄音

從薩爾茲堡到錄音室

1951 年 8 月 19 日薩爾茲堡演出的《旅人之歌》像是一把鑰匙，開啟了福特萬格勒與費雪－狄斯考攜手在隔年進錄音室的大門。然而這個錄音傳奇的醞釀過程，看似順利平靜，實際上卻充滿波折和戲劇性。1952 年 6 月間，福特萬格勒前往英國倫敦，履行他為 EMI 灌錄華格納《崔斯坦與伊索德》全曲的承諾。原本福特萬格勒拒絕讓華爾特‧李格擔任這份錄音的製作人，當時的福特萬格勒因李格偏愛卡拉揚而心生芥蒂，不過，擔任伊索德要角的女高音芙拉格絲達向 EMI 開出的條件是：李格當製作人，由福特萬格勒指揮，最後，大師被芙拉格絲達說服，一個《崔斯坦與伊索德》的曠世名演，順利地在英國倫敦著名的亞伯特音樂廳錄製完成。

【註14】早期常有一些「非馬勒」專家灌錄過《旅人之歌》，孟許也是其中一位，他在 1958 年與 Maureen Forrester 及波士頓交響樂團錄製此曲，但後世幾乎忘了他有錄過這個作品。（此碟也只有日本 BMG 發行 CD）

當時費雪－狄斯考也在《崔斯坦與伊索德》裡頭擔任崔斯坦忠僕庫威納爾（Kurwenal）一角，趁著全曲錄音的空檔，李格運作兩人一起錄製前一年唱紅的馬勒《旅人之歌》，福特萬格勒一口答應，但他表示，自己只同意李格當《崔斯坦與伊索德》的製作人，EMI 方面於是陣前換將，找來科林伍德（Lawrance Collingwood）取代李格。

黃金組合造就經典錄音

福特萬格勒唱片版的《旅人之歌》仍舊在亞伯特音樂廳錄製，花了兩天（24 日、25 日）的時間完成，錄音工程師是鼎鼎大名的拉特（Douglas Larter），樂團是英國的愛樂管弦樂團，這樣的黃金組合，讓這個錄音更加無與倫比。

27 歲的費雪－狄斯考在當年這份唱片錄音裡的表現，幾近完美，這首名曲像是為他量身打造，他似乎是天生的《旅人之歌》代言人，就如同由他唱出經典的舒伯特《冬之旅》一樣。巧合的是，《旅人之歌》闡述的寂寞的死亡之旅，和《冬之旅》確實有異曲同工之妙。儘管費雪－狄斯考偶爾會過於雕琢，並隨意自在地變化表情及情緒，但音樂也彷彿被他賦予了生命一樣，輕輕拂過聽者的內心，除了他之外，沒有歌手可以這麼出色地詮釋此曲。

費雪－狄斯考的演唱難以匹敵，對他的讚詞，同樣適用在福特萬格勒身上，福特萬格勒對管弦樂的掌握，讓其他指揮家望塵莫及。首先是絕佳的節奏，特別是第一首《愛人結婚那一天》，福特萬格勒用稍微緩慢的步伐，讓音樂更栩栩如生，令人讚賞。其他的指揮家通常都遷就作曲家「偏快」的指令，太過於照本宣科，營造不出像福特萬格勒這般感人的效果。費雪－狄斯考回憶當時的演出表示：「樂團如同一道緩緩流動的溪流，初始時宛若止水，卻在必要時適時湧現……而當需要特殊動勢時，他（福特萬格勒）則會讓速度大幅加快，其速度比一些偏好不變速度的指揮家更快。」[註16] 名樂評家理查·奧斯朋就認為，福特萬格勒的指揮手法，和馬勒身為指揮者的手法如出一轍，神似度極高

拼盡全力奏出深切哀愁

再聽聽福特萬格勒營造的詩情，《愛人結婚那一天》的開頭，大師讓黑管更增添哀愁的氣氛，中間部的結尾則令人感受到大師高超的技巧。第二首《今早我走過田野》的開頭，雖是木管的斷奏，但相同的音符在反覆之中，猶如片片詩意散落四處。同樣是第二曲，在第二部的最後開始一直到第三曲《我有把熾熱的刀》開頭，令人感受到作品中主人翁依戀大自然美景的優雅情感和嬌嫩詩情。

【註 15】關於克倫培勒的版本，我手邊的 CD 是 1993 年由 Archiphon 所推出的版本，這是 1948 年 11 月 24 日，克倫培勒在阿姆斯特丹的現場實況錄音，也是他唯一的《旅人之歌》錄音。

【註 16】見 EMI 的世紀原音 86 解說書的《費雪－狄斯考演唱馬勒》一文，中文由顏涵銳翻譯。

W.phn Fitunyle

　　福特萬格勒距離馬勒似乎沒一般想像的遙遠，他在《旅人之歌》裡，完全掌握住馬勒的心境。舉例來說，無論是《愛人結婚那一天》邁向曲終時，對愛情的懷疑，或《我有把熾熱的刀》在曲終以最弱音湧現死亡念頭的情境，對其他的指揮家，也許並沒有任何的意義，但福特萬格勒卻像是用全身力量，將音符中深切的哀愁擠壓出來，並將費雪－狄斯考的歌聲完美地襯托出來。在《我有把熾熱的刀》一曲中，那管樂的哀嚎聲響，福特萬格勒在這個錄音室版特別讓它突出，效果相當不錯；戲劇性的激情，音樂所呈現出的壓迫感，福特萬格勒的拿手好戲在這裡一覽無遺。

　　福特萬格勒完美掌握了管弦樂的戲劇張力，與費雪－狄斯考的一唱一和，讓整個錄音滿溢著令人目眩的迷人色彩，「單單是一個樂句，僅僅是一支樂器音色的沉浮，不但能表現出樂曲孤寂的一面，也能呈現出彷如撥動心弦般的愉悅感。」[註 17] 也沒有其他的演奏能像這個名演一般，闖入人格即將崩離的內心世界，而演奏者本身似乎也在窺視著主人翁崩解前的那些情感裂痕。

>>>1951 薩爾茲堡實況

錄音原點的陶醉世界

　　回到這個《旅人之歌》錄音室版的原點──1951 年 8 月 19 日的薩爾茲堡現場實況，當天，除了《旅人之歌》外，演出清單還包括孟德爾頌的《芬加爾洞窟》序曲，以及布魯克納第五號交響曲。不過，這三首曲子卻被分別保存在兩種不同的檔案中。《旅人之歌》的音源來自倫敦巴比肯音樂廳（Barbican Hall），它的正式唱片發行，比錄音室版（首版 LP 編號：ALP1270，1955 年出版）晚了二十多個年頭，一直到 1978 年左右，才由義大利廠牌 Cetra 推出 LP 唱片。《旅人之歌》是整場薩爾茲堡實況所留下錄音中，音質最好的一個，遠勝最差的布魯克納第五號甚多。

　　在實況版裡頭，剛出道的費雪－狄斯考的歌聲清新又熟練，富含敏銳感受性的歌唱，卻又能傳神地表達出深切的情意，表現著實精采。但比起EMI 版，費雪－狄斯考與福特萬格勒的契合度較弱，此外，維也納愛樂管弦樂團的美妙音色，也是與錄音室錄音之間最大的差異。例如歌頌原野之美的第二曲，最能凸顯維也納愛樂的魔力，我們能清楚看到它表現出愛樂管弦樂團所無法表現的「陶醉」世界。

　　至於福特萬格勒「整個演奏的構造實在，對管弦樂的統御也很精確，

【註 17】見《フルトヴェングラーの全名演名盤》，宇野功芳著，1998。
【註 18】見《フルトヴェングラーの全名演名盤》，宇野功芳著，1998。
【註 19】見 Orfeo 出版的福特萬格勒薩爾茲堡錄音集中的解說書，該解說由 Gottfried Kraus 撰寫。

又擅長聲響的選用……此外，福特萬格勒還會壓抑曲子傷感的一面，相當了不起。」[註18] 的確，這個實況版聽起來較感性的錄音室版更為理智。

克勞斯就盛讚這場現場實況仍有無可取代的地位。「聽者可在這些演出中感受到指揮家與作品、歌唱家間自然、微妙的精神融合。我們很難聽到如此嚴謹、內省的處理方式，費雪—狄斯考表現出青春明亮的樣式，福特萬格勒棒下的維也納愛樂依舊溫暖，如同室內樂般精緻。」[註19]

美國樂評阿杜安在他的《福特萬格勒的指揮藝術》一書則指出：「薩爾茲堡的演出雖然整體上不像錄音室版演出那樣勻稱，但更加生動、開朗的性格，與 EMI 版本相比，歌曲帶有更加明顯的敘事性質。」[註20]

>>>1952 波埃爾獨唱版

男低音無法招架樂曲高音

完成 EMI 錄音室版後，福特萬格勒在同年 11 月 30 日再度和維也納愛樂合作此曲，獨唱者改為奧地利的男低音阿佛雷德‧波埃爾。在這場音樂會裡，《旅人之歌》被夾在貝多芬兩首交響曲第一號和第三號之間。可能是費雪—狄斯考的光環太大，波埃爾與福特萬格勒的合作版本幾乎被遺忘；他的聲音，比起費雪—狄斯考稍微平淡，而且唱得不很穩定，歌聲雖然豐富明亮，也能夠將曲趣傳遞進聽眾的內心，但在高音的部分似乎唱得有些艱辛，並頻頻打亂節奏。阿杜安也認為樂曲的高音，讓波埃爾招架不住，常設法迴避。

儘管波埃爾不是唱《旅人之歌》的超級一哥，福特萬格勒對音樂仍掌握在自己所熟悉的那一套詮釋邏輯，維也納愛樂弦樂的優美音色依舊，如果這場演奏的是馬勒第一號交響曲，肯定很精彩。在第一首〈愛人結婚那一天〉中間部的樂段裡，福特萬格勒讓最後小提琴的獨奏展現了浪漫的滑音，是前述兩個版本所聽不到的，同樣在中間部的部分，木管所呈現出鳥兒歌唱的可愛模樣也十分特殊。

這個實況版本還有一個特別之處，第三首〈我有把熾熱的刀〉有不錯的戲劇張力，但獨唱者波埃爾的節奏讓伴奏的管弦樂疲於奔命，16 到 17 小節在原本譜上休止符的地方卻與小提琴的琴音結合，配上歌詞唱出來，也許這樣的表現方式，是福特萬格勒的的意圖吧。另外，在第四首〈那雙藍藍的明眸〉的 51 小節裡，原本的旋律被改變了，也許是 F 音太高的關係，波埃爾感覺唱得有些隨意。

【註20】見《福特萬格勒的指揮藝術》（The Furtwängler Record），John Ardoin 著，申元譯，1997 年世界文物出版社出版。

【註21】見 A Complete Mahler Discography，這是目前為止，最完整的馬勒作品及錄音整理，網址為：http://gustavmahler.net.free.fr/us.html。

整體而言，1952 年的維也納愛樂版，有著很不錯的弦樂美感，可惜獨唱者與指揮家之間的默契不足，從而更彰顯出費雪一狄斯考版的偉大之處。

費雪一狄斯考的
《旅人之歌》
錄音版本
1951-1989

Rec. date	Conductor / Pianist	Orchestra	Label
1951.08.19	Wilhelm Furtwängler	Wiener Philharmoniker	Orfeo
1952.06.24&25	Wilhelm Furtwängler	Philharmonia Orchestra	EMI
1960.10.24	Paul Kletzki	NHK Symphony Orchestra	EMI DVD
1964.11.27	William Steinberg	New York Philharmonic	NYPO Editions
1968.11.04	Leonard Bernstein	Piano	CBS
1968.11.08	Leonard Bernstein	Piano	MYTO
1968.12.11&12	Rafael Kubelik	Bayerischen Rundfunks	DGG
1970.02.16	Karl Engel	Piano	BBC Legend
1978.02.05-10	Daniel Barenboim	Piano	EMI
1989.04.12-17	Daniel Barenboim	Berliner Philharmoniker	SONY

資料來源：A Complete Mahler Discography by Vincent Mouret [註 21]

錄音
發行

>>> 特別的實況版本

1951 年實況版《旅人之歌》在 1994 年以前，由各種小廠推出非授權的 CD 版本，例如美國華爾特協會、義大利 Cetra 等，後者還故意將錄音時間誤記為 8 月 19 日以規避版權爭議；官方版本則由德國廠牌 Orfeo 發行 CD，並在 2004 年、福特萬格勒逝世 50 周年之際，再版於 8CDs 的《福特萬格勒在薩爾茲堡專輯》。此外，德國 Archipel 推出的版本，還搭配費雪－狄斯考 1948 年演唱的舒伯特《天鵝之歌》。

隔年的 EMI 錄音室版早在 1980 年代即有 EMI 官方的 CD 化版本（CDC-7

【註 22】平林直哉有其個性化的轉錄理念，他推出的復刻再版，不見得獲得很高的評價，但製作上相當用心。

47657 2），並在 2001 年再版於 EMI 的「Great Recordings Of The Century」系列當中。反倒是日本東芝 EMI 的出版較為積極，至今已經發行過近 7 個版本。另有個 Grand Slam 盤，算是官方以外的重要出版，這是由日本福套萬格勒專家平林直哉所主導的發行，他找來第一版的 LP 進行復刻，強調第一版的原汁原味，搭配 1954 年的布魯克納第八號交響曲，頗值得收藏。[註 22]

至於 1952 年的維也納實況版，音源來自奧地利廣播電台（ORF），但這個錄音直到 1983 年頃才由義大利的 Cetra 發行 LP，CD 化的版本更晚了，包括 2002 年的 Venezia 盤（V1017）、2003 年的 Tahra 盤（FURT1076-7）、2004 年的日本 Altus 盤。這三個版本以 Tahra 盤最容易在國內購得，音質也最好，而且它以兩張 CD 完整再現了 1952 年 11 月 30 日的整場音樂會。至於其餘兩個出版，都將上半場的貝多芬第一號交響曲犧牲掉，僅以《旅人之歌》搭配貝多芬第三號交響曲。

福特萬格勒《旅人之歌》錄音發行一覽	演出時間	歌手	樂團	代表性廠牌
	1951.08.19	Dietrich Fischer-Dieskau	Wiener Philharmoniker	Orfeo
	1952.06.24-25	Dietrich Fischer-Dieskau	Philharmonia Orchestra	EMI
	1952.11.29-30	Alfred Poell	Wiener Philharmoniker	Tahra

>>> 正規盤之後的實況

在福特萬格勒伴奏下完成世紀絕唱後，費雪－狄斯考在往後的歲月陸續錄製了多次《旅人之歌》，目前在 1952 年以後，尚有 8 種版本傳世，其中以 1968 年兩個官方錄音較為重要，包括在伯恩斯坦（Leonard Bernstein）鋼琴伴奏下的 CBS 盤，以及由庫貝力克（Rafael Kubelik）指揮共演的 DG 盤。

這兩位馬勒專家正巧在 1960 年代開始競逐馬勒交響曲的全集錄音，這是個馬勒新世代的開端，此時儘管費雪－狄斯考的美聲依舊，但早年那種多愁善感、闡述死亡前的哀愁之美已然消失殆盡。伯恩斯坦的鋼琴版因先天表現力不足，缺乏震撼力；庫貝力克則如同他在 DG 完成的馬勒全集一樣，走的是明朗爽快的另一層次馬勒，和福特萬格勒音響上刻畫入微的細膩感，形式上南轅北轍。

1970 年代及 1980 年代，費雪－狄斯考分別在巴倫波因（Daniel

【註 23】Sony 這張管弦樂伴奏版，已經在市場上絕跡。

【註 24】卡普蘭為 DG 指揮灌錄過馬勒第二號交響曲，他為了詮釋馬勒而學習指揮，算是粉絲中的奇葩。

Barenboim）的鋼琴及管弦樂（柏林愛樂）[註23] 伴奏下，灌錄過唱片，但卻已經唱不出馬勒筆下飄泊青年的形貌。

1993 年，酷愛馬勒音樂的企業鉅子卡普蘭（Gilbert Kaplan）[註24]，以馬勒錄製過的滾筒鋼琴，為女歌手克勞汀（Claudine Carlson）伴奏《旅人之歌》的第二曲，鋼琴的速度很快，女歌手亦步亦趨，但我聽不出任何感動，也許，卡普蘭的製作企圖營造出「馬勒演奏馬勒」的形貌，算是馬勒粉絲愛戀馬勒的一種另類的極致表現。

指揮魔力漂浮全篇作品

倘若有馬勒迷兼福特萬格勒粉絲，當然也會希望能聽到大師所指揮的馬勒交響曲。由於《旅人之歌》和第一號交響曲的密切關連性，提供了我們貼近福特萬格勒指揮馬勒第一號交響曲的一種「想像」，從他留下的三次《旅人之歌》錄音中，1952 年的維也納愛樂版在弦樂方面最有魅力，1952 年的愛樂版本則是獨唱和管弦樂的完美平衡。

福特萬格勒的指揮魔力，彷彿漂浮於全篇的《旅人之歌》作品當中，深刻地描繪著馬勒這首青春的黑色童話，將聽者拉進主人翁失戀的痛苦深淵，卻又流露出與《大地之歌》那種無藥可救的絕望不同。

日本樂評家黑田恭一曾說：「對我而言，馬勒的《旅人之歌》只有一個版本，那就是 1952 年費雪－狄斯考獨唱、福特萬格勒指揮英國愛樂管弦樂團的錄音。」[註25] 他論及 1957 年，19 歲的他聽過費雪－狄斯考和福特萬格勒的名演後，一直在其他後續的版本中，追尋當年刻骨銘心的感動，但始終未能如願；然而當他發現，福特萬格勒這張唱片是他唯一的版本時，他早就超過聆聽此一演奏的年齡與心境。「我沒有勇氣將它放到唱盤上，甚至沒有冷靜地評論它的把握。」[註26]

福特萬格勒唯一的馬勒錄音，卻成為不滅的經典，可讓人雋永一輩子，這說明了福特萬格勒和馬勒作品之間的距離，看似遙遠，實際上，並非那麼遙不可及吧！

【註25】見《世紀末的絕響－馬勒漂泊青年之歌》，1989 年《高傳真視聽》1 月號。
【註26】見《世紀末的絕響－馬勒漂泊青年之歌》，1989 年《高傳真視聽》1 月號。

15 異質觀點下的海頓魅力

難以模仿的獨特性錄音

> 「莫札特的音樂兼具高貴和天真；海頓的作品較為熱情，擁有生命的喜悅」——威廉·福特萬格勒

指揮家安塞美（Ernest Ansermet）曾經這樣比較過福特萬格勒和托斯卡尼尼，他說：「托斯卡尼尼是在交響樂中尋找表情，福特萬格勒則是表現一種不斷發展的表情，托斯卡尼尼指揮的器樂作品是一件浮雕，表情明朗、輪廓鮮明，而福特萬格勒指揮的作品則是充滿亮點和暗影圖畫，在同一個時間，整體的不同部分或對立、或關聯。」安塞美並非刻意要區別兩位劃時代大師的差異，他認為福特萬格勒與托斯卡尼尼都有各自的視角，「每種視角忽略的某些東西，往往恰好被另一方所重視。」[註1]

混合著明亮的美感

的確，在福特萬格勒和托斯卡尼尼的激烈爭辯中，貝多芬作品的詮釋視角，長期處於分裂的狀態，各自所堅持的藝術觀，往往從對手所摒棄的部分開始；托斯卡尼尼是由內而外，構築一個明晰的結構，福特萬格勒是由外向內，將精神力傳遞到音符深層的結構。這些比較基礎，同樣適用於兩位大師對古典時期海頓作品所營造的不同視野。

不過，海頓的交響曲不像貝多芬被視為福特萬格勒與托斯卡尼尼的拿手戲，從而構築出兩種極端的權威。在托斯卡尼尼心目中，海頓不完美，但具人性的啟發，因此，托斯卡尼尼是懷著崇敬的心理去指揮海頓的作品，他曾因沒足夠的時間準備而婉拒指揮海頓交響曲。對托斯卡尼尼而言，海頓的音樂毫無掩飾，是赤裸裸的音符呈現，不能隨便含混過去。[註2]

無獨有偶的，採取自由浪漫音樂觀的福特萬格勒，海頓交響曲也不是他的主要演出曲目。從福特萬格勒所撰寫關於海頓的論文，或他遺留下的一些文章中，都可以感受到福特萬格勒對海頓的肯定，以及他對海頓作品有著相當高的評價。例如，大師認為海頓的音樂：「混合著明亮的美感與緊迫的力道，這是旁人難以模仿的。」[註3] 而大師指揮下所呈現出的海頓，也證實了他評論中所提到的海頓音樂的美妙。

生涯裡的演出紀錄

【註1】原翻譯文章刊於古典音樂資訊網（網址為：music.hebnews.cn）。

【註2】見托斯卡尼尼大全集第 64 輯解說書。

【註3】見《Furtwangler on music：Essays and Addresses》，Ronald Taylor 編譯，Scolar Press。

1913 年 2 月 1 日，呂北克時期的年輕福特萬格勒首度指揮海頓，曲目是第 103 號交響曲。根據一項統計資料[註4]，福特萬格勒在 1906 年到 1940 年間，指揮了海頓交響曲達 162 次，這是他生涯的最高紀錄，其中，第 88 號、第 94 號、第 101 號、第 104 號最受福特萬格勒青睞。不過，1940 年到 1945 年的大戰期間，僅演出 8 次海頓交響曲，曲目也減少至僅指揮第 88 號、100 號、101 號[註5] 及 104 號。大戰結束後直到晚年，福特萬格勒一共在音樂會指揮了 38 次的海頓交響曲，他不再演出第 100 號，以第 101 號的 18 次最多，其次是第 88 號的 10 次和第 94 號的 9 次，而第 104 號僅演出過一回。

		1906-1940	1940-1945	1947-1954
福特萬格勒演奏海頓記錄	第 86 號	13	—	—
	第 88 號	40	1	10
	第 93 號	2	—	—
	第 94 號	31	—	9
	第 99 號	5	—	—
	第 100 號	17	4	—
資料來源：益田崇教《福特萬格勒與海頓》一文附表，Delta DCCA-0015[註6]	第 101 號	24	1	18
	第 102 號	5	—	—
	第 103 號	7	—	—
	第 104 號	18	2	1

除了海頓的交響曲外，福特萬格勒還 9 度指揮海頓的大提琴協奏曲，其中，1925 年 1 月，福特萬格勒的美國紐約行，曾與大提琴泰斗卡薩爾斯（Pablo Casals）在卡內基廳合作過這首大提琴協奏曲。海頓的大鍵琴協奏曲也是福特萬格勒早年經常接觸的作品，他曾連兩年和著名的女大鍵琴家蘭道芙絲卡（Wanda Landowska）共演該曲。此外，海頓著名的交響協奏曲，福特萬格勒也指揮過 4 次，《創世紀》和幾首彌撒曲等重要海頓作品，也都出現在福特萬格勒的音樂會曲目。

從統計表來看，從福特萬格勒初登台到大戰爆發前，他的海頓演出次數不少。但在大戰期間的 5 年中，大師演出海頓曲目的次數銳減許多。或許在這個戰亂的時代，福特萬格勒自認提不起情緒，無法將海頓曲中「明亮的美感」表現出來，因而減少海頓作品的演出，無論事實真相如何，戰後不久，福特萬格勒立即將第 101 號加入他的節目單中。

精心規劃的演出順序

福特萬格勒這些演奏海頓作品的音樂會，還有個共同的特點，他幾乎都將海頓安排在音樂會的第一個曲目。福特萬格勒曾在音樂文章中論及海頓與柴可夫斯基作品的差異，他認為，如果在同一場要演奏這兩首曲子，順序很難搞定，倘若先演奏柴可夫斯基，那麼海頓聽起來就會既單薄且乾

【註4】見益田崇教所著《福特萬格勒與巴赫》一文，收錄於 Delta DCCA-0015 解說書。

【註5】在《福特萬格勒的指揮藝術》（The Furtwangler Record）一書中，收錄了福特萬格勒聽完托斯卡尼尼演奏第 101 號的心得，見該書第 53-54 頁。

【註6】見益田崇教所著《福特萬格勒與巴赫》一文，收錄於 Delta DCCA-0015 解說書。

澀，因為聽者會因為聽慣了柴可夫斯基的粗獷曲風，而無法細嚼海頓的精緻、優雅、準確；相反過來，若演奏完海頓，再聆聽柴可夫斯基的作品，會有一種入世的感覺，腦海中滿是人世間的七情六欲。因此，福特萬格勒認為，柴可夫斯基的作品在音樂會中，無論安排在哪位作曲家作品的後面都好，但放海頓後面，絕對不是個明智的選擇。[註7]

儘管如此，福特萬格勒生涯的演奏會仍有多場將柴可夫斯基安排在海頓交響曲之後，但除了 1920 年代初期的兩場演出，柴可夫斯基交響曲接續在海頓後面演出外，其餘的場次，福特萬格勒都刻意在兩者間安排一首短曲，將兩位作曲家的作品隔開。譬如，1932 年一場在英國愛丁堡的演出，海頓第 104 號交響曲與柴可夫斯基《悲愴》間，就巧妙地穿插了貝多芬的《大賦格》，不過，這還是特例，從資料上看來，連接海頓和柴可夫斯基交響曲之間的曲目，福特萬格勒幾乎都挑選當代作曲家的作品居多，如黑格（Robert Heger）、雷史畢基等，很明顯，福特萬格勒希望透過這樣的安排，拉近海頓與柴可夫斯基作品間，樣式美與華麗氣派的距離感。

對音樂會的曲目順序安排的觀點以及一些評論文章裡，都透露了福特萬格勒對海頓交響曲的看法：「精緻、優雅、準確」、「自由呼吸的、流暢的旋律」，甚至是「剛與柔的無比結合」。[註8] 然而，福特萬格勒自己指揮的海頓交響曲，果真是他在文章中對海頓的絕妙靈感的再現嗎？其實福特萬格勒的指揮，總是從他個人觀點去詮釋出作曲家的形象，有時候並非是一般觀點角度下的音樂，尤其在處理莫札特之前的作曲家作品，這樣的個人色彩更為濃烈，例如他所演奏的巴哈，在今天看來恐怕無法讓一些保守派信服。或許福特萬格勒的浪漫性格，並不適合演奏巴哈，但他以極端個人主義手法詮釋的海頓，卻在眾位指揮巨匠中獨樹一格。

具有爭議性的 「贗品」

福特萬格勒留下極少數的海頓交響曲錄音，從他漫長的演奏紀錄來推測，福特萬格勒的海頓交響曲錄音，都是在大戰結束後才進行的。過去一度短暫流傳於市面上的 1944 年第 104 號交響曲《倫敦》的廣播錄音，後來被踢爆並非福特萬格勒的演出。

這個遭到舉發的「贗品」，有一段傳奇故事，1987 年，蘇聯歸還德國自由柏林電台一批在二次世界大戰期間取走的「戰利品」，包含一些廣播錄音檔案，1988 年，德國 DG 唱片公司挑出母帶狀況較佳的檔案，出版一套「福特萬格勒戰時錄音 1942—1944」（10CD，編號：427773-2），其中具有爭議 1944 年的海頓第 104 號交響曲，也包含在內，後來德國研究者朗普提出異議，他認為 DG 所出版的這場第 104 號交響曲，是指揮家德雷賽爾（Alfons Dressel）與慕尼黑電台管弦樂團的錄音。儘管美國樂評阿杜安在《福

【註7】見《Furtwängler on music：Essays and Addresses》，Ronald Taylor 編譯，Scolar Press。

【註8】見《福特萬格勒的指揮藝術》（The Furtwängler Record）第 106 頁，John Ardoin 著，申元譯，世界文物，1997.

特萬格勒的指揮藝術》一書中以該演出的氣質有福特萬格勒的影子，以及唱片呈現的音響與 DG 一整套戰時錄音出版品有相近之處，但這個爭議性的錄音仍被摒除於福特萬格勒真品之外。[註9]

二戰珍貴錄音流失

戰時唯一的海頓錄音被質疑是「贋品」，我們失去聆聽福特萬格勒在戰火洗禮下的傳奇演出。其實，這段期間，福特萬格勒演出海頓交響曲的機會並不多，從演奏紀錄來看，第 88 號交響曲以及和《驚愕》這兩首曲子是他年輕時期的保留曲目之一，且幸運地在戰後留下了最多的錄音。但第 104 號《倫敦》這首交響曲戰時一度出現的「贋品」，在戰後僅有唯一一次的演奏，還在錄音條件惡劣的情形下，留下殘缺不全的檔案。

也許是巧合，戰後演奏次數最多的交響曲第 101 號《時鐘》，雖然在 1947 年 10 月的柏林愛樂定期音樂會中，曾一度錄音並有廣播放送，但可能因母帶毀損，現今已未再繼續流傳。而 1949 年 8 月 27、28 日兩天在琉森錄製的《創世紀》（演唱陣容相當堅強，包括 Irmgard Seefried、Walther Ludwig、Boris Christoff 等知名歌手）與第 101 號一樣的命運，因錄音磁帶受損，而未留下錄音記錄，十分可惜。總結福特萬格勒戰後留下的海頓交響曲錄音，僅三個第 88 號的版本、兩個《驚愕》的錄音，以及唯一一場第 104 號《倫敦》的演出。

焦點
名演

《V 字》三個錄音版本

第 88 號《V 字》交響曲如前面所述，福特萬格勒只留下了三個版本，恰好指揮了三個不同特質的樂團，而且是在短短半年中的連續演出，包括 1951 年 10 月 22 日與維也納愛樂的現場演奏錄音、1951 年 12 月 5 日與柏林愛樂的廣播錄音，以及 1952 年 3 月 3 日與義大利杜林（Turin）的 RAI 交響樂團為廣播所錄製的現場實況。

1951 年忙碌的巡迴演出

1951 年是福特萬格勒戰後最忙碌的一年，他一共指揮了 97 場音樂會和歌劇演出，足跡踏遍 7 國 35 個城市，此外他還參與了兩個研討會，並在錄音室錄製 11 個作品。這個忙碌的一年，他帶著維也納愛樂在瑞士演出四場音樂會，在法國演出兩場，在德國則有 12 場之多，其中海頓第 88 號交響曲的演出就達 3 次（戰後，福特萬格勒也不過演出過十場第 88 號交響

【註9】DG 後來再版「福特萬格勒戰時錄音 1942-1944」時，這場海頓第 104 號就沒再被收錄。

曲）。這 18 場率領維也納的巡迴演出，福特萬格勒都將較為輕快明亮的作品，安排在前，比較重量級的作品安排在後，1951 年 10 月 22 日的斯圖加特（Stuttgart）巡演，就先排定古典時期的曲目：海頓第 88 號交響曲，穿插印象派風格的拉威爾《西班牙狂想曲》（Rhapsodie espagnole），最後才是後浪漫時期重量級的作品布魯克納第四號交響曲。

兩個名門天團各有擅長

斯圖加特的整場音樂會被完整地錄下，其中的海頓第 88 號與一個多月後的錄音室版本（錄於同年 12 月 5 日），手法並沒有太大的不同，兩個演出差異在於維也納愛樂和柏林愛樂的音色，維也納愛樂的弦樂群有著醇厚富光彩的聲響，第一樂章序奏的音符凝結地相當緊密，但仍有很強的流動性。維也納愛樂版在這個段落缺乏柏林愛樂版的張力與韌性，結構聽起來較為鬆散。

第 88 號交響曲中，頗受布拉姆斯盛讚的徐緩樂章，福特萬格勒讓音符猶如被融化般地緩緩流瀉而出，並小心翼翼地沖淡了感傷的情緒，反倒是他的對手托斯卡尼尼 1938 年 3 月 8 日在 8-H 錄音室與 NBC 交響樂團的錄音版本，在這個樂章的速度設定上比福特萬格勒更緩慢，或許托斯卡尼尼才是真正體現海頓「最緩板」（Largo）的要求。

海頓第88號交響曲—福特萬格勒 vs. 托斯卡尼尼演奏時間比較	第一樂章	第二樂章	第三樂章	第四樂章
福特萬格勒	5:39	6:28	4:33	3:47
托斯卡尼尼	5:50	7:38	3:49	3:18

上列福特萬格勒的錄音為 1951 年 10 月 22 日的維也納愛樂版

相較下，福特萬格勒指揮維也納愛樂在這個樂章的表現，比柏林愛樂版更恢弘、細膩，弦樂聽起來更為優美，在海頓華麗的配器法下，福特萬格勒充分利用了維也納愛樂的特色。阿杜安認為，福特萬格勒在指揮海頓第 88 號交響曲時，力度有所保留和收斂[註 10]，對比福特萬格勒在處理其他作品的風格，他確實為了保有海頓的優雅和細膩，讓音樂不流於粗暴，而刻意淡化力道。

蘊含生命力的魅力名演

活潑的第三樂章小步舞曲，福特萬格勒在每個主題的起音，都加了刻意的重音，這個經過精心算計的樂段，讓他演出的第 88 號獨具個人風格。中段三重奏方面，維也納愛樂的弦樂美再度展現，在後半的部份，福特萬格勒還在適切的地方表現出了即興的漸強效果，在輕快的終樂章當中，柏

【註 10】見《福特萬格勒的指揮藝術》（The Furtwangler Record）第 106 頁，John Ardoin 著，申元譯，世界文物，1997。

林愛樂版的速度感同樣勝過維也納愛樂。

　　整體而言，維也納愛樂在慢板方面，略優柏林愛樂，兩者都將該樂章的主題勾勒得極為優雅，充滿征服聽眾的魅力，但在明亮度和細膩精確的要求方面，柏林愛樂則遠勝維也納愛樂，音符中蘊含的生命力更堅韌。由於柏林愛樂版的錄音地點在柏林耶穌基督大教堂（Jesus Christus-Kirche），聲音異常飽滿豐富，加上出色的詮釋，連一向對對福特萬格勒錄音不假辭色的英國《企鵝唱片指南》都稱讚這個 DG 版本「即使覺得福特萬格勒的詮釋太特異的人們，也會被這個光彩奪目的演奏所吸引」，並給它三星帶花的好評。福特萬格勒這場個人色彩濃烈的海頓第 88 號，的確成了其他指揮無法模仿的絕代名演。

>>>1952 RAI 廣播錄音

不輸名樂團的義大利演出

　　儘管福特萬格勒前述兩個指揮旗下子弟兵的演出，被評為無比傑出，但隔年 3 月 3 日在義大利杜林客演指揮 RAI 交響樂團的廣播錄音，卻一點也不輸給其他兩個版本。

　　第一樂章開頭時，也許是 RAI 交響樂團不習慣大師的指揮方式，樂團團員的合奏出現不太協調的狀態，正因如此，在序奏時，福特萬格勒幾乎是一面哼著曲子，一面打著節拍指揮，直到進入快板的主部時，情況才開始好轉。

　　在樂團與指揮欠缺默契的情況下，杜林版在均衡和優雅方面，遠不及前兩個名門樂團，但在最終樂章，仍傳達出海頓最生動的輪旋曲風特色，在曲終達到了激昂的最高點。這也是福特萬格勒在大病前的全盛時期中，最令人津津樂道的一場演出。

錄音
發行

　　第 88 號的 3 個錄音版本，以 1951 年 12 月 5 日的柏林愛樂版最為普及，DG 在 1961 年發行 LP 盤，CD 版本則首發於 1985 年的 Dokumente 系列，封面都是福特萬格勒的蠟筆畫像，整體設計出自 DG 老牌設計師 Gerhard

Noack 的手筆。Dokumente 系列走入歷史後，1995 年 DG 將這個海頓名盤再版於著名的大花版系列（編號：447439）。

　　雖然官方盤強勢登場，但部分追逐最佳音質的樂迷，還是垂涎由初版黑膠所轉錄的非官方版本，由福特萬格勒研究者平林直哉先生所主導的 Grand Slam 廠牌，就曾在 2006 年以初版 LP 重新復刻這個柏林愛樂版本，強調再現老黑膠的強韌張力和誘惑力，另外，同樣是日本的復刻重要根據地 OTAKEN，也在 2008 年發行了號稱逼近玻璃 CD 音質的版本。

音質優異的協會盤轉錄

　　除了商業發行外，日本福特萬格勒協會也曾以初版 LVM72157/8 的 78 轉唱片轉錄，解說書還特別提到這個轉錄「特別是木管的聲音，不僅能夠清楚聽到，木管與其他樂器所融合產生的美妙之情、小提琴所傳達出飛揚般的喜悅，以及低音部分的深沉聲響，都是此盤的有趣之處。」

　　至於 1951 年 10 月 22 日的維也納愛樂版本，整場音樂會一度被切割發行，下半場布魯克納第四號的版權握在 DG 手上，上半場的海頓第 88 號，則於 1985 年首度出現在法國福特萬格勒協會頒佈的 LP（SWF8501）。儘後來 1993 年法國協會曾將其再版於「福特萬格勒在斯圖加特」的專輯中（編號 SWF931），但也僅收錄上半場（含拉威爾）。

　　2003 年，這場演出終於有國際化的出版，法國廠牌 Tahra 的福特萬格勒維也納愛樂專輯（Furt-1084-1087）及德國廠牌 Orfeo（編號 559022）相繼推出這個名演，Orfeo 與法國協會盤同樣都只收錄海頓及拉威爾，Tahra 則僅挑選海頓第 88 號出版。

　　完整的整場斯圖加音樂會演出，直到 2005 年才現身在日本福特萬格勒協會的會員頒佈 CD 中（WFHC-007/8）。日本協會盤和法國協會盤的音質都很好，是我最喜歡的兩個轉錄（Tahra 盤與法國協會盤系出同門，本質上差別不大），但法國協會盤明顯有混音，低頻更為飽滿，但聲音較不自然，其中的好壞見仁見智。

市場唯一的杜林版選擇

　　1952 年杜林客演的出版品是三者中最少的一個，1971 年由美國華爾特協會發行 LP，1980 年代後，日本 King（KICC2350）與義大利的 AS 廠（AS-371，1990）陸續推出 CD，AS 盤還搭配福特萬格勒唯一的柴可夫斯基第五號錄音（1952 年），而且將海頓安排在柴氏交響曲之後，這樣的搭配，倘若大師地下有知，恐怕會跳腳。前述版本相繼絕版後，近期則有 2005 年日本 Delta 廠牌的出版（DCCA0015），這是市售唯一整張 CD 全收錄福特萬格勒海頓錄音的出版品，Delta 的音質都有一定的管控，想收藏 1952 年杜林

版的樂迷，Delta 版是目前唯一的選擇。

海頓 第88號交響曲 《V 字》 三個發行版本比較	演出時間	樂團	各樂章時間比較	版本
	1951.10.22	維也納愛樂	05:40 06:23 04:27 03:34	Orfeo、Tahra
	1951.12.4-5	柏林愛樂	06:49 06:17 04:22 03:36	DG
	1952.3.3	RAI 交響樂團	06:48 06:36 04:22 03:37	Delta

以上版本以較易購得的廠牌為主

焦點名演

《驚愕》交響曲兩次錄音

　　《驚愕》這首海頓名曲是福特萬格勒戰後演出次數的第 3 名，並留下兩次錄音，都是指揮維也納愛樂的演出。包括 1950 年 9 月 25 日的北歐公演，以及隔年 1 月 11 日到 12 日及 17 日間為 EMI 錄製的錄音室版，如同第 88 號一樣，版本與版本間相隔的時間不長。

>>>1950 維也納愛樂巡演

　　1950 年，福特萬格勒與維也納愛樂赴北歐、西德和荷蘭以及瑞士等地巡迴演出，而這場第 94 號《驚愕》交響曲的實況，正是福特萬格勒近一個月的演出旅行中第一天的錄音版本。

　　在這段巡迴演出的期間內，這首《驚愕》一共上演了 8 次。隔年的 1 月，福特萬格勒與維也納愛樂的錄音室錄音，也反映出了他們這一系列演奏旅行的成果。這場 9 月 25 日在瑞典首都斯德哥爾摩登台的巡演，留下了全場錄音，有意思的是，其中還包括音樂會前，由福特萬格勒演奏的瑞典及奧地利兩國國歌。

　　一如戰後音樂會的慣例，海頓的《驚愕》交響曲被安排在音樂會的第一個曲目，接著是西貝流士的《傳奇》以及理查‧史特勞斯的《唐璜》，下半場則是福特萬格勒拿手的貝多芬第五號交響曲。

　　EMI 錄音室盤的演奏雖然相當出色，但 1950 年 9 月 25 日這場斯德哥爾摩巡迴演出的基調不僅與錄音室盤相同，加上它是現場演出的關係，其顯

現出的興味又更勝一籌，成為該盤的特色之一。別忘了，這個時候是福特萬格勒風格的轉振點，此時的大師已經朝向晚年的圓熟期邁進（同場音樂會下半場的《命運》就是個很好的例證）。

富含個人風格的詮釋

福特萬格勒詮釋的《驚愕》一如第 88 號，充滿大師的個人風格，緩慢再緩慢是最大的特點。日本樂評諸井誠在《交響曲名曲名盤 100》中提到：「福特萬格勒演奏的《驚愕》，在分節法方面，有著連其他作曲家都不得不感到滿意的自然感。各個樂章的節奏也處理得十分適當。相較之下，約夫姆的表現方式是比較具有現代感的鮮明演奏。托斯卡尼尼與 NBC 的版本則是相當急促，可以說是史上最高限速的感覺。」

托斯卡尼尼 1953 年與 NBC 交響樂團錄於紐約卡內基廳的《驚愕》，確實在速度上（尤其是中間兩個樂章）是急促且流暢，驗證了本文開頭安塞美對兩位大師的觀察，托斯卡尼尼是表情明朗、輪廓鮮明，福特萬格勒則是充滿亮點和暗影圖畫。比較兩人的演出，日本樂評丸山真男做了這樣的描述：「要說明顯的不同的話（拿福特萬格勒與托斯卡尼尼的海頓演出相較），應該是合奏的表現方式吧。比方說《驚愕》的第一樂章，第 21 小節、第 43 小節、終曲的 248 小節這幾個地方。福特萬格勒的場合呢，合奏中，強（forte）的第一個音是透過 8 分音符或 16 分音符以中強（mezzo forte）的方式先壓一下再拉到強音。也因此由很弱（Pianissimo）的樂段轉移過來時，就不會顯得突兀，比較自然。這和在貝多芬的音樂中所使用的強音方式有著很明顯的不同。」[註 11]

福特萬格勒 vs. 托斯卡尼尼 —海頓第94號《驚愕》交響曲演奏時間		第一樂章	第二樂章	第三樂章	第四樂章
	福特萬格勒	6:57	7:38	4:04	3:51
	托斯卡尼尼	7:14	5:40	2:35	3:31

上述福特萬格勒的錄音為 1951 年的 EMI 版

>>> 1951 EMI 錄音室版

1951 年的錄音室版錄於維也納音樂協會金色大廳（Goldener Saal Wiener Musikvereins），由 EMI 的知名製作人華爾特‧李格主導，不但在音質方面比斯德哥爾摩盤來得好，整體的完成度也較高。實況演出的速度設定比錄音室版緩慢許多，在第二樂章由弦樂器演奏的著名旋律，一直到定

【註 11】見フルトヴェングラー鑑賞記，網址：http://www.geocities.jp/furtwanglercdreview/。

音鼓敲出巨響前，斯德哥爾摩盤的第二次主題重複音量極小，突顯出接下來的「驚愕」效果，這個樂段的對比，斯德哥爾摩盤較 EMI 盤更為鮮明。

日本樂評宇野功芳《福特萬格勒名盤》（フルトヴェングラーの名盤）一書也深入剖析了兩個版本的不同：「第二樂章 …… 的澎湃樂音相當出色。雖然譜上的記號是弱（p），但是福特萬格勒選擇略過這些小細節，改以漸強的方式演奏直至強（f）為止。雖然說是實況演出，虧大師還能下這樣的決心去進行調整。而在「驚愕」ff 的部份，錄音室版本是持音（tenuto），但是在這裡（斯德哥爾摩盤）卻是以斷奏（staccato）配上定音鼓的重擊，同樣相當具有效果。」^{註 12} 阿杜安則認為，EMI 盤比斯德哥爾摩盤更有表情，「樂句似乎更響亮」。^{註 13}

夫人眼中最優秀的錄音

如前所述，北歐的巡演為 EMI 的錄音做了多達 8 次的模擬、暖身，加上 EMI 盤佔有錄音方面的優勢，錄音師捕捉到相當飽滿豐富的低頻，尤其慢板樂章更能突出福特萬格勒處理海頓交響曲的細膩和嚴謹。難怪福特萬格勒夫人伊麗莎白將這個 EMI 的《驚愕》版本視為她丈夫生前最優秀的錄音室錄音之一。

海頓第94號 交響曲《驚愕》 版本比較	演出時間	樂團	各樂章時間比較				版本
	1950.9.25	維也納愛樂	07:05	07:13	03:58	05:04	Delta
	1951.1.11-12.17	維也納愛樂	06:57	07:38	04:04	03:51	DG

以上版本以較易購得的廠牌為主

錄音
發行

斯德哥爾摩的版本最早也是於 1970 年代由美國華爾特協會發行 LP，CD 時代由 Music & Arts 首度出版於編號 CD-802 的唱片中（1994 年），但音質相當糟糕，很多福特萬格勒細膩的處理都被犧牲掉。比較可靠的出版則由日本協會推出，該協會取得瑞典電台的母帶轉錄，讓這張編號 WFHC-009/10 的出版，不但在音質更上層樓，還完整收錄 1950 年在斯德哥爾摩的全部實況（含兩首國歌演奏），相當值得福特萬格勒愛好者收藏。除了上述兩個出版外，現今較容易取得且兼顧品質要求的，還是日本 Delta 廠的出版。

【註 12】見宇野功芳《フルトヴェングラーの名盤》一書。

【註 13】見《福特萬格勒的指揮藝術》（The Furtwangler Record）第 106 頁，John Ardoin 著，申元譯，世界文物，1997。

追求黑膠味道的復刻盤

至於被福特萬格勒譽為大師最佳錄音室錄音之一的 EMI 盤，初版的 78 轉唱片發行於 1952 年（HMV DB21506-8），CD 時代早期均只見於日本東芝 EMI 的出版，包括 1994 年紀念福特萬格勒逝世 40 周年的珍貴紀念盤（TOCE-8436）。四年後，東芝 EMI 還透過 HS-2088 技術，並首度以當年日本首發的 LP 封面，推出精緻的紙版限量盤。同年，國際版終於在市場亮相，EMI 母公司採用當時新開發的 ART 技術，發行了一套福特萬格勒與維也納愛樂的名演集（3 碟裝，7243 5 66770 2），可惜這套由轉錄師華特主導的國際版，因數位化過程為過濾雜訊，削弱了這個錄音該有的美感。

日本東芝 EMI 在 2007 年還有新的發行，封面與 1998 年的 HS-2008 盤一樣，編號為 TOCE14053，目前在市面上仍可購得，比起 EMI 國際版，這些日版是樂迷聆聽福特萬格勒的《驚愕》更好的選擇。如果想追求傳統黑膠的原汁原味，也可考慮收藏 2008 年平林直哉先生在 Grand Slam 廠推出的復刻盤，該盤用的音源雖非 78 轉第一版唱片，但也採用了 LP 時期的首發盤 ALP 1011。

>>>1950 科隆劇場管弦勒團

缺 3 小節的第 104 號版本

大戰結束後，福特萬格勒僅公演過一次海頓第 104 號《倫敦》，如果我們將 1944 年的「贗品」徹底摒除的話，這場錄於 1950 年 4 月 14 日科隆劇場的演出，就是福特萬格勒唯一的第 104 號錄音。當時福特萬格勒指揮的樂團是科隆劇場管弦樂團（Teatro colon Orchestra），別小看科隆劇場管弦樂團，1936 年到 1949 年間，該團的首席指揮可是老克萊巴。這場音樂會的曲目搭配，和斯德哥爾摩的第 94 號相同，海頓之後穿插印象派及理查史特勞斯的作品，下半場則是貝多芬第七號交響曲。

根據資料記載，福特萬格勒 1950 年的一些公演，有好幾首曲目都是採用較差的帶子所錄下，音質不是很好，1950 年的第 104 號交響曲聲音效果

就很糟糕，甚至幾近崩潰邊緣，而且還殘缺不全，在第一樂章的開頭缺了3小節左右。儘管不完美，但福特萬格勒這個第 104 號的演奏，依然聽得出大師強大的生命力，尤其最終樂章的部分，他所營造的激昂樂段令人印象深刻。

錄音發行

徒留音質不佳的遺憾

福特萬格勒唯一的第 104 號交響曲母帶由私人珍藏，直到 1989 年才被公開，1992 年日本私人廠牌 DISQUES REFRAIN 的 DR-920032 是最早的 CD 發行，但第一樂章開頭的三小節以 1944 年的「贋品」補上。後來 CD-R 盤 M&B（MB-4402）則將 DR 盤完全拷貝再版，只是，上述兩個版本僅在日本小眾市場流通，不容易買到。

因此，2005 年日本 Delta 廠牌的出版（DCCA0015），成了樂迷聆聽福特萬格勒詮釋海頓第 104 號交響曲錄音的唯一機會，Delta 廠並沒有修補開頭三小節的空缺，雖然該廠的轉錄師已經盡力將音質修復到讓聽者容易接受的程度，但由於母帶先天不良，要仔細聽完這整場《倫敦》交響曲的演出，對習慣歷史錄音的樂迷仍會感到相當吃力。

成功塑造正確形貌

福特萬格勒嚴謹地在古典時期作品特有的框架中，尋找以他個人獨特觀點詮釋海頓形象的種種可能，從上述一系列福特萬格勒留下的海頓交響曲錄音遺產中，我們發現，福特萬格勒的海頓在慢板樂章強調精緻、張力和流暢的律動，在快板樂章彰顯精準的速度感以及自由呼吸，也許不能說他成功塑造了海頓正確的形貌，但他的手法卻是說服力十足。我們可以說，福特萬格勒的海頓錄音，構築了難以模仿的獨特性，在海頓交響曲的演奏史中，至今仍保有無可忽視的魅力。

FURTWÄNGLER
BRUCKNER Symphony No.4 "ROMANTIC"

BRUCKNER
SYMPHONY No. 4
"ROMANTIC"
WILHELM FURTWÄNGLER
VIENNA PHILHARMONIC ORCHESTRA

WILHELM FURTWÄNGLER
Bruckner · Symphonie No. 4
›Romantische‹
WIENER PHILHARMONIKER

WILHELM FURTWÄNGLER
BRUCKNER · SYMPHONIE NO. 4
›ROMANTISCHE‹
WIENER PHILHARMONIKER
■ DOKUMENTE

16 戲劇化《浪漫》的神髓

布魯克納第四的人性探索

> 「以我亡友福特萬格勒來說，特別屬於獨創性
> 的，是他那指揮的無限純粹性。這是布魯克納所具
> 有的那種純粹性。」——亨德密特[註1]

福特萬格勒過世前，於 1954 年 11 月 9 日寫了一封信，信中提到：「染上嚴重的支氣管炎，無法工作。不過，希望不久之後能再重拾指揮棒。……我想，就在奧托博伊倫（Ottobeuren，德國著名的教堂）演奏布魯克納的交響曲吧！那是首美妙的樂曲……。我希望跟當地市長好好談談舉辦演奏的事宜。」兩天後，福特萬格勒病情惡化住院，11 月 30 日過世。[註2]

以布魯克納初登指揮台

福特萬格勒並沒有演出過布魯克納全部的交響曲，1906 年 6 月，20 歲的福特萬格勒以指揮新秀之姿，帶領慕尼黑愛樂的前身「Kaim 管弦樂團」初登指揮台的處女秀，就是選擇布魯克納第九號交響曲做為主要的演出曲目。這場在慕尼黑舉行的音樂會，費用由福特萬格勒的父親出資，其他的上演曲目是福特萬格勒個人的作品，這也是他最早的布魯克納交響曲演出。

福特萬格勒到了人生中後半段時期，曾在一封信中提及：「在 1920 年代接下尼基許的棒子，擔任柏林愛樂指揮，當時首先在腦海浮現的念頭就是希望讓貝多芬、布拉姆斯、布魯克納等德國偉大交響曲作曲家的作品，能推上德國音樂界應有的地位。」[註3] 後來，福特萬格勒確實也身體力行，在他 1922 年 10 月 8 日第一場與柏林愛樂的音樂會上，演出布魯克納第七號交響曲，接著，在每季的音樂會上，都將一首布魯克納的交響曲列入演出名單，接掌柏林愛樂的第二年，第四號交響曲也開始成了福特萬格勒音樂會的常客。

綜觀福特萬格勒的生涯，他指揮貝多芬、布拉姆斯的頻率雖然遠超過布魯克納，但那是因為他對演奏布魯克納交響曲，特別慎重其事。從資料數據上來看，他僅上演過布魯克納 8 首交響曲，包括第二號、第三號、第四號、第五號、第六號、第七號、第八號及第九號，其中後面 6 首留下錄音。1943 年，57 歲的福特萬格勒在才首度指揮第六號，而且就那麼幾場，分別

【註1】《亨德密特頒獎致謝辭》，1977 年 12 月《音樂文摘》。
【註2】摘自 Japan DG POCG-3795 CD 解說書。
【註3】摘自 Japan DG POCG-3795 CD 解說書。

是 10 月指揮維也納愛樂的三場、11 月指揮柏林愛樂的四場，以及與柏林愛樂的演出留下了後三個樂章的演出記錄，但第二次世界大戰結束後，他就未曾在接觸此曲。

　　同樣情況也發生在第九號，這首他早年及大戰期間的音樂會常客，到晚年卻未曾再演出。1944 年 10 月 7 日德國帝國廣播放送協會（Reichs-Rundfunk-Gesellschaft，簡稱 RRG）留下第九號的唯一錄音，同月的 11 日，福特萬格勒與林茲布魯克納管弦樂團（Bruckner Orchester Linz），在林茲附近、布魯克納擔任管風琴師的聖佛洛里安教堂，上演他這首天鵝之歌。對於這場極具意義的演出，福特萬格勒在 1952 年寫給國際布魯克納協會會長奧爾（Max Auer）的書信提到：「在我最困難的大戰後期，於聖佛洛里安教堂指揮這首傑作的情景，將永存我的記憶中。」根據一份維也納愛樂的節目預排表上記載，原本福特萬格勒打算在 1955 年的音樂季帶該樂團再次演出第九號，可惜天不從人願。

「延伸至永遠」的共鳴

　　布魯克納的第四號、第七號及第八號是福特萬格勒戰前和戰後都演出過的曲目，也都分別留下戰時和戰後的錄音，其中第四號和第七號是他的最愛，一生中不斷地演出。第七號還留下被稱為送葬進行曲的第二樂章錄音室錄音。

　　1939 年，福特萬格勒在維也納公演布魯克納交響曲時表示：「只有這位作曲家（布魯克納）的同一首作品會如此頻繁地修改！大家都知道，貝多芬常苦於缺乏靈感，難以下筆創作，但一旦樂思泉湧後，停筆就代表作品已臻完美的境界。但布魯克納則是不論何時，都對自己的作品不滿意，似乎老覺得自己的創作還沒完成。他音樂的本質就是要能延伸到永遠，所以會有一種作品停留在尚未完成階段的感覺。」

　　福特萬格勒還曾透露：「給人一種朝向永恆世界的印象是必要的。」這就與他對布魯克納「延伸至永遠」的觀點，產生微妙的聯繫。福特萬格勒認為布魯克納與貝多芬或布拉姆斯之間仍有一些共通處，不過，他對布魯克納的觀點比較特別。從古典樂派到浪漫樂派，作曲家冒著失去方向感的危機，不斷追求「無限」的可能性，布魯克納的作品就是以無限延伸為架構，而福特萬格勒能將布魯克納作品中的緊張感完全釋放，靠的是他對布魯克納作品的認識與消化，他把這些交響曲當成是自己的作品，用這樣的感覺和理解來演出。「他是刻意地想把作品中訴說的王國，如何藉著樂音，像可以看到那樣，展現在我們眼前。」[註4]

　　如果將福特萬格勒的布魯克納演出做個總結算，次數最多的當屬第四號的 43 次。然而人們在談論福特萬格勒的布魯克納名演時，卻甚少提及第

【註4】《福特萬格勒的最高技藝 — 專心致志於『想說什麼』的音樂家》，吉田秀和著、謝婉華譯，1986 年 4 月《音樂與音響》。

四號。日本指揮兼樂評家宇野功芳，2005 年企畫、編集《福特萬格勒逝世 50 周年紀念》（フルトヴェングラー没後 50 周年紀念）一書，文末，他與其他 14 位樂評每人各選出 3 張私人的愛聽盤，入選的布魯克納作品只有第九號。

3 種《浪漫》版本傳世

　　1914 年 12 月 5 日，仍在德國呂北克時期的福特萬格勒，頭一次將第四號交響曲列入他的音樂會曲目，晚年的他，在 1951 年 12 月 3 日的柏林公演後，直到 1954 年逝世，福特萬格勒就未曾再演出過第四號。而他的布魯克納第四號交響曲錄音，也都來自音樂會的現場實況，他一生共留下了 3 種版本的第四號，其中兩個版本集中在戰後的 1951 年，另一個是大戰時期的私人錄音。

| 福特萬格勒的布魯克納第四號交響曲錄音 | **1** **1941.12.14-16** Philharmonie , Berlin（incomplete）
Berliner Philharmoniker
LP：Japan AT 11-12
CD：Delta DCCA-0001

2 **1951.10.22** Stuttgart
Wiener Philharmoniker
LP：DG 2740 201, Discocorp RR 557
CD：DG 415 664-2 / 427 403-2 / 445 415-2（2CD）/ POCG 9499 / POCG 3795, Melodram GM 40074（2CD） | **3** **1951.10.29** Deutsches Museum, München
Wiener Philharmoniker
LP：Decca ECM 685, Decca (Japan) MX 9012
CD：Delta DCCA0028 , Tahra FURT 1090-93（4CD）, Orfeo C 559 022 1（2CD）, Music and Arts CD 796, Priceless D 14228,Palette PAL 1074, Virtuoso 269.7372, Seven Seas KICC 2306, London POCL-4302, Archipel ARPCD 0025, Andromeda ANDRCD9008, Delta DCCA0028 |

戰前罕見有商業發行

　　在非德語系國家，布魯克納交響曲的推廣甚為緩慢，許多英語系國家的樂迷多半在戰後才逐漸接受他的作品。這和戰前布魯克納的商業唱片相當罕見有極大的關聯性，罕見的原因在於電氣錄音到 78 轉的時代，布魯克納的交響曲因錄音技術和唱片容量的限制，唱片公司在錄音和出版方面多半採觀望態度。早在 1934 年，西貝流士的 7 首交響曲已經完成全盤的商業錄音出版，相較之下，布魯克納交響曲的錄音在 1920 年代末到 1930 年代初仍零零落落、甚至停滯不前。[註 5]

　　馬勒第二號交響曲的錄音先驅奧斯卡・弗萊德（Oscar Fried）是第一位灌錄布魯克納交響曲全曲的指揮家，1924 年，他帶領柏林國立歌劇院管弦樂團完成布魯克納第七號交響曲的錄音壯舉，當年這個費時費力的製作，以 7 張、14 面的 SP 盤做商業發行。戰前的唱片目錄中，還找得到 1924 年

【註 5】The 'Innocent Grandeur' of Bruckner，Robert Layton，1996。

克倫培勒灌錄的第八號交響曲慢板樂章，1928 年由康拉特錄下第三號交響曲第三樂章，甚至同年霍恩斯坦（Jascha Horenstein）也完成電氣錄音時代第一個布魯克納第七號全曲。據說，托斯卡尼尼在 1930 年代才開始學著指揮布魯克納，他一生中僅演出過第四號和第七號（第七號有私人錄音）。

<div align="center">**新錄音技術的激勵**</div>

完成第四號交響曲首錄音的先驅是指揮家克勞斯（Clemens Krauss），1929 年，他帶維也納愛樂錄下第四號的詼諧曲片段。1936 年，唱片公司更冒險挺進，由貝姆與德勒斯登國立樂團（Sächsische Staatskapelle）完成《浪漫》的全曲錄音，那年由哈斯（Robert Haas）校訂的哈斯版正好推出，也為這個錄音帶來話題。三年後，約夫姆（Eugen Jochum）與漢堡愛樂（Hamburg Philharmonic）完成第二個全曲錄音，而巧合的是，這兩位指揮家日後也成為布魯克納重要的詮釋者，在立體聲時代都重新灌錄過《浪漫》交響曲。

二次世界大戰中期的 1942 年到 1944 年間，德國發展出先進的磁帶錄音技術，解決了時間的限制，新的錄音形式能不分割曲目，長時間地錄完整首大曲目。納粹德國為了打宣傳戰，將新技術嘗試運用在錄製德國、奧地利等地的一些重要音樂會實況。福特萬格勒的布魯克納錄音，在這樣的技術條件下登場。其他諸如傳奇指揮家卡巴斯塔（Oswald Kabasta）與慕尼黑愛樂（Munich Philharmonic Orchestra）的布魯克納名盤，也應運而生。卡巴斯塔本身就是一位布魯克納專家，在他的訓練下，慕尼黑愛樂合奏綿密、聲音渾厚，他留下的布魯克納錄音，至今仍有極高的評價。1944 年，德國實驗中的尖端立體聲錄音，還錄下另一位布魯克納權威卡拉揚的實驗性作品，當時他指揮普魯士國立樂團（Prussian State Orchestra）灌錄的立體聲版布魯克納第八號交響曲，雖然不是全曲，但已經在唱片史上造成震撼。

焦點
名演

>>> 1941 RRG 廣播私人錄音

在磁帶錄音技術普及前的 1941 年，部分業餘愛好者會在自家使用 78 轉錄音機，將德國帝國廣播放送協會（RRG）轉播的音樂會實況錄製下來。當時這樣的醋酸盤錄音機一面約可以收錄 4 分鐘左右，不過，當更換唱盤

時，進行中的音樂就只能中斷，因此造成收錄的音樂作品常斷斷續續。儘管有換面造成的缺憾，但當時這種私人錄音，卻意外地保留了福特萬格勒與柏林愛樂的布魯克納第四號錄音。[註6]

<div align="center">■■■ 1941 年僅殘缺片段的版本 ■■■</div>

　　1941 年《浪漫》是一場充滿福特萬格勒個人風格的演出，其強烈的程度遠勝戰後的兩個錄音，它也改寫了後世對福特萬格勒詮釋《浪漫》的印象。正因如此，樂迷們當然會對因換面遺漏的部分感到惋惜，如果它能呈現出完整面貌，絕對能夠見證一個示範級的偉大演出。值得欣慰的是，此版本儘管支離破碎，但絕大部分的重要樂段都可聽得到，從所留下的片段，大體上也能拼湊出當時整場演奏會的狀況。

1941 年《浪漫》錄音未收錄樂段		
	第 1 樂章 ▶ 143 小節～156 小節 2 拍：21 秒 ▶ 303 小節 2 拍～324 小節：38 秒 ▶ 441 小節～454 小節 1 拍：28 秒 **第 2 樂章** ▶ 1～10 小節：30 秒 ▶ 67 小節～71 小節 2 拍：32 秒 ▶ 126～130 小節：30 秒 ▶ 187 小節 2 拍～194 小節 3 拍：39 秒	**第 3 樂章** ▶ 256～265 小節 2 拍、三重奏開頭的第一次反覆：19 秒 **第 4 樂章** ▶ 1～19 小節 1 拍：58 秒 ▶ 132～142 小節：25 秒 ▶ 260 小節 4/4 拍～273 小節 1/2 拍：31 秒 ▶ 384～389 小節 1 拍：17 秒 ▶ 500～507 小節：21 秒 資料來源：Delta 解說書

　　就錄音品質來看，1941 年的「二手」實況，中低頻的部分大致上還能維持良好的音質，在聆聽時並不會產生障礙，尤其低頻部份，在半世紀以後聽來依舊驚人。儘管 78 轉錄音機所使用的唱盤，內緣音質都有些許不良的缺憾，但所幸並不會讓聆聽者感到特別明顯、突兀。後世的樂迷一直到1980 年代末，才得以聆聽到這份不完整的《浪漫》錄音。1989 年 7 月，日本一家叫 Tanaka 的廠牌發行 33 轉 LP（AT-11），讓這個傳奇錄音首度以唱片形式問世，同時推出的，還有同一年灌錄的第七號交響曲選粹。

<div align="center">■■■ 深掘《浪漫》背後的悲韻 ■■■</div>

　　創作於 1874 年的第四號交響曲，是布魯克納所有交響曲中最具親和力的作品，1881 年由漢斯李希特指揮首演，至今仍是獲得高度評價的交響曲，還被冠上「浪漫」的標題。

【註 6】Delta DCCA-001 解說書，清水 宏撰寫。

福特萬格勒自己對名為《浪漫》的第四號交響曲有他自己一套觀點，德國一位音樂學者布盧梅（Friedrich Blume）曾表示，在布魯克納的作品中「洋溢著許多喜悅的成分在其中」，但福特萬格勒認為，光是這樣，仍不足以構成他對於布魯克納作品詮釋的本質。他追求「喜悅」情感下蘊含的孤獨感。

如果仔細比對，福特萬格勒的音樂特質與布魯克納作品間，有許多契合之處。疊放在教堂地下的屍骨，讓布魯克納對悲劇和死神特別感興趣，這類憂鬱的情調在他作品處處可見；而他的交響曲開頭常帶有閃爍不定的神秘色彩，以及他擅長的管風琴即興演奏，都貼近福特萬格勒的個性。有人說第四號交響曲帶著既樸實且自然的曲風，但事實上，它也存在著一股幽暗悲劇的氣息，而福特萬格勒正是用後者來詮釋其中的興味。

速度感加戲劇力的極致

以快、慢交替的速度感營造張力是 1941 年《浪漫》的最大特色，弦樂的顫音拉開的序幕，因錄音陳舊，細節有些模糊，但魔力般的號角主題，演奏得相當溫暖感人；木管樂器承接後，接著樂團以極大力度發展著這個節奏，到具迷人舞曲風的第二主題，福特萬格勒展現在速度上的千變萬化。接近中後半段再現部長笛及大提琴所襯托的號角主題，也極為迷人。尾聲響起的號角呼喚，強有力地結束這個樂章。

第二樂章是首柔和且略帶憂鬱氣質的進行曲。很可惜 1941 年版前半部未收錄，第二主題中中提琴演奏的如歌旋律，以及其他樂器的撥奏，福特萬格勒都以稍慢的速度呈現，從中不斷累積力度和能量，大師在此大秀他慣有的即興加速，一直到由整個樂團演奏的漸強樂段，引人入勝相當精采。樂章結尾原應是對神的讚美和信仰，但福特萬格勒的處理，像是拖著沉重步伐走入黑森林的獵人。

標題為《狩獵》的諧謔曲，是布魯克納式節奏的代表作，也是福特萬格勒指揮特色的完整體現。殺戮的場景和中段象徵獵人們休息的寧靜優美旋律，形成強烈對比，如果不是受限於失真的錄音，效果應該會更驚人。

1941 年版的終曲少了約一分多鐘，無頭無尾的錄音，讓人有些遺憾，樂團齊奏的緩慢莊嚴主題很令人震懾，隨著猛烈的總奏和美麗樂段旋律的呼應，福特萬格勒不斷製造戲劇性的起伏。

詮釋應「坦率展露自我」

整體而言，福特萬格勒以緩慢的速度構築第四號交響曲充滿張力的旋律線，速度不快，卻不失緊湊感。聽這個大戰期間的錄音，感受到的是幅度巨大的《浪漫》，這和其他以樸素自然樂風來描繪第四號交響曲的指揮

形式，有很大的差別，也不同於指揮家舒李希特（Carl Schuricht）快刀斬亂麻般的直接手法。1941 年版完全展現福特萬格勒個人觀點下，所凸顯的戲劇化表現特質，這是福特萬格勒詮釋布魯克納的精髓，無怪乎他在 1939 年寫道：「能夠寫下了如同『巨大之岩』作品的布魯克納，卻不太能夠坦率地表現自我。」福特萬格勒認為第四號交響曲，甚至第七號交響曲都應「非常坦率地將自己展現出來。」

🎙️ 錄音發行

　　1980 年代後半，1941 年《浪漫》以私人盤 LP 形式推出後，受限於普及性，一直以來都是個謎樣的出版。2000 年，日本當地以私人盤販售流通的廠牌 M&B，首度推出 CD-R 盤（MB4504），我在同年也取得國內福特萬格勒收藏家所提供的 CD-R 版，該版由美國收藏家懷特（Paul White）以 AT-11 轉錄，當時聆聽以後，已感受到此傳奇演出帶來的震撼。2004 年，日本的 Delta 唱片公司頭一次推出 CD 版本，這是該廠牌創業的第一張唱片，同時也趕上福特萬格勒逝世 50 周年紀念列車，讓這張 CD 的出版格外具有意義。

　　Delta 的 CD 版本讓原本的錄音完整呈現，從中不加任何修飾。錄音缺漏處也按原版 LP 的內容，並未進行任何修補的工程，因此與原版本一樣，都少了一到三秒的旋律銜接。此外，Delta 版也聽得到當時在更換錄音盤時，錄音者所放下的唱針聲音，且實況廣播伴隨唱盤的雜音，也被原音重現。從這點來看，這個 1941 年版可說如同是福特萬格勒最珍貴的紀錄。

焦點名演

>>>1951
斯圖加特公演 & 慕尼黑實況

　　二次大戰後，福特萬格勒再次演奏的《浪漫》在 1948 年登場，但現存的唱片，其錄音時間恰巧集中在他 1951 年間帶維也納愛樂的 3 國巡迴演出。那年的 10 月 5 日到 29 日間，福特萬格勒於 17 座城市演出 18 場音樂會，

其中包括 6 場第四號交響曲，而 10 月 22 日的斯圖加特公演及 10 月 29 日的慕尼黑實況，幸運地留下了錄音記錄，且分別由 DG 和 Decca 發行唱片。

慕尼黑的演出後，福特萬格勒在 11 月又與柏林愛樂上演過《浪漫》，資料上顯示，11 月的那場《浪漫》是他生涯中最後一次指揮這首布魯克納的名作，可惜柏林愛樂的公演並沒有被錄製，而保留錄音紀錄的慕尼黑演出，則成了大師在《浪漫》詮釋上的「遺言」。

如果硬要比較這兩個時間相差 7 天的錄音，福特萬格勒在詮釋的深厚意趣上，並沒有太大不同。與大戰期間的傳奇演出相較，戰後版本擁有維也納愛樂迷人的弦樂，但號角不及 1941 年版來得獨特、動人，整體也缺乏戰爭期間所表現出的悲劇韻味。

1951 年《浪漫》兩個版本演出時間比較				
10/22	17:51	18:18	10:35	19:29
10/29	17:33	18:04	10:05	19:30

斯圖加特版和慕尼黑版各有擁護者，宇野功芳在《福特萬格勒名演名盤全集》（フルトヴェングラーの全名演名盤）一書就認為：「這個 DG 錄音盤（斯圖加特版）要更好，推薦給只想擁有一張 CD 的人，但對於已擁有 London 盤（慕尼黑版）的人而言，倒沒有多買這個 DG 盤的必要。」他說：「我覺得 London 盤的第二樂章更能感覺到指揮的情感，第一樂章號角所營造的氣氛，以及詼諧曲最後的壯盛，遠超過 Gramophone 盤。（DG 版）」[註 7] 不過，美國樂評阿杜安有不同的看法，他認為斯圖加特版「韻味濃厚，有較大起伏」，而慕尼黑版「層次單薄，唱片中夾雜著聽眾的喧鬧聲」。

🎙 錄音發行

Orfeo 完美再現慕尼黑實況

我個人較偏好慕尼黑版，最早收藏的版本是日本 London 於 1997 年所發行的 CD（POCL4301），這個日本 London 版，在數位化後的聲音不太理想，後來較重要的出版包括 2002 年的 Orfeo 版，這是 1951 年 10 月 29 日慕尼黑整場音樂會（含舒曼第一號交響曲《春》）頭一次被收錄在同一張專輯裡。而來自廣播電台的原始錄音檔案，透過數位修復技術，讓 Orfeo 版在音質上

【註 7】《フルトヴェングラーの全名演名盤》，宇野功芳，1998。

提升不少，如果聽過日本 London 等舊版 CD，對 Orfeo 的音質一定會感到相當震驚。

2004 年，Tahra 推出一套名為《In Memoriam Furtwängler》的紀念專輯。這套專輯以縱長 25.5cm，橫（側）14.5cm、厚度約 2.2cm、重量為 459g 的特殊設計包裝，收錄的 4 張 CD 中，就包括這場慕尼黑實況。Tahra 版的音質也頗具水準，但比起 Orfeo 版稍嫌乾澀。2006 年底，Delta 也推出這個《浪漫》錄音，音質一如這個廠牌以往的復刻，有一定的口碑。至於同時間發行的 Andromeda 版（6 碟裝專輯），可讓收藏者一次收齊福特萬格勒的布魯克納錄音，它是兼具品質的廉價選擇。

關於首樂章開頭修正的話題

1985 年斯圖加特版首次被發行 CD（415 6642），該版在第一樂章開頭出現號角凸槌的窘況，但發行唱片的 DG 公司，無論 LP 或 CD 都針對這樣的錯誤進行修正，僅 1994 年推出的法國巧裝 2CD，維持演奏會原狀。DG 這個多此一舉的修正，一度引發許多福特萬格勒粉絲的討論，讓「修正版」和「未修正版」成為茶餘飯後的話題。斯圖加特版另外還有個特點，它的錄音剛開始很糟糕，但第一樂章進行到中後半段，就漸入佳境。

相對於慕尼黑版，斯圖加特版的 CD 不多，且幾乎都是官方發行，但近來只有 Archipel 曾見到其蹤跡，儘管 DG 不斷推出福特萬格勒的專輯，不過，第四號卻一直與再版無緣。有趣的是，慕尼黑版雖是掛 Decca（或日本 London）的版權，但除了早年曾由日本發行 CD 外，Decca 官方國際版卻從未上市過。

深化了作品中的人性見解

布魯克納的交響曲時而成為指揮家的輓歌，卡拉揚的天鵝之歌是布魯克納第七號，第四號成為汪德（Gunter Wand）由官方認定的最後錄音，華爾特過世前擬定的錄音計劃裡，布魯克納第八號也列其中，病榻上的福特萬格勒，則想著演奏布魯克納作品的美好，或許這與布魯克納作品給人一種朝向永恆世界的印象，有某種程度的關聯性。

福特萬格勒被賦予「浪漫大師」的稱號，曾是維也納愛樂重要一員的史托拉沙就說：「他能引導聽眾進入崇高的感情世界。」[註 8] 我們被他演奏的《浪漫》，引領進入他個人所建構的情境，這是極具戲劇化的布魯克納世界，福特萬格勒毫不顧忌地奔放他的感情，沉溺在忘我的音樂境地；他把布魯克納作品拉回有命運搏鬥場域的人生戰場，他削弱了肅穆、昇華的宗教曲風，深化了作品中的人性見解，或許可以說，他的《浪漫》是最貼近浪漫主義本質的布魯克納。

【註 8】文《福特萬格勒在維也納愛樂時代的浪漫性演奏》，1977 年 12 月《音樂文摘》，衛德全譯。

17 召喚布魯克納的神秘氛圍

5款第七號交響曲的遺音

> 「我相信布魯克納音樂中的神秘氛圍一旦被接
> 受，他的作品會得到德國以外更多人的理解。」
> ——威廉·福特萬格勒

　　許多指揮家到了晚年喜歡以布魯克納作為音樂生涯的歸宿，甚至在生命的最後，都還計劃著演出布魯克納的交響曲。1962 年 2 月 17 日，指揮家華爾特心臟病發辭世，在他曝光的未完成錄音計劃，就包括了布魯克納第八號交響曲。指揮家卡巴斯塔因納粹身分，二次大戰後被調查，重返指揮台的希望幻滅，1946 年 2 月 4 日，自殺前的卡巴斯塔寄了一封信給慕尼黑市長，表達希望能帶領慕尼黑愛樂再次演出布魯克納第八交響曲，這封信最後也成了卡巴斯塔的遺書，兩天後，他服用大劑量的鎮靜劑與他夫人一起自殺身亡。1990 年代後期，提特納（George Tintner）知名的布魯克納交響曲系列錄音，也是完成於他罹癌期間，成為這位跳樓身亡的指揮家最後的遺言。

　　此外，布魯克納也成為不少指揮巨匠的天鵝之歌，1986 年 12 月 4 日，約夫姆在阿姆斯特丹上演的布魯克納第五號交響曲，成為這位以詮釋布魯克納聞名的指揮家最後的音樂會。無獨有偶，馬塔契奇（Lovro von Matačić）和卡拉揚的最後錄音，都是布魯克納第七號交響曲。第四號則成為汪德由官方認定的最後錄音，或許這與布魯克納作品給人一種朝向永恆世界的印象，有某種程度的關聯性。

存在記憶的教堂音樂會

　　卡拉揚曾說過，布魯克納的音樂極具原始風格，也只有回到布魯克納出生地附近的聖佛洛里安教堂（Church of St. Florian），才能理解他作品裡為何會有大量的延音，以及如此宏偉的氣勢。我們可以想像，從聖佛洛里安教堂延伸出去的一大片茂盛的樹林，作曲家所創作的浪漫色彩濃厚的第四號交響曲號角，會讓人感覺到樂音像是輕柔地穿越樹林，就不足為奇了。

　　對聖佛洛里安教堂的布魯克納想像，福特萬格勒也有類似的經驗，1944 年 10 月 11 日，福特萬格勒指揮林茲布魯克納管弦樂團，就在聖佛洛

里安教堂上演布魯克納的第九號交響曲。這是福特萬格勒唯一一次指揮這個布魯克納故鄉的樂團，大師對這場音樂會念念不忘，在 1952 年在寫給布魯克納傳記作者奧爾的書信提到：「在我最困難的大戰後期，於聖佛洛里安教堂指揮這首傑作的情景，將永存我的記憶中。」

《福特萬格勒的指揮藝術》作者阿杜安認為，布魯克納音樂中的若干特質，很貼近福特萬格勒的幻想和個性，布魯克納的交響曲中蘊含的「無限意念」，不但吸引福特萬格勒在詮釋方面的鑽研，也影響了身為作曲家的他，在創作上的靈感。因此，福特萬格勒曾在《音樂與文字》一書提到：「布魯克納作品伴隨我的音樂生涯」。[註 1]

畢生無法割捨之作

實際的狀況也是如此，甚至身染重疾，福特萬格勒仍掛念著病癒復出後，繼續對布魯克納交響曲挑戰。1954 年 11 月 9 日，福特萬格勒過世前兩天寫了一封信，信中提到：「染上嚴重的支氣管炎，無法工作。不過，希望不久之後能再重拾指揮棒。…… 我想，就在 Ottobeuren（德國著名的教堂）演奏布魯克納的交響曲吧！那是首美妙的樂曲 ……。我希望跟當地市長好好談談舉辦演奏的事宜。」[註 2]

福特萬格勒並沒有指揮過布魯克納全部的交響曲，從資料數據上來看，他僅演出過布魯克納七首交響曲，包括第三號、第四號、第五號、第六號、第七號、第八號及第九號交響曲，有些資料顯示他早期指揮過第二號交響曲，但阿杜安認為極有可能是誤傳。其中第三號交響曲僅僅在 1930 年代初在 5 場音樂會將它列出演出清單，第五號交響曲在 1933 年排入音樂會，整個生涯大概僅指揮了 10 多次。

福特萬格勒一直到 1943 年才首度指揮第六號，而且就只有同年 10 月指揮維也納愛樂的 3 場，及 11 月指揮柏林愛樂的 4 場，第二次世界大戰結束後，福特萬格勒就未曾再接觸這首交響曲。同樣情況也發生在第九號，這首他早年及大戰期間的音樂會「常客」，到晚年卻未曾再演出。其實，福特萬格勒頭一次站上指揮台就是演出這首布魯克納的天鵝之歌，時間要追溯到 1906 年六月，20 歲的福特萬格勒當時以指揮新秀之姿，帶領慕尼黑愛樂的前身「Kaim 管弦樂團」初登指揮台，這場在蘇黎士舉行的音樂會，由福特萬格勒的父親出資，其他的上演曲目是福特萬格勒個人的交響詩，這也是他最早的布魯克納交響曲演出。至於第八號交響曲，早在呂北克的時期，福特萬格勒就開始接觸布魯克納這首作品。

有計畫性地投入演出

戰後一直到晚年的演出裡，福特萬格勒僅關注布魯克納第四、第五、

【註 1】見《福特萬格勒的指揮藝術》（The Furtwängler Record），John Ardoin 著，申元譯，1997 年世界文物出版社出版。
【註 2】摘自 Japan DG POCG-3795 CD 解說書。

第七、第八號交響曲，但他偏愛的還是第四號和第七號。福特萬格勒在人生中後半段時期，曾在一封信中提及：「在 1920 年代接下尼基許的棒子，擔任柏林愛樂指揮，當時首先在腦海浮現的念頭就是希望讓貝多芬、布拉姆斯、布魯克納等德國偉大交響曲作曲家的作品，能推上德國音樂界應有的地位。」[註3] 的確，在福特萬格勒接掌柏林愛樂後，布魯克納的交響曲頻頻被演出，1922 年 10 月 8 日，在他第一場與柏林愛樂的音樂會上，福特萬格勒指揮了布魯克納第七號交響曲，接著，在每季的音樂會上，都將一首布魯克納交響曲列入演出名單，接掌柏林愛樂的第二年，第四號交響曲也開始成了他音樂會中的標準曲目。

1939 年，福特萬格勒在維也納公演布魯克納交響曲時表示：「只有這位作曲家（布魯克納）的同一首作品會如此頻繁地修改！大家都知道，貝多芬常苦於缺乏靈感，難以下筆創作，但一旦樂思泉湧後，停筆就代表作品已臻完美的境界。但布魯克納則是不論何時，都對自己的作品不滿意，似乎老覺得自己的創作還沒完成。他音樂的本質就是要能延伸到永遠，所以會有一種作品停留在尚未完成階段的感覺。」

福特萬格勒還曾透露：「給人一種朝向永恆世界的印象是必要的。」這就與他對布魯克納「延伸至永遠」的觀點，產生微妙的聯繫。福特萬格勒認為布魯克納與貝多芬或布拉姆斯之間仍有一些共通處，不過，他對布魯克納的觀點比較特別。從古典樂派到浪漫樂派，作曲家冒著失去方向感的危機，不斷追求「無限」的可能性，布魯克納的作品就是以無限延伸為架構，而福特萬格勒之所以能將布魯克納作品中的緊張感完全釋放，靠的是他對布魯克納作品的認識與消化，他把這些交響曲當成是自己的作品，用這樣的感覺和理解來演出。「他是刻意地想把作品中訴說的王國，如何藉著樂音，像可以看到那樣，展現在我們眼前。」[註4]

最受歡迎的交響曲

如果將福特萬格勒的布魯克納演出做個總結算，次數最多的當屬第四號交響曲，第七號則居次。但樂迷在談論福特萬格勒的布魯克納名演時，卻甚少提及第四號和第七號，當然，每個樂迷心目中建構的布魯克納世界都包含著不一樣的喜好曲目，但一般的論點都認為，第七號交響曲是布魯克納龐大交響作品中，最受歡迎的一曲。

1953 年，福特萬格勒在參加瑞士洛桑音樂節期間，接受了當地的音樂評論家亞頓的採訪。福特萬格勒在訪談中，對指揮技巧的發展、當代音樂等問題提出他的看法，當亞頓問及福特萬格勒在巴黎演出布魯克納第七號交響曲時，是否觀察到當地觀眾的反應，福特萬格勒說：「我相信布魯克納音樂中的神秘氛圍一旦被接受，他的作品會得到德國以外更多人的理

【註3】摘自 Japan DG POCG-3795 CD 解說書。

【註4】《福特萬格勒的最高技藝 — 專心致志於『想說什麼』的音樂家》，吉田秀和著、謝婉華譯，1986 年 4 月《音樂與音響》。

解。」

福特萬格勒的說法，證實了在非德語系國家，布魯克納交響曲的推廣並沒有想像中簡單，許多英語系地區的樂迷多半在戰後才逐漸接受他的作品。當然，這和戰前布魯克納的商業唱片相當罕見，有極大的關聯性，罕見的原因在於電氣錄音到 78 轉的時代，布魯克納的交響曲因錄音技術和唱片容量的限制，唱片公司在錄音和出版方面多半採觀望態度。

錄音稀少影響樂迷接受度

早在 1934 年，西貝流士的七首交響曲已經完成全盤的商業錄音出版，相較之下，布魯克納交響曲的錄音在 1920 年代末到 1930 年代初仍只見零星的唱片，甚至停滯不前。

20 世紀初期，熱衷錄音的先驅指揮家弗萊德，不但完成馬勒第二號交響曲的世界初錄音，也是第一位灌錄布魯克納交響曲全曲的指揮家。1924年，弗萊德帶領柏林國立歌劇院管弦樂團完成了布魯克納第七號交響曲的錄音壯舉，第七號成了第一張完整的布魯克納交響曲唱片。當年這個費時費力的製作，以 7 張、14 面的 SP 盤作為商業發行。而在第二次世界大戰前的唱片目錄中，還找得到 1924 年克倫培勒灌錄的第八號交響曲慢板樂章，1928 年康拉特錄下第三號交響曲第三樂章，甚至同年霍恩斯坦也指揮柏林愛樂完成電氣錄音時代第一個布魯克納第七號全曲。據說，托斯卡尼尼在 1930 年代才開始學著指揮布魯克納交響曲，但他一生中僅演出過第四號和第七號，其中只有第七號留下私人錄音。

二次世界大戰中期的 1942 年到 1944 年間，德國發展出先進的磁帶錄音技術，解決了時間的限制，新的錄音形式能不分割曲目，長時間地錄完整首大曲目。納粹德國為了打宣傳戰，將新技術嘗試運用在錄製德國、奧地利等地的一些重要音樂會實況。福特萬格勒的少數布魯克納錄音，在這樣的技術條件下登場，其他諸如傳奇指揮家卡巴斯塔與慕尼黑愛樂的布魯克納名盤，也應運而生。卡巴斯塔本身就是一位布魯克納專家，在他的訓練下，慕尼黑愛樂合奏綿密、聲音渾厚，他留下的布魯克納錄音，至今仍有極高的評價。

1944 年，德國實驗中的尖端立體聲錄音還錄下另一位布魯克納權威卡拉揚的實驗性作品。當時他指揮普魯士國立管弦樂團灌錄的立體聲版布魯克納第八號交響曲，雖然不是全曲，但已經在唱片史上造成震撼。

藝術聖徒的絕美音符

能成為唱片史上第一張布魯克納交響曲唱片，第七號確實是布魯克納交響曲中的幸運兒。1912 年 11 月 9 日，福特萬格勒在呂北克的指揮台上首

次演出布魯克納第七號交響曲，當天曲目還包括下半場的馬勒《悼亡兒之歌》，以及華格納的《飄泊荷蘭人》序曲。這場音樂會當地的呂北克報的樂評這樣寫道：「上禮拜天晚上，一位藝術的聖徒將這部作品的絕美之處全部呈現在我們面前，尤其是曾經在維也納卡爾教堂舉行的布魯克納葬禮上演奏的慢板樂章。」

　　布魯克納這首最美麗的交響曲完成於 1883 年，1884 年 12 月 30 日由當時不到 30 歲的年輕指揮家尼基許在萊比錫首演，並大獲成功，那年，布魯克納正好 60 歲，據說，演奏完後掌聲持續了 15 分鐘。隔年 3 月 10 日，再由雷維（Hermann Levi）在慕尼黑指揮全曲演出，原本維也納愛樂有意演出這個作品，但布魯克納考慮到自己在維也納的處境，曾寫信阻止。不過，萊比錫和慕尼黑的兩次演出，不但為作曲家的國際聲譽打下基礎，也改變了維也納樂壇對布魯克納的評價。1886 年 3 月 21 日，維也納當地終於由漢斯‧李希特指揮維也納愛樂首演。萊比錫演出的成功，成為第七號交響曲在樂壇的致勝關鍵，奧爾甚至把 1884 年 12 月 30 日當成是「布魯克納蜚聲世界的生日」。

感染力的擴散

　　有人認為，布魯克納因教堂地下疊放的屍骨造成一種憂鬱情結，讓他對死神和悲劇特別感興趣，讓他感受到人生的有限，也體會到超越生命的無限性，在布魯克納的想像中，活著的意識和死亡沉靜間的界線並不是那麼清晰，所以，他創作的慢板往往必須經歷一段悠長的陰影籠罩後，才會進入夢境般的安寧。

　　不過，福特萬格勒用比較純真的態度看布魯克納的作品，這點與德國音樂學者布盧梅的看法相似，他曾表示在布魯克納的作品中「洋溢著許多喜悅的成分在其中」。對福特萬格勒而言，布魯克納的音樂優點在於，他能「在幸福世界中高高自由飛翔，擺脫人間的苦惱。…… 在沒有感傷、沒有顧慮的情況下完成使命。」難怪，亨德密特這樣形容福特萬格勒：「以我亡友福特萬格勒來說，特別是屬於獨創性的，是他那指揮的無限純粹性。[註5]這是布魯克納所具有的那種純粹性。」也因此，福特萬格勒在他的指揮生涯裡，拼盡全力希望讓布魯克納的音樂感染力向德國以外的地方擴散。

傳遞神祕與安息的心靈氛圍

　　第七號交響曲正有布魯克納一貫的特質，開頭部分帶著一種閃爍不定的神祕色彩，加上華格納式的銅管以及沉思性質的木管群交相輝映；時而出現富有召喚力量的法國號，伴隨著一陣陣的弦樂波浪，構築出迷人的張力；不斷突出的和聲，形成一種巨大且緩慢展開的節奏組織，情緒性的高潮起伏，間以休止的樂段。初聽會對不斷的反覆感到納悶，但當習慣布魯

【註 5】〈亨德密特頒獎致謝辭〉，1977 年 12 月《音樂文摘》。

克納式的邏輯運轉形式後，很快會墜入他創作出的心靈震撼。由小提琴溫柔的顫音陪襯法國號和大提琴吟詠的莊重、沉思般的 E 大調琶音揭開全曲序幕，這大概是布魯克納所創作的交響曲中，最討人喜歡的第一樂章。

慢板樂章源自於布魯克納預感到他崇敬的華格納將不久於人世，這個預感促使他寫下第七號交響曲第二樂章的主題，以低音號為主題的沉重送葬音樂開始，這段音符也可看成是布魯克納情感的投射。第二主題稍快，情緒略微高漲，經一系列發展後，第一主題又再現，與第二主題進行精采的對位。提特納認為，第七號交響曲的慢板與貝多芬第九號交響曲的第三樂章之間，存在許多相似之處，「這兩首作品的慢板都是 4/4 拍子的緩慢樂段和 3/4 拍子的稍快樂段交替出現兩次。」主要主題第三次出現後，進行大量的裝飾，隨後樂曲進入布魯克納最擅長的漸強，將音樂引入輝煌的高潮，高潮過後，進入令人心碎的尾聲，整個樂章在象徵靈魂安息的氛圍中結束。

到了詼諧曲，布魯克納又回到喧鬧歡愉的氣氛，帶有舞曲風的跳躍節奏伴隨小號奏出的主要主題，貫穿整個樂章。據說，該主題靈感來自公雞的啼叫。

終樂章以第二小提琴高音奏出的顫音開始，這兩個顫音和第一樂章的開頭的顫音相互呼應，第一主題由第一小提琴奏出，這個主題的前半部與第一樂章第一主題的開頭樂句雷同，只是節奏更加輕快，本樂章就是以如此即興的手法展開。第二主題是帶有聖詠風的音樂，由舒伯特式的撥弦伴奏，並經多次轉調，最後將音樂引入勝利般的終曲。與布魯克納第五號或第八號交響曲不同的是，第七號的終樂章不算是整個作品最輝煌的部份，作品的重心在前兩樂章，終樂章只是呼應著與其他樂章的關聯。

焦點名演

宛如莊嚴儀式的詮釋

福特萬格勒認為布魯克納第七號交響曲的構思很出色，從開頭的神祕主題，到沉思靜謐般的慢板，再從躍動般的詼諧曲到末樂章。但阿杜安認為第七號交響曲分段性的結構，尤其中間卡了一個哀悼亡靈的慢板，讓這部巨作很難一氣呵成。福特萬格勒則運用他的巧思，將這首塊狀似的交響曲進行神奇地連結。

「福特萬格勒指揮布魯克納音樂時，就像是音樂聖壇上的牧師。」[註6]

【註 6】見《福特萬格勒的指揮藝術》（The Furtwängler Record），John Ardoin 著，申元譯，1997 年世界文物出版社出版。

【註 7】見《福特萬格勒的指揮藝術》（The Furtwängler Record），John Ardoin 著，申元譯，1997 年世界文物出版社出版。

這是阿杜安的巧妙形容，與貝多芬第九號一樣，福特萬格勒演出布魯克納交響曲就是一場場莊嚴的儀式，「就儀式本性而言，最好是公眾交流場合舉行，而不是在錄音室的抽象化場合中進行。」[註7]

<table>
<tr><td rowspan="5">福特萬格勒
指揮布魯克納
第7號交響曲版本</td><td>① 2~4th Feb. 1941
Philharmonie, Berlin(incomplete,
with gaps in the music)
* with Berliner Philharmoniker</td><td>③ 23th Apr. 1951
Cairo
* with Berliner Philharmoniker
* LP ; DG 2535 161</td></tr>
<tr><td>② 18th Oct. 1949
Gemeindehaus, Berlin-Dahlem
* with Berliner Philharmoniker
* LP ; Pathé-Marconi FALP
852~53S(2 set), Electrola STE
91375~78(4 set) / SMVP</td><td>④ 1st May 1951
Foro Italico, Roma
* with Berliner Philharmoniker

⑤ Second movement
Adagio
7th Apr. 1942, Berlin
* with Berliner Philharmoniker
* 78s info ; Telefunken SK 3230~32</td></tr>
</table>

>>>1941 私人轉錄

幻想意境的極致

在磁帶錄音技術普及前的 1940 年代，部分業餘愛好者會在自家使用 78 轉錄音機，將德國帝國廣播放送協會（Reichs-Rundfunk-Gesellschaft mbH⊠⊠⊠RRG）轉播的音樂會實況錄製下來。這樣克難的私人錄音意外地保留了福特萬格勒與柏林愛樂珍貴的布魯克納第七號交響曲版本。[註8]

1941 年 2 月 2 日至 4 日間指揮柏林愛樂錄製的布魯克納第七號，是福特萬格勒留下的 5 個版本錄音中，時間最早的一個。它與錄於同年 12 月的第四號交響曲《浪漫》一樣，都是充滿福特萬格勒個人風格的演出，此版本比第四號更支離破碎，儘管絕大部分的重要樂段都可聽到，但斷斷續續的音樂，以及惡劣的音質，我們只能從所留下的片段，大概湊出柏林愛樂大戰時期詮釋第七號交響曲的樣貌。

<table>
<tr><td rowspan="6">1941 年
布魯克納
第 7 號錄音
收錄樂段</td><td>第 1 樂章</td><td>► 114 ～ 156 小節：3:56</td></tr>
<tr><td>► 4 ～ 101 小節</td><td>► 162 ～ 195 小節：4:10</td></tr>
<tr><td>第 2 樂章</td><td>第 3 樂章</td></tr>
<tr><td>► 1 ～ 40 小節：4:30</td><td>► 7 ～ 272 Trio 1 ～ 43 小節</td></tr>
<tr><td>► 5 ～ 97 小節：4:31</td><td>► Trio117 ～ 135 1 ～ 272 小節</td></tr>
<tr><td></td><td>資料來源：Delta 解說書</td></tr>
</table>

【註 8】參考 Delta DCCA-001 解說書，清水 宏撰寫。

如同戰時的其他演出，這場 1941 年的第七號完全展現福特萬格勒的個人觀點，戲劇化加上坦率的表現形式，是福特萬格勒詮釋布魯克納的精髓，他在 1939 年一篇文章寫道：「能夠寫下了如同『巨大之岩』作品的布魯克納，卻不太能夠坦率地表現自我。」在福特萬格勒眼裡，第七號交響曲應「非常坦率地將自己展現出來。」

因此，福特萬格勒在處理布魯克納音樂時，著重於瞬息萬變的節奏變化，絕對不照本宣科，尤其富有戲劇化的漸強，不過，針對戲劇化的漸強運用在布魯克納交響曲的作法，卡拉揚曾提出批評，他認為，大量使用漸強樂段，會讓接下來的演出變得無法收拾。因此，卡拉揚是以形式美做為優先考量，演奏流暢自然，表面處理得完美無缺，也聽不到太大的情緒起伏，但依舊仍能讓聽者感受到輓歌似的深沉痛切。

如果卡拉揚的布魯克納是屬於現代式的表現形式，福特萬格勒則是上個世紀古老手法的傳承，日本樂評就認為，福特萬格勒的演奏是 19 世紀延續下來的浪漫式詮釋法，他將總譜的幻象意境表現得十分貼切，而 1941 年的版本，就是這種詮釋模式最直接的展露。

格外珍貴的紀錄

然而，這個很特殊的版本一直到 1990 年代才以黑膠唱片現身，由於是日本地區的私人盤，受限於普及性，一直以來都是個謎樣的出版。2000 年，日本當地以私人盤模式販售流通的廠牌 M&B，首度推出 CD-R 盤（MB4504），我在同年也取得國內福特萬格勒收藏家所提供的拷貝，該版由美國 Paul White 以 AT-11 轉錄，當時聆聽以後，已感受到此傳奇演出帶來的震撼。

2004 年，日本的 Delta 創業的第一張唱片，就收錄了 1941 年的第七號，同時也趕上福特萬格勒逝世 50 周年紀念列車，讓這張 CD 的出版格外具有意義。Delta 的 CD 版本讓原本的錄音完整呈現，從中不加任何修飾。錄音缺漏處也按原版 LP 的內容，並未進行任何修補的工程，因此與原版本一樣，都少了一到三秒的旋律銜接。此外，Delta 版也聽得到當時在更換錄音盤時，錄音者所放下的唱針聲音，且實況廣播伴隨唱盤的雜音，也被原音重現。從收藏的角度來看，這個 1941 年版可說是福特萬格勒珍貴的紀錄式遺產。

>>> 1942 慢板樂章

唯一的錄音室錄音

1942 年 4 月 7 日錄製的第七號交響曲慢板,是福特萬格勒唯一留下的布魯克納作品錄音室錄音,而這份錄音的誕生,其實有點意外。

眾所皆知,福特萬格勒討厭冰冷缺乏觀眾互動的錄音室,他認為那樣的演出沒有現場真實的效果,也牴觸了他對演出中的觀眾交流長久以來的期盼,因此,早年他不只一次抵制錄音室錄音。但第二次世界大戰期間,德國 Telefunken 唱片公司的技術人員改進了諸多的錄音環節,最後努力說服福特萬格勒為他們公司錄了幾部作品,曲目由福特萬格勒自選,雖然這位實況主義至上的大師還是很不情願,但從這些錄音效果看來,果然存在著說服福特萬格勒的理由,例如,柏林愛樂知名的低音提琴在 Telefunken 錄音工程師的努力下準確再現,管弦樂的效果也好得令人驚訝。

由於錄音技術不足應付布魯克納長大的交響篇章,因此,這個錄音室板只錄製了慢板樂章,後來這份演出以 3 張、6 面的 SP 販售,時間大約是 1943 年,由於戰爭的緣故,發行的數量不多,張張是珍品。

1942 年 Telefunken 錄製的布魯克納第七號慢板,在戰爭後期還參與了一個歷史事件 — 希特勒之死的廣播。1945 年 5 月 1 日,希特勒自殺身亡的次日晚上 9 點 30 分,位於漢堡的納粹帝國電台宣布了希特勒的死訊,電波中首先播放華格納的歌劇《尼伯龍根的指環》中《眾神黃昏》的片段,接著播放了布魯克納第七號的慢板樂章,接著再一陣軍樂聲中,才廣播了希特勒之死。

希特勒與布魯克納同鄉,他曾把第七號交響曲稱為是偉大藝術的永恆語言,因此,納粹拿這部知名樂章當做他的送葬音樂,顯然有跡可尋。過去曾有人提到,這個慢板演出是 1943 年卡爾貝姆指揮維也納愛樂的錄音,後來證實,這個被拿來播放的版本,就是福特萬格勒 1942 的錄音室錄音。

1940 年代,Telefunken 版發行了 SP 後,似乎因為蒙上納粹的陰影,受到唱片市場冷落,類比時期,除了法國福特萬格勒協會和美國華爾特協會曾出版 LP 外,唱片版本幾乎都是來自日本的發行。1990 年代以後,日本福特萬格勒協會曾以 SP 復刻再版,承接 Telefunken 版權的華納 Teldec 唱片公司也曾在 1993 年推出 CD 版本。我沒聽過日本協會盤,Teldec 版的轉錄效果不佳,所幸 1994 年 Tahra 發行的福特萬格勒 1942-1945 年與柏林愛樂的珍貴檔案專輯(FURT1004-1007)彌補了這個缺憾。根據 Tahra 解說書的

資料，他們的復刻音源來自法國協會唱片，聲音比 Teldec 版鮮明厚重。

>>>1949 柏林愛樂

戰後最佳錄音

戰後，福特萬格勒留下 3 場布魯克納第七號交響曲的全曲錄音，與戰時兩個片段演出一樣，都是與柏林愛樂的合作版本。儘管大師在戰後到晚年曾指揮過維也納愛樂演出這首交響曲，但很遺憾都沒有錄音紀錄。

1949 年 10 月 16 至 18 日 3 天，是福特萬格勒戰後首度指揮布魯克納第七號交響曲，僅 18 日那天留下聲音紀錄，錄音場地在柏林達萊姆廳（Dahlem Gemeindehaus），這個場地在戰爭期間是戰地醫院，戰後則成了柏林愛樂臨時的彩排、練習場所，據說，當天是沒有聽眾、近似最終彩排的實況，由柏林自由廣播電台（Sender Freies Berlin，SFB）錄製做為廣播用途。當天同場的曲目還包括由大提琴家賀爾夏（Ludwig Hoelscher）獨奏的霍勒（Karl Höller）大提琴協奏曲，以及貝多芬《雷奧諾拉》第二號序曲，據說，只有霍勒的作品確定是泰坦宮正式的演出實況，其餘的兩首可能都是在達萊姆廳錄製。當天演出的這三首曲目後來也由不同的唱片公司獲取版權，其中，布魯克納第七號成為 EMI 旗下唱片目錄的一環，不過，那也是 1960 年代以後的事了。也就是說，1949 年的廣播錄音完成後十多年，直到 1965 年 7 月才首度唱片化。

當時法國 EMI 的發行以兩張 LP 唱片收錄（FALP852/FALPS853），同時期還有德國盤（STE91375/8）、日本盤（AA9131/4）以模擬立體聲形式出版。英國 EMI 則遲至三年後才發行唱片（HQM1169），但英國盤僅以一張 LP 唱片收錄，音質不像法國初期盤那樣忠實傳達當年的演奏，據說法國盤在二手黑膠市場的價格曾飆到台幣 4 萬多元。

1949 年柏林版是戰後福特萬格勒最佳的布魯克納第七號，演出真摯細膩，柏林愛樂厚重的弦樂是這個演出的最大亮點。但奇怪的是，EMI 雖手握版權，然而這個該唱片公司唯一一張福特萬格勒指揮布魯克納第七號版本，長期以來只由日本版反覆發行，直到 1996 年國際版才收錄在布魯克納歷史錄音套裝當中，但後來也迅速絕版。即便是 2011 年，EMI 為紀念福特萬格勒 125 周年冥誕推出的 21 碟套裝，也未收錄布魯克納錄音。目前，唱片市場容易買到且音質較佳的版本，大概是 2007 年發行的 Grand Slam 版，Grand Slam 的製作人平林直哉以法國初期盤為復刻母帶，重現這場演出的

最忠實狀態，唱片封面承襲這個廠牌冠有的簡單古樸色調，解說書還有當年日本發行唱片時的廣告，從廣告中可以感受到，當年唱片的初次亮相是多麼轟動樂壇。

>>>1951 開羅 & 羅馬演出

最終兩場錄音

　　福特萬格勒最後兩場布魯克納第七號版本，恰好都錄於 1951 年。那年的 4 月，福特萬格勒帶領柏林愛樂展開旅行演奏，4 月 23 日來到埃及開羅，當天音樂會上半場演出了布魯克納第七號，下半場的曲目則是孟德爾頌小提琴協奏曲，以及華格納的《唐懷瑟》序曲。但負責廣播錄音的埃及電台，卻僅錄下上半場的布魯克納第七號。

　　福特萬格勒在開羅版的處理方式，與 1949 年的柏林版相較並沒有太大改變，但開羅版最大問題還是在於糟糕的音質。DG 唱片公司取得版權後，在 1975 年發行黑膠唱片。也許是音質不佳的關係，這場開羅版布魯克納第七與 1949 年柏林版存在同樣的命運，DG 國際版從來沒發行過 CD，僅日本方面有不間斷的定期再版，除了錄音不好外，這個版本演出不穩定也是很大的致命傷。

　　1951 年的旅行演奏也來到義大利，那年的 5 月 1 日，福特萬格勒生涯最後一個布魯克納第七號錄音在羅馬登場。當天的曲目還包括德布西兩首夜曲、理查·史特勞斯《唐璜》以及華格納的《唐懷瑟》序曲，義大利 RAI 廣播公司進行了廣播用錄音，但母帶在錄完後檔案遺失，只剩復刻的膠質磁帶，因此錄音效果也不好。羅馬的布魯克納第七號與 1949 年的柏林版有相似的水平，甚至有樂評認為，這個版本是柏林愛樂戰後絕頂期的最佳示範演出。

　　羅馬版有不錯的口碑，最早唱片化是在 1975 年，20 年後，美國 Music & Arts 唱片公司以及日本 King 相繼發行 CD；2005 年，Tahra 唱片公司也推出號稱由醋酸鹽盤再製的版本，復刻工程師是經常為 Tahra 及法國協會進行修復、復刻的 Charles Eddi。2012 年，日本 Altus 也復刻了這場 1951 年的羅馬版，該廠牌採用雷射讀取 LP 音源的技術，避開唱針與唱盤接觸時會出現的雜訊，並以獨家研發的轉錄製程，號稱能讓聲音的細節能更清楚呈現。Altus 版是這場演出最新的出版品，它提供了樂迷對音質更高的期待，只是母帶的狀況已極度不理想，後製技術能補強的程度有限。

缺另一名團錄音的遺憾

綜觀福特萬格勒的布魯克納第七號錄音版本，有幾個遺憾之處，首先，5 場全部都是指揮柏林愛樂，少了聆聽維也納愛樂音色的機會，總覺得不夠完美，儘管大師在戰後也曾與維也納愛樂合作這首交響曲，很可惜沒留下聲音紀錄。其次，這 5 個版本除了 1942 年錄音室版以外，音質都不理想，甚至還可用惡劣來形容，布魯克納的音樂需要一定的音響強度，錄音太糟，根本無法忠實呈現福特萬格勒詮釋這首布魯克納優美作品的功力。由於錄音效果差，戰後 3 場演出即使有兩場被主流唱片公司 EMI 和 DG 買下版權，但兩家唱片公司在 CD 時代國際版的重發方面，卻很不積極。

1954 年 8 月 22 日，福特萬格勒指揮英國愛樂管弦樂團演出貝多芬第九號交響曲，三天後，他帶同一樂團上演布魯克納第七號交響曲，整場音樂會算是琉森音樂節的一部分，而這場與第七號的較勁，也是他最後一次指揮布魯克納的作品。福特萬格勒去世後，他預先排定的 1955 年行程曝光，原本他還要指揮柏林愛樂來一場他在戰後未曾演出過的布魯克納第九號，但永遠無法實現了。

18 協奏曲世界的大師物語
共演的夥伴們與被遺忘的獨奏者

> 「雖然沒有偉大的交響樂團，也沒有出色的獨奏者，但這首貝多芬作品（第一號鋼琴協奏曲），卻是福特萬格勒發揮了他最大力量來呈現的一首。」
> ——彼得‧皮瑞[註1]

1994 年，美國唱片公司 Music & Arts 發行了一張收錄福特萬格勒指揮貝多芬第一號、第四號鋼琴協奏曲的 CD 唱片（編號 CD-839），在那個資訊還不算很發達的年代，看到福特萬格勒竟然有貝多芬第一號鋼琴協奏曲的錄音，令我感到非常驚喜。只是當時並不知道，這張唱片的兩個版本，幾乎是福特萬格勒生涯指揮貝多芬鋼琴協奏曲的小小縮影。

貝多芬是福特萬格勒藝術的根源、指揮的核心，他把貝多芬作品做戲劇性的展示，並以指揮棒主宰了貝多芬的交響曲世界。這位指揮家將貝多芬隱藏在總譜背後的音樂具象化，以精確、尊重來看待樂聖的作品，透過他的創造，演繹出貝多芬作品的真髓。有人說，福特萬格勒的貝多芬演出是唯一的，的確，他常是全力以赴、兢兢業業地面對貝多芬的作品。身為指揮家的福特萬格勒是這樣嚴謹地看待貝多芬，而身為伴奏者的福特萬格勒也是如此。

5 首協奏曲的首演

1911 年，25 歲的年輕福特萬格勒開始將貝多芬鋼琴協奏曲列入他的演出曲目，首先登場的是第五號鋼琴協奏曲《皇帝》，這場演出的搭檔是大鋼琴家兼教育家佛萊德貝格（Carl Friedberg），佛萊德貝格是克拉拉‧舒曼（Clara Schumann）的學生，布拉姆斯也教過他彈琴，著名的法國鋼琴家艾莉‧奈伊就是佛萊德貝格的弟子之一。

3 年後，福特萬格勒接著挑戰第一號鋼琴協奏曲，獨奏者是女鋼琴家卡絲－荷妲（Frieda Kwast-Hodapp），她是馬克斯‧雷格鋼琴協奏曲的首演者。1916 年，福特萬格勒為英國鋼琴家包爾伴奏了第四號鋼琴協奏曲，兩年後，第三號鋼琴協奏曲也列入演出曲目，卡絲荷妲再次與福特萬格勒合作。至於第二號鋼琴協奏曲，則一直到 1931 年才在鋼琴家厄德曼（Eduard Erdmann）的搭配下登場，這也是福特萬格勒生涯唯一一次演出貝多芬第二

【註 1】引述自音樂學者 Peter J. Pirie 所著的《Furtwängler and the Art of Conducting》一書，London: Duckworth，1980。

號鋼琴協奏曲。

　　貝多芬 5 首鋼協奏曲中，第四號鋼琴協奏曲是大師的最愛，在他的生涯裡，總共演出了 18 次，緊接著是第五號《皇帝》，次數達 11 次，第一號鋼琴協奏曲也有 5 次（第三號共演出了 4 次）。而福特萬格勒留下的貝多芬鋼琴協奏曲錄音，碰巧是他的演出次數排行榜的前三名。

搭配的名家巨匠

　　細數搭配福特萬格勒的協奏者，也不乏名家巨匠，甚至有許多令人驚喜的組合，例如 1919 年，福特萬格勒與鋼琴家達爾貝（Eugen d'Albert）合作過《皇帝》、福特萬格勒與史納伯演出過第一號，甚至達爾貝的徒弟巴克豪斯也在福特萬格勒的伴奏下彈過第四號及第五號鋼琴協奏曲，可惜這些演出都僅存於文字記載。德國鋼琴家季雪金也是福特萬格勒在協奏曲演出的重要夥伴之一，兩人共演過第四號、第五號鋼琴協奏曲。

　　除了達爾貝與巴克豪斯這對師徒與福特萬格勒相繼合作過貝多芬的協奏曲，另外，還有幾個師徒組合也是福特萬格勒的合作對象，包括費雪和韓森、大鋼琴家兼教育家佛萊德貝格與他的女弟子、法國鋼琴家艾莉‧奈伊，以及史納伯和艾希巴克。費雪是福特萬格勒的最重要搭檔，除了第二號以外，貝多芬其他 4 首鋼琴協奏曲也只有費雪曾和福特萬格勒完整演出過一遍。第二次世界大戰後復出的福特萬格勒，演出鋼琴協奏曲的次數卻屈指可數，除了費雪外，和他合作最多的鋼琴家是英國女鋼琴名家海絲，而貝多芬的鋼琴協奏曲中，晚年的福特萬格勒在音樂會僅指揮過第一號、第四號，唯一的第五號則在錄音室裡現身。

　　福特萬格勒留下極少的貝多芬鋼琴協奏曲錄音，只有 5 個版本，其中以第四號鋼琴協奏曲版本最多，而且，也只有第四號橫跨了大戰時期到晚年，其餘都是戰後的演出。

焦點
名演

>>>1947 琉森音樂節：第一號

　　二次世界大戰結束，福特萬格勒解除戰犯身分後，於 1947 年重返琉森音樂節，8 月 20 日當天的音樂會，在德國男中音漢斯‧霍特、德國女高音

伊麗莎白・舒瓦茲柯芙等歌手的助陣下，演出了感人肺腑的布拉姆斯《德意志安魂曲》。7天後，貝多芬第一號鋼琴協奏曲在瑞士琉森昆斯大廳登場，這是福特萬格勒戰後第一場鋼琴協奏曲演出，獨奏者是大戰期間曾與他合作過的艾希巴克。

福特萬格勒在早年以及大戰期間曾分別與史納伯（Artur Schnabel）、費雪（Edwin Fischer）以及肯普夫（Wilhelm Kempff）等名家都同台演出過第一號鋼琴協奏曲。戰後一方面演出鋼琴協奏曲的機會變少，加上一些戰時亡命美國的鋼琴家對福特萬格勒與納粹的關係仍有誤解，願意與他合作的名家銳減。我們無法聽到福特萬格勒與名家的競演，反倒透過這位指揮巨匠的錄音，認識一些名氣較不響亮的搭檔。

來自瑞士的鋼琴家

艾希巴克生於 1912 年 5 月 10 日的瑞士，他的父親是教會的合唱指揮，啟蒙老師是弗雷（Emil Frey）和安德利亞（Volkmar Andreae），之後，艾希巴克到柏林隨史納伯學琴，並開啟了他的知名度。

日文維基百科所介紹的艾希巴克生平中提及，這位瑞士籍的鋼琴家擅長演奏貝多芬、舒伯特、舒曼與布拉姆斯，但偶而也接觸奧乃格等前衛作曲家的作品。在第二次世界大戰前的 1936 年，艾希巴克與卡拉揚也曾共演過貝多芬第三號鋼琴協奏曲，根據資料顯示，這場音樂會是卡拉揚首度演出貝多芬這首著名作品，當天的曲目還包括柴可夫斯基第六號交響曲《悲愴》。如果艾希巴克未曾與福特萬格勒留下錄音，以他的演奏風格，很容易被後世所遺忘。

如前所述，1947 年 8 月 27 日在琉森上演的貝多芬第一號鋼琴協奏曲實況，是福特萬格勒重返琉森音樂節的第二場演出，音源來自瑞士廣播電台（Swedish Broadcasting Corporation Archives）的檔案，但這份檔案卻一直到 1974 年才由法國福特萬格勒協會公開，並發行唱片，之後隨即衍生出各廠牌許多複製品。CD 時代也是法國協會版率先推出，Music & Arts 的 CD-839 則在同年同步出版。

阿杜安在他撰寫的《福特萬格勒的指揮藝術》一書盛讚福特萬格勒將貝多芬第一號鋼琴協奏曲表現得「大膽輕鬆」，但我認為，倘若光是聽 CD-839 的貧弱音質，可能無法完全體會福特萬格勒在這場演出中展現的功力。事實上，法國福特萬格勒協會盤，才是重現這場名演傳奇的開端。

1998 年 Music & Arts 將福特萬格勒在琉森的重要錄音集合成 4CD 的套裝專輯（CD-1018），其中也包含貝多芬第一號鋼琴協奏曲錄音，這套唱片發行後，引起法國協會與 Music & Arts 間的版權訴訟。同年法國唱片公司

1947 年 貝多芬第一號 鋼琴協奏曲錄音 出版品一覽	Beethoven Piano Concerto No.1 in C major, op.15 27th Aug. 1947, Kunsthaus, Lucerne with Adrian Aeschbacher(p) / Orchestre du Festival de Lucerne

LP

- Rococo 2106
- French Furtwängler Society SWF 7401
- Japan Furtwängler Society JPL 1006
- Wilhelm Furtwängler Society of America Discocorp RR 438 / RR 205
- Nippon Columbia OZ 7595

CD

- Music and Arts CD 839
- Tahra FURT 1028-29(2 CD set)
- Furtwängler Memorial Edition(50CD set) KICE-101~150(KICE-114)
- Dante LYS-199
- French Furtwängler Society SWF 961-2
- Elaboration ELA 906
- M&B MB-4407 CD-R
- Archipel ARPCD-0070
- Andromeda ANDRCD5047

Tahra 也推出市售正規盤（FURT-1028-29），等於將法國協會的出版進行國際性的販售。除了 CD-839 以外，其他的出版都有可接受的音質表現，一般臆測，CD-839 的來源可能是 LP 唱片，唱片公司在數位化過程時，濾除了過多雜訊，並加入模擬立體聲的效果，導致聲音不太自然，聽起來像隔一層厚厚的紗。

　　後來，這場實況的複製品越來越多，如 2002 年 Archipel 推出貝多芬第一號加第四號鋼琴協奏曲的組合，Elaboration 盤則是法國協會盤的海盜版。2007 年，Andromeda 發行的福特萬格勒戰後錄音集，收錄了指揮家 1947 年解除戰犯身份後的重要錄音，當然也包括了這場貝多芬第一號鋼琴協奏曲。

遵循古典浪漫派樣式

　　1947 年 8 月 27 日的曲目，除了貝多芬第一號鋼琴協奏曲以外，還包括貝多芬《雷奧諾拉》第三號序曲，以及布拉姆斯第一號交響曲，整場音樂會被完整錄下。從 1990 年代開始的各家出版品裡，只有 Tahra 盤（FURT-1028-29）是最忠實呈現完整實況的發行。

　　福特萬格勒指揮下的貝多芬第一號鋼琴協奏曲，走的是古典浪漫派的樣式，站在他對立面的指揮家托斯卡尼尼，也同樣錄過這首作品。托斯卡尼尼的演出在 1944 年登場，與他搭配的是俄國女鋼琴家多爾芙曼（Ania

【註 2】這份錄音是米開蘭傑里與朱里尼的名演，由 DG 發行 CD（CD 編號：449 7572）。

【註 3】見《福特萬格勒的指揮藝術》（The Furtwängler Record），John Ardoin 著，申元譯，1997 年世界文物出版社出版。

Dorfmann）。

　　托斯卡尼尼與多爾芙曼合作的版本強調的是速度感，福特萬格勒則是純粹浪漫的手法。以兩人的演出時間來對照，其詮釋上的差異再清楚不過了。

托斯卡尼尼 vs. 福特萬格勒 演奏時間對照	指揮者	第一樂章	第二樂章	第三樂章
	托斯卡尼尼	14:17	9:35	8:09
	福特萬格勒	15:36	12:06	8:56

　　福特萬格勒將貝多芬第一號鋼琴協奏曲的第一樂章，詮釋得相當迷人，一開頭第一小提琴以極弱音奏出主題，弦樂聲猶如羽毛般地輕柔、細緻，接著再以節奏性的跳躍展開，福特萬格勒像是形塑一個洋溢著年輕熱情的貝多芬，將其注入了這首鋼琴協奏曲裡。管弦樂接著以極強音反覆發展，福特萬格勒透過先前的輕柔，凸顯此處的強音，形成顯著的對比，但這樣的手法卻不會令人有前後縫縫補補，抑或曲風出現迥異的缺憾。

　　在奏出甜美的第二主題時，小提琴聲部依舊維持先前一貫的風格，在整個曲子架構中，福特萬格勒表現出管弦樂方面的雄偉感，並在漸增的音節、以及巧妙的高潮中，讓聽眾對整首曲子的想像力大增。

獨奏缺乏精確和深度

　　在獨奏鋼琴現身前，管弦樂總共以 105 個小節演奏兩個主題。福特萬格勒花了 2 分 57 秒的時間，他的對手托斯卡尼尼只用了 2 分 22 秒就飆完。稍後登場的琴聲，則是福特萬格勒與獨奏者神秘互動的開始。

　　艾希巴克的鋼琴動態並不強，琴聲也缺乏透明光亮感，他的觸鍵沒有義大利名鋼琴家米開蘭傑里那樣鑽石般的觸感[註2]，儘管洋溢著和肯普夫一樣的優雅身段，不過，艾希巴克的琴聲不如肯普夫那麼堅定、纖細，甚至連精確度都無法比擬。第一樂章 3 分 30 秒處，艾希巴克還出現漏音。

　　阿杜安在《福特萬格勒的指揮藝術》這樣評價艾希巴克：「時而有出色造詣，但也有失當和欠精確之處。他（艾希巴克）過分經常像是滑過音符的頂點；感情的深度不夠。」[註3] 阿杜安另外還點出該演出一個比較特別的地方，他表示，艾希巴克演奏了貝多芬裝飾奏樂段（Cadenza）中，比較少被演出的一個，貝多芬為這首鋼琴協奏曲創作過三個不同版本的裝飾奏樂段，其中有一個裝飾奏沒寫完，原因不明，由於這個裝飾奏樂段並不完整，艾希巴克為了完成這一裝飾奏的演出，「鋼琴家從另一個裝飾奏樂段

【註4】見《福特萬格勒的指揮藝術》（The Furtwängler Record），John Ardoin 著，申元譯，1997 年世界文物出版社出版。

【註5】見《福特萬格勒的指揮藝術》（The Furtwängler Record），John Ardoin 著，申元譯，1997 年世界文物出版社出版。

嫁接過來一個結尾，並加上自己的處理。」[註4]

這首鋼琴協奏曲到了慢板樂章，搖身成為充滿浪漫主義初期色彩，混雜著沉思的意味，以及抒情旋律的發展，猶如魔法萬花筒，也是福特萬格勒將他的指揮特色發揮到極致的樂章。阿杜安認為福特萬格勒在慢板樂章的處理「感情深厚，貫徹始終」[註5]，聽這份錄音可以發現，福特萬格勒在處理管弦樂的分句，確有其獨到之處。

魔術般的終樂章

而艾希巴克在第二樂章也與指揮家有不俗的搭配，至少沒有首樂章的紊亂，彈得也比先前更纖細，琴聲中雖帶有穩定平靜的圓潤感，並透露出些許的清冷。可惜，有些可以更浪漫的樂段，艾希巴克的處理稍嫌急躁，琶音的段落輕輕帶過，此外，樂章中間段落裡即興式的鋼琴獨奏，艾希巴克表情則過於僵硬。

終樂章輪旋曲的主題就像搶話一般地湧瀉而出，雖然這種詮釋並不特別，「不過獨奏者和指揮家卻以著巨人之姿昂首邁步前進。這種出乎預期之外的雄偉以及活躍、猶如魔術般的千變萬化，真的是非常完美的演奏。」[註6]福特萬格勒在此處採取適度的節拍設定，管弦樂的韻律佔有決定性的要素，各分句在最後微妙的加強令人印象深刻。這跟米開蘭傑里版中，朱里尼（Carlo Maria Giulini）與維也納交響樂團犧牲韻律、成就圓滑奏，形成鮮明的對比。

第二主題的後半部，艾希巴克的鋼琴獨奏，以及展開部的鋼琴長驅直入，高低的對比得到不錯的效果。可惜，艾希巴克在最後樂章的琴聲與福特萬格勒間缺乏火花的激盪，之後尾奏的管弦樂也有些混亂，阿杜安就批評艾希巴克「在末樂章中欠缺機智。」[註7]儘管如此，在管弦樂部分，我們仍可以感受到福特萬格勒掌握樂曲的決斷力。此外，終樂章在接近結尾前的幾處樂段，一直都伴隨著很大的噪聲，演奏結束後，現場盛大的掌聲也被收錄。

艾希巴克的演出有些破綻和漏洞，但一些福特萬格勒專書的作者對他的評價不差，例如傑哈·吉芬（Gérard Gefen）所著的法文書籍《福特萬格勒：權力與榮耀》（Wilhelm Furtwangler: la puissance et la gloire）[註8]中，先是對福特萬格勒與肯普夫的演出未能留下錄音感到惋惜，此外，他就認為艾希巴克彈得很有感情很投入，與福特萬格勒的配合也相當突出。

與托斯卡尼尼的對比

我認為，艾希巴克詮釋的貝多芬第一號鋼琴協奏曲，的確少了應有的深度和想像力，很多樂段不是一筆帶過，就是草草了事，缺乏精鍊和細膩

【註6】見 Peter J. Pirie 所著的《Furtwängler and the Art of Conducting》一書，London: Duckworth，1980。

【註7】見《福特萬格勒的指揮藝術》（The Furtwängler Record），John Ardoin 著，申元譯，1997 年世界文物出版社出版。

的描繪，僅有第二樂章可以與福特萬格勒刻畫的浪漫情境，稍稍沾上邊。值得一提的是，這個演出是由節慶組成的樂團，加上獨奏者名氣不大，福特萬格勒卻將他們的能力做了最大的發揮，尤其是管弦樂聲部還是展現出雄偉的氣勢。

然而，日本福特萬格勒研究者對福特萬格勒演出此曲的表現就不太捧場了，知名樂評家宇野功芳在他所著的《福特萬格勒名演名盤全集》一書這麼說：「在福特萬格勒的指揮下，曲子呈現出的感覺更加貼近莫札特，音色就像維也納樂團所演奏般，充滿笑容、也帶有情感，音符的流動也相當順暢。在節奏方面，與其說是很快，應該說是完全沒有他的個人特色。」^{註 9}

如果拿艾希巴克和多爾芙曼比較，後者琴聲的穿透力強過艾希巴克，多爾芙曼在托斯卡尼尼的搭配下，彈得相當直率，她清晰、快速的演奏技巧，與托斯卡尼尼的節奏亦步亦趨，每個音符幾近完美精確，整體而言是相當精彩緊湊的版本，我們可以說這是托斯卡尼尼識人之處，他挑了可以跟上他速度的多爾芙曼，讓他指揮下的第一號鋼琴協奏曲，凸顯出他所要的特質。

相較之下，艾希巴克搭配福特萬格勒的大膽、熱情，就存在著些許落差。但相對的，福特萬格勒擅長的浪漫樂章，在托斯卡尼尼的流暢處理下，就顯得有一種步伐過於倉促的遺憾。

1950 年以後，儘管艾希巴克依舊活躍樂壇，並於 1952 年搭配荷蘭指揮家保羅‧范‧坎本（Paul van Kempen）為 DG 錄下布拉姆斯第二號鋼琴協奏曲，只是還記得這份錄音的樂迷並不多。史料的記載一提到艾希巴克，還是不忘介紹他與福特萬格勒合作過的歷史。

從某些角度來看，艾希巴克是幸運的，在福特萬格勒協奏的清單裡，除了費雪以外，他是唯一留下兩次錄音記錄的鋼琴家；因為福特萬格勒，他平凡的琴藝被探索，因為福特萬格勒，他沒有因為平凡而被忘記。

>>>1943 第四號鋼琴協奏曲

貝多芬第四號鋼琴協奏曲是福特萬格勒的最愛，指揮生涯的演出次數最多，並留下三個版本的錄音，其中兩場演實況來自大戰期間。1941 年 11月指揮柏林愛樂搭配的肯普夫的演出，雖然留下錄音，但檔案仍在私人手

【註 8】見 Gérard Gefen 所著《Wilhelm Furtwangler：la puissance et la gloire》第 177-178 頁。
【註 9】見《フルトヴェングラーの全名演名盤》，宇野功芳著，1998。

裡，迄今仍未發行唱片。肯普夫從 1928 年開始，就頻繁與福特萬格勒合作，當時他才 33 歲，福特萬格勒甚至演出過他所創作的第二號交響曲。兩人搭配過兩次貝多芬第一號鋼琴協奏曲，共演過一次第四號。1941 年演出時，肯普夫正處 46 歲壯年，兩年後，他與范·坎本進錄音室錄製的第三號鋼琴協奏曲，還比較為後人所知。

大戰期間另一場貝多芬第四號鋼琴協奏曲錄音在 1943 年 11 月登場，搭配的鋼琴家是韓森（Conrad Hansen）。韓森是費雪的弟子，1906 年生於德國利普斯特，14 歲到柏林拜費雪為師，年輕時的韓森也很爭氣，曾與指揮家約夫姆合作過，也曾搭配費雪及福特萬格勒演出過巴赫的三鋼琴協奏曲。費雪的音樂會行程經常滿檔，他要求韓森當他的助理。1935 年起，韓森開始在柏林高等音樂院教琴。

韓森早年較有名氣的唱片，應屬 1940 年與荷蘭大指揮家孟格堡留下的柴科夫斯基第一號鋼琴協奏曲。大戰期間，韓森與福特萬格勒一樣留在祖國德國，持續地舉辦音樂會，1945 年，還創辦一個自己的三重奏團——「韓森三重奏」，小提琴手為勒恩（Erich Röhn）、大提琴手為托埃斯特（Arthur Troester），儘管演出機會頻繁，韓森還是將他的重心擺在教學上。

真正承傳的費雪之聲

戰後，韓森創辦戴特摩爾音樂學院（Music Academy of Detmold），稍後並移居漢堡，繼續他的教學生涯。此外，他整理了貝多芬鋼琴奏鳴曲的手稿，並加以編輯、出版。關於演奏，韓森強調能連奏（連唱）才是演奏的重點，他還察覺樂曲詮釋的內在本質是彈琴中需要達到的最高目標，要演奏得璀璨且簡單。如要表達樂曲的內在真實，又是另一回事。韓森與福特萬格勒錄製的貝多芬第四號鋼琴協奏曲，其特色就在於慢板。他的琴音才是真正傳承了「費雪之聲」，而非以「費雪弟子」聞名的布蘭德爾（Alfred Brendel）（布蘭德爾也只不過在 1949 到 1956 年間，參加過 3 次的費雪高級講座罷了）。

阿杜安用「熱情如織」來形容福特萬格勒對貝多芬第四號鋼琴協奏曲的處理，但他批評韓森彈奏部分樂句時過於粗糙，許多極弱音和極強音都遭到忽略。儘管如此，福特萬格勒與韓森的搭配還頗為契合，大師的管弦樂給予鋼琴家很大的陪襯力量。

第二樂章是這張 1943 年錄音最動人的地方，阿杜安就指出，福特萬格勒的構想面面俱到，夢幻性樂段經常處理得像一幅出神入化的壁畫，「管弦樂宣敘調音型緊湊有力，斷音明顯而不過分，休止成了樂句中有表現力的呼吸。」尤其是結尾前，福特萬格勒神來之筆，刻意把樂句拉得很長，猶如深沉的嘆息，為這個有憂鬱特質的樂章，畫下神祕的句點。整體而言，

福特萬格勒以強勁的和弦、富表情的語調，在貝多芬的慢板世界裡，創造了最動人的浪漫氣息。

這個版本還有一個特點在於第一華彩樂段，韓森演奏了 40 多小節，然後接上自己創作的版本，用新題材擴充他的獨奏部分，最後他又回到貝多芬的原譜，但僅僅演奏結尾前的數小節，但因這段擴充性質的自我創作取自貝多芬開頭的主題，因此聆聽起來並不突兀。

傳奇盤的再版史

1943 年的這場實況，除了貝多芬第四號鋼琴協奏曲外，還上演了佩平（Ernst Pepping）的第二號交響曲，以及貝多芬第七號交響曲。整場音樂會由納粹德國的第三帝國廣播公司（Reichs-Rundfunk-Gesellschaft mbH，簡稱 RRG）錄製保存。後來隨著第二次世界大戰納粹德國瓦解，1945 年春天，蘇聯紅軍佔領柏林德國電台，將這些 RRG 錄製的磁帶當戰利品帶回莫斯科，並於 1950 年代末由蘇聯的國營唱片公司 Melodiya 陸續發行黑膠唱片。而這場貝多芬第四號鋼琴協奏曲算是很早就在西方自由世界曝光，1969 年，Unicorn 唱片公司推出的黑膠唱片據說音質就相當好。CD 時代，Melodiya 的出版當然是最重要的發行，日本東芝 EMI 也曾以該廠牌的名號推出過唱片，其餘一些小廠的發行更是不計其數。

>>>1952 第四號義大利實況

戰後，貝多芬第四號鋼琴協奏曲仍三度出現在福特萬格勒的音樂會曲目當中，1948 年和 1951 年，福老帶著柏林愛樂造訪英國時，兩度與鋼琴家海絲（Myra Hess）合作，很可惜都沒有錄音流傳。唯一一次留下演出記錄的是 1952 年在義大利的實況。

1951 年底，福特萬格勒在與海絲搭檔演出貝多芬第四號鋼琴協奏曲的兩個月後，遠赴義大利客席羅馬管弦樂團（Orchestra di Roma della，RAI），演出了貝多芬第三號《英雄》、第五號《命運》、第六號《田園》、華格納的《女武神》第一幕，以及貝多芬第四號鋼琴協奏曲。每場義大利音樂會的演出都有錄音留存，可惜貝多芬交響曲的演出，搭配與福老默契不佳的義大利樂團，算是這位名指揮生涯最乏味的貝多芬錄音。唯一還有可取之處的，除了華格納的實況外，就是 1952 年 1 月 19 日的貝多芬第四號鋼琴協奏曲。

被遺忘的義大利名家

1911 年出生的義大利鋼琴家史卡畢尼（Pietro Scarpini）在這場 1952 年的羅馬演出中，與福特萬格勒搭檔。史卡畢尼排斥進錄音室錄音，也使得他的名氣無法更廣為人知，其實，史卡畢尼曾是一些曲目的著名詮釋者，他演奏的貝多芬《狄亞貝里主題變奏曲》（Diabelli Variations）和巴哈《郭德堡變奏曲》（Goldberg Variations）非常知名，他也擅長演奏楊納捷克、荀貝格及曾是好朋友的達拉皮科拉的作品。

史卡畢尼曾向卡塞拉（Alfredo Casella）學習鋼琴，並師從布斯提尼（Alessandro Bustini）和亨德密特學習作曲，史卡畢尼對指揮領域也頗有興趣，一度拜莫利納里（Molinari）為師，莫利納里在 1937 年首次為伴奏協奏曲演出。戰後，史卡畢尼的事業逐漸發展，並在世界各地巡迴演出，但他的聲望在音樂評論家裡並不著名。有人分析他聲望不振的原因是他不願意錄音，加上當時關注的焦點全放在另一位義大利著名鋼琴家米開蘭傑里身上。因此，儘管史卡畢尼對音樂理解的深度和力度有一定的魅力，但終究還是被後世所遺忘。[註 10]

抒情與自由度的展現

1952 年的貝多芬第四號鋼琴協奏曲，是福特萬格勒最後一次演出貝多芬的鋼琴協奏曲，也是史卡畢尼與他唯一的一次合作。如果聆聽 2005 年 Arbiter 公司發行的該版本唱片可以發現，義大利廣播錄製的鋼琴音色非常不錯，只是 1952 年的錄音在音響效果上還是有些許侷限性，但從對歷史錄音的寬容度來看，其實是可以接受的。

福特萬格勒指揮棒下的 RAI 樂團有帶著沉思和孤獨的意味，特別是在樂章的開頭，評論家沃爾夫（Jonathan Woolf）認為，福特萬格勒的處理，帶有一種真實的變化著的孤獨感。

史卡畢尼與福特萬格勒的指揮風格配合，從帳面上看來是相當融洽的，獨奏方面也表現出適切的抒情、活力，史卡畢尼在鋼琴部分展現了充分的自由度。在第一樂章，長笛與鋼琴的相互應答，既有一些極強的漸快音，又有一系列的動態對比。在慢板樂章裡，聽者會感覺這不是樂團與鋼琴的對話，沃爾夫認為：「（慢板樂章）像是有著莎士比亞作品般深刻又生動的獨奏，鋼琴富神奇的魔力，好像自始至終在彈奏著，只是我們沒察覺出罷了。」[註 11]

雖然義大利樂團的配合相對採取比較慢的速度，但福特萬格勒的處理使音樂有種內在的動能，聽起來並不會覺得過分遲緩。結尾部分處理得不夠精細，但福特萬格勒還是帶著陌生的樂團把力度營造出來。

不過，阿杜安對這個版本並不滿意，他認為慢板樂章以致快板樂章都

【註 10】Pietro Scarpini 生平見 Arbiter 的解說書，以及一些網站上的翻譯。
【註 11】這段評論由 Jonathan Woolf 撰寫，孟波翻譯，發表於古典音樂網。

不夠好，與大戰期間的韓森板相比，顯得瑣碎。但他也坦承可能是唱片的音質未能準確地反映當年的演出原貌。對於史卡畢尼的演奏，阿杜安給予不錯的評價，包括演出比韓森更抒情，華彩樂段更為出色。

>>>1951 《皇帝》

與費雪的深厚情誼

福特萬格勒在演奏生涯裡，指揮過貝多芬 5 首鋼琴協奏曲，而費雪是他詮釋貝多芬這些鋼琴名曲的最佳夥伴，如前所述，兩人曾演出其中的 4 首鋼琴協奏曲（僅第二號沒有共演的紀錄），其中第五號鋼琴協奏曲《皇帝》的演奏相對下最為頻繁。

福特萬格勒與鋼琴家費雪除了是音樂方面的重要夥伴，福特萬格勒指揮過的鋼琴協奏曲裡，只有他自創的鋼琴交響協奏曲，以及貝多芬第五號鋼琴協奏曲留下了錄音室錄音。而這兩次都是挑費雪當合作夥伴。從這點不難發現，福特萬格勒對於費雪，始終有著深厚的情誼和敬意。

此外，這兩位不同領域的大師，在生涯方面，也存在著不少巧合。兩人都生於 1886 年，在樂壇崛起的時間相近，而兩人的音樂職業生涯，同樣在 1954 年落幕，福特萬格勒在 1954 年辭世，而費雪則在那年最後一次登台公演，福老走了，他的演奏生涯也跟著畫上句點。

在指揮生涯近十次的《皇帝》演出裡，福特萬格勒的合作者半數選擇了費雪，甚至戰後唯一的一次在倫敦皇家亞伯廳的《皇帝》實況，也是由費雪獨奏，可惜，上述所有的現場演出，未曾留下一絲一毫的錄音檔案，所幸在這場 1951 年 2 月 22 日的音樂會之前，福特萬格勒與費雪先以一場 EMI 官方的錄音暖身。

這張知名《皇帝》錄音的催生者是 EMI 製作人華爾特·李格，1951 年 2 月 19、20 兩天，李格說服福特萬格勒和費雪進錄音室錄製貝多芬這首名曲，錄音地點在著名的艾比路錄音室（Abbey Road Studio），由福特萬格勒指揮當時 EMI 旗下重要的專屬樂團愛樂管弦樂團為費雪伴奏，錄音的操刀者則是名錄音師拉特。

富有實況色彩的名演

阿杜安曾說：「福特萬格勒的錄音室錄音唱片只有少數幾張能和現場演出在神韻上並比，這張《皇帝》就是其中之一。」[註 12] 指揮與獨奏者的契

【註 12】見《福特萬格勒的指揮藝術》，John Ardoin 著，申元譯，世界文物出版社，1997。
【註 13】參考 Grand Slam 盤（GS-2008）解說書。

合度是決勝的關鍵。根據愛樂管弦樂團的長笛首席莫里士（Gareth Morris）的回憶，獨奏者費雪與指揮家福特萬格勒，在音樂上完全心靈合一，雙方對作品有著極大的共識，唯一的例外是在連結緩徐樂章與終曲間的連結橋段，每當要進入這個樂段時，兩人總會停下演奏，在休息時間熱烈地討論。
^{註 13}

這個說法，很符合後來的錄音成果，大多數聽過這張唱片的樂迷都會同意，福特萬格勒這個唯一的《皇帝》錄音，是最能體現獨奏家和指揮者一致性的名演。日本樂評吉田秀和在他所著《世界的指揮家》中提到：「不管是節奏或是重音，或是由此衍生而出的活力感，整體的樂曲之中（福特萬格勒與費雪的《皇帝》），完全聽不到任何一絲缺點或是小瑕疵。」

吉田秀和認為：「這並不是因為技巧有著正確的呈現，而是因為樂中的每一個音符都彷彿注入生命一般，非常生動有力地一一流洩而出所構成的結果。在適切的指揮之下所呈現出恰如其分的演出，即便有不少瑕疵也無所謂，因為指揮和獨奏者所想要表現的音樂方向是一致的。而此兩人之間的共通點是音樂的優遊自在與自由性。若以最近流行的話語來說的話，就是充滿躍動感的即興。」

伴奏與獨奏的協調

這張唱片有幾個屬於他自己的特色，首先，是前述鋼琴與樂團真正的融合在一起，欣賞福特萬格勒演出的協奏曲會發現，他常常能做到這樣的效果。另一個顯著的例子就是 1944 年 1 月福特萬格勒與當時柏林愛樂樂團首席勒恩留下貝多芬小提琴協奏曲錄音。^{註 14}

在這張錄音室灌錄的《皇帝》唱片裡，福特萬格勒與費雪雖少了大戰期間演出布拉姆斯第二號鋼琴協奏曲那種熱情和戲劇性，卻呼應了他晚年處理音樂的特質：平衡感。一般我們在評論《皇帝》的唱片時，總是著重於鋼琴家的角色，而這個演出卻讓我們不得不省視伴奏者和獨奏者之間的協調性。

再者，福特萬格勒氣勢磅礴的伴奏，這可在第一樂章開頭一段樂團獨奏演出的樂段得到見證，這個段落，讓《皇帝》這首作品像極了貝多芬的交響曲而非協奏曲，福特萬格勒的節奏一點也不拖泥帶水，他並未刻意去放慢腳步，但卻能自然地營造出雄壯的音樂步伐，這點或許只有他可以辦到。

Philips 的「20 世紀偉大鋼琴家系列」的費雪篇章解說中就提到：「費雪演奏的《皇帝》充滿了生命力，其引起的興奮感只能以他對貝多芬樂念的完全投入來解釋。」福特萬格勒不也是將他對貝多芬的樂念，完全投入音

【註 14】對這個傳奇名演有興趣，可以搜尋市面上 Melodiya 所發行的 CD。
【註 15】見 Philips「二十世紀偉大鋼琴家系列」費雪篇 CD 解說書。

樂之中嗎？費雪曾談到他心目中的福特萬格勒：「現在當我們探究什麼是福特萬格勒音樂詮釋的要素時，我們只能從他的錄音中尋找答案——那是他的真實感覺、對結構的把握，內部和諧的法則，和對作曲家意圖的領會。他是少見的管弦樂色彩專家，可以指揮樂團去闡明音符中的所有神秘。」[註15]

費雪認為，福特萬格勒身上有著與貝多芬同樣偉大的精神火花。事實上，從後人對費雪的評價也可以發現這種與作曲家之間，透過作品交流出來的精神火花，從費雪的錄音聽來，他確實是擁抱著作曲家的創造靈魂。比較同年的紀雪金版，第二樂章紀雪金彈得動人卻稍嫌矯情，但費雪卻是彈出祥和、莊重。兩個人文素養深厚的大師，讓這個1951年的《皇帝》有了寬廣的氣魄，嚴謹、厚實的結構，處處彰顯著作品中的精神內涵。

猶如室內樂般的對話

日本樂評宇野功芳對這個《皇帝》錄音做了以下的評價：「費雪的琴聲在與福特萬格勒的聯手合作之下，少了平常有的那種令人驚艷的深刻印象……。應該說是獨奏者將自己融入了整體之中，……。而最具福特萬格勒風格的部分是出現在第一樂章之中，他用罕見的速度來操控基本的節奏，樂曲流洩的力道充滿蓬勃朝氣而不見疲憊。節奏的流動相當順暢，雙簧管、長笛、小號或管樂器等，都有令人印象深刻的生動表現。」

第一樂章長達四分鐘的管弦樂演奏，接近琴鍵重新響起前，管樂的演奏相當動人。就算約6分17秒處樂團發出一段刺耳的音符，儘管孔武有力，但福特萬格勒卻沒有將他處理得特別突兀。樂曲進行到中段部分，由木管樂器、雙簧管獨奏，再加入弦樂器，將緊張的情緒逐步推向高潮；這裡愛樂管弦樂團擁有許多優異獨奏者的特色，展露無疑，演出相當精采。而這段鋼琴與樂團交替迸出憤怒火花的樂段，指揮與獨奏者呈現出渾厚的力度，但都相當節制，這也是此錄音極為平衡的又一例證。此外，第一樂章包括法國號與鋼琴的短暫雙重奏，或鋼琴與管樂器如室內樂般的對話，都讓人留下深刻的印象。

阿杜安將整個演出的高潮歸功於第二樂章，「其特點是表現自如和樂句無比流暢。」[註16] 這個樂章安靜、典雅的弦樂起頭，福特萬格勒營造出夢幻般的情境，但不會做作或過度浪漫，鋼琴隨後則很自然地加入。費雪在獨奏樂段奏出優雅的抒情性，及如歌的旋律線。

終樂章是兩位大師展露輝煌能量的秀場，儘管費雪在技巧上讓人聽出不少瑕疵，但他呈現的精彩力度絕對無庸置疑，指揮與獨奏在速度的競逐上不相上下，戲劇性比前兩個樂章更加濃烈。

經典的黑膠盤復刻

【註16】見《福特萬格勒的指揮藝術》，John Ardoin 著，申元譯，世界文物出版社，1997。

沒有人會否認費雪與福特萬格勒的《皇帝》協奏曲錄音，是唱片史上經典之一。但英國著名的《企鵝古典音樂唱片指南》（The Penguin Guide）給予這個演出兩顆半星的評價，並有一些批評。《企鵝古典音樂唱片指南》認為這張 1951 年錄製的《皇帝》：「帶有飛揚跋扈般的尊榮。......管弦樂的音色儘管表現相當熱情、濃烈，但缺乏透明度，精緻度上打了折扣；鋼琴也顯得過於強調低音。」[註17] 我認為管弦樂缺乏透明度的問題在於錄音，其實鋼琴的音色錄得還頗為透明，可惜在強奏時偶而會出現破音。

1980 年代中末期，EMI 開始以 CD 形式再版福特萬格勒的錄音，官方版轉錄的聲音，整體來說已在可接受範圍內，但聽過 LP 的樂迷還是對其動態的過度壓縮感到遺憾。因此，一些日本小廠的黑膠復刻受到市場的重視。

例如，平林直哉主導企劃製作的 Grand Slam 廠牌，在 2005 年率先以英國第一版 LP（ALP-1051）為音源，企圖讓這個精彩的《皇帝》以當年 LP 初出的樣貌再現。Grand Slam 版在鋼琴方面，確實更為堅實，音色更具張力，包括第一樂章開始、鋼琴家獨奏的華彩樂段結束後，以及終樂章的開頭處，都能聽出如現場般的熱力。此外，第二樂章的弦樂器濃厚而細膩的韻味，Grand Slam 版也處理得相當好。然而此版的缺點在於，管弦樂弱音部的纖細度不足，有些應以弱音呈現的樂段，卻無法對比出來。且整體管弦樂的低音聲部在復刻過程中並沒有突顯出來。

2006 年，日本廠牌 OTAKEN 也推出福特萬格勒這唯一的《皇帝》，OTAKEN 版採用美國 HMV 的第一版 LP（LHMV-4）進行復刻，據說，還是一套未曾拆封過的老唱片。此版剛好與 Grand Slam 版互補，它擁有 Grand Slam 版所沒有的纖細弱音部。缺點是鋼琴及管弦樂的強音部噪音較為顯著。

<div style="text-align:center">協奏曲遺產的縮影</div>

Music & Arts CD-839 收錄的貝多芬第一號、第四號鋼琴協奏曲錄音，打開了時光隧道，呈現出福特萬格勒錄音世界裡，詮釋貝多芬鋼琴協奏曲的縮影。我們很幸運能聽到這些珍貴的錄音檔案。或許因為歷史的宿命，讓這些協奏曲遺產少了超強獨奏者的搭配，而留下一絲絲的遺憾，但我們還是感到慶幸，因為，我們聽到了合作三十多年的夥伴，以不可思議的方式，奏出《皇帝》的創作真諦。另外，也可從第一號和第四號的錄音引介下，重返歷史的洪流，認識被遺忘許久的鋼琴家，這不正是聆聽唱片的意外收穫之一嗎？

【註 17】見《The Penguin Guide to Compact Discs and DVDs Yearbook 2002/3》，Ivan March、Edward Greenfield、Robert Layton，2002。

Wilhelm Furtwängler

19 孤獨與熱情的昇華

挑戰舒伯特最後兩首交響曲（上）

> 「去一個荒涼孤獨的島嶼……我還是決定帶上舒
> 伯特偉大的第九號交響曲，那個由福特萬格勒以他
> 那無與倫比的熱情和神祕而憂鬱的大師手法，所指
> 揮的交響曲（唱片）。」──德國藝術與音樂學者、
> 評論家凱瑟（Joachim Kaiser）

　　曾經有人問義大利指揮家阿巴多哪些是最令他佩服的名演奏？阿巴多舉了德國指揮大師福特萬格勒所灌錄的舒伯特第九號交響曲《偉大》[註1]。阿巴多認為，福特萬格勒的《偉大》讓他印象最深刻的是「那散佈著安和平穩的詮釋……充滿著奇妙活力的節奏與演奏……。音符不自覺地排列成壯觀的景緻，但卻一點也沒有虛偽或矯揉的味道。整幅壯盛的圖畫就這樣自然、有組織，樂團則陶醉在自由想像的天地中。」[註2]

宛如貝多芬交響曲延伸

　　福特萬格勒被譽為貝多芬的偉大詮釋者，貝多芬的交響曲是一再觸發他進行新探索的泉源，事實上，福特萬格勒的任何演奏都是如此，他時常在發人省思的名曲中，注入令人不可思議的啟示，產生讓聽者無法抗拒的磁力，這股無形的魅力從貝多芬作品，衍生到本質、性格完全不同的舒伯特身上。

　　舒伯特作品的藝術表現，因追求自由與個性而開始帶有強烈的浪漫主義性格，這樣的性格和特質，多少與福特萬格勒的指揮意念相近，更何況，舒伯特的交響曲是以貝多芬為師，雖然那個時代已經甩開古典的框架，逐漸向浪漫靠攏，但舒伯特的交響曲，在浪漫形式下，還留有古典的影子，對福特萬格勒而言，舒伯特的交響作品不過是他所擅長貝多芬交響曲的延伸。

　　曾有樂評總結福特萬格勒的指揮手法，認為他的詮釋信念依序從詩情、戲劇性到磅礡。他經常以緩慢的速度展開樂曲，花許多功夫去堆築，然後漸漸加快，而福特萬格勒更驚人的指揮技法在於，他能在不使節奏鬆弛的情況下，敘述一段冗長樂曲，這些都構成詮釋舒伯特主要交響曲的要件。

【註1】另外，也包括舒曼第四號交響曲。

【註2】見《福特萬格勒其人其事》，Klaus Geitel 原著，丞民譯。

早年伴奏過冬之旅

　　福特萬格勒早在 1910 年代就開始在音樂會中列入舒伯特的作品，1911 年，他以鋼琴家的身分，幫荷蘭女歌手卡爾普（Julia Culp）伴奏舒伯特《天鵝之歌》裡的《小夜曲》（Ständchen），這是個私人場合的小型音樂會，當時能聽到他的鋼琴伴奏是何等幸福。鋼琴不過是業餘的獻技，指揮舞臺才是福特萬格勒真正挑戰舒伯特的開始。就在《小夜曲》上演後的隔年 3 月 23 日，呂北克時期的年輕福特萬格勒，首次在指揮臺上演出舒伯特的交響曲《偉大》，這是他頭一回演出舒伯特交響曲，意義重大。1913 年，《未完成》交響曲也出現在福特萬格勒的音樂會清單中。這段青澀的歲月裡，青壯年的福特萬格勒經常是《未完成》與《偉大》交響曲交錯演出，中間穿插在私人場合或音樂會的中場，為歌手鋼琴伴奏舒伯特的藝術歌曲。根據文獻記載，1919 年 2 月 27 日，福特萬格勒還為男歌手林德伯格（Helge Lindberg）伴奏過舒伯特的知名聯篇歌曲《冬之旅》。

　　1920 年 10 月，舒伯特的《羅莎蒙》戲劇配樂也納入了福特萬格勒的保留曲目之一，自此，他指揮生涯經常演出的舒伯特三首作品 —《偉大》、《未完成》、《羅莎蒙》終於成形。早年，福特萬格勒的音樂會中場還喜歡安排舒伯特的鋼琴作品，《流浪者幻想曲》（Wanderer Fantasy）就是經常出現在音樂會中場的曲目。例如，1921 年一場德國漢堡的布魯克納第八號交響曲演出後，李斯特高徒西洛蒂（Alexander Siloti）就登場獨奏《流浪者幻想曲》，同樣的模式也出現在 1926 年一場萊比錫的音樂會中段，法國鋼琴家奈伊在演出了上半場的協奏曲後，為現場聽眾獻奏了《流浪者幻想曲》。

晚年的全舒伯特音樂會

　　1927 年，福特萬格勒開始安排一整場的舒伯特音樂會，分別指揮《羅莎蒙》序曲、第八號、第九號交響曲，這樣的全舒伯特音樂會模式，一直持續到大師的晚年。1928 年 11 月，福特萬格勒在維也納指揮了舒伯特逝世百周年的紀念音樂會，上半場是一些作曲家的小品，下半場則演出了《羅莎蒙》（Rosamond）序曲和第九號交響曲，顯見福特萬格勒詮釋舒伯特的功力，已經獲得國際樂壇的認可。除了交響曲的指揮外，早年福特萬格勒經常客串鋼琴家，與獨奏者同臺較勁。1931 年，福特萬格勒在柏林愛樂的定期公演，就幫西班牙大提琴家卡薩多（Gaspar Cassadó）伴奏了舒伯特的《琶音琴》奏鳴曲。大戰期間，福特萬格勒也經常上演舒伯特的作品，1941 年初，他在柏林愛樂的音樂會中場，穿插了為樂團小提琴首席勒恩（Erich Röhn）伴奏的舒伯特輪旋曲 D.438。

　　隔年 4 月，福特萬格勒指揮維也納愛樂演出他生涯唯一次的舒伯特第三號交響曲，過去一度有傳言指出，福特萬格勒曾錄過第二號、第三號交

響曲，後來都證實是贗品（他甚至沒演出過第二號交響曲）。

二次世界大戰結束後，福特萬格勒指揮的舒伯特作品，仍是以《羅莎蒙》、第八號、第九號交響曲為主軸。文獻顯示，1949 年，他帶領維也納愛樂在倫敦的巡演，曾演出過舒伯特的《水上幽靈之歌》D.714，這可能是戰後唯一的例外。1954 年 5 月 30 日，福特萬格勒在維也納金色大廳上演了全舒伯特作品的音樂會，曲目就是他熟悉的那 3 首，這場音樂會成了福特萬格勒生命中對舒伯特交響曲的最後探索。

本文將從福特萬格勒留下的錄音遺產進行分析，從第八號交響曲《未完成》談到第九號交響曲《偉大》，以及另一首保留曲目《羅莎蒙》，從大師各個時期的詮釋，探討他究竟如何以特有的即興風格，深入舒伯特的世界。

兩樂章交響曲的特殊形式

《未完成》交響曲是舒伯特最著名的作品之一，一直以來是高人氣的交響曲，而且還留下許多傳說和臆測。大家都在猜：為何作曲家只寫了前面兩個樂章就停筆，卻少了一般交響曲形式常見的第三、第四樂章，這些疑問至今仍是個謎團。據說，相當於第三樂章詼諧曲的草稿，舒伯特只寫了開頭 9 小節，其後主部也僅完成一半，並留下中段 16 小節後便宣告放棄。[註3] 既然「未完成」謎底難解，後世開始嘗試把《未完成》交響曲「完成」，但各種努力最後證明是徒勞無功。研究舒伯特的音樂學家紐波特（Brian Newbould）就曾試圖重建全曲，包括完成詼諧曲的草稿、在終樂章加入同時其作曲的《羅莎蒙》間奏曲，這樣的全曲重建，讀者可在指揮家馬利納（Neville Marriner）指揮馬丁學會管弦樂團錄製的舒伯特交響曲全集聽到。[註4]

其實，在聽完《未完成》交響曲兩個現存的優美樂章後，一般人應該不會再期待任何的樂章或終曲出現，對樂迷而言，《未完成》交響曲是已經「完成」的作品，只是從古典交響曲的角度來看，它是「未完成」的形式。

《未完成》交響曲創作始於 1822 年，兩年後，舒伯特將親筆樂譜送到好友赫登布倫納（Anselm Hüttenbren）手中，但赫登布倫納以為舒伯特尚未寫完，一直等待另外兩個樂章寄來，結果樂譜竟一直被擱置在赫登布倫納的書桌內，直到舒伯特逝世 37 年後的 1865 年 5 月，遭遺忘多年的樂譜才被維也納指揮家赫貝克（Johann Herbeck）發現，並於同年 12 月首演。

戰前錄音百家爭鳴

這首陰鬱色彩極濃的交響曲，在首演半個多世紀後，錄音史上終於出現第一張唱片。那是錄於 1910 年的短縮版，唱片公司以一枚 SP 盤、兩

【註3】見《古典名曲欣賞導聆 1》，日本音樂之友社授權、美樂出版社出版，1997。
【註4】見 Philips 唱片公司發行的馬利納指揮舒伯特 10 首交響曲套裝 CD。

面收錄，但指揮者不詳，只知道樂團是皇家交響樂團（Prince's Symphony Orchestra）。唱片於隔年 4 月出版，據說賣掉數千張，銷路還算不錯。至於真正的全曲版初錄音，要等到 1921 年 11 月 22 日才問世，當時，美國 Odeon 唱片公司請來德國指揮莫里克（Eduard Mörike）搭配大交響樂團（Orchestra of the German Opera House）錄製，在莫里克的 78 轉 SP 唱片推出之前，當時的唱片市場已經出現許多片段、選萃式的《未完成》交響曲錄音，可見這首交響曲受歡迎的程度。

　　史托考夫斯基大概 1920 年代是最知名的《未完成》錄音先鋒，就在莫里克成功挑戰全曲後的 1923 年 10 月，史托考夫斯基也指揮費城交響樂團，為 Victor 唱片公司錄製了舒伯特第八號交響曲，接下來的 4 年間，這位英國指揮家又陸續帶領同一樂團，在同一家唱片公司的企劃下，前後錄了 3 次《未完成》交響曲。克倫培勒也是這首交響曲的錄音先驅者之一，他在 1924 年指揮柏林國家歌劇院管弦樂團的版本，成了樂迷探究他早年指揮風格的文獻。

　　1930 年代，電氣錄音發明後，更多唱片公司邀請名指揮家投入《未完成》交響曲的錄製。包括 1935 年老克萊巴的 Teldec 錄音、1936 年華爾特指揮維也納愛樂的名演、1939 年威廉・孟格堡與阿姆斯特丹大會堂管弦樂團的版本，以及同年托斯卡尼尼指揮 NBC 交響樂團的錄音，諸多名家的版本在市場上爭鋒，這是戰前《未完成》交響曲錄音的一個巔峰期。

<div align="center">感傷昇華的另一層次</div>

　　福特萬格勒的《未完成》交響曲錄音一直到 1943 年才登場，這首作品豐富的旋律性和深沉神祕的特質，頗符合福特萬格勒的指揮意念。福特萬格勒研究者阿杜安在《福特萬格勒的指揮藝術》一書中，將福特萬格勒的《未完成》形容為「感傷和神祕的奇特混合。」他指出，這位指揮大師在《未完成》的探究中，比其他的指揮家更擴大了這首作品的交響性結構，「福特萬格勒經常取消第一樂章的反覆 …… 強化旋律線和保持旋律線的流暢 ……。」至於第二樂章，福特萬格勒「創造了一種以夢幻為主的、幾乎是田園式的氣氛。」[註 5]

　　福特萬格勒詮釋的舒伯特第八號交響曲是即興式的，他從不忘在逼近樂曲高潮前預埋伏筆，因而我們可以聽到強烈的戲劇性。他在開頭總是深思般地不疾不徐，當音樂沉靜下來時，他會投入更多專注力，並將速度放得更慢，把音量極端地壓制下來，藉著陰暗、神祕的色調，讓聽者著魔，讓音樂充滿期待的意念，再開始他神奇的特有漸強奏，靠著速度的搖擺，產生強大的誘惑力，讓聽者激動不已。

　　從福特萬格勒詮釋的舒伯特交響曲來看，他絕對是個道地的浪漫派大

【註 5】見 John Ardoin 著，申元譯，《福特萬格勒的指揮藝術》，世界文物出版社，1997

師，他把舒伯特音樂中的感傷，昇華成另一種層次，他凸顯了《未完成》交響曲中的孤寂感，成為打動樂迷的重要元素。福特萬格勒細膩的樂段連接，讓這首僅兩個樂章的交響曲保持一貫性，樂團各聲部的平衡感極好，織體結構相當清晰出色。

>>>1943 瑞典

大戰期間的斷簡殘篇

　　整個指揮生涯中，福特萬格勒共留下 12 個《未完成》交響曲的版本，除了 1951 年一場簡短的排練影片外，有多達 3 個錄音檔案至今仍未曝光。第二次世界大戰期間，福特萬格勒唯二的兩場錄音都僅剩第一樂章。1943年 5 月 12 日的錄音來自瑞典廣播（SR）的檔案，記錄了福特萬格勒率領維也納愛樂造訪斯德哥爾摩的演出。當天的音樂會在斯德哥爾摩音樂廳（Stockholm Concert Hall）登場，曲目包括舒伯特第八號、第九號兩首交響曲，以及約翰史特勞斯的《皇帝圓舞曲》。不過，僅舒伯特第九號交響曲有完整的錄音，第八號《未完成》則僅留下第一樂章（前面八小節還不幸遺落），音樂會的安可曲—《皇帝圓舞曲》也是殘缺不全。

　　瑞典廣播早在 1932 年就已擁有醋酸鹽錄音設備，這些當時的嶄新技術，讓一場場精彩的傳奇實況得以流傳後世。後來，瑞典廣播還使用了英國製的鋼帶，這種母盤格式一次可以收錄近 30 分鐘，尖端的錄音技術，豐富了瑞典廣播的檔案收藏。這些保存的檔案裡，就包括了許多福特萬格勒的錄音，經過唱片公司和研究者的挖掘，秘藏檔案在多年後一一曝光，並發行了許多珍貴的唱片。最早的例子是 1936 年 7 月 19 日的華格納《羅恩格林》第三幕選粹。

　　福特萬格勒 1943 年整場瑞典實況，隨著檔案被修復重製，於 1984 年由法國福特萬格勒協會發行黑膠唱片，不過，直到 1997 年，整場音樂會才首度被 CD 化，就在協會盤問世不久，美國唱片公司 Music & Arts 也推出自家轉錄的 CD 版本。法國協會盤與 Music & Arts 版的差異，除了音質外，就是對僅一個樂章的《未完成》錄音的修復處理，法國協會盤用其他的版本修補了遺落的 8 個小節，Music & Arts 版則維持母帶的原樣。

>>> 1944 柏林演出

逝世 40 周年問世的單樂章

另一個僅剩單一樂章的《未完成》交響曲錄於 1944 年 12 月 12 日，這個不完整的檔案，音源來自東德的電臺，長期被當成傳說中的錄音。1994 年，這個檔案終於被揭密，由 Tahra 唱片公司發行在「向福特萬格勒致敬」的 4 枚組套裝專輯裡，那年適逢福特萬格勒逝世 40 周年，新發現的母帶讓福特萬格勒的粉絲相當振奮。

Tahra 在解說書中提供了關於這個錄音的若干文獻，並詳述發現的來龍去脈。過去關於這個演出的確切日期一直存有疑義，有一說法是，這場第八號交響曲錄於 1942 年 2 月 26 日，當時同時演出了華格納的《紐倫堡名歌手》前奏曲，兩者皆以影片膠卷的形式保存。第二種說法則揭示，該錄音源自 1943 年 5 月 17 日的一場音樂會，兩種說法的真偽，在資訊不夠發達的年代，一直是個謎團。

後來柏林廣播電臺（Sender Freies Berlin）聲稱保留了一段 1944 年 12 月 12 日的第二樂章錄音，研究者發現，這個僅第一樂章的第八號交響曲，與柏林廣播電臺的檔案應該是同一場演出。而福特萬格勒的確在 1944 年 12 月 10 ～ 12 日間，在柏林的海軍上將宮演出過三場公演。12 日的曲目包括舒伯特第八號交響曲、布拉姆斯小提琴協奏曲以及貝多芬《雷奧諾拉》第三號序曲，據說這個錄音也出現在 1992 年由俄國回歸的磁帶當中，可惜這批流浪到俄國的磁帶已損毀無法修復，拿到母帶的唱片公司只好放棄將其 CD 化的念頭。從上述的蛛絲馬跡來判斷，Tahra 在解說中斬釘截鐵地宣稱，他們發行的單一樂章片段，應該就是 1944 年 12 月 12 日的實況，只是對於該場音樂會的其他曲目為何沒有留存下來令人不解。從詮釋的角度來看，福特萬格勒大戰期間兩場《未完成》錄音，其實都存在一樣的缺陷，包括音樂的鋪陳上都稍嫌倉促，不像戰後的錄音那樣有較為出色的處理，因此，想聽福特萬格勒最棒的《未完成》錄音，大戰時期的演出，都僅供參考，絕非最佳選擇。

>>> 1948 柏林演出

戰後第一個出色版本

戰後，福特萬格勒留下的第一場《未完成》交響曲是 1948 年 10 月 24

【註 6】見 John Ardoin 著，申元譯，《福特萬格勒的指揮藝術》，世界文物出版社，1997

日在柏林的實況，當天還演出了巴哈的第三號管弦樂組曲以及布拉姆斯第四號交響曲。阿杜安認為，1948 年的版本「令我們第一次充分領略到福特萬格勒對此曲的出色處理。」[註6] 這場音樂會由 RIAS（美國佔領地區廣播）錄製，其中的布拉姆斯第四號後來成為 EMI 企劃的布拉姆斯全集中的一份子，《未完成》和的詮釋和布拉姆斯第四號一樣優秀。但由於布拉姆斯第四號隸屬於 EMI 的版權，長期以來，3 首同一天的演出幾乎不曾湊在一起發行過。就連 1998 年出版的德國協會盤（唱片編號：TMK12681），也僅收錄巴赫和舒伯特。完整的音樂會原貌在 2009 年才現身，收錄在德國 audite 唱片公司推出「Edition Wilhelm Furtwängler - The complete RIAS recordings」專輯中[註7]，但由於容量的關係，audite 還是硬把音樂會拆成兩片 CD 分開收錄。

　　戰後第一個《未完成》錄音完成後的隔年 10 月 1 日，福特萬格勒帶領維也納愛樂到訪英國，在皇家阿爾伯特音樂廳演出舒伯特第八號交響曲，據說，這場實況 BBC 有留下錄音檔案，但時至今日仍未發行唱片。因此，福特萬格勒的《未完成》錄音，在 1950 年代以前，只有 1948 年的版本是完整的，其實光這個版本的演出，就足以成為 1940 年代福氏詮釋舒伯特這首交響曲的代表作。

>>>1950 維也納錄音

唯一的錄音室錄音

　　進入 1950 年代後，福特萬格勒留下更多《未完成》的版本，1950 年 1 月 19 ～ 21 日完成的錄音，是福特萬格勒唯一的《未完成》錄音室版，製作人是華爾特‧李格，錄音由葛瑞菲（Anthony Griffith）操刀，錄音地點在維也納愛樂的金色大廳，可以想見，當年說服大師進錄音室的 EMI 唱片公司，是如何慎重其事，同年年底，SP 唱片正式在唱片市場亮相，稍早前，托斯卡尼尼在 RCA 的新錄音也已經推出，雙方互別苗頭的意圖相當明顯。

　　據說，福特萬格勒這個錄音室版以錄音用膠帶錄製，有表面雜訊，與相隔兩天錄製的貝多芬第七號交響曲一樣，聲音都很不穩定，但福特萬格勒在第二樂章表現出嚴冬般的寂寥感，特別是第二主題處理得極為出色。不過，阿杜安批評這個版本的弦樂滯重、欠缺流暢感，演出較為誇大，甚至認定這不是衡量福特萬格勒演出《未完成》的主要依據。

　　關於這個錄音室版的 CD 發行，曾經出現一個烏龍插曲，1998 年 EMI Refrences 系列發行一套名為「福特萬格勒在維也納」的專輯，專輯中的

【註7】《MUZIK 謬斯客‧古典樂刊》第 34 期〈RIAS 的福特萬格勒寶藏初探〉一文，對整套專輯有完整介紹。

舒伯特第八號交響曲第一樂章，與單片裝舊版相較，前者時間是 11：38，後者 11：13，有近 20 秒的差距。第二樂章更誇張，竟然少了 4 分鐘（8：07），等於整個樂章的開頭 4 分鐘活生生被唱片公司的後製砍掉。韓國樂迷 Youngrok LEE 在他的網站上反映了這個 EMI 製作上的烏龍，後來日本樂迷還貼文教網友如何避免買到烏龍版。原來 EMI 犯下這樣的錯誤後，再版時，悄悄將時間補回去（12：18）。錯誤的第一版編號為「CHS 5 66770 1」，正確的第二版編號為「CHS 5 66770 2」。另外，這個烏龍版本的第一樂章開頭約 3 分鐘，還可聽到不明女子的聲音混入，顯然 EMI 錄音重製的過程出現極大的瑕疵。

>>>1950 北歐巡演實況

至今仍未曝光神秘檔案

完成 EMI 錄音室版後，同年 10 月，福特萬格勒與維也納愛樂前往北歐的巡迴演出，10 月 1 日、2 日兩天在丹麥首都哥本哈根登場。1 日那場公演，曲目包括凱魯比尼的阿納克里翁序曲、舒伯特第八號交響曲《未完成》、理查史特勞斯《狄爾惡作劇》及貝多芬第五號交響曲，但只有《命運》留下的錄音被公開。據說《未完成》交響曲也有錄音，但仍由私人的保存，未曾曝光。不過，從福特萬格勒同場狀況不佳的貝多芬第五號交響曲來研判，這場《未完成》錄音是否問世，似乎不是那麼重要了。

>>>1952 柏林愛樂紀念演出

偽錄音室效果的實況

相較於存在若干缺憾的 EMI 錄音室版，1952 年 2 月 10 日的《未完成》交響曲實況就重要許多。這場自紀念柏林愛樂創立 70 周年的音樂會，上半場的曲目包括貝多芬《大賦格曲》管弦樂改編版 Op.133，以及奧乃格的交響樂章第三號。下半場由舒伯特第八號交響曲打頭陣，音樂會的壓軸則是布拉姆斯第一號交響曲。當時，整場實況都留下錄音，除了奧乃格的作品外，其餘版權都歸屬 DG 唱片公司，但 DG 並沒有完整呈現過整場音樂會的氛圍。同場演出的布拉姆斯第一號發行後，獲得極高的評價，與 1951 年北德版並列為福特萬格勒詮釋布拉姆斯第一號的雙峰。其實，下半場演出的

《未完成》交響曲也極為出色。阿杜安稱讚這個版本流暢自如，福特萬格勒的想像力層出不窮，「從開始的樂句自由處理，就令人感到獨創性和詩意兩者的結合。」[註8]可以彌補 EMI 錄音室版的不足。

1976 年，福特萬格勒 1952 年指揮柏林愛樂的《未完成》版本，與同場演出的布拉姆斯第一號交響曲分批推出黑膠唱片，當年是福特萬格勒 90 歲冥誕，這兩個優異錄音的發行，具有深遠的意義。不過，長期以來，樂迷聽到的是 DG「修飾」過的扭曲版本，無論是黑膠唱片或後來的 CD 版本，幾乎聽不出它是一場現場實況，DG 把掌聲和現場觀眾等不該出現在「錄音室版」的雜訊都濾掉了，十足把它當成錄音室版來看待。

在唱片公司的「偽裝」下，多數樂迷恐怕一直把這場《未完成》實況當成 DG 的錄音室錄音，這些迷思近來才逐漸在日本發行復刻盤後被破除。2010 年，日本復刻廠牌 Grand Slam 將下半場的舒伯特和布拉姆斯，頭一次收錄在同一張唱片發行，布拉姆斯第一號以捲盤磁帶重製，據說，當年的捲盤磁帶主要以立體聲愛好者為銷售對象，單聲道錄音並不多，因此能聽到捲盤磁帶重複的聲音，相當難得。根據製作者的製作手記，該磁帶的發售日推測是 1976 年到 1978 年間，但與同日演出的《未完成》交響曲，則因未發售捲盤磁帶，Grand Slam 還是以黑膠唱片作為音源復刻。兩年後，Spectrum Sound 與德國協會合作的再版就更令人驚喜了，這是首度出現將 1952 年的實況完整收錄的 CD 版本（唱片編號：CDSM017 WF），自此，當年整場音樂會的原貌才得以重現。

>>> 1952 義大利實況

義大利樂團的「奇蹟」

1952 年 3 月 11 日還有一場舒伯特第八號錄音來自義大利的現場實況，那是福特萬格勒前往杜林客席杜林廣播交響樂團（Orchestra del RAI Torino）的演出，上半場的曲目除了《未完成》外，還有《羅莎蒙》序曲，下半場則是搭檔女小提琴家迪・薇多（Gioconda de Vito）演出的孟德爾頌小提琴協奏曲，以及華格納《崔斯坦與伊索德》前奏曲、《愛之死》。當年整場都留下錄音，但音響效果極差。例如，迪・薇多的琴音竟變得鬆弛且蒼白無力，樂團也是音樂會失敗的元兇之一，杜林廣播交響樂團和福特萬格勒一系列的現場演出，不是呆板就是不均衡。這些義大利實況所產製的唱片，價值僅在於其稀有性。至於同場的《未完成》雖然音質一樣不佳，但卻成為福特萬格勒與義大利樂團合作的典範，甚至被稱為「奇蹟的名

【註8】見 John Ardoin 著，申元譯，《福特萬格勒的指揮藝術》，世界文物出版社，1997。

演」，只是這個演出在 1988 年推出黑膠唱片後，直到 CD 時代，在市場流通的版本不多，除了 Tahra 唱片公司的出版品外，2005 年日本 Delta 唱片公司的復刻，算是歷年來最佳的再版盤。

>>>1953 柏林實況

全場舒伯特的饗宴

1953 年 9 月 15 日到 17 日，福特萬格勒在柏林接力開了 3 場純粹的舒伯特作品的音樂會，其中首日由 RIAS 留下實況錄音。這場全舒伯特的演出，每一首作品都詮釋得相當出色。其中的《未完成》交響曲是相當直觀的演出，福特萬格勒在序奏營造出來的強大能量已經很驚人了，首樂章的第一主題可以聽到柏林愛樂全盛時期超強的木管群。1953 年的版本在 CD 時代初期有日本 King 唱片公司的發行，1997 年，Tahra 則推出正式授權版，後來日本福特萬格勒協會也出版過取自廣播用母帶的罕見版本。由於錄音來自 RIAS，因此，2009 年 audite 唱片公司推出「Edition Wilhelm Furtwängler - The complete RIAS recordings」時，也收錄這個版本。我認為，無論是 King 或 Tahra，甚至日本協會盤，音質都沒有 audite 盤來得好。

>>>1954 巴黎演出

最終的《未完成》錄音

福特萬格勒留下的《未完成》交響曲錄音遺產，1954 年在法國巴黎畫下句點。話說那年 5 月，福特萬格勒與柏林愛樂造訪巴黎，5 月 3 日那天有廣播但並沒有錄音，5 月 4 日則留下了珍貴記錄，演出曲目依次為：韋伯《尤瑞安特》（Euryanthe）序曲、布拉姆斯《海頓主題變奏》、舒伯特第八號交響曲《未完成》、貝多芬第五號交響曲。由於演出的地點巴黎歌劇院是為了歌劇演出而建，而非單純的音樂會，聲音較為乾澀，也少了餘韻和殘響，但擔任錄音工程的德佛里仍讓錄音成果達到不錯的技術水平。那一晚，法國廣播電臺（簡稱 RTF）架設了兩部錄音機，並透過廣播完整呈現整場音樂會的實況，包括現場的觀眾掌聲及廣播解說員尚‧托斯坎的串場。

法國評論家克勞德‧襄福烈對音樂會有這樣的評語，他說：「如同他

的著作《音樂對話錄》裡頭所下的定義一樣，福特萬格勒實現了他的藝術理想，成了現在最偉大的指揮家。」也有人評價說：「這兩晚的演奏會所傳達的，與其說是福特萬格勒指揮柏林愛樂，倒不如說，聽到福特萬格勒的演奏還恰當點。」晚年的福特萬格勒一直被重聽所苦，據說他生命的最後一年在薩爾茲堡指揮韋伯的《魔彈射手》及莫札特《唐喬凡尼》這兩齣歌劇時，幾乎聽不到歌手的對白，臺詞與音樂無法緊湊搭配的窘況下，讓兩場歌劇演出顯得支離破碎。聽力衰退的衝擊，也可以在這場巴黎公演看到其影響，加上巡迴演出長途跋涉的辛勞，都讓福特萬格勒的指揮打了若干折扣。

最打動人心的版本

開場白的《尤瑞安特》序曲，或許因福特萬格勒與樂團還在熱身，演出散漫不穩，直到接下來的布拉姆斯《海頓主題變奏》，才逐漸帶起音樂會的高潮。《海頓主題變奏》演奏後的舒伯特《未完成》，是這場巴黎音樂會的亮點，也是整場音樂會中最成功的演出。阿杜安批評這場第八號交響曲是 EMI 偏頗氣質的重現，因此，對他而言，巴黎版當然也是個異質的演奏。不過，日本樂評宇野功芳卻認為巴黎版比 1952 年的 DG 版更令人熱血沸騰，「第一樂章第 311 小節的中提琴，第二樂章第 111 到 112 小節的第二小提琴與中提琴的圓滑奏和抖音等，比其他任何版本更能打動人心。」[註9]

我較同意宇野功芳的說法，因為這個版本確實處處皆可感受到其他的版本所沒有的深度和感動。福特萬格勒在演出中，運用弦樂誇張的抖音，營造出動人的旋律線，如果聽完這麼「偏頗」的演出，再回去聆賞過於理性的 DG 版，相較之下 DG 版就變得索然無味。也許福特萬格勒在巴黎演出的《未完成》確實少了神秘性，但它的感傷指數，可能是大師所有《未完成》版本之最。舉例來說，第二樂章第 18 小節，福特萬格勒以極弱來呈現音色的變化，猶如陷入深淵般地掙扎，是整個演出最感人的地方。日本樂評藤田由之對這場《未完成》也有這樣的評論：「第二樂章和聲性伴奏部的切分音演奏，在細微部分是精雕細琢，在個性相稱又多滑動的第二樂章中，產生了對照感。在這節拍設定中，推翻了一般對福特萬格勒演奏的先入之見，我們會對其內容深奧而留下深刻印象。」

平反音質拙劣的惡名

1954 年 5 月 4 日的巴黎演出，最早在 1980 年代由日本 Seven seas 發行 CD，但該盤在音質方面有許多模糊、收錄不清之處，且內容僅貝多芬第五號交響曲及舒伯特第八號交響曲，失敗的轉錄讓一度讓樂迷們對整場音樂會的印象大打折扣。被認為音質不佳的巴黎公演，一直到 1994 年才獲

【註9】見《フルトヴェングラーの全名演名盤》，宇野功芳著，1998

得平反，法國福特萬格勒協會在那年推出經官方認證的正規盤，這套名為「Concert de Paris」（SWF 942-3）的專輯，以兩張 CD 收錄整場音樂會的實況，包括廣播員的串場解說，以及各樂章結束後的掌聲，一刀未剪。協會盤鮮明的音質還原了當年的完整廣播內容，也洗刷了巴黎公演錄音差的惡名，而其典雅的封面，在福特萬格勒的錄音收藏裡，應可獲得最佳設計獎。協會盤讓原音重現獲得掌聲，但音高卻不正確，有日本的福特萬格勒迷就指出，全體的音高大概高了 A = 442Hz 左右。他們還寫信詢問法國協會會長雷迪（Philippe Leduc）先生，雷迪則回函表示，當時 CD 發行之際，因轉錄機器及技術的不純熟導致失誤。

　　4 年後，法國福特萬格勒協會與 Tahra 唱片公司合作，在福特萬格勒專家阿博拉的監製下，同樣以兩張 CD 收錄巴黎音樂會，並修正了音高問題，不同的是，協會盤的第二張 CD 包括《未完成》和《命運》兩曲，而 Tahra 盤則將韋伯、布拉姆斯及《未完成》收錄一起，《命運》單獨一張 CD。音質方面，Tahra 盤與協會盤一樣鮮明，但可能是母帶修復時處理的瑕疵，弦樂部門聽起來沙沙作響，久聽很容易疲累。而協會盤雖有音高問題，但相較下聽起來比較舒服，音響也多了一層厚度。此外，市面上曾亮相過的 Elaboration 版，則是協會盤的海盜盤。

已唱片化的《未完成》交響曲版本

1 1943.5.12,
Konserthus, Stockholm
with Wiener Philharmoniker（only 1st movement）

2 1944.12.12,
Admiralspalast, Berlin（DRA archive）
with Berliner Philharmoniker（only 1st movement）

3 1948.10.24,
Titania Palast, Berlin
with Berliner Philharmoniker

4 1950.1.19~21,
Musikvereinssaal, Wien（studio）
with Wiener Philharmoniker

5 1951.12, Berlin
with Berliner Philharmoniker
（Rehearsal, opening bars）

6 1952.2.10
Titania Palast, Berlin
with Berliner Philharmoniker

7 1952.3.11
Italian Radio, Torino
with Orchestra del RAI, Torino

8 1953.9.15,
Titania Palast, Berlin
with Berliner Philharmoniker

9 1954.5.4,
Théâtre de Opéra, Paris
with Berliner Philharmoniker

20 孤獨與熱情的昇華
挑戰舒伯特最後兩首交響曲（下）

1911 年，德國指揮家福特萬格勒頭一次在呂北克的指揮台上演出舒伯特第九號《偉大》交響曲，距離這部作品的世界首演也不過才七十餘年。

31 歲早逝的舒伯特，在他人生的最後一年，曾寫信告訴友人：「我已經不再創作歌曲，現在起只寫作歌劇和交響曲。」據說，其後完成的作品，就是 C 大調《偉大》交響曲，不過，沒有人確切知道舒伯特和開始寫作本曲，有研究者推論可能是 1825 年夏天開始著手，但無論如何，直到舒伯特去世，這首交響曲仍未為世人所知。

如通往天國般長大的作品

舒伯特在交響曲創作的名聲建立得十分緩慢，知名的《未完成》交響曲在 1865 年被尋獲，第四號、第五號交響曲的初演分別於 1849、1841 年登場，而他的前三首交響曲則直到 1870 年代末到 1880 年初才在倫敦首演。至於 C 大調《偉大》交響曲的發現比較早，1839 年初，作曲家舒曼在舒伯特哥哥的寓所找到《偉大》交響曲的手稿，這個驚人的發現，推翻了舒伯特僅僅是歌曲、室內樂及器樂創作者的刻板印象。

看完樂譜的舒曼就感嘆：「這是一首通往天國般長大的交響曲，洋溢著美麗浪漫精神，不熟悉這首交響的人，等於不明白舒伯特的真正面目。」[註1] 舒曼當然很想知道這首長大的交響曲演奏起來會是如何？於是他徵求舒伯特哥哥的同意，將樂譜交給萊比錫的盟友孟德爾頌指揮，同年 3 月 21 日，這首大作的濃縮版在萊比錫布商大廈（Leipzig Gewandhaus）廳舉行首演，別忘了，此曲首演時，舒伯特的《未完成》交響曲尚不為人所知。

在 20 世紀初，這首交響曲仍被視為舒伯特的第七號交響曲，俗稱「The Great」（偉大）（英：The Great，德：Die grose C-Dur），它夾在第六號交響曲與第八號《未完成》交響曲之間，前者創作於 1817 年至 1818 年間，第六號也是 C 大調，被暱稱為「小 C 大調」，以區隔同樣也是 C 大調的《偉大》交響曲。

「偉大」的稱號被當年英國樂譜出版社冠上，除了與第六號的規模做區隔外，並無任何「偉大」字面上的意義。從樂曲的構思和規模來看，用「偉

【註1】見 himmlische Länge. Robert Schumanns Artikel zu Schuberts C-Dur Symphonie.（一般《偉大》交響曲的唱片解説，很喜歡引用這段文字）。

大」來稱呼這首交響曲確實蠻合適，包括它是演奏時間長達 60 分鐘以上的大曲，正如前述，舒曼把這首作品比喻為「如通往天國一般長的交響曲」，壯大的規模、強而有力的結構，加上優美的曲調，有著成為貝多芬大規模交響曲後繼者之勢，但舒伯特也在作品中加入自己獨特的浪漫性，這樣的浪漫性，深深地影響著布魯克納、馬勒，甚至是 20 世紀蕭士塔高維契在交響曲上的創作。

「浪漫性」與指揮家一拍即合

這樣的浪漫性也深深吸引福特萬格勒，而福特萬格勒從詩情、戲劇性到磅礡的指揮手法，對上舒伯特這樣的浪漫性創作，正好一拍即合。從緩慢的速度展開樂曲，花許多功夫去堆築，然後漸漸加快，福特萬格勒總是能在不使節奏鬆弛的情況下，敘述一段冗長樂曲，這些指揮手法都構成詮釋舒伯特主要交響曲的要件。

福特萬格勒研究者阿杜安在《福特萬格勒的指揮藝術》一書這樣描述舒伯特《偉大》交響曲：「這一大型作品是由巨大的主調音響板塊構成的，要求對其中許多樂段的平衡和連接十分重視。」[註2] 發現這首交響曲的舒曼也說過：「在此一時代能寫出此種無條理樂曲的音樂家，也只有舒伯特一人。」這樣無條理又冗長的作品，這對指揮家是一項艱鉅的考驗，沒做好對板塊的平衡和連結，整首長大的交響曲就變得冗長而無趣。福特萬格勒演奏這首作品的魅力在於，他能支配律動的改變，穿插著彈性速度的運用，並持續更動基本速度。但福特萬格勒的彈性速度絕非隨個人喜好無限度地自由奔放，或刻意、誇大的設計，他講究的是彈性速度內在的真實性，例如，他指揮的華格納作品，在速度變換的處理上，就難以被察覺。而福特萬格勒對舒伯特《偉大》交響曲的彈性速度運用儘管存有爭議，但他的目的就是希望顧及整個音響板塊的連結，在架構完整的情況下，發揮個別樂段一瞬間的表現潛力。

二戰期間經常演出

福特萬格勒的指揮生涯大約演奏過近 70 場舒伯特《偉大》交響曲，他喜歡把這首作品排在音樂會的後半段登場，1922 年 11 月 30 日，福特萬格勒首度在這首交響曲的首演地——萊比錫演出，當天的曲目很特別，上半場是包凱里尼（Luigi Boccherini）的交響曲，到了中場，福特萬格勒為鋼琴家季雪金伴奏了約瑟夫・馬克思（Joseph Marx）的浪漫鋼琴協奏曲。下半場則是最富浪漫氣息的《偉大》交響曲。同年 11 月，福特萬格勒頭一次站上柏林愛樂的指揮台演出《偉大》，他帶領各樂團對這部作品的探索一直持續到晚年，但其中最重要的兩個樂團還是維也納愛樂和柏林愛樂。

第二次世界大戰期間，福特萬格勒仍經常上演舒伯特的作品，1942 年

【註 2】見 John Ardoin 著，申元譯，《福特萬格勒的指揮藝術》，世界文物出版社，1997。

5 月在柏林藝術週登場的音樂會，福特萬格勒指揮了舒伯特第九號，音樂會的上半場是舒曼的《曼佛列德》序曲和柯爾托獨奏的鋼琴協奏曲，但這場音樂會一開始就透露著濃濃的政治味，納粹的宣傳部長戈培爾希望營造出為人民服務的藝術。同年 12 月 6 日的演出，留下珍貴的紀錄，這場《偉大》是福特萬格勒在大戰期間最富代表性的傑作之一。1943 年 5 月 12 日，福特萬格勒率領維也納愛樂造訪斯德哥爾摩的演出，則是大師在戰時最後一次指揮這首交響曲。

大戰結束後，福特萬格勒經歷了受審到重返指揮台，很快地在 1947 年的薩爾茲堡音樂節舞台，對舒伯特第九號交響曲展開全新的探索，他開始調整對這首作品的處理，阿杜安認為，戰後的福特萬格勒用更加古典派的方式來處理《偉大》交響曲，在力度和音響強度的呈現上，都有了新的觀點。1954 年 5 月 30 日，福特萬格勒在維也納金色大廳上演了全舒伯特作品的音樂會，也結束了他生涯對這首交響曲的種種試煉。

錄音史上的《偉大》

錄音史上，舒伯特《偉大》交響曲的首錄音誕生於 1927 年 11 月 15 日，由指揮家布勒希（Leo Blech）帶領倫敦交響樂團錄製，並趕在隔年舒伯特逝世 100 周年發行 78 轉唱片。在布勒希之前，也只有荷蘭指揮佛克（Dirk Fock）在 1924 年錄過第二樂章。

關於布勒希，一般樂迷對他的印象來自他為小提琴家克萊斯勒（Fritz Kreisler）伴奏的貝多芬小提琴協奏曲唱片，但其實他在德國歌劇界一度呼風喚雨，儘管是猶太人，卻在納粹主政下長時間保有德意志劇院首席指揮的位置，直到 1937 年。布勒希劃時代的《偉大》全曲錄音受限於當時的技術，樂段有部分刪減，1990 年代初，Koch 唱片公司曾發行過 CD，2011 年，德國唱片公司 audite 還推出過一場布勒希 1950 年指揮 RIAS 交響樂團的《偉大》，都可領略到他明晰、沉穩的指揮風格，1927 年的舒伯特第九號錄音，布勒希的速度變化相當恣意，時而緩慢時而加速，勾勒了史上第一張《偉大》唱片的雛形。

布勒希之後，唱片雖經歷電氣錄音時代的來臨，挑戰舒伯特第九號交響曲的版本依舊不多。英國指揮家包爾特（Adrian Boult）在 1933 年指揮了 BBC 交響樂團錄過一個四平八穩、沒什麼個性的版本。華爾特（Bruno Walter，1876-1962）於 1938 年 9 月在英國倫敦灌錄《偉大》交響曲，這張唱片在 1940 年代頗受歡迎，他早年的詮釋溫暖且蘊藏強大的動能，從許多方面來看，比他晚年在 CBS 的錄音更富活力，第一樂章的速度雖不如一些知名版本那般自由，但快板的生氣與活力、慢版樂章採用的徐緩速度，以及令人印象深刻的分句，都讓演出恰到好處。

>>>40 年三大代表版本特色

1940 年代，位於主觀意識和客觀詮釋光譜的三大指揮家孟格堡、福特萬格勒、托斯卡尼尼，剛好分別留下《偉大》交響曲的錄音，成為我們研究這三種指揮風格的重要範本。孟格堡帶領阿姆斯特丹大會堂管弦樂團的演出，當然是完全的主觀主義詮釋，大膽程度可與福特萬格勒相提並論，但孟格堡經常出其不意地突兀放慢，將潛在的律動破壞掉，除了指揮家本人外，大概很少聽眾可以領略其中的內在真實性。而福特萬格勒就不同，他儘管大膽，卻大膽得相當得體。有評論者這樣比喻兩者的差異：「若說孟格堡的主要影響是外的，那福特萬格勒的影響則全然是內的。孟格堡的聽眾將發覺他們有如涉足於競技場中，但福特萬格勒的聽眾卻宛如置身於教堂之內。」

至於托斯卡尼尼，他是赤裸裸的客觀主義思維，有一次，這位義大利指揮大師談到貝多芬《英雄》交響曲的第一樂章，他說，有些人認為樂曲表現的是亞歷山大大帝，有些人認為它反映了哲學的論戰，但托斯卡尼尼說，對他而言，這個樂章不過是活潑的快板。這樣的思維對追求精神上意涵的福特萬格勒而言，顯得格格不入，尤其是指揮海頓、莫札特、貝多芬和舒伯特的作品，機械式地忠於原譜，其結果就只是讀出音符，而不是對音樂的再創造。

其實，對於福特萬格勒和托斯卡尼尼錄製的《偉大》交響曲進行比較，並不存在嚴格的主觀主義和客觀主義的簡化對立，因為托斯卡尼尼也改動了樂譜，不僅在力度方面，甚至連音符也變動過。從他錄製的唱片可以看出，托斯卡尼尼難掩他對作品隱藏式的主觀意識，他往往帶著沸騰的熱情，奏出歌唱性的旋律線，若只是單純對樂譜的忠實呈現，絕對無法真正感動聽眾。

W. [signature] Furtwängler

【 托斯卡尼尼 】

1941 年托斯卡尼尼指揮費城管弦樂團的《偉大》交響曲，算是他所有的版本裡最優異的一個，據說，這首舒伯特的傑作是托斯卡尼尼與費城管弦樂團最初公演的重要曲目。托老透過錄音展現費城的獨特美學觀，速度與節奏的變化精妙流暢，幾近完美的表現出大師對木管獨特的美感要求。整體來說，托斯卡尼尼在四個樂章中平穩地累積及大的能量，全曲自始至終都保持嚴謹的節奏，終樂章的結尾卻放慢速度，讓音響更有份量，這個變化在整體整齊劃一的節奏中，聽起來就特別突出。或許托斯卡尼尼認為這首交響曲太冗長，因此他希望能乾淨俐落地揮灑作品，一般設定 60 分鐘演奏完，他只花了 40 分鐘就解決了。無論你喜不喜歡托斯卡尼尼的速度感，絕對無法否認他的指揮技巧，以及他對樂團的驚人控制力，欣賞托斯卡尼尼指揮的《偉大》交響曲，光聽超技就相當過癮了。

【 孟格堡 】

孟格堡的舒伯特第九號並沒有過於凸顯他不合潮流的主觀音樂詮釋風格，他在 1940 年 12 月的阿姆斯特丹實況，充滿驚異與瘋狂。第一樂章開頭的法國號奏出如森林深處傳來的浪漫旋律，孟格堡的處理有一種由遠而近的視覺感，是三個版本裡較為個性化的處理方式，接下來其他樂器的承接就聽得出「孟格堡式」的手法運用，不過，孟格堡對這首交響曲採取的速度基本上是流暢的，正因維持著一定的速度感，四個樂章間在結構上緊密聯繫，孟格堡似乎帶領著樂團和現場的聽眾，度過一段奇妙的舒伯特音樂時光。只是他會在某些你意想不到的樂段，突如起來地放緩音符的步伐，例如，諧謔曲中段的過門，孟格堡忽快忽慢的處理，聽起來就相當刻意。

【 福特萬格勒 】

從這點來看，福特萬格勒的速度變化是三者中最大，但也是最輕微的。表面上福特萬格勒花的時間最長，但實際聆聽下來，除非你非常仔細對照樂譜聆聽，否則不易察覺，我們最後所聽到的是他意圖呈現的效果。弦律線的營造方面，福特萬格勒比孟格堡更堅實，比托斯卡尼尼更富彈性，給自己不斷自由變換的速度提供很好的結構力，於是，速度的彈性變化被吸附到節奏的流動之中，卻絲毫沒有破壞整個節奏的流暢性，這是福特萬格勒最令人讚賞之處。

事實上，福特萬格勒對整首交響曲的處理從頭到尾都是統一的，他以嚴謹的結構性為基礎，作為托斯卡尼尼的對立面，他高舉主觀主義的大旗，不追求客觀主義的準確性，但對誇張的結構變動也沒多大的興趣，他在指揮中鼓勵團員發揮主觀的動能，讓音樂聽起來像是發自內心的反省，而非外在強加的元素，對福特萬格勒支配的樂團而言，高度的演奏技巧不過是一整場音樂會的副產品。《偉大》交響曲的第二樂章有一個樂段，在雙簧管主奏的旋律後，一切歸於沉靜，法國號從遠處吹出，舒曼形容這段沉默下來的法國號呼喚「像在傾聽周遭飄蕩著的天上使者。」福特萬格勒的指揮魔法就引導樂團奏出這樣的感覺，法國號像空靈山谷飄來的遠處回響，如果依照原本的音符演奏，很難達到這樣的效果，這其中的催化效果來自速度上的極大自由。

從各方面來觀察，福特萬格勒演奏舒伯特第九號交響曲時，無論力度大小、音響的渾厚程度，都是無懈可擊的，在他的指揮棒下，樂團的音色明亮優美，勾勒出無比精彩的細節，第一樂章如歌般的堅實弦樂線條，呈示部接近結尾處的長號弱音的圓潤，或結尾處的驚人爆發力，都讓人印象深刻。

舒伯特這首龐大的管弦樂作品並無什麼標準演奏模式，但福特萬格勒用他超人一等的說服力，建立了一個難以超越的標竿，他凸顯了這首交響曲的雄偉和史詩般的氣勢，足以撼動人心。

高超的「過門」與「休止」

福特萬格勒的指揮生涯共留下 6 個舒伯特《偉大》交響曲的錄音版本，包括兩場大戰時期的演出、一個錄音室錄音，以及 3 個現場實況。其中 4 場是與柏林愛樂合作，其餘兩場搭配維也納愛樂。而大戰期間所遺留的兩個錄音版本，一前一後剛好指揮了兩個名門樂團勁旅。

維也納愛樂小提琴前首席歐托・史托拉沙在《福特萬格勒在維也納愛

樂時代的浪漫演出》一文中談過福特萬格勒兼具知性與感性的指揮藝術，
他認為，福老是真正的過門大師，他擅長於準備一個高昂的狀態，然後再
將它實現，並達到震撼性的頂點。史托拉沙回憶 1954 年他與福特萬格勒在
錄音空檔的一段對話，福特萬格勒向他細說，如何朝一個高潮形成樂章，
如何將音的流動，很自然地成為自明之理，流入聽眾的耳朵，然後讓聽眾
產生將達到的高潮。史托拉沙指出，福特萬格勒精於氣氛的驟然轉換，藉
以提高緊張感，這些在演奏《偉大》交響曲時，都能讓樂曲產生獨特的魅力。

　　史托拉沙還提到，樂曲中的休止也是構成音樂表現的手段，這點福特
萬格勒有深刻的認識，「因此，他的許多稍嫌過長的休止，即成為他表現
能力中最獨特的特點。」史托拉沙特別舉了 C 大調《偉大》交響曲為例：
「雖說此曲是屬於經過十分精密計算之後所做，但是由於休止符拉得很長，
所以使人有不得不屏住氣息，耐心等待之感。」[註3] 神祕的過門技巧以及樂
曲休止的運用，成就了福特萬格勒的舒伯特交響曲演奏樣式。

福特萬格勒《偉大》6 個版本	
▶ **30th May or 6~8th Dec. 1942**, Philharmonie, Berlin with Berliner Philharmoniker	Berlin(studio) with Berliner Philharmoniker Executive Producer/Recording Producer/Engineer ; Elsa Schiller/ Fred Hamel/Heinrich Keilholz
▶ **12th May 1943**, Konserthus, Stockholm with Wiener Philharmoniker	▶ **30th Aug. 1953**, Festspielhaus, Salzburg(at Salzburg Festival) with Wiener Philharmoniker
▶ **18th Jun. 1950**, Titania Palast, Berlin with Berliner Philharmoniker	▶ **15th Sep. 1953**, Titania Palast, Berlin(RIAS) with Berliner Philharmoniker
▶ **27,28th Nov. & 2,4th Dec. 1951**, Jesus-Christus-Kirche,	

>>> 1942 柏林愛樂

留存在 RRG 的重要文獻

　　福特萬格勒 6 種不同的《偉大》交響曲版本，都有共同的演奏特點作
為基礎，「但他們各在速度、力度和音響強度都有不同之處。」[註4] 大戰期
間的錄音為福特萬格勒指揮的《偉大》交響曲揭開序幕。其中，1942 年的
演出是最富激情的一個版本，福特萬格勒把他擁有的淒厲緊迫戲劇性手法，
運用得淋漓盡致。當時第三帝國廣播公司（Reichs-Rundfunk-Gesellschaft
mbH，簡稱 RRG）開始試驗以 Magnetron 磁帶錄音。從那時候開始，福特
萬格勒在柏林愛樂大廳的廣播音樂會都被有系統的錄製，不僅僅是作為政

【註3】見《福特萬格勒在維也納愛樂時代的浪漫演出》，1977 年 12 月《音樂文摘》，原著為歐托史
　　　托拉沙，衛德全譯。

【註4】見 John Ardoin 著，申元譯，《福特萬格勒的指揮藝術》，世界文物出版社，1997。

治宣傳，也被當做一種文獻保存。1942 年的《偉大》交響曲版本就是重要的聲音文獻之一。

這個大戰期間與柏林愛樂的唯一錄音版本，結合了福特萬格勒 1942 年的兩場實況內容，包括 5 月在柏林藝術周登場的音樂會，以及同年 12 月在柏林的例行音樂會。雖然由兩場實況打造，但這個 1942 年的版本展現了一致的詮釋理念，強弱、緩急的對比極大。音樂在高揚處豪快、壯絕，但到了慢板或弱音的樂段，卻又充滿深度與纖細，戲劇化的節奏感加上神奇的特有漸強奏，靠著速度的搖擺，產生強大的誘惑力。

1942 年這個充滿魅力的優異版本，在 1945 年隨著柏林被蘇聯紅軍攻陷後，成了俄國人的戰利品運往莫斯科。前蘇聯的國營唱片公司 Melodiya，於 1960 年代初期採用這批掠奪的戰利品作為音源發行唱片。因 LP 唱片貼紙上有火炬及燈塔圖樣，被通稱為火炬版（青聖火盤）或燈塔版。1970 年代初，英美樂迷和唱片公司透過物資交換，取得這些 Melodiya 唱片，換上當地的唱片品牌，在西方世界進行複製發行。

1989 年，俄國將這些當年的磁帶複製品歸還德國，為什麼只歸還磁帶？據說真正的母帶在經年累月的不當保存下已毀損。於是，在 1990 年代，樂迷一方面聽到 DG 以歸還的複製品作為音源所轉錄的 CD，也聽到 Melodiya 透過日本販售的「真品」，兩者在音質上的表現當然差距很大。當然，1942 年的《偉大》在音質方面也印證了當年德國強大的錄音功力。

>>>1943 維也納愛樂

戰時與維也納愛樂的合作

大戰期間另一個《偉大》交響曲版本錄於 1943 年 5 月 12 日，收錄福特萬格勒率領維也納愛樂造訪斯德哥爾摩的實況。當天的音樂會在斯德哥爾摩音樂廳登場，曲目包括舒伯特第八號、第九號兩首交響曲，以及約翰‧史特勞斯的《皇帝圓舞曲》。不過，僅舒伯特第九號交響曲有完整的錄音，其餘兩首作品都殘缺不全。

1943 年的版本被保存於瑞典廣播的檔案裡，隨著歷年的修復重製，於 1984 年由法國福特萬格勒協會發行黑膠唱片，但直到 1997 年，整場音樂會才首度被 CD 化，就在協會盤問世不久，美國唱片公司 Music & Arts 也推出自家轉錄的 CD 版本。相較 1942 年柏林愛樂版的幽暗、豪邁音色，這個 1943 年的維也納愛樂版較為明亮、溫暖，弦樂的表現力更為突出，速度變

化也更大，但整體的基調並沒有太大的差異

>>>1950 柏林實況

1950 年謎樣的現場實況

　　二次世界大戰後，福特萬格勒對指揮舒伯特《偉大》交響曲的方式做了相應的調整，邁向更穩重典雅的古典造型，平衡感更為強烈。戰後留下的第一場實況在 1950 年 6 月 18 日登場，這個在柏林泰坦宮（Titania Palast）的演出，一直都是謎一般的錄音。傳言這個演出的母帶由私人保管，也有一說保存在法國福特萬格勒協會。但 1970 年代丹麥福特萬格勒研究者奧爾森編撰的權威目錄《Furtwangler Broadcasts / Broadcast Recordings 1932-1954》並未記載有這場演出，至今這個版本依舊妾身未明。

　　由於來源成謎，1950 年的《偉大》交響曲版本早年僅見日本 Disques Refrain 發行過 CD（唱片編號：DR920023，搭配 1952 年 3 月 11 日的《未完成》交響曲）。2005 年，專門復刻福特萬格勒名盤的日本 Delta 唱片公司，突然宣稱發行這個版本的正規盤，錄音時間則修改為 1950 年 6 月 17 到 19 日，Delta 盤與 Disques Refrain 盤一樣，都搭配 1952 年 3 月 11 日的《未完成》交響曲，因此有樂迷認為，Delta 其實只是把 Disques Refrain 盤重新再製混充，我拿兩個版本略作比較，無論是底噪的殘留或演出的神韻，相似度相當高。

　　同年，一名日本研究者直接披露，這個 1950 年的錄音根本不存在，無論是 Disques Refrain 盤或 Delta 盤，其實都是 1953 年 9 月 15 日的版本誤植，日本知名福特萬格勒網站 shin-p 也直接把 1950 年的錄音列為日期錯誤的烏龍版本，並認為音樂中進行中有若干遺落的樂段，可能有拿其他錄音進行修復。經過長年的反覆考證，福特萬格勒 1950 年的《偉大》交響曲版本被認為是仍未曝光的錄音，這麼謎底是否能揭曉，沒有人知道，或許它依舊靜靜地躺在某位收藏家的私人收藏裡，等待著重見天日的一天。

>>>1951 錄音室版

詮釋、錄音俱佳珍品

　　我們經常說，福特萬格勒需要在現場實況的演出中，才能喚起他的魔

力，製造出令人無法抗拒的音樂魅力，他的名盤名演幾乎都在現場演出中彰顯，但也有例外，福特萬格勒唯一的舒伯特《偉大》交響曲錄音室版，就是實況演出以外罕見的超級傑作之一。

德國藝術與音樂學者、評論家凱瑟被問到他的荒島唱片是什麼時，他回答：「去一個荒涼孤獨的島嶼……我還是決定帶上舒伯特偉大的 C 大調第九號交響曲，那個由福特萬格勒以他那無與倫比的熱情和神祕而憂鬱的大師手法，所指揮的交響曲（唱片）。」凱瑟為每個樂章下了註解，包括第一樂章法國號壯麗的迴聲效果，超越了高山和峽谷。第二樂章莊嚴、憂鬱的閒庭信步，像是世俗化常勝者的漫遊，在詼諧曲的中段「福特萬格勒的指揮棒下，舒伯特是完完全全地超越布魯克納。」終曲則充滿暴風雨般的歡呼。

1951 年的舒伯特《偉大》交響曲在凱瑟腦海中描繪出四段奇幻景象，這也是福特萬格勒神祕憂鬱手法帶來效果。過去，無論是發行的唱片或是各種錄音目錄都只載明這個《偉大》錄音室版本錄於 12 月，但並未有確切的日期。後來，Tahra 唱片公司整理的福特萬格勒演奏會、錄音總目錄，提供了答案。

這個最受矚目的《偉大》錄音室版錄於柏林知名的錄音聖地的耶穌基督大教堂，時間從 1951 年 11 月 27 日的上午 10 點 15 分一直錄到中午 12 時，下午從 4 點繼續錄到晚上 6 點 30 分，隔天，又從 11 點 30 分錄到下午 1 點 15 分，接著晚上 6 點 30 分至 8 點 25 分再進一次錄音棚。12 月 2 日、4 日兩天又進行錄製工程，2 日還在晚上 6 點趕工，最後在 4 日當天早晚各錄一個多小時，終於完成。

據資料，參與這次錄音的柏林愛樂團員多達 94 人。DG 唱片公司也動員了當時最強的製作團隊，包括製作人、匈牙利猶太血統的艾爾莎‧席勒（Elsa Schiller）以及弗雷德‧哈默爾（Fred Hamel）博士，一個是具有卓越眼光的女士，一個是學識淵博的學者，加上錄音工程師凱霍茲（Heinrich Keilholz）的操刀，讓這個優異的版本即使經過半個多世紀，聲音聽起來依舊鮮活。

無懈可擊的極致之作

福特萬格勒這場出色的《偉大》交響曲在錄音完成的隔年（1952 年）推出，分別發行了 SP 和 LP 版，在 DG 唱片史上一直盤據著重要的位階，受歡迎的程度連美國 Decca 分公司都搶著沾光。有日本樂評認為，這是舒伯特演奏中最具內張力的一個錄音，不但洋溢著北德風格的凌厲感，音樂本質也刻劃極深，幾乎可說是無懈可擊的名演。英國《企鵝唱片指南》也給予它很高的評價：「一場光彩奪目、高度富個性的演出。……福特萬格勒

在第一樂章展現他的奇才，他從呈示部開始就以一種與眾不同的速度加以發揮，其音響仍然令人信服。」英國樂評對福特萬格勒的慢板處理也相當讚賞「他那非常緩慢的速度，由於出色的節奏變化，反顯得動感十足。……力度變化幅度之大，在慢板樂章達到驚人的效果。」[註5]

　　日本樂評則將福特萬格勒這個 1951 年的《偉大》交響曲與 1953 年錄製的舒曼第四號交響曲，並列為戰後大師在錄音室錄製上的兩大成就。阿杜安的說法最直指核心：「他（福特萬格勒）唯一的《偉大》錄音室演出錄音倒是最能緊扣作品所有的鬆散結尾，形成一個始終動人的整體。」[註6]他認為，DG 版幾乎是理想之作，它印證了福特萬格勒戰後成熟期的風格轉變，對比大戰時期時而溫馴感性，時而狂暴激情，踩在極端的兩處強烈起伏的演出，晚年的錄音在樂曲的創造上有更深的琢磨和昇華。如果樂迷們想找尋福特萬格勒完成度最高的錄音，1951 年 DG 版是最理想的選擇。

經典名演歷年來的再版

　　1950 年代初期，福特萬格勒這張《偉大》交響曲的競爭者也不少，從小就是舒伯特粉絲得指揮名家克勞斯，在 1951 年帶領維也納交響樂團為 Teldedc 唱片公司錄製的《偉大》，雖然很值得一聽，但仍無法與福特萬格勒的版本相抗衡。進入 CD 時代，DG 當然不會放過這個壓箱寶，1990 年代初期，這個《偉大》名盤的首度 CD 化出現在 DG 的歷史錄音系列 ── Dokumente，唱片以福特萬格勒的畫像為封面，當年西德製的 CD，沒有強調複雜的復刻技術，如今聽起來聲音豐厚、質感鮮明，依然不同凡響。

　　儘管 Dokumente 系列很快就絕版，但後繼的再版未曾間斷，1994 年，日本 DG 在福特萬格勒逝世 40 周年發行的大全集，當然也收錄這個錄音。1999 年大花版以 Original-Image Bit-Processing 技術的再版，則是本世紀市場上最容易買到的版本。直到近幾年，DG 發行的《柏林愛樂百年傳奇 50 碟套裝》（The Edition Of The Century - Limited Edition）仍持續強迫老樂迷重複收藏。

>>>1953 薩爾茲堡實況

展現巨大的發展能量

　　福特萬格勒因病錯過了 1952 年的薩爾茲堡音樂節，這場病讓他取消好幾個既定的演出計劃，包括重新上演威爾第的歌劇《奧賽羅》、製作新版的《費加洛婚禮》。1953 年 8 月，他緊鑼密鼓地上演莫札特兩齣歌劇《唐

【註 5】見《The Penguin Guide To Recorded Classical Music》，1992。

【註 6】見 John Ardoin 著，申元譯，《福特萬格勒的指揮藝術》，世界文物出版社，1997。

喬凡尼》、《費加洛婚禮》，演出的空檔，只夠時間空指揮一場音樂會。8
月 30 日，他帶領維也納愛樂登場的音樂會也是場馬拉松式的演出，以理查·
史特勞斯《唐璜》開頭，隨後是亨德密特的交響曲《世界的和諧》，最後
是舒伯特的 C 大調《偉大》交響曲。

　　1953 年 8 月 30 日的舒伯特第九的處理也是光輝燦爛，福特萬格勒從樂
曲開頭的法國號號動機，到最後狂喜的終樂章都保持了一種令人信服的結
構張力。福特萬格勒不像當時常規的舒伯特演出那樣，僅注重段落間的邏
輯發展，而是更側重作品寬廣的整體構思，因此他的詮釋展現出傳統曲式
擴展所需要的戲劇力量。沒有指揮家在首樂章的處理，能像福特萬格勒透
過音樂張力的鬆弛變化，展現巨大的發展能量。最後兩個樂章的演出也是
如此，福特萬格勒在整部舒伯特的作品中，發揮了真正的交響性深度。

　　1953 年 8 月 30 日這場在薩爾茲堡的現場實況，是福特萬格勒晚年與維
也納愛樂唯一留下的《偉大》交響曲錄音，與 1951 年錄音室版相較，這場
實況檔案再次證明福特萬格勒詮釋的音樂作品，很大程度受所指揮樂團的
影響，儘管他對樂曲處理的基本出發點是相同的，然而在一些細節上還是
有很明顯的差距。阿杜安也抱持同樣看法，他說，相較柏林愛樂的灑脫，
維也納愛樂的處理比較沉穩，舒伯特第九號的演出「再度強烈證明福特萬
格勒指揮大相逕庭的樂團演出同一作品時，經常能以不同的方式保持獨有
的平衡力。」註 7

　　據說，1953 年維也納愛樂版的母帶由私人收藏，當然薩爾茲堡音
樂節本身應該也保有檔案，1994 年，EMI 唱片公司在薩爾茲堡音樂節系
列中，就首度發行這個版本的 CD 正規盤。法國廠牌 Tahra 則在 2005 五
年將這個錄音搭配在《魔彈射手》全曲專輯作為補白之一（唱片編號：
FURT1095），同年 Orfeo 唱片公司以紀念福特萬格勒逝世 50 周年的名義，
發行他在薩爾茲堡音樂節的錄音精選，這場 1953 年的維也納愛樂版《偉大》
也收錄其中。

>>>1953 柏林音樂會

正規版本外最好的錄音

　　1953 年還有另一場優異的舒伯特第九號在柏林登場，這一年的 9 月 15
日到 17 日，福特萬格勒在當地接力開了三場全舒伯特作品的音樂會，其中
15 日當天由 RIAS（美國佔領地區廣播）錄製留下實況錄音。這場全舒伯特
的演出，每一首作品都詮釋得相當出色，而且這也是錄音室版以外，福特

【註 7】見 John Ardoin 著，申元譯，《福特萬格勒的指揮藝術》，世界文物出版社，1997。

萬格勒留下的《偉大》交響曲，錄音最好的一個版本。

阿杜安稱讚這個版本充滿活力，由於合作的樂團同樣是柏林愛樂，1953 年 9 月 15 日的版本很容易被拿來與錄音室版相比較，以終樂章為例，1953 年因為是現場實況的緣故，比 1951 年錄音室盤更具震撼力和重量感，當然兩者在造型的平衡處理都一樣出色，只是實況版兼具穩重、緊張和動感，兩個版本各擅所長。

1953 年柏林版在 1982 年首度發行黑膠唱片，Tahra 在 1994 年福特萬格勒逝世 40 周年時，將這個錄音收錄在該廠牌推出的紀念專輯中，在此之前，這場名演的出版品就已具相當的規模。2009 年德國 audite 唱片公司推出「Edition Wilhelm Furtwängler - The complete RIAS recordings」專輯也收錄 1953 年的柏林版，audite 盤因母帶先天優異的關係，音色相當好。唯一可以挑剔的是，聲音過於細小，以至於高音域的部份會顯得過窄。

另一種層次的舒伯特詮釋

無論是《未完成》或 C 大調《偉大》交響曲，舒伯特創作這兩首交響曲的年代，貝多芬仍然在世，舒伯特後期交響曲絕非貝多芬的後繼者而是延伸，他晚年兩部交響曲傑作都因故延後曝光，也因此造成音樂史的「錯覺」。

對福特萬格勒而言，舒伯特介於貝多芬和 19 世紀後半的新作曲家之間，他試圖透過自己的獨到見解，擺脫了「舒伯特處理不好大型交響曲結構」的陳腔濫調，用戲劇化的彈性速度和適度的浪漫手法，將陰鬱、感傷的《未完成》，昇華成另一種層次，也讓結構複雜的《偉大》演奏成浪漫的極致。坦白說，除了福特萬格勒外，又有誰能散發這樣的魅力呢？

關於附贈CD
1951年「拜魯特第九」首版黑膠數位重製版

　　1951 年 7 月 29 日，福特萬格勒在拜魯特音樂節的開幕式演出貝多芬第九號，這份被神格化、並冠上「拜魯特第九」的傳奇錄音，直到 1955 年 11 月才由英國 EMI 發行第一張黑膠唱片（編號：ALP 1286/87），首發盤目前在二手市場幾乎都是天價標售。除了英國首發盤外，相隔一個月推出的法國版（編號：FALP 381/2）據說聲音也相當好，過去，日本市場有一段時間曾掀起以黑膠復刻「拜魯特第九」的風潮，ALP 1286/87 當然是最重要的重製藍本。

　　這張附贈的 CD 音源來自多年前的一份檔案，當時，南方音響黃裕昌先生收到唱片收藏家廖志誠先生提供的首版黑膠，自力將類比聲音轉為數位檔案，讓我得以聆聽到「拜魯特第九」首發版的震撼。我希望當年聽到首發版的感動，可以透過這本書附贈的 CD 與讀者分享。

　　儘管檔案壓製成 CD 後，有部分動態會被壓縮，音樂的再現也未必完美，但別擔心，「拜魯特第九」的魅力還在，感受福特萬格勒的指揮魔法，這是很好的入門。

blue 97

國家圖書館出版品預行編目 (CIP) 資料

福特萬格勒：世紀巨匠的完全透典 / blue97著. -- 初版. --
臺北市：有樂出版, 2016.03
　面； 公分. --（有樂映灣；1）
ISBN 978-986-90838-8-1(平裝附光碟片)

1.福特萬格勒 (Furtwangler, Wilhelm, 1886-1954)
2.指揮家 3.作曲家 4.傳記

911.86　　　　　　　　　　105003867

:|| 有樂映灣 01

福特萬格勒～世紀巨匠的完全透典

作者：blue97
發行人兼總編輯：孫家璁
副總編輯：連士堯
執行編輯：連芯、林虹聿
校對：陳安駿、王若瑜、王凌緯
資料翻譯協助：曾文郁
版型、封面設計：Mongo

出版：有樂出版事業有限公司
地址：114 台北市內湖區瑞光路 583 巷 30 號 7 樓
電話：（02）25775860
傳真：（02）87515939
Email：service@muzik.com.tw
官網：http://www.muzik.com.tw
客服專線：（02）25775860
法律顧問：天遠律師事務所 劉立恩律師

總經銷：大和書報圖書股份有限公司
地址：242 新北市新莊區五工五路 2 號
電話：（02）89902588
傳真：（02）22997900

印刷：沈氏藝術印刷股份有限公司
初版：2016 年 03 月
初版二刷：2016 年 06 月
定價：500 元

百田尚樹

至高の音樂：百田尚樹的私房古典名曲

暢銷書《永遠的０》作者百田尚樹
2013本屋大賞得獎後首本音樂散文集，
親切暢談古典音樂與作曲家的趣聞軼事，
獨家揭密啟發創作靈感的感動名曲，
私房精選25+1首不敗古典經典
完美聆賞．文學不敵音樂的美妙瞬間！

定價：320 元

路德維希 · 諾爾

貝多芬失戀記－得不到回報的愛

即便得不到回報 亦是愛得刻骨銘心
友情、親情、愛情，
真心付出的愛若是得不到回報，
對誰都是椎心之痛。
平凡如我們皆是，偉大如貝多芬亦然。
珍貴文本首次中文版 問世解密
重新揭露樂聖生命中的重要插曲

定價：320 元

瑪格麗特‧贊德

巨星之心～莎賓‧梅耶音樂傳奇

單簧管女王唯一傳記 全球獨家中文版

多幅珍貴生活照 獨家收錄

卡拉揚與柏林愛樂知名「梅耶事件」

始末全記載

見證熱愛音樂的少女逐步成為舞台巨星

造就一代單簧管女王傳奇

定價：350 元

菲力斯‧克立澤＆席琳‧勞爾

我用腳，改變法國號世界！

天生無臂的法國號青年

用音樂擁抱世界

2014德國ECHO古典音樂大獎得主

菲力斯‧克立澤用人生證明，

堅定的意志，決定人生可能！

定價：350 元

藤拓弘
超成功鋼琴教室經營大全
～學員招生七法則～

個人鋼琴教室很難經營？

招生總是招不滿？學生總是留不住？

日本最紅鋼琴教室經營大師

自身成功經驗不藏私

7個法則、7個技巧，

讓你的鋼琴教室脫胎換骨！

定價：299 元

基頓‧克萊曼
寫給青年藝術家的信

小提琴家 基頓‧克萊曼

數十年音樂生涯砥礪琢磨

獻給所有熱愛藝術者的肺腑箴言

邀請您從書中的犀利見解與寫實觀點

一同感受當代小提琴大師

對音樂家與藝術最真實的定義

定價：250 元

宮本円香
聽不見的鋼琴家

天生聽不見的人要如何學説話？
聽不見音樂的人要怎麼學鋼琴？
聽得見的旋律很美，
但是聽不見的旋律其實更美。
請一邊傾聽著我的琴聲，
一邊看看我的「紀實」吧。

定價：320 元

茂木大輔
《交響情人夢》音樂監修
獨門傳授：拍手的規則
教你何時拍手，帶你聽懂音樂會！

由日劇《交響情人夢》古典音樂監修茂木大輔親撰
無論新手老手
都會詼諧一笑、驚呼連連的古典音樂鑑賞指南
各種古典音樂疑難雜症
都在此幽默講解、專業解答！

定價：299 元

《福特萬格勒～世紀巨匠的完全透典》獨家優惠訂購單

訂戶資料

收件人姓名：＿＿＿＿＿＿＿＿＿＿＿　□先生　□小姐

生日：西元＿＿＿＿＿＿年＿＿＿＿月＿＿＿＿日

連絡電話：（手機）＿＿＿＿＿＿＿＿＿＿（室內）＿＿＿＿＿＿

Email：＿＿＿＿＿＿＿＿＿＿＿＿＿＿＿＿＿＿＿

寄送地址：□□□＿＿＿＿＿＿＿＿＿＿＿＿＿＿＿＿

＿＿＿＿＿＿＿＿＿＿＿＿＿＿＿＿＿＿＿＿＿＿＿

信用卡訂購

□ VISA　□ Master　□ JCB（美國 AE 運通卡不適用）

信用卡卡號：＿＿＿＿＿-＿＿＿＿＿-＿＿＿＿＿-＿＿＿＿＿

有效期限：＿＿＿＿＿＿＿

發卡銀行：＿＿＿＿＿＿＿＿＿＿＿＿

持卡人簽名：＿＿＿＿＿＿＿＿＿＿＿＿

訂購項目

□ 《MUZIK 古典樂刊》一年 11 期，優惠價 1,650 元

□ 《至高の音樂：百田尚樹的私房古典名曲》優惠價 253 元

□ 《貝多芬失戀記－得不到回報的愛》優惠價 253 元

□ 《巨星之心～莎賓‧梅耶音樂傳奇》優惠價 277 元

□ 《音樂腳註》優惠價 277 元

□ 《拍手的規則》優惠價 237 元

□ 《寫給青年藝術家的信》優惠價 198 元

□ 《聽不見的鋼琴家》優惠價 253 元

□ 《超成功鋼琴教室經營大全》優惠價 237 元

劃撥訂購

劃撥帳號：50223078　戶名：有樂出版事業有限公司

ATM 匯款訂購（匯款後請來電確認）

國泰世華銀行（013）　帳號：1230-3500-3716

請務必於傳真後 24 小時後致電讀者服務專線確認訂單

傳真專線：（02）8751-5939

有樂出版

請　貼　郵　資

11492 台北市內湖區瑞光路 583 巷 30 號 7 樓
有樂出版事業有限公司 編輯部 收

請沿虛線對摺

有樂出版

有樂映灣 01 《福特萬格勒～世紀巨匠的完全透典》

填問卷送雜誌！

只要填寫回函完成，並且留下您的姓名、E-mail、電話以
及地址，郵寄或傳真回有樂出版事業有限公司，即可獲得
《MUZIK古典樂刊》乙本！（價值NT$200）

《福特萬格勒～世紀巨匠的完全透典》讀者回函

1. **姓名：**＿＿＿＿＿＿＿ **，性別：** □男 □女

2. **生日：** ＿＿＿＿＿ 年 ＿＿＿＿＿ 月 ＿＿＿＿＿ 日

3. **職業：** □軍公教 □工商貿易 □金融保險 □大眾傳播
 □資訊業 □製造業 □服務業 □學生 □其他

4. **教育程度：** □國中以下 □高中／職 □大學／專科 □碩士以上

5. **平均年收入：** □ 25 萬以下 □ 26-60 萬 □ 61-120 萬 □ 121 萬以上

6. **E-mail：** ＿＿＿＿＿＿＿＿＿＿＿＿＿＿＿＿＿＿＿＿＿＿＿＿＿

7. **住址：** ＿＿＿＿＿＿＿＿＿＿＿＿＿＿＿＿＿＿＿＿＿＿＿＿＿＿

8. **聯絡電話：** ＿＿＿＿＿＿＿＿＿＿＿＿＿＿＿＿＿＿＿＿＿＿

9. **您如何發現《福特萬格勒～世紀巨匠的完全透典》這本書的？**
 □在書店閒晃時 □網路書店的介紹，哪一家：＿＿＿＿＿＿＿＿
 □ MUZIK 古典樂刊推薦 □朋友推薦
 □其他：＿＿＿＿＿＿＿＿

10. **您習慣從何處購買書籍？**
 □網路商城（博客來、讀冊生活、PChome...）
 □實體書店（誠品、金石堂、一般書店 ...）
 □其他：＿＿＿＿＿＿＿＿

11. **平常我獲取音樂資訊的管道是……**
 □電視 □廣播 □雜誌／書籍 □唱片行
 □網路 □手機 APP □其他：＿＿＿＿＿＿＿＿

12. **《福特萬格勒～世紀巨匠的完全透典》，我最喜歡的部分是……（可複選）**
 □推薦序 □自序 □福特萬格勒大事記
 □第一章 □第二章 □第三章 □第四章 □第五章 □第六章
 □第七章 □第八章 □第九章 □第十章 □第十一章 □第十二章
 □第十三章 □第十四章 □第十五章 □第十六章 □第十七章
 □第十八章 □第十九章 □第二十章 □附錄 CD

13. **《福特萬格勒～世紀巨匠的完全透典》吸引您的原因？（可復選）**
 □喜歡封面設計　　□喜歡古典音樂　　□喜歡作者
 □價格優惠　　　　□內容很實用　　　□其他：＿＿＿＿＿＿＿

14. **您希望我們未來出版何種書籍？**
 ＿＿＿＿＿＿＿＿＿＿＿＿＿＿＿＿＿＿＿＿＿＿＿＿＿＿＿＿

15. **您對我們的建議：**
 ＿＿＿＿＿＿＿＿＿＿＿＿＿＿＿＿＿＿＿＿＿＿＿＿＿＿＿＿
 ＿＿＿＿＿＿＿＿＿＿＿＿＿＿＿＿＿＿＿＿＿＿＿＿＿＿＿＿